U0360766

世界文化鉴赏系列

世界名画鉴赏

（珍藏版）

《深度文化》编委会◎编著

清华大学出版社

北京

内 容 简 介

　　本书是介绍世界绘画艺术的科普图书，书中精心收录了 260 余幅具有极高艺术价值、史学价值、文化价值、鉴赏价值和收藏价值的传世名画，代表了世界绘画的突出成就。每幅名画都详细介绍了绘画类型、尺寸规格、收藏地点、画界地位、艺术特点等知识，并配有精致美观的插图，尽力展示名画的原貌。与此同时，各章还集中介绍了画家们的生平事迹。

　　本书体例科学简明，分析讲解透彻，图片精美丰富，适合广大艺术爱好者阅读和收藏，也可以作为青少年的科普读物。

图书在版编目 (CIP) 数据

　　世界名画鉴赏：珍藏版 /《深度文化》编委会编著 . —北京：清华大学出版社，2021.7（2024.12重印）

　　（世界文化鉴赏系列）

　　ISBN 978-7-302-57224-4

　　Ⅰ . ①世… Ⅱ . ①深… Ⅲ . ①绘画—鉴赏—世界 Ⅳ . ① J205.1

　　中国版本图书馆 CIP 数据核字（2020）第 261390 号

责任编辑：李玉萍
封面设计：李　坤
责任校对：张彦彬
责任印制：丛怀宇
出版发行：清华大学出版社
　　　　　网　　　址：https://www.tup.com.cn，https://www.wqxuetang.com
　　　　　地　　　址：北京清华大学学研大厦 A 座　　　邮　　编：100084
　　　　　社 总 机：010-83470000　　　　　　　　　邮　　购：010-62786544
　　　　　投稿与读者服务：010-62776969，c-service@tup.tsinghua.edu.cn
　　　　　质 量 反 馈：010-62772015，zhiliang@tup.tsinghua.edu.cn
印 装 者：小森印刷（北京）有限公司
经　　销：全国新华书店
开　　本：146mm×210mm　　印　　张：18.125　　字　　数：580 千字
版　　次：2021 年 9 月第 1 版　　印　　次：2024 年 12 月第 9 次印刷
定　　价：99.00 元

产品编号：088390-01

前言

　　绘画在技术层面上，是一个以表面作为支撑面，并在其之上加上颜色的动作。那些表面可以是纸张、油画布、木材、玻璃、漆器或混凝土等，上色的工具可以是画笔，也可以是刀、海绵，甚至是油漆喷雾器、牙刷、手指等等。

　　世界上已知最古老的绘画位于法国肖维岩洞。洞内壁画创作年代，可追溯至距今36000—32000年前，应由旧石器时代人类所绘画及雕刻，原料使用红赭石和木炭等黑色颜料，主题有马、犀牛、狮子、水牛、猛犸象或打猎归来的人类。石洞壁画在世界各地均十分常见，例如中国、印度、法国、西班牙、葡萄牙及澳大利亚等。

　　一般认为，从中国和古埃及等东方文明古国发展起来的东方绘画，与从古希腊、古罗马发展起来的以欧洲为中心的西方绘画，是世界上的两大绘画体系。这两大绘画体系在历史上互有影响，对人类文明都作出了各自独特的重要贡献。

　　绘画本身的可塑性决定了它具有很大的创造自由度，它既可以表现现实的空间世界，也可以表现超时空的想象世界，画家可以通过绘画来表现对生活和理想的各种独特的情感和理解，因为绘画是可视的静态艺术，可以长期对画中具有美学性的形式和内容进行欣赏、玩味、体验，所以它是人们最容易接受而且最喜爱的一种艺术。

　　本书是介绍世界绘画的科普图书，全书共分为10章，第一章详细介绍了绘画的历史、类型、工具和基本技法等知识，其他各章分别介绍了中国、意大利、法国、英国、荷兰、西班牙、美国、日本及其他国家的重要绘画作品。每幅名画都详细介绍了绘画类型、尺寸规格、收藏地点、画界地位、艺

术特点等知识，并配有精致美观的插图。为了丰富图书内容和增强阅读趣味，各章还集中介绍了画家们的生平事迹。通过阅读本书，读者可以深入了解世界绘画的发展历程，并全面认识不同国家、不同风格的绘画作品，迅速熟悉它们的艺术特点和收藏价值。

本书是真正面向艺术爱好者的基础图书，编写团队拥有丰富的文化类图书写作经验，并已出版了数十本畅销全国的图书作品。与同类图书相比，本书具有科学简明的体例、丰富精美的图片和清新大气的装帧设计。同时，本书还拥有非常完善的售后服务，读者朋友可以通过电话、邮件、官方网站等多种途径提出您宝贵的意见和建议。

对于广大艺术爱好者，以及有意了解绘画知识的青少年来说，本书不失为极有价值的科普读物。希望读者朋友们能够通过阅读本书，循序渐进地提高自己的艺术修养。

目录

第一章 | 简述绘画

第二章 | 中国名画

第三章 | 意大利名画 ▼

第四章 | 法国名画

第五章 | 英国名画 ▼

第六章 | 荷兰名画 ▼

第七章 | 西班牙名画 ▼

第八章 | 美国名画 ▼

第九章　日本名画

第十章　其他国家名画

第一章

简述绘画

　　绘画在技术层面上，是一个以表面作为支撑面，并在其之上加上颜色的动作。那些表面可以是纸张、油画布、木材、玻璃、漆器或混凝土等，上色的工具可以是画笔，也可以是刀、海绵，甚至是油漆喷雾器、牙刷、手指等等。

绘画的历史

　　一般认为，从中国和古埃及等东方文明古国发展起来的东方绘画，与从古希腊、古罗马发展起来的以欧洲为中心的西方绘画，是世界上的两大绘画体系。这两大绘画体系在历史上互有影响，对人类文明都作出了各自独特的重要贡献。

东方绘画

　　东方绘画的主要代表就是中国绘画。早期的中国绘画是画在丝绸上的，称为帛画。直到公元前1世纪发明了纸张后，丝绸渐渐被较低廉的物料所取代。而到东晋时期，绘画及书法成为最受朝廷注重的艺术，而那些作品多数由贵族及学者所绘画。当时的绘画工具为由动物毛发制造的毛笔及由松制煤烟或动物胶制成的墨水。著名书法家的作品在中国历史上均受到高度的重视，并会像画作一样挂在墙壁上。早期的中国绘画和宗教信仰密不可分。

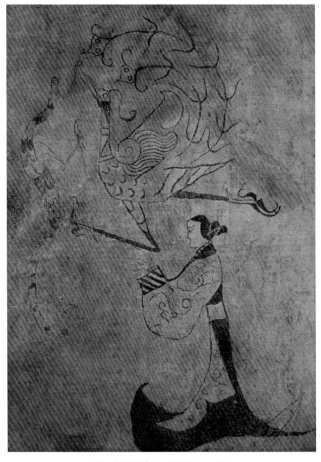

战国中晚期帛画《龙凤仕女图》

　　六朝时期，人们开始欣赏绘画原本的美，也会写下有关绘画的著作，他们在表达儒家思想的同时，也会追求图像的美感，并有神仙气。如相传是顾恺之绝世遗作的《女史箴图》和《洛神赋图》，秀骨清像、临风登仙，不食人间烟火。

　　隋唐五代时期，宫廷人物画大为发展，从画家周昉的作品中可以看出，其主题围绕皇宫的人物，如皇帝、仕女等，无论是《虢国夫人游春图》还是《簪花仕女图》，都弥漫着华美堂皇之气。在南唐年间，人物画优美的写实手法发展至巅峰。在此时期，有"画圣"之称的吴道子出现，为中国画的发展带来转变。吴道子利用称为"兰叶描"的线条手法去表现事物，改变了当时盛行的顾恺之画派。自唐朝开始，山水画的数量开始增加，并分为李昭道的"青绿山水"与王维的"水墨山水"两派各自发展。

　　到了宋朝，对地貌的描绘开始表现得较为隐约。画家们以模糊的轮廓去表现远处的景物，而山的外形则隐没在浓雾中。绘画的重点放在了表现了道教及佛教中天人合一的思想。在此期间著名的画家有《清明上河图》的作者张择端及以山水画著称的夏圭等。除了以表现立体事物的手法为目标的画家外，另一些画家则以另一目的去进行绘画，宋元以降，文人时代开始崛起，北宋苏轼提出以书法融合于绘画当中，而他及许多著名文人等开始了文人画的风气，以苏轼、米芾为代表，逐步确定了中国画崇尚平淡冲和的审美方式。而在此时开始很多画家都把绘画的重点放在如何表现物件的内在精神而不是其物质上的外表，更多关注笔墨自身的转变与变化。例如米芾长子、南宋大画家米友仁，发展了米芾技法，自成一家。其传世名作《云山墨戏图》，不在于他的山像山、树像树，而是在于他的局部、细节，水墨横点、连点成片，虽草草而就，却不失天真。

　　元初以赵孟頫、高克恭等为代表的士大夫画家，提倡复古，回归唐代和北宋时的绘画传统，并且主张将书法入画，因此创造出重气韵、轻格律，注重主观抒情的元画风格。元画多呈现消极避世思想的隐逸山水和象征清高坚贞人格精神的梅、兰、竹、菊、松、石等。从此以后，中国绘画里的文人山水画的典范风格就形成了。宋人作画大都在绢上，元人则喜欢用较干的笔法，所以改用纸作画，除皴法以外，增多擦的效果，犹如中国书法一样。这时的构图，为了使画面的上方可以题上诗句，所以故意留出一角，题上自己作的诗句，使诗、书、画三者合成一体，直到今天，中国画仍保有这种特色。

　　明朝初期，崇尚宋代画风的画家在宫廷、民间相当普遍。明朝中期经济繁华，苏州形成"吴门画派"，其中以沈周、文徵明、唐寅、仇英四家最为著名。他们的作品大多表现江南文人优游闲适的生活。到了明朝后期，随着社会思潮的活跃，文人士大夫画更是向独抒性灵发展，以画为乐、以画为寄。

　　到了清朝早期，奉行个人主义的画家开始出现，他们一反以往遵行绘画的传统，而追求更为自由的画法。17世纪和18世纪前期，扬州及上海等大型商业城市因为商人出资资助画家们不断创新而使那些城市成为了艺术中心。18世纪后期及19世纪，中国画家接触到更多的西方绘画，一些画家完全舍弃了中国画而追求西方画，另一些画像则力求融合两者。自20世纪初新文化运动开始，中国画家开始尝试西方画法，油画便在此时引入中国。

　　除中国绘画外，日本绘画也是东方绘画的重要组成部分。日本绘画起源于原

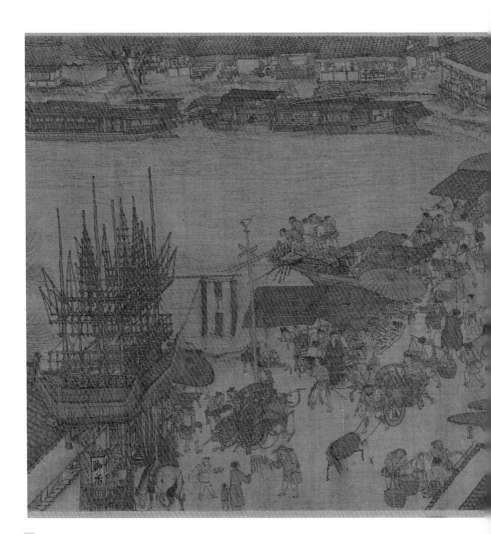

始社会，在古墓壁画中得到发展。飞鸟时代，中日绘画交流，尤其是来自中国的画家传播了先进的中国绘画。奈良时代起，因唐朝绘画的影响而产生了唐绘。平安时代中期以后，出现了日本画的第一阶段——大和绘。大和绘采用唐绘的材料，开始确立植根于日本风土人情的画法和风格，产生了绘卷物、绘草纸等门类。镰仓至室町时代，南宋水墨画传入日本，雪舟将其发展为民族化的汉画。安土桃山时代，狩野派吸收大和绘与汉画的长处，创出金碧辉煌的障屏画，形成日本画的第二阶段。

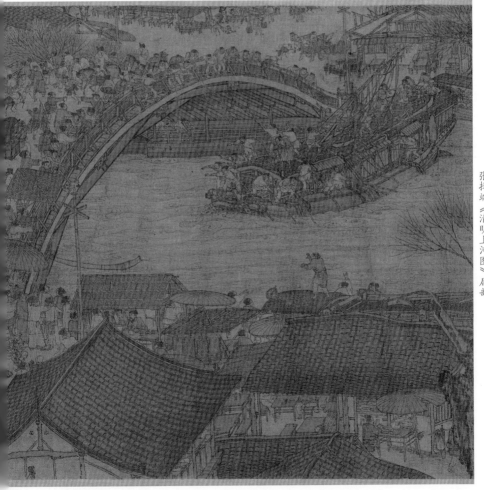

张择端《清明上河图》局部

江户时代，受明清水墨画影响而产生的日本文人画家池大雅、与谢芜村，丰富了日本画的表现形式和内容。表屋宗达、尾形光琳发展装饰画，使日本画与工艺更紧密地联结在一起。以铃木春信、喜多川歌麿、葛饰北斋、歌川广重为代表的一批画家，创造出了表现丰富变幻的现实生活的浮世绘，并对印象主义和后印象主义产生了影响。京都的圆山四条派则立足传统，兼用西法。日本文人画、宗达光琳派、浮世绘、圆山四条派，共同汇成日本画的第三阶段。此时，西方绘画的透视法、明暗法已被日本画家采用。

西方绘画

西方人最早的美术作品产生于旧石器时代晚期，即距今 3 万到 1 万年之间。最杰出的原始绘画作品，发现于法国南部和西班牙北部地区的几十处洞窟中，其中最著名的是法国的拉斯科洞窟壁画和西班牙的阿尔塔米拉洞窟壁画。所绘形象皆为动物，手法写实，形象生动。

中世纪（5 世纪后期到 15 世纪中期）的漫长时期，处于古典文明的结束与复兴之间。很多人认为中世纪艺术怪诞、迷惑，甚至贬为丑恶，也有人认为此间艺术丰富，反映出了东方文化、希腊罗马文化及蛮族文化的融合。中世纪基督教占主要地位，于是绘画也为之服务。包括五个部分：一、早期基督教绘画（2—5 世纪）；二、拜占庭绘画（5—15 世纪）；三、蛮族及加洛林文艺复兴；四、罗马式（10—12 世纪）；五、哥特式（12—15 世纪）。

14 世纪中叶，欧洲迎来了文艺复兴。意大利是文艺复兴的中心地，14—15 世纪早期画家乔托、马萨乔等把人文思想与对自然的逼真描绘结合，虽然还留有呆板僵硬的痕迹，却显出了与中世纪不同的现实主义风格。15 世纪末到 16 世纪中叶，画家们在真实与优雅方面达到了统一，有了"文艺复兴三杰"——达·芬奇、米开朗琪罗、拉斐尔。而提香、乔尔乔内等威尼斯画派画家注重光与影的表现，追求享乐主义的情调，也产生了深远的影响。16 世纪 20—90 年代的手法主义画家不关心作品内容的表达，而对形式因素予以极大的热情，热衷于表现扭曲的体态、奇特的透视和绚丽的色彩，反映出与文艺复兴的古典审美精神相异的情趣。另外，尼德兰、德国、法国的文艺复兴绘画也把意大利风格与本土传统融合，创出了自己的绘画风格。

17 世纪的西方绘画又开创了一个生气勃勃的新局面。以意大利、佛兰德斯、荷兰、西班牙和法国为代表。一般可分为三大类型：一、巴洛克。特点是强烈的动势、戏剧性、光影对比及空间幻觉；二、古典主义和学院派。古典主义强调理性、形

式和类型的表现，忽视艺术家的灵性、感性与情趣的表达；三、写实主义。拒绝遵循古典艺术的规范以及"理想美"，也不愿意对自然进行美化，即忠实地描绘自然。

拉斐尔自画像

18 世纪的西方绘画，洛可可风格兴盛一时。这是产生于法国、遍及欧洲的一种艺术形式或艺术风格，盛行于路易十五统治时期，因而又称作"路易十五式"。洛可可风格的特点：华丽、纤巧，追求雅致、珍奇、轻艳、细腻的感官愉悦。洛可可绘画以上流社会男女的享乐生活为对象，描写全裸或者半裸的妇女和精美华丽的装饰，配以秀美的自然景色或精美的人文景观。随着 1789 年法国资产阶级大革命的到来，进步的美术家们又一次重振了古希腊和古罗马的英雄主义精神，开展了一场新古典主义艺术运动。此后，浪漫主义随着新古典主义的衰落而兴起。法国画家西奥多·席里柯的《梅杜萨之筏》被视为浪漫主义绘画的开山之作，而这一运动的主将却是德拉克洛瓦，其绘画色彩强烈，用笔奔放，充满强烈激情。

　　19世纪，法国绘画在欧洲起着主导性作用。19世纪中期是现实主义美术蓬勃兴旺的时期。到了19世纪60年代，印象派绘画以创新的姿态出现，它反对当时已经陈腐的古典学院派的艺术观念和法则，受到现代光学和色彩学的启示，注重在绘画中表现光的效果。印象派代表画家有卡米耶·毕沙罗、爱德华·马奈、埃德加·德加、阿尔弗雷德·西斯莱、克劳德·莫奈、皮埃尔·奥古斯特·雷诺阿等。继印象派之后还出现了新印象派和后印象派。而实际上后印象派与印象派的艺术主张并不相同甚至完全相反。其中文森特·梵高的绘画着力于表现自己强烈的情感，色彩明亮，线条奔放。保罗·高更的画多具有象征性的寓意和装饰性的线条和色彩。保罗·塞尚的绘画则追求几何性的形体结构，他因而被尊称为"现代艺术之父"。

保罗·塞尚

20 世纪，西方出现了众多现代主义的思潮，在艺术理论与观念上同传统绘画分道扬镳。现代主义强调主观情感的抒发，强调艺术的纯粹性及绘画语言自身的价值，他们排斥功利性，对描述性和再现性的因素也不以为然，他们认为最重要的是组织画面结构，表达内在情感，营造神秘梦境。其主要流派有：野兽派、立体主义、巴黎画派、表现主义、未来主义、维也纳分离派、风格主义、达达主义、形而上画派、超现实主义、至上主义、抽象表现主义、波谱艺术、光效应、新超现实主义、超级写实主义。

东西方绘画的区别

东西方文化的根本不同，故艺术的表现形式也不同。从整体上来说，东方艺术重主观，西方艺术重客观。东方艺术为诗，西方艺术为剧。故在绘画上，中国画重神韵，西洋画重形似。西方绘画强调色彩的运用，这也是西方绘画与中国绘画最本质的区别。具体而言，东西方绘画有以下几点不同。

（1）中国画盛用线条，西洋画线条都不显著。线条大都不是物象所原有的，是画家用以代表两物象的境界的。例如中国画中，描一条蛋形线表示人的脸孔，其实人脸孔的周围并无此线，此线是脸与背景的界线。又如山水、花卉等，实物上都没有线，而画家盛用线条。山水中的线条又名为"皴法"（中国画技法之一，用以表现山石和树皮的纹理），人物中的线条名为"衣褶"，都是很深的研究功夫。西洋画则不然，只有各物的界，界上并不描线。所以西洋画很像实物，而中国画不像实物，一望而知其为画。中国书画同源，作画同写字一样，随意挥洒，披露胸怀。

（2）中国画不注重透视法，西洋画极注重透视法。透视法，就是在平面上表现立体物。西洋画力求形似真物，故非常讲究透视法。西洋画中的市街、房屋、家具、器物等，形体正确，酷似真物。若是描绘走廊的光景，可在数寸的地方表出数丈的距离来。中国画则不然，不欢喜画市街、房屋、家具、器物等立体相很显著的东西，而喜欢写云、山、树、瀑布等远望如天然平面物等东西。偶然描绘房屋器物，亦不讲究透视法，而任意表现。

（3）中国画不讲究解剖学，西洋人物画重视解剖学。解剖学，就是对人体骨骼筋肉的表现形状的研究。西方画家作人物画，必先研究解剖学。生理解剖学讲人体各部的构造与作用，艺术解剖学则专讲表现形状。但也要记住骨骼筋肉的名称，及其形状的种种变化，是一种艰苦的学问。而中国人画人物，目的只表现人物的姿态特点，并不讲究人物各部的尺寸与比例。故中国画中的男子，相貌奇古，身首不称。

女子则蛾眉樱唇，削肩细腰。中国画追求印象的强烈，故扩张人物的特点，使男子增雄伟，女子增纤丽，而充分表现其性格，故不用写实法而用象征法，不求形似，而求神似。

（4）中国画不重背景，西洋画注重背景。中国画不重背景，例如写梅花，一枝悬挂空中，四周都是空白。写人物，一人悬挂空中，好像驾云一般。故中国画的画纸，留出空白余地甚多。西方绘画则不然，凡物必有背景，例如果物，其背景为桌子。人物，其背景为室内或野外。故画面全部填涂，不留空白。两者的这一区别，也是因为写实与传神的不同。西方绘画重写实，故必描背景。中国画重传神，故必删除琐碎而特写其主题，以求印象的强明。

（5）中国画题材以自然为主，西方绘画题材以人物为主。中国画在汉代以前，也以人物为主要题材。但到了唐代，山水画即独立。一直到今日，山水常为中国画的正格。西方绘画自希腊时代起，一直以人物为主要题材。中世纪的宗教画，大都以群众为题材。直到 18 世纪，才有独立的风景画。风景画独立之后，人物画也并不让位。

意大利画家达尼埃莱·达·沃尔泰拉《米开朗琪罗肖像》

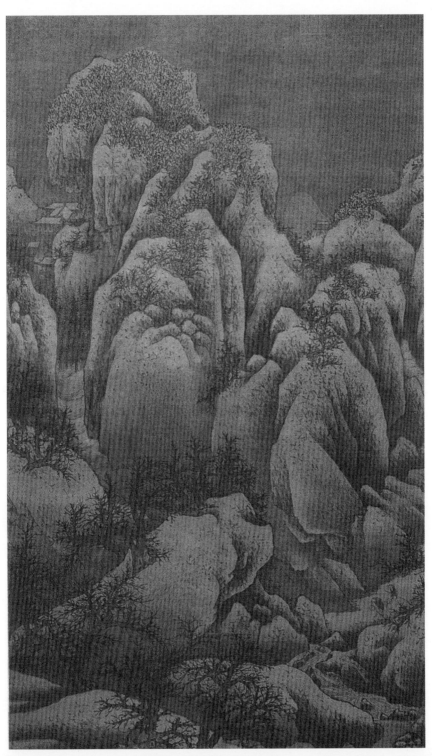

中国北宋画家范宽《雪山萧寺图》

绘画的媒介类型

绘画有多种分类方法，例如按媒介、题材、文化等。一个画种不一定只属于一种类型，它可以同属多个分类。一般而言，按媒介分类是中西方绘画较为常用的分类方法。

◎ 水墨画

水墨画是中国绘画的代表，也就是狭义的"国画"，并传到东亚其他地区。基本的水墨画仅用水与黑墨，只有黑与白之分，后来发展出有其他彩色的水墨画与花鸟画，后者有时也称为彩墨画。中国水墨画的特点是：重意不重实且大量留白，作画过程称"写"而不称"画"。

与水墨画有关的还有水墨版画。与一般版画不同的是，水墨版画虽然也是木刻版画，但使用宣纸作为纸材，在不同的地方重复水墨印刷，层层渲染的效果，使得每一幅作品都明显不同，也具有水墨画的美感。

◎ 帛画

帛画是中国古代画种，因画在帛上而得名。帛是一种质地为白色的丝织品，在其上用笔墨和色彩描绘人物、走兽、飞鸟及神灵、异兽等形象的图画，约兴起于战国时期，至西汉发展到高峰。帛画的色彩用的是朱砂、石青、石绿等矿物颜料，丰富而鲜艳。

◎ 油画

油画是将颜料与干性油媒介混合后以此进行创作的绘画，在欧洲广泛使用。油画颜料中的油性媒介通常是亚麻籽油等油类，这些介质通常还会与松脂、乳香等物质混合加工。油画初期在北欧早期的荷兰绘画中使用，并因其良好的质地和光彩而广受欢迎，从而大范围传播，最终成为绘画创作的标准用材之一。经过文艺复兴时期的技术发展后，油画在欧洲基本全面取代了蛋彩画。

◎ 蛋彩画

蛋彩画是一种古老的绘画技法，是用蛋黄或蛋清调和颜料绘成的画，多画在表面敷有石膏的画板上，具有不易剥落、不易龟裂、色彩鲜明而保持长久的优点。蛋彩画盛行于14—16世纪欧洲文艺复兴时代，是画家重要的绘画技巧。文艺复兴时代曾获得辉煌成就，到了16世纪后，逐渐被油画取代。

蛋彩的调配是一门复杂的技巧，主要的用料有：颜料、蛋剂（蛋黄或蛋清）、亚

麻籽油、清水、薄荷油、达玛树脂、凡立水、酒精、醋汁等，配制较复杂。配方的不同，使用方法及效果也不同。配制好的蛋彩多在平实干燥的木板上敷以石膏涂料并打磨平整后作画。蛋彩颜料透明，作画须由浅及深、由淡及浓、先明后暗、薄施厚涂等，均有严格的程序。由因画板上涂有吸水性能强的石膏，作画时须小笔点染、重叠交织，切忌大笔挥洒。画完后须放在干燥处保存，并进行打蜡和磨光处理，以防霉变。

◎ 壁画

壁画是在墙壁或穹顶天花板上绘制的画，通常是用颜料在一层薄而湿润的石灰泥浆或灰泥层上作画，而所用的颜料也需要混合蛋黄、胶水或油脂等黏合剂。欧洲的壁画在文艺复兴及更早期比较常见。

文艺复兴时期的西方壁画大多是湿壁画。这一时期是欧洲壁画艺术的鼎盛时期，各种材料和技术的探索不断带来新的成果，许多著名画家都参与了这种探索与创作，壁画的艺术性得到了空前的提高，产生了许多传世艺术珍品。湿壁画正是在这种情况下产生的。湿壁画有不易剥落、不易龟裂、色彩鲜明而保持长久的优点，更有肌理的细腻、色彩层次丰富的特点，适于光泽焕发、色调辉煌的描绘。湿壁画要求画家用笔果断而且准确，因为颜色一旦被吸收进灰泥中，要修改就很困难了。所以并非所有的画家都能胜任这一艰苦而繁复的工作。

◎ 版画

版画是用印刷方式制作的图画。根据版材的不同，可分为木板画、铜版画、纸版画、石版画、丝网版画等；版画还依制版方法和印色技法分类，常见的有蚀刻版画、油印木刻、浮水印木刻、黑白版画、套色版画等；就印刷原理而言，则分为凸版印刷、平面印刷、凹版印刷、漏孔与输出印刷。

版画在历史上经历了由复制到创作两个阶段。早期版画的画、刻、印者相互分工，刻者只照画稿刻版，称复制版画；后来画、刻、印都由版画家一人来完成，版画家得以充分发挥自己的艺术创造性，这种版画称创作版画。中国复制木刻版画已有上千年历史，创作版画则始于 20 世纪 30 年代，经鲁迅提倡，后来取得了巨大发展。在西方，16 世纪的阿尔布雷特·丢勒以铜版画和木板画复制钢笔画，到了 17 世纪，伦勃朗则把铜版画从镂刻法发展到蚀刻方法，并进入到创作版画阶段。木刻版画进入创作版画阶段是在 19 世纪。

◎ 水彩画

水彩画是用悬浮在水溶性媒介物中的颜料创作而成的画，一般画在各种纸张上，

包括莎草纸、牛皮纸等，也有皮革、帆布等材料。在欧洲和亚洲，水彩画都有悠久的历史。欧洲中世纪时已经有许多水彩画记录，而从文艺复兴时期开始成为主流绘画艺术形式，不过大多都用于动植物的插图绘画。

◎ 水粉画

水粉画是用水粉颜料创作的画，水粉是一种不透明的颜料，由天然色素、水和黏合剂（通常用阿拉伯树胶或糊精）混合制成，大约有六百年的历史。水粉和水彩一样都可以重复润湿，但干燥后则会呈现哑光色泽；另外与油画颜料也有相似之处，它们同样都是不透明性质的。

◎ 粉彩画

粉彩画是用粉末状颜料和黏合剂混合后制成的固体颜料（例如常见的蜡笔）所创作的画，其中黏合剂一般有中性色调和饱和度，因此混合后蜡笔的效果会更接近自然干燥的颜料。粉彩颜料起源于 15 世纪，达·芬奇也曾提到过粉彩颜料，18 世纪时非常流行用这种颜料画肖像画。

◎ 炭笔画

炭笔是以炭精作笔芯的木杆笔，它的特点是笔色黑浓，附着力稍差，与纸的摩擦力大，不宜于涂改，多用于速写和人物肖像。木炭条大多由柳树的细枝烧制而成，有粗、细、软、硬之分，因画面效果不同而使用之，可于画作开始用较软炭笔打稿，因其易于擦掉，可反复修正，不伤画纸，修饰细部时再用较硬炭笔。

◎ 丙烯画

丙烯酸颜料又称为塑胶彩或亚克力颜料，发明于 20 世纪 50 年代，是颜料粉调和丙烯酸树脂聚化乳胶制成的。丙烯酸颜料可以用水或稀释剂稀释，但在干后迅速失去可溶性，不再溶于水，且不易褪色，持久性较好，故许多人使用丙烯酸颜料制作自画像。另外，丙烯酸颜料也是大多数人学习油画前的替代品，因为两者的成品及技法有不少类似之处。

◎ 珐琅画

珐琅画一般是用有色矿物质涂在玻璃粉与金属制成的基底上所创作的绘画，然后经过 750—850℃的烧制，让玻璃熔化成釉质层。不同于其他绘画类型，这类珐琅画一般用于珍贵物品的装饰，比如珠宝或装饰瓷器。18 世纪时在欧洲非常流行，微型肖像画就是以这种方式绘制的。

第二章

中国名画

绘画是中国传统造型艺术之一，是琴棋书画四艺之一，也是一门典型的精英艺术。中国绘画在内容和艺术创作上，体现了古人对自然、社会及与之相关联的政治、哲学、宗教、道德、文艺等方面的认识。

中国绘画名家

◎ 顾恺之

顾恺之（348—409 年），字长康，小字虎头，汉族，晋陵无锡人（今江苏无锡）。东晋杰出画家、绘画理论家、诗人。顾恺之博学多才，擅诗赋、书法，尤擅绘画。精于人像、佛像、禽兽、山水等，时人称之为三绝：画绝、文绝和痴绝。顾恺之作画，意在传神，其"迁想妙得""以形写神"等论点，为中国传统绘画的发展奠定了基础。顾恺之与三国吴曹不兴、南朝宋陆探微、南朝梁张僧繇合称"六朝四大家"。

◎ 张僧繇

张僧繇，吴郡吴中（今江苏苏州）人。南朝萧梁时期大臣，著名画家。梁天监中，为武陵王国侍郎，直秘阁知画事，历右军将军、吴兴太守。张僧繇苦学成才，长于写真，并擅画佛像、龙、鹰，多作卷轴画和壁画。成语"画龙点睛"的故事即出自于有关他的传说。张僧繇的绘画艺术对后世有着极大的影响，与顾恺之、陆探微、吴道子并称为"画家四祖"，唐代画家阎立本和吴道子都远师于他。

◎ 展子虔

展子虔（约 545—618 年），隋代绘画大师，汉族，渤海郡（今山东省惠民县）人。历经东魏、北齐、北周、隋朝，到隋代为隋文帝所召，任朝散大夫、帐内都督等职。展子虔是有画迹可考的隋代画家，在中国绘画史上占据着重要位置。他擅画佛道、人物、鞍马、车舆、宫苑、楼阁、翎毛、历史故事，尤长于山水。人物描法细致，以色景染面部；画马入神，立马有足势，卧马则腹有腾骧起跃之势。写山水远近，有咫尺千里之势，被称为"唐画之祖"。

◎ 阎立本

阎立本（601—673 年），雍州万年（今陕西省西安市临潼区）人。唐朝时期宰相、画家，隋朝殿内少监阎毗之子。隋朝时，门荫入仕，累迁朝散大夫、将作少监。武德年间，担任秦王（李世民）府库直。贞观年间，历任主爵郎中、刑部郎中，迁将作少监。显庆元年（656），出任将作大匠，迁工部尚书。总章元年（668），检校右丞相，册封博陵县男。当时姜恪凭借战功擢任左丞相，时人有"左相宣威沙漠，右相驰誉丹青"之说。举荐名臣狄仁杰，累迁中书令。阎立本擅长工艺，富于巧思，工篆隶书，对绘画、建筑都很擅长。兄长阎立德擅长书画、工艺及建筑工程。阎毗、阎立德、阎立本父子三人并以工艺、绘画闻名于世。

◎ 李思训

李思训（651—716年），字建睍，陇西狄道（今甘肃省临洮县）人。唐朝宗室、书画家。门荫入仕，起家常州参军，迁江都县令。武周时期，避祸隐居。唐中宗复位，累授宗正卿、岐州刺史、陇西郡公。唐玄宗时期，官至右武卫大将军，晋封彭国公，世称"大李将军"。开元六年（718）去世，时年六十六，追赠秦州都督，谥号为昭，陪葬于桥陵。李思训擅画青绿山水，后世尊为"北宗"之祖。李思训的金碧山水画对后来中国山水画的发展，产生了巨大而深远的影响。后世山水画中的青绿山水就是对他这一派画风的延续。

◎ 李昭道

李昭道（675—758年），字希俊，陇西成纪（今甘肃省秦安县）人。唐朝宗室、画家，唐太祖李虎六世孙，彭国公李思训之子。门荫入仕，起家太原府仓曹，迁集贤院直学士，官至太子中舍人。李昭道擅长青绿山水，世称"小李将军"。兼擅鸟兽、楼台、人物，并创海景。画风巧赡精致，虽"豆人寸马"，也画得须眉毕现。由于画面繁复，线条纤细，论者亦有"笔力不及思训"之评。

◎ 吴道子

吴道子（约680—759年），又名道玄，唐代著名画家，画史尊称"画圣"。汉族，阳翟（今河南禹州）人。少孤贫，年轻时即有画名。曾任兖州瑕丘（今山东滋阳）县尉，不久即辞职。后流落洛阳，从事壁画创作。开元年间以善画被召入宫廷，历任供奉、内教博士、宁王友。曾随张旭、贺知章学习书法，通过观赏公孙大娘舞剑，体会用笔之道。擅佛道、神鬼、人物、山水、鸟兽、草木、楼阁等，尤精于佛道、人物，长于壁画创作。

◎ 王维

王维，字摩诘，号摩诘居士。河东蒲州（今山西运城）人，祖籍山西祁县。唐朝诗人、画家。王维出身河东王氏，于唐玄宗开元九年（721）中进士第，为太乐丞。历官右拾遗、监察御史、河西节度使判官。天宝年间，王维拜吏部郎中、给事中。安禄山攻陷长安时，王维被迫受伪职。长安收复后，被责授太子中允。唐肃宗乾元年间任尚书右丞，故世称"王右丞"。王维参禅悟理，学庄信道，精通诗、书、画、音乐等，以诗名盛于开元、天宝间，尤长五言，多咏山水田园，与孟浩然合称"王孟"，有"诗佛"之称。书画特臻其妙，后人推其为南宗山水画之祖。

◎ 韩干

韩干（约706—783年），蓝田（今陕西蓝田）人，唐代画家，以画马著称。韩干少年时只是一名酒店的雇工，后来被王维赏识，资助他学画，学成后被召为宫廷画师，初师曹霸，后自独善。官至太府寺丞。画艺较全面，擅画人物画像，尤擅画马，重视写生。后代画马名家如李公麟、赵孟頫都曾向他学习，他还画过许多肖像画和佛教宗教画，但传世不多。

◎ 张萱

张萱，汉族，京兆长安（今陕西西安）人，唐代画家，开元（713—741年）年间可能任过宫廷画职。以擅绘贵族仕女、宫苑鞍马著称，在画史上通常与另一位稍后于他的仕女画家周昉相并提。唐宋画史著录上记载张萱的作品计有数十幅，不少还一再被许多画家摹写，但出于张萱本人手笔的原作，今已无一遗存。历史上留下两件重要的摹本，即传说是宋徽宗临摹的《虢国夫人游春图》和《捣练图》。

◎ 韩滉

韩滉（723—787年），字太冲，京兆长安（今陕西西安）人。唐朝中期政治家、画家，太子少师韩休之子。韩滉绘画远师南朝陆探微。擅画人物，尤喜画农村风俗和牛、马、羊、驴等。其画牛之精妙乃为中国绘画史千载传誉之佳话：古人说韩滉画牛"落笔绝人"；对于其牛畜画，陆游谓之有生难见之"尤物"，赵孟頫称其为"稀世名笔"，金农叹为"神物"；又有清代画家钱维成将韩滉与韩干并称为"牛马专家"。

◎ 周昉

周昉，字仲朗、景玄，京兆长安（今陕西西安）人，唐代著名画家。出身显贵，先后任越州、宣州长史。他能书，擅画人物、佛像，尤其擅长画贵族妇女，容貌端庄，体态丰肥，色彩柔丽，为当时宫廷士大夫所喜爱；是中唐时期继吴道子之后而起的重要人物画家，当时有名的宗教画家兼人物画家。早年效仿过张萱，后来加以变化，别创一体。周昉创造的最著名的佛教形象是"水月观音"。周昉的佛教画曾成为长期流行的标准，被称为"周家样"。

◎ 荆浩

荆浩，字浩然，号洪谷子。河南沁水（一说河南济源，一说山西沁水）人，五代后梁画家。因避战乱，常年隐居太行山。擅画山水，师从张璪，吸取北方山水雄峻气格，作画"有笔有墨，水晕墨章"，勾皴之笔坚凝挺峭，表现出一种高深回环、大山堂堂的气势，为北方山水画派之祖。所著《笔法记》为古代山水画

理论的经典之作，提出了气、韵、景、思、笔、墨的绘景"六要"。

◎ 黄筌

黄筌（约903—965年），字要叔，成都人。五代时西蜀画院的宫廷画家，历仕前蜀、后蜀，官至检校户部尚书兼御史大夫，北宋时，任太子左赞善大夫。早以工画得名，擅花鸟，师刁光胤、滕昌苑，兼工人物、山水、墨竹。山水松石学李升，人物龙水学孙位，鹤师薛稷，撷诸家之萃，脱去格律而自成一派。所画禽鸟造型正确，骨肉兼备，形象丰满，赋色浓丽，勾勒精细，几乎不见笔迹，似轻色染成，谓之"写生"。与江南徐熙并称"黄徐"，形成五代、宋初花鸟画两大主要流派。

◎ 关仝

关仝（约907—960年），一作关同、关穜，长安（今陕西西安）人，五代后梁画家。画山水，早年师法荆浩，刻意学习，废寝忘食。所画山水颇能表现出关陕一带山川的特点和雄伟气势。画风朴素，形象鲜明突出，简括动人，被誉为"笔愈简而气愈壮，景愈少而意愈长"。他在山水画的立意造境上能超出荆浩的格局，而显露出自己独具的风貌，被称之为"关家山水"。

◎ 顾闳中

顾闳中（910—980年），江南人，南唐后主时任翰林待诏。南唐著名人物肖像画家，曾画过后主李煜的肖像。工画人物，用笔圆劲，间以方笔转折，设色浓丽，善于描摹神情意态，与周文矩齐名。传世代表作为《韩熙载夜宴图》，见于画史著录的作品还有《明皇击梧桐图》《游山阴图》《雪村图》《荷钱幽浦》等。

◎ 李成

李成（919—967年），字咸熙，五代宋初画家。原籍长安（今陕西西安），先世系唐宗室，祖父于五代时避乱迁家营丘（今山东青州），故又称李营丘。擅画山水，师承荆浩、关仝，后师造化，自成一家。多画郊野平远旷阔之景。平远寒林，画法简练，气象萧疏，好用淡墨，有"惜墨如金"之称；画山石如卷动的云，后人称为"卷云皴"；画寒林创"蟹爪"法。他对北宋山水画的发展有重大影响，北宋时期被誉为"古今第一"。

◎ 黄居寀

黄居寀（933—993年后），字伯鸾，成都人，五代十国著名画家黄筌季子。擅绘花竹禽鸟，精于勾勒，用笔劲挺工稳，填彩浓厚华丽，其园竹翎毛形象逼真，妙得自然；怪石山水超过乃父，与父同仕后蜀，为翰林待诏。

◎ 董源

董源（943—约962年），一作董元，字叔达，洪州钟陵（今江西省进贤县钟陵乡）人。五代南唐画家，南派山水画开山鼻祖。董源、李成、范宽史上并称北宋三大家，南唐主李璟时任北苑副使，故又称"董北苑"。擅画山水，兼工人物、禽兽。其山水初师荆浩，笔力沉雄，后以江南真山实景入画，不为奇峭之笔。疏林远树，平远幽深，皴法状如麻皮，后人称为"披麻皴"。山头苔点细密，水色江天，云雾显晦，峰峦出没，汀渚溪桥，率多真意。米芾谓其画"平淡天真，唐无此品"。

◎ 巨然

巨然，江西南昌人，五代南唐著名画僧。早年在江宁（今南京）开元寺出家，南唐降宋后，随后主李煜来到开封，居开宝寺。擅山水，师法董源，专画江南山水，所画峰峦，山顶多作矾头，林麓间多卵石，并掩映以疏筠蔓草，置之细径危桥茅屋，得野逸清静之趣，深受文人喜爱。以长披麻皴画山石，笔墨秀润，为董源画风之嫡传，并称"董巨"，对元明清以至近代的山水画发展有极大影响。

◎ 周文矩

周文矩，五代南唐画家，建康句容（今江苏句容）人。约生活于南唐中主李璟、后主李煜时期，后主时任翰林待诏。周文矩工画佛道、人物、车马、屋木、山水，尤精于仕女。周文矩也是出色的肖像画家。周文矩的绘画艺术曾对后世人物画的发展产生了深刻的影响，中国十八描中的战笔水纹描即由他首创，所作人物衣纹多用曲折战掣（称为"战笔"）笔法表现，成为重要的传统衣纹描法之一。

◎ 范宽

范宽（950—1032年），又名中正，字中立，汉族，陕西华原（今陕西铜川耀州区）人。性疏野，嗜酒好道。擅画山水，为山水画"北宋三大家"之一。初学李成，后感悟"与其师于人者，未若师诸造化"，遂隐居终南、太华，对景造意，写山真骨，自成一家。其画峰峦浑厚端庄，气势壮阔伟岸，令人有雄奇险峻之感。用笔强健有力，皴多雨点、豆瓣、钉头，山顶好作密林，常于水边置大石巨岩，屋宇笼染黑色。作雪景亦妙。

◎ 武宗元

武宗元（约980—1050年），初名宗道，字总之，河南白波（今河南洛阳吉利区）人，北宋画家。宋真宗景德年间，建玉清昭应宫，征全国画师，分二部，宗元为左部之长。他家世业儒，以荫得太庙斋郎，官至虞部员外郎。擅画道释人物，曾为开封、洛阳各寺观作大量壁画。

◎ 郭熙

郭熙（约1000—约1090年），字淳夫，河阳温县（今河南孟县东）人。北宋画家、绘画理论家。出身平民，早年信奉道教，游于方外，以画闻名。熙宁元年（1068）召入画院，后任翰林待诏直长。山水师法李成，山石创为状如卷云的皴笔，后人称为"卷云皴"。树枝如蟹爪下垂，笔势雄健，水墨明洁。早年风格较工巧，晚年转为雄壮，常于巨幛高壁作长松乔木，曲溪断崖，峰峦秀拔，境界雄阔而又灵动缥缈。

◎ 崔白

崔白（1004—1088年），字子西，濠州（今安徽凤阳）人，北宋画家。崔白是开始发挥写生精神的画家，其无前人的画稿可临摹或参考，但其依靠超越前人的观察研究及描绘能力，探索花木鸟兽的生意，摆脱花鸟属装饰图案的遗影，开创新的发展方向。其擅花竹、翎毛，亦长于佛道壁画，画佛道鬼神、山水、人物亦精妙绝伦，尤长于写生。所画鹅、蝉、雀堪称三绝，手法细致，形象真实，生动传神，富于逸情野趣。一改百余年墨守成规的花鸟画风，成为北宋画坛的革新主将，数百年来颇受画坛尊崇。

◎ 李公麟

李公麟（1049—1106年），字伯时，号龙眠居士，汉族，舒州（今安徽舒城）人，北宋著名画家。神宗熙宁三年（1070）进士，历泗州录事参军，以陆佃荐，为中书门下后省删定官、御史检法。好古博学，长于诗，精鉴别古器物。尤以画著名，凡人物、释道、鞍马、山水、花鸟，无所不精，时推为宋画中第一人。

◎ 赵佶

宋徽宗赵佶（1082—1135年），号宣和主人，宋朝第八位皇帝，书画家。宋神宗第十一子、宋哲宗之弟。先后被封为遂宁王、端王。哲宗于元符三年（1100）正月病逝时无子，太后向氏于同月立赵佶为帝，次年改年号"建中靖国"。宋徽宗在艺术上的造诣非常高，是古代少有的颇有成就的艺术型皇帝。宋徽宗对绘画的爱好十分真挚，他利用皇权推动绘画，使宋代的绘画艺术有了空前发展。他还自创一种书法字体，被后人称为"瘦金体"。他热爱画花鸟画，自成"院体"。

◎ 李唐

李唐（1066—1150年），字晞古，河阳三城（今河南孟县）人。初以卖画为生，宋徽宗赵佶时入画院。南渡后以成忠郎衔任画院待诏。擅长山水、人物。变荆浩、

范宽之法，苍劲古朴，气势雄壮，开南宋水墨苍劲、浑厚一派先河。晚年去繁就简，用笔峭劲，创"大斧劈"皴，所画石质坚硬，立体感强，画水尤得势，有盘涡动荡之趣。兼工人物，初师李公麟，后衣褶变为方折劲硬，自成风格。并以画牛著称。与刘松年、马远、夏圭并称"南宋四大家"。

◎ 米友仁

米友仁（1074—1153 年），一名尹仁，字元晖，小名寅哥、鳌儿，晚号懒拙老人，山西太原人，定居润州（今江苏镇江）。北宋书 / 书法家、画家米芾长子，世称"小米"。书法绘画皆承家学，故与父米芾并称"大小米"。深得宋高宗的赏识，他承继并发展米芾的山水技法，奠定"米氏云山"的特殊表现方式，就是以表现雨后山水的烟雨蒙蒙、变幻空灵而见称。

◎ 张择端

张择端（1085—1145 年），字正道，汉族，琅琊东武（今山东诸城）人，居住于东京（今河南开封），北宋绘画大师。宣和年间任翰林待诏，擅画楼观、屋宇、林木、人物。所作风俗画，市肆、桥梁、街道、城郭刻画细致，界画精确，豆人寸马，形象如生。

◎ 王希孟

王希孟（1096—约 1119 年），北宋晚期著名画家，中国绘画史上仅有的以一张画而名垂千古的天才少年。王希孟十多岁入宫中"画学"为生徒，初未甚工。宋徽宗赵佶时系图画院学生，后召入禁中文书库，曾待奉宋徽宗左右，宋徽宗慧眼独具，认为："其性可教"，于是亲授其法。王希孟经赵佶亲授指点笔墨技法，艺精进，画遂超越矩度。宋徽宗政和三年（1113）四月，王希孟用了半年时间终于绘成名垂千古之鸿篇杰作《千里江山图》卷，时年仅十八岁。

◎ 李迪

李迪（生卒不详），河阳（今河南省孟州市）人。北宋宣和时为画院成忠郎，南宋绍兴时复职为画院副使，历事宋孝宗、宋光宗、宋宁宗三朝（1162—1224 年），活跃于宫廷画院几十年，画多艺精，颇负盛名。工花鸟竹石、鹰鹘犬猫、耕牛山鸡，长于写生，间作山水小景。构思精妙，功力深湛，雄伟处动人心魄。山水师李唐法，亦多佳作。

◎ 马远

马远（约1140—约1225年后），字遥父，号钦山，祖籍河中（今山西永济），生长于钱塘（今浙江杭州）。出身绘画世家，南宋光宗、宁宗两朝画院待诏。擅画山水、人物、花鸟，山水取法李唐，笔力劲利阔略，皴法硬朗，树叶常用夹叶，树干浓重，多横斜之态。楼阁界画精工，且加衬染。喜作边角小景，世称"马一角"。人物勾描自然，花鸟常以山水为景，情意相交，生趣盎然。与李唐、刘松年、夏圭并称"南宋四大家"。

◎ 夏圭

夏圭（生卒不详），字禹玉，临安（今浙江杭州）人。南宋画家。早年画人物，后来以山水著称。他与马远同时，号称"马夏"。宁宗时任画院待诏，受到皇帝赐金带的荣誉。他的山水画师法李唐，又吸取范宽、米芾、米友仁的长处而形成自己的个人风格。虽然与马远同属水墨苍劲一派，但却喜用秃笔，下笔较重，因而更加苍雄放。用墨善于调节水分，而取得更为淋漓滋润的效果。在山石的皴法上，常先用水笔淡墨扫染，然后趁湿用浓墨皴，造成水墨浑融的特殊效果，被称作"拖泥带水皴"。

◎ 梁楷

梁楷（约1152—？），东平须城（今山东东平）人，南渡后流寓钱塘（今浙江杭州）。父亲梁端，祖父梁扬祖，曾祖父梁子美皆为宋朝大臣。他是名满中日的书画家，曾于南宋宁宗朝担任画院待诏。他是一个行径相当特异的画家，擅画山水、佛道、鬼神，师法贾师古，而且青出于蓝。他喜好饮酒，酒后的行为不拘礼法，人称"梁风（疯）子"。

◎ 刘松年

刘松年（约1155—1218年），钱塘（今浙江杭州）人。因居于清波门，故有"刘清波"之号，清波门又有一名为"暗门"，所以外号"暗门刘"。南宋孝宗、光宗、宁宗三朝的宫廷画家。擅画人物、山水，师从宋英宗女祁国长公主驸马张训礼（本名张敦礼），而名声盖师，被誉为画院人中"绝品"。后人把他与李唐、马远、夏圭合称为"南宋四大家"。

◎ 陈容

陈容，字公储，号所翁，福建长乐人，《金溪县志》作临川（今属江西）人，《图绘宝鉴》作福唐（今福建福清）人。南宋端平二年（1235）进士，曾做过福建莆田太守。南宋著名画家。诗文豪壮，暇则游翰墨，擅画龙。画龙擅用水墨，深得变化之意，泼墨成云，噀水成雾。

◎ 赵孟頫

赵孟頫（1254—1322 年），字子昂，汉族，号松雪道人，又号水晶宫道人（一说水精宫道人）、鸥波，中年曾署孟俯，吴兴（今浙江省湖州市）人，原籍婺州兰溪。南宋晚期至元朝初期官员、书法家、画家、诗人，宋太祖赵匡胤十一世孙、秦王赵德芳嫡派子孙。赵孟頫博学多才，能诗善文，通经济之学，工书法，精绘艺，擅金石，通律吕，解鉴赏，尤其以书法和绘画的成就最高。在绘画上，他开创元代新画风，被称为"元人冠冕"。

◎ 黄公望

黄公望（1269—1354 年），元代画家。本姓陆，名坚，汉族，江浙行省常熟县人。后过继永嘉府（今浙江温州）平阳县（今划归苍南县）黄氏为子，居虞山（今宜山）小山，因改姓黄，名公望，字子久，号一峰、大痴道人。中年当过中台察院掾吏，后皈依全真教，在江浙一带卖卜。擅画山水，师法董源、巨然，兼修李成法，得赵孟頫指授。所作水墨画笔力老到，简淡深厚。又于水墨之上略施淡赭，世称"浅绛山水"。晚年以草籀笔意入画，气韵雄秀苍茫，与吴镇、倪瓒、王蒙合称"元四家"。擅书能诗，撰有《写山水诀》，为山水画创作经验之谈。

◎ 吴镇

吴镇（1280—1354 年），字仲圭，号梅花道人，尝署梅道人。浙江嘉兴人。早年在村塾教书，后从柳天骥研习"天人性命之学"，遂隐居，以卖卜为生。擅画山水、墨竹。山水师法董源、巨然，兼取马远、夏圭，干湿笔互用，尤擅带湿点苔。水墨苍莽，淋漓雄厚。喜作渔父图，有清旷野逸之趣。墨竹宗文同，格调简率遒劲。与黄公望、倪瓒、王蒙合称"元四家"。精通书法，工诗文。

◎ 倪瓒

倪瓒（1301—1374 年），初名珽，字泰宇，后字元镇，号云林子、荆蛮民、幻霞子等，江苏无锡人。元末明初画家、诗人。倪瓒家富，博学好古，四方名士常至其门。元顺帝至正初忽散尽家财，浪迹太湖一带。倪瓒擅画山水、墨竹，师法董源，受赵孟頫影响。早年画风清润，晚年变法，平淡天真。疏林坡岸，幽秀旷逸，笔简意远，惜墨如金。以侧锋干笔作皴，名为"折带皴"。墨竹偃仰有姿，寥寥数笔，逸气横生。书法从隶入，有晋人风度，亦擅诗文。与黄公望、王蒙、吴镇合称"元四家"。

◎ 王蒙

王蒙（1308—1385 年），字叔明，号黄鹤山樵。赵孟頫外孙。吴兴（今浙江湖州）人。山水画受赵孟頫影响，师法董源、巨然，集诸家之长自创风格。作品以繁密见胜，重峦叠嶂，长松茂树，气势充沛，变化多端；喜用解索皴、牛毛皴，干湿互用，寄秀润清新于厚重浑穆之中；苔点多焦墨渴笔，顺势而下。兼攻人物、墨竹，并擅行楷。与黄公望、吴镇、倪瓒合称"元四家"。

◎ 沈周

沈周（1427—1509 年），字启南，号石田、白石翁、玉田生、有竹居主人，长洲（今江苏苏州）人。明代绘画大师，吴门画派的创始人，"明四家"之一。沈周一生家居读书，吟诗作画，优游林泉，追求精神上的自由，蔑视恶浊的政治现实，一生未应科举，始终从事书画创作，是明代中期文人画"吴派"的开创者，在元明以来文人画领域有承前启后的作用，与文徵明、唐寅、仇英并称"明四家"。

◎ 文徵明

文徵明（1470—1559 年），原名壁（或作璧），字徵明，四十二岁起，以字行，更字徵仲。因先世为衡山人，故号衡山居士，世称"文衡山"。因官至翰林待诏，私谥贞献先生，故称"文待诏""文贞献"。南直隶苏州府长洲县（今江苏苏州）人。明代杰出画家、书法家、文学家。文徵明的书画造诣极为全面，诗、文、书、画无一不精，人称是"四绝"的全才，诗宗白居易、苏轼，文受业于吴宽，学书于李应祯，学画于沈周。其与沈周共创"吴派"。在画史上与沈周、唐寅、仇英合称"明四家"（又称"吴门四家"）。在诗文上，与祝允明、唐寅、徐祯卿并称"吴中四才子"。

◎ 唐寅

唐寅（1470—1524 年），字伯虎，后改字子畏，号六如居士、桃花庵主、鲁国唐生、逃禅仙吏等，明代画家、书法家、诗人。早年随沈周、周臣学画，宗法李唐、刘松年，融会南北画派，笔墨细秀，布局疏朗，风格秀逸清俊。人物画师承唐代传统，色彩艳丽清雅，体态优美，造型准确；亦工写意人物，笔简意赅，饶有意趣。其花鸟画长于水墨写意，洒脱秀逸。书法奇峭俊秀，取法赵孟頫。诗文上，与祝允明、文徵明、徐祯卿并称"吴中四才子"。绘画上与沈周、文徵明、仇英合称"明四家"。

◎ 仇英

仇英（约 1498—约 1552 年），字实父，号十洲，原籍江苏太仓，后移居苏州。明代绘画大师，儒客大家，"明四家"之一。尤其擅画人物，尤长仕女，既工设色，又擅水墨、白描，能运用多种笔法表现不同对象，或圆转流美，或劲丽艳爽。偶作花鸟，亦明丽有致。仇英在他的画上，一般只题名款，尽量少写文字，为的是不破坏画面美感。因此画史评价他为追求艺术境界的仙人。

◎ 董其昌

董其昌（1555—1636 年），字玄宰，号思白、香光居士，汉族，松江华亭（今上海市）人，明代书画家。万历十七年进士，授翰林院编修，官至南京礼部尚书，卒后谥"文敏"。董其昌擅画山水，师法董源、巨然、黄公望、倪瓒，笔致清秀中和，恬静疏旷；用墨明洁隽朗，温敦淡荡；青绿设色，古朴典雅。以佛家禅宗喻画，倡"南北宗"论，为"华亭画派"杰出代表，兼有"颜骨赵姿"之美。其画及画论对明末清初画坛影响甚大。书法出入晋唐，自成一格，能诗文。

◎ 王鉴

王鉴（1598—1677 年），字元照，一字圆照，号湘碧，又号香庵主，江苏太仓人。明末清初画家，"四王"之一。崇祯六年（1633）举人，后任廉州知府，世称"王廉州"。工画，早年由董其昌亲自传授，董其昌向王鉴表示"学画唯多仿古人"，"时从董宗伯、王奉常游，得见宋元诸名公墨迹"，与同族王时敏齐名，王时敏曾题王鉴画云："廉州画出入宋元，士气作家俱备，一时鲜有敌手。"吴伟业将王时敏与董其昌、王鉴、李流芳、杨文骢、张学曾、程嘉燧、卜文瑜和邵弥合称为"画中九友"，并作《画中九友歌》。

◎ 朱耷

朱耷（约 1626—约 1705 年），本名由桵，字刃庵，号八大山人、个山、人屋等。汉族，江西南昌人。明末清初画家，中国画一代宗师。明宁王朱权后裔。明亡后削发为僧，后改信道教，住南昌青云谱道院。擅书画，花鸟以水墨写意为主，形象夸张恣特，笔墨凝练沉毅，风格雄奇隽永；山水师法董其昌，笔致简洁，有静穆之趣，得疏旷之韵。擅书法，能诗文。他的作品往往以象征手法抒写心意，如画鱼、鸭、鸟等，皆以白眼向天，充满倔强之气。笔墨特点以放任恣纵见长，苍劲圆秀，清逸横生，不论大幅或小品，都有浑朴酣畅又明朗秀健的风神。章法结构不落俗套，在不完整中求完整。对后世影响极大。

◎ 王翚

王翚（1632—1717年），字石谷，号耕烟散人、剑门樵客、乌目山人、清晖老人等。江南省苏州府常熟人（今江苏常熟）。清代著名画家，被称为"清初画圣"。与王鉴、王时敏、王原祁合称山水画家"四王"，论画主张"以元人笔墨，运宋人丘壑，而泽以唐人气韵"。王翚在"四王"中比较突出，其画在清代极负盛名。

◎ 王原祁

王原祁（1642—1715年），字茂京，号麓台、石师道人，江苏太仓人，王时敏孙。康熙九年（1670）进士，官至户部侍郎，人称王司农。以画供奉内廷，康熙四十四年奉旨与孙岳颁、宋骏业等编《佩文斋书画谱》，五十六年主持绘《万寿盛典图》为康熙帝祝寿。擅画山水，继承家法，学"元四家"，以黄公望为宗，喜用干笔焦墨，层层皴擦，用笔沉着，自称笔端有金刚杵。与王时敏、王鉴、王翚并称"四王"，形成"娄东画派"，左右清代三百年画坛，成为正统派中坚人物。

◎ 朗世宁

郎世宁（1693—1766年），原名朱塞佩·伽斯底里奥内，圣名若瑟，清代宫廷画家，意大利米兰人。郎世宁在康熙五十四年（1715）作为天主教耶稣会的修道士来中国传教，随即入宫进入如意馆，历经康熙、雍正、乾隆三朝，在中国从事绘画50多年，并参加了圆明园西洋楼的设计工作。郎世宁擅绘骏马、人物肖像、花卉走兽，风格上强调将西方绘画手法与传统中国笔墨相融合，受到皇帝的喜爱，也极大地影响了康熙之后的清代宫廷绘画和审美趣味。

◎ 郑板桥

郑板桥（1693—1765年），原名郑燮，字克柔，号理庵，又号板桥，人称板桥先生，江苏兴化人，祖籍苏州。康熙秀才，雍正十年举人，乾隆元年（1736）进士。官山东范县、潍县县令，政绩显著，后客居扬州，以卖画为生，为"扬州八怪"重要代表人物。郑板桥一生只画兰、竹、石，自称"四时不谢之兰，百节长青之竹，万古不败之石，千秋不变之人"。其诗、书、画，世称"三绝"，是清代比较有代表性的文人画家。

顾恺之《洛神赋图》

作品概况

　　《洛神赋图》是东晋画家顾恺之创作的由多个故事情节组成的类似连环画而又融会贯通的长卷，真迹已佚，仅存数件摹本传世。不计现代作品，目前所知的《洛神赋图》共有九本（套），分别作成于不同时代，且分藏在各地博物馆，包括辽宁省博物馆一本、北京故宫博物院三本（简称北京甲本、北京乙本、北京丙本）、台北故宫博物院二本（台北甲本、台北乙本）、美国弗利尔美术馆二本（弗利尔甲本、弗利尔乙本）和大英博物馆一本。这九本在内容上完整的程度不同。一般认为，辽宁本《洛神赋图》在书法风格及绘画的样式两方面都具有晋代书画的特征，所以说它是传世诸摹本中最为接近原本的重要画迹。

　　在现存的中国古代绘画中，《洛神赋图》被认为是第一幅改编自文学作品的画作。此图开创了中国传统绘画长卷的先河，被誉为"中国绘画始祖"。此图无论从内容、艺术结构、人物造型、环境描绘和笔墨表现的形式来看，都不愧为中国古典绘画中的瑰宝之一。

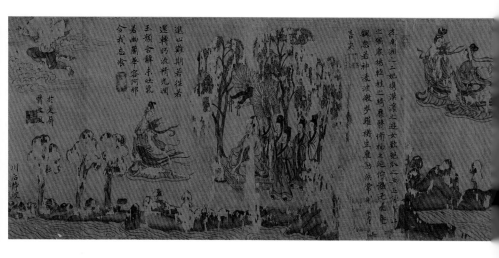

艺术特点

　　《洛神赋图》将曹植《洛神赋》的主题思想表达的完整而和谐。顾恺之巧妙地运用各种艺术技巧将辞赋中曹植与洛神之间的爱情故事表达得纯洁感人、浪漫悲哀。画面奇幻而绚丽，情节真切而感人，富有浪漫主义色彩，充满了飘逸浪漫、诗意浓郁的气氛。顾恺之巧妙地通过洛神一系列行动的精细刻画，展现了她内心的爱慕、矛盾、惆怅和痛苦。

　　从表现技法上来看，《洛神赋图》中的山石树木风格古拙，结构简单，状物扁平。山水色彩极少运用皴擦，只在坡脚岸边施以泥金，近实远虚的空间关系。虽然人和山的空间关系还不协调，偶尔在色彩和形式上出现，但作为图中重要组成部分的山、兽、林、鸟却结合得很完整。山石主要依靠线的变化来表现不同的面，依靠层次关系来表现不同的山峦变化，利用俯视的角度来展现纵横的山川，这些都是后来山水画的基本表现技法。

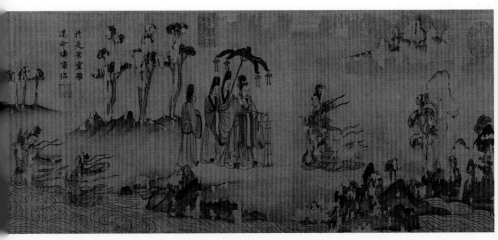

辽宁本《洛神赋图》（局部）

顾恺之《女史箴图》

作品概况

《女史箴图》为东晋画家顾恺之创作的绢本绘画作品。原作已佚，现存有唐代摹本。此图依据西晋张华《女史箴》一文而作，原文12节，所画亦为12段，因年代久远，现存仅剩9段，全卷规格为24.8厘米×348.2厘米。现收藏于大英博物馆。北京故宫博物院另藏有宋代摹本，纸本墨色，水平稍逊，而多出樊姬、卫女两段。

魏晋时期的绘画理论开始注重传达人物的神韵，与此相关的"传神论"成了这一时期画坛的指导思想。女性题材绘画的创作不再仅仅围绕劝诫教化的主题，而是开始寻求对人物个性、容貌、神韵等一切彰显人物之美的绘画语言的探索与挖掘。《女史箴图》就是一幅反映人物画风转变的成功典范，即在传统教化功能统治下的女性题材绘画逐渐转向体现绘画的审美功能。

艺术特点

　　《女史箴图》有汉代冯媛以身挡熊，保护汉元帝的故事；有班婕妤拒绝与汉成帝同辇，以防成帝贪恋女色而误朝政的故事等。其余各段都是描写上层妇女应有的道德情感，带有一定的说教性质。顾恺之所采用的游丝描手法，使得画面典雅、宁静又不失明丽、活泼。画面中的线条循环婉转，均匀优美，人物衣带飘洒，形象生动。女史们下摆宽大的衣裙修长飘逸，每款都配以形态各异、颜色艳丽的飘带，显现出飘飘欲仙、雍容华贵的气质。画中人物仪态宛然，细节描绘精微，笔法细劲连绵，设色典丽秀润。画卷中的山水与人物关系是人大于山，山石空勾不皴，反映了早期山水画的风格。

张僧繇《五星二十八宿神形图》

作品概况

《五星二十八宿神形图》，或认为是南朝张僧繇画作，或认为是唐代梁令瓒摹本。绢本设色，规格为 27.5 厘米 ×489.7 厘米。现收藏于日本大阪市立美术馆。

此图原为上下两卷，今仅存上卷的五星和十二宿。卷首题"奉义郎陇州别驾集贤院待制仍太史梁令瓒上"，其后逐段篆书题写星宿名称和形象。各星神形象不一，有文人、妇人、羊首人身、牛首人身、人首甕身、虎首人身，形貌奇异。此图经宋内府收藏，卷中钤有"宣和殿宝"和双龙玺。可知曾收藏于宋宣和内府，清中期为安岐所收藏，清末归完颜景贤，后流入日本。

艺术特点

《五星二十八宿神形图》风格并不一致，有勾勒平染的，有晕染出凹凸效果的；既有唐画格调，也有魏晋遗风。人物造型，有的面相作长形，额角眉上略凹入，尚有南朝"秀骨清像"痕迹；有的体貌丰肥，近于盛唐人物。用笔细劲而圆转，粗细变化不大。设色以黄色为基调，另有朱红、土黄、石青、老绿、嫩绿、黑色相配合。

展子虔《游春图》

作品概况

《游春图》是隋代画家展子虔创作的绢本青绿设色画，规格为 43 厘米 ×80.5 厘米，现收藏于北京故宫博物院绘画馆。

《游春图》是展子虔唯一传世的代表作，画上有宋徽宗题写的"展子虔游春图"六个字。此图经宋徽宗题签后，约在宋室南迁之际即行散出，后归南宋奸臣贾似道所有。宋亡后，元成宗之姊鲁国大长公主得到了它，并命冯子振、赵严、张珪等文人赋诗卷后。明朝初年，《游春图》卷收归明内府，而后又归权臣严嵩所有。万历年间，画卷被苏州收藏家韩世能所藏。入清后，经梁清标、安歧等人之手而归清内府。

艺术特点

《游春图》构图壮阔沉静，设色古艳，富有典丽的装饰意味，体现出承上启下的风格，也标志着山水画即将进入成熟期，展子虔在山水画上所达到的成就及其绘画方法，直接开启了唐代画家李思训、李昭道父子金碧山水的先河。图中展现了水天相接的情形，上有青山叠翠，湖水融融，也有士人策马山径或驻足湖边，还有美丽的仕女泛舟水上，熏风和煦，水面上微波粼粼，岸上桃杏绽开，绿草如茵。

　　《游春图》之所以能够成为中国山水画承上启下的代表作品，不仅仅在于画面呈现的内容，更在于它异于前人的创作手法和审美取向，展现出了在方寸之地尽显千里之姿的艺术特点。在《游春图》出现之前，中国早期的山水画通常是"人大于山、水不容泛"。也就是说，绘画中人物形象的塑造比山还要大，而对于水的绘画，却永远不会有波光粼粼的形态，而是犹如一潭死水般地停留在画布上。而《游春图》打破了这种限制，全图无处不展现着一种空间之美，人物、山水疏密安排十分得宜，展现着自然界的交替、交换与重叠。

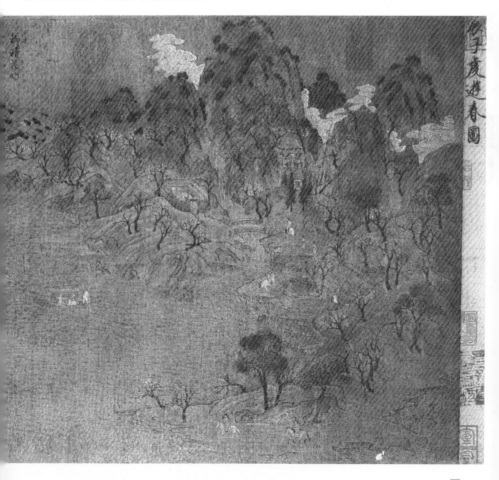

阎立本《步辇图》

作品概况

　　《步辇图》是唐代画家阎立本的名作之一，是"中国十大传世名画"之一。现收藏于北京故宫博物院的画作被认为是宋朝摹本，绢本，设色，规格为38.5 厘米 ×129.6 厘米。

　　唐太宗贞观十四年（640），吐蕃王松赞干布仰慕大唐文明，派使者禄东赞到长安通聘。《步辇图》所绘是禄东赞朝见唐太宗时的场景。它是汉藏兄弟民族友好情谊的历史见证，具有珍贵的历史和艺术价值。画幅上有宋初章友直小篆书有关故事，还录有唐李道志、李德裕"重装背"时题记两行。

艺术特点

　　《步辇图》配色典雅绚丽，线条流畅圆劲，构图错落富有变化，为唐代绘画的代表性作品。画面右侧是在宫女簇拥下坐在步辇中的唐太宗，左侧三人前为典礼官，中为禄东赞，后为通译者。唐太宗的形象是全图焦点。从绘画艺术角度看，阎立本的表现技巧已相当纯熟。衣纹器物的勾勒墨线圆转流畅中时带坚韧，畅而不滑，顿而不滞；主要人物的神情举止栩栩如生，写照之间更能曲传神韵；图像局部配以晕染，如人物所着靴筒的折皱等处，显得极具立体感；全卷设色浓重淳净，大面积红绿色块交错安排，富于韵律感和鲜明的视觉效果。

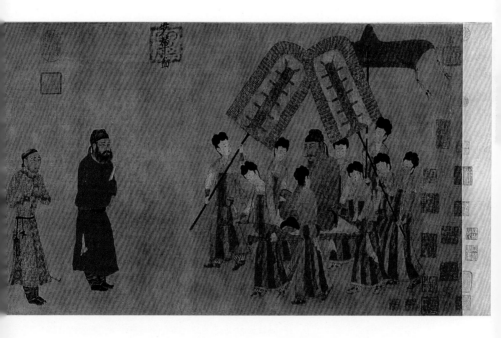

阎立本《历代帝王图》

作品概况

　　《历代帝王图》又名《列帝图》《十三帝图》《古列帝图卷》《古帝王图》，传为唐代画家阎立本画作，绢本，设色，规格为51.3厘米×531厘米。现存后人摹本，收藏于美国波士顿博物馆。

　　描绘古帝王的绘画，远在先秦时代就出现过，汉代以后成为流行题材。帝王图的创作意图在于让统治者"见善足以戒恶，见恶足以思贤"，起到维护统治的作用。阎立本的《历代帝王图》创作动机大概也如此。此图为横卷，从右至左画有13位帝王形象：汉昭帝、汉光武帝、魏文帝曹丕、吴主孙权、蜀主刘备、晋武帝司马炎、陈宣帝陈顼、陈文帝陈蒨、陈废帝陈伯宗、陈后主陈叔宝、北周武帝宇文邕、隋文帝杨坚、隋炀帝杨广。各帝王图前均楷书榜题文字，且均有随侍，人数不等，形成

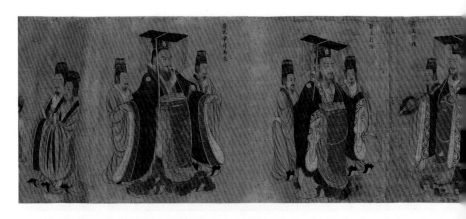

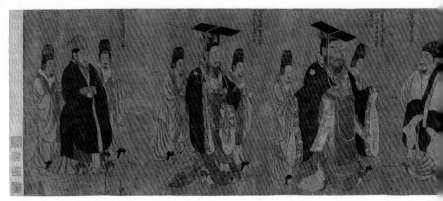

全画卷相对独立的 13 组人物，共计 46 人。画卷的本幅未见名款，其拖尾部分有北宋、南宋时期及清代以来的多家题跋。

艺术特点

《历代帝王图》作为中国肖像画的经典作品，把帝王的气势和内心世界表现无疑，画家的色彩审美水平达到了登峰造极的地步。此图在人物个性特征的描绘、线条变化及色彩变化方面比前代都有了很大的提高。其表现出的人物性格特征明显，线条富有粗细变化使得人物形象生动而显立体，色彩瑰丽。画家对人物的描绘没有停留在形似的层面上，而是对每个帝王的政治作为和不同的命运，加以个性化的描绘，通过对眼神、嘴角及面部肌肉的微妙刻画，表现出他们的心理、气质和性格等特征。此图用色不多，以勾勒线条见长，在不违背线条的充分表现力的情况下以简单的几种色来加以敷设，虽然色彩较少，但神气十足。

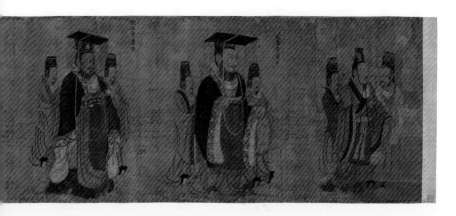

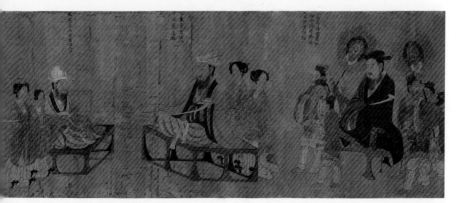

李思训《江帆楼阁图》

作品概况

　　《江帆楼阁图》是唐代画家李思训创作的绢本设色画，规格为 101.9 厘米 ×
54.7 厘米。钤有"缉熙殿宝""仪周鉴赏"以及乾隆、嘉庆、宣统诸玺，盖经清代
大收藏家安岐（字仪周）审定，后入清宫，被乾隆皇帝所收藏。后于解放战争时期，
被带入台湾，现收藏于台北故宫博物院。

艺术特点

　　《江帆楼阁图》描绘的是游春情景，是李思训以"青绿山水"与"金碧山水"
创作的国画山水作品，画中山、树、江水和游人融汇一处，江上泛舟、山中树木茂盛，
游人穿梭其中。远处江水荡漾，几叶扁舟漂浮，近处树木葱葱，楼阁庭院若隐若现，
坡岸上游人穿行。其意境隽永奇伟、用笔遒劲、风骨峻峭、色泽匀净而典雅，画风
精密严整、意境高超、笔力刚劲、色彩繁富，独树一帜。

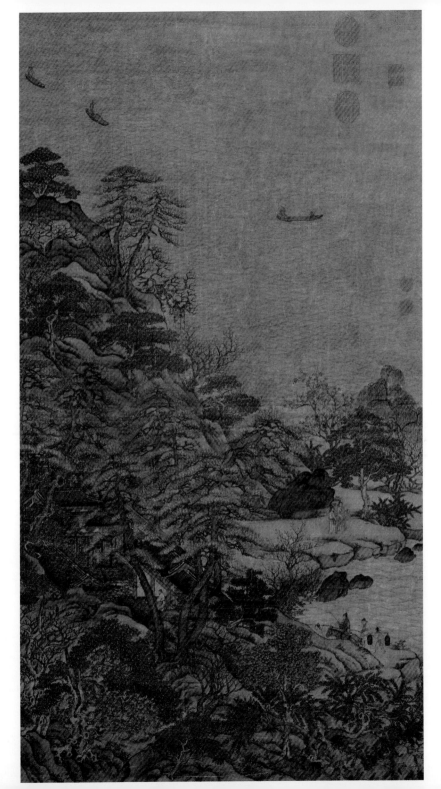

李昭道《明皇幸蜀图》

作品概况

《明皇幸蜀图》，相传为唐代画家李昭道（一说李思训）创作的大青绿设色绢本画，规格为55.9厘米×81厘米，现收藏于台北故宫博物院。

画上最早的收藏印鉴，为画面左右上角钤盖的"濠梁胡氏""湘府图书"二印，乃明初宰相胡惟庸之印。画上有乾隆三十九年（1774）的御题诗："青绿关山迥，崎岖道路长。客人各结束，行李自周详。总为名和利，那辞劳与忙。年陈失姓氏，北宋近乎惠。"

艺术特点

《明皇幸蜀图》体现了二李画派的典型风格，时代特征明显，是反映唐代山水画面貌的重要传世作品。此图描绘的是唐玄宗避难入蜀这一历史题材，画家在表现这一主题时回避了唐玄宗逃难时的狼狈一面而将其粉饰为一派帝王游春行乐景象，所以此图又名《春山行旅图》。

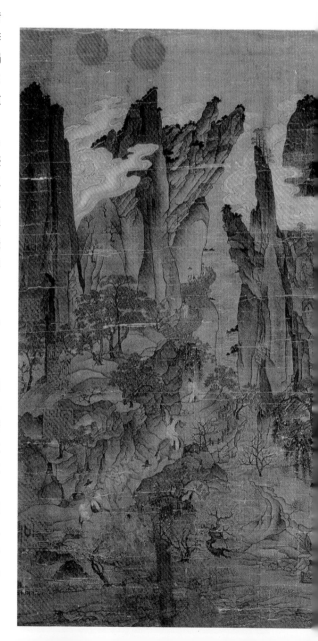

　　图中山水、人物、驼马的形体都采用线条表现，这种线条有别于前人的紧密连绵、循环超忽，有如春蚕吐丝一类的画法，而是带着刚劲，能表现出山石硬度，质感的铁线描，在起笔时有明显的提按，使线条显得尤为有劲，加上作者的精心布局，严密推敲，使线条产生横竖、疏密的不同组合，很好的表现了蜀山的奇峭险峻，间以流泉瀑布，人物车马穿插其中，使画面生机盎然。

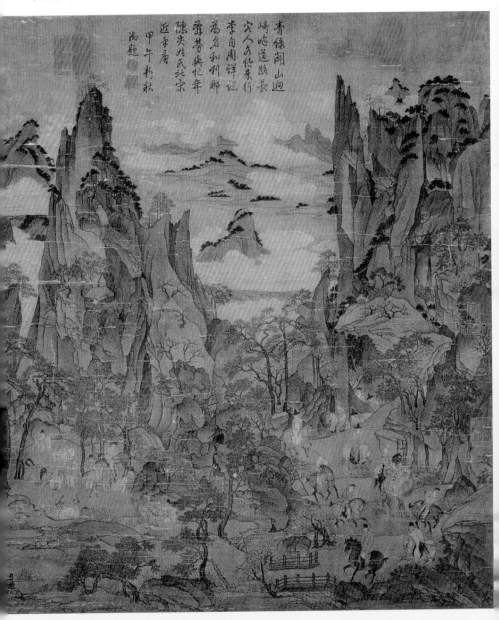

吴道子《送子天王图》

作品概况

　　《送子天王图》又名《天王送子图》《释迦降生图》，是唐代画家吴道子根据佛典《瑞应本起经》创作的纸本墨笔画，规格为 35.5 厘米 ×338.1 厘米。现收藏于日本大阪市立美术馆。

　　《送子天王图》开创了中国宗教画本土化的新时代，给日后的宗教题材绘画尤其是佛教壁画带来深刻的影响。它的出现昭示着线描的一个新时代的开始：由"铁线"衍生出"兰叶线"，从此中国画的线描技法完备。全图分为三个部分：第一段描绘一位王者气度的天神端坐中间，两旁是手执笏板的文臣、捧着砚台的仙女，以及仗

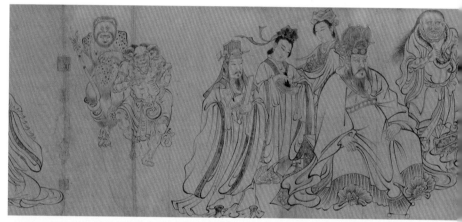

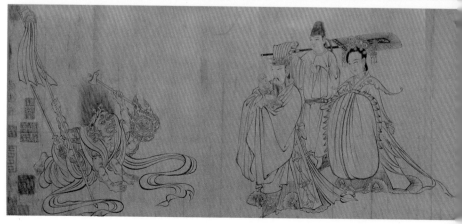

剑围蛇的武将力士面对一条由二神降伏的巨龙。第二段画的是一个踞坐在石头之上的四臂披发尊神，身后烈焰腾腾。神像形貌诡异，颇具气势，左右两边是手捧瓶炉法器的天女神人。第三段即《释迦牟尼降生图》，内容是印度净饭王的儿子出生的故事。从画面上，可以看到释迦牟尼降生时，他的父亲抱着他到寺庙朝谒见自在天神的情景。

艺术特点

在画面布局上，《送子天王图》将人物分组安排，使块面产生大小、松紧变化，而组与组之间又相互关联、照应，并采用对比手法来烘托主题。画面线条极富特色、线条的轻重节奏与粗细变化，使线条具有动感和生命力。画作不着颜色，以"墨踪为主"，改变了传统重彩画法，为白描画、水墨画的出现与发展奠定了基础。

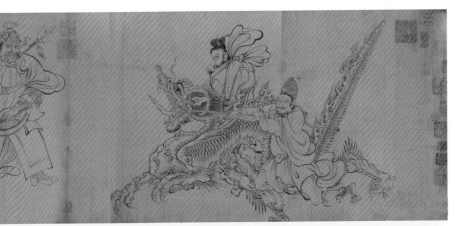

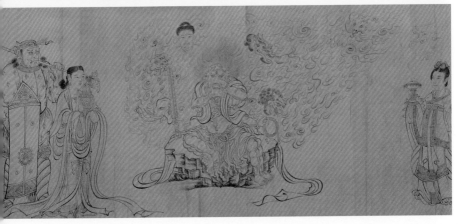

吴道子《八十七神仙卷》

作品概况

　　《八十七神仙卷》相传为唐代画家吴道子所绘制的一幅绢本白描长卷，规格为30厘米×292厘米。现收藏于北京徐悲鸿纪念馆，并为镇馆之宝。

　　《八十七神仙卷》是我国美术史上极其罕见的经典传世之作，代表了中国古代白描绘画的最高水平，其艺术魅力堪与宋代张择端的《清明上河图》比肩，我国著名画家徐悲鸿认为此卷"足可颉颃欧洲最高贵名作"。

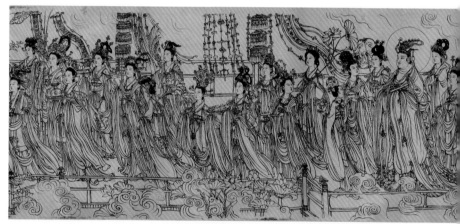

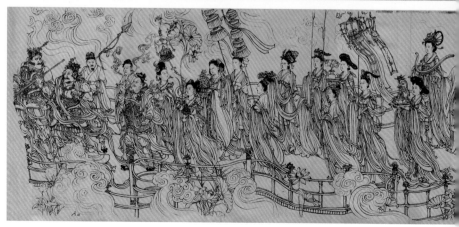

艺术特点

　　《八十七神仙卷》以道教人物为主题，描绘了天庭朝会的盛大场面。画面中有87个神仙从天而降，列队行进，姿态丰盈而优美。因场面之宏大，人物比例结构之精确，神情之华妙，构图之宏伟壮丽，线条之圆润劲健，而被历代画家艺术家奉为圭臬。

　　《八十七神仙卷》中的人物互相遮挡叠加，每个人物安排得错落有致，没有一个完整形象，画面的空间感和节奏感十足。将每个人物的头连接起来，构成了一条起伏的曲线，形成了律动的画面效果。画面统一而有变化，规律而不呆板。整个画面在万千绵密又灵动的线条之中表现出强大的生命力，行云流水，一气呵成，富有震撼力，是中国绘画"骨法用笔"的完美诠释。

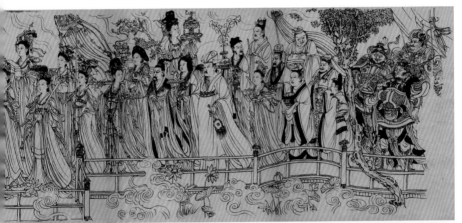

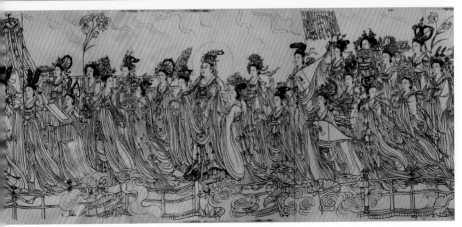

王维《辋川图》

作品概况

　　《辋川图》是唐代画家王维所作的单幅壁画，原作已毁，仅有历代临摹本存世。美国西雅图美术馆摹本，规格为 29.9 厘米 ×480.7 厘米，有李珏、冯子振、袁桷诸人跋。日本圣福寺摹本，规格为 29.8 厘米 ×481.6 厘米。

　　辋川位于西安东南蓝田县境内，王维晚年时隐居辋川，与友人作画吟诗、参禅奉佛，过着陶渊明式的生活。《辋川图》就是王维隐居期间在清源寺壁上所作的单幅画，后来清源寺圮毁，所以此画也随之湮灭。王维在创作《辋川图》的同时，又运用了诗歌、音乐、绘画等全部艺术手段，与道友裴迪一唱一和，为辋川二十景各写了一首五言绝句，共四十首集成了《辋川集》。因此，《辋川图》开启了后人诗画并重的先河。

艺术特点

　　《辋川图》共绘辋川二十景：孟城坳、华子冈、文杏馆、斤竹岭、鹿柴、木兰柴、茱萸沂、宫槐陌、临湖亭、欹湖、柳浪、金屑泉、白石滩、竹里馆、辛夷坞、漆园、椒园等。画面以别墅为主体与中心，向外展开。群山环抱中的别墅，由墙廊围绕，形似车辋。其中树木掩映，亭台楼榭，层叠端庄。构图上采用中国画传统的散点透视法，略向下俯视，从而使层层深入的屋舍完全地呈现在观者眼前。墅外蓝河蜿蜒流淌，有小舟载客而至，意境淡泊，悠然超尘。勾线劲爽坚挺，一丝不苟，随类敷彩，浓烈鲜明。山石以线勾廓而无皴笔，染赭色后在石面受光处罩以石青、石绿，凝重艳丽。楼阁则刻画精细，几近界画。

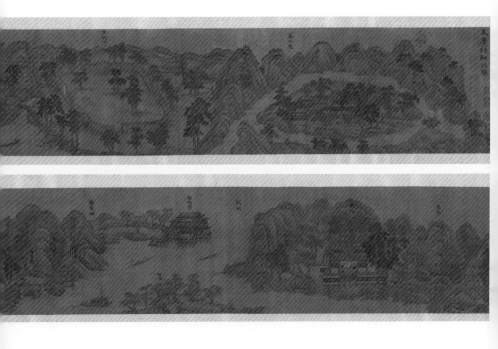

王维《伏生授经图》

作品概况

 《伏生授经图》是传为唐代画家王维创作的绢本设色人物画，现收藏于日本大阪市立美术馆。此图右上有南宋高宗题"王维写济南伏生"。鉴藏印有"宣和中秘""易庵图书""商丘宋荦审定真迹""蕉林鉴定""北海孙氏珍藏书画印""景贤鉴藏""江南黄琳""休伯之印""黄林美之"等。卷后附有宋代吴说、清代朱彝尊、宋荦的题跋。

 这幅画主要描绘伏生讲授典籍的情景。伏生授经时年时已九十，故画中伏生是一个白髯老者，他着一头巾，头微左侧，赤裸肩背，肩上披纱，坐于蒲团上，右手持卷，左手指点，双目圆睁，大约正讲到紧要之处。

艺术特点

　　《伏生授经图》中没有任何背景衬托，王维主要集中刻画人物神态，突出主题，使授经时渊深静穆的神情跃然缣上。人物以白描双钩，极为工整，线条流畅自如。图中案上放着砚台与毛笔，案足下吊一本书等都衬托着画中主人翁的身份与个性，而对于这些案、具之类用品，亦用笔挺秀，复具质感。

　　《伏生授经图》以细劲圆韧、刚柔相济的铁线勾画人物、案几、蒲团、竹简、纸卷等，线条运用非常娴熟自如。画面略从俯视的角度进行抒写，案几、笔、砚等物，作为人物活动的陪衬与铺垫，——绘制出来，而背景则留白，不进行任何描绘，使主题突出，形象生动，从此亦显现出唐代中国画处理人物场景的特色和能力。全幅运笔简拙生动，细劲沉稳，用色不多，清雅宁静，均透露出盛唐人物画的雍容、典雅气息。

韩干《神骏图》

作品概况

《神骏图》是唐代画家韩干创作的绢本设色画，规格为 27.5 厘米 ×122 厘米，现收藏于辽宁省博物馆。此图无款，前隔水上有瘦金书题签"韩干神骏图"，画卷本身与前后黄花隔水绫上，宋以后鉴藏印记累累，宋以前的模糊不清，不易辨识，唯明以下郭道亨、陈洪绶及清内府诸印玺尚清晰可见。

韩干酷爱画画，得到过画马名家曹霸的指导，绘画才能得到了充分的锻炼和发挥。到天宝初年，其作品得到了唐玄宗的赏识，韩干也因此成了一名宫廷画师。为了提升他的绘画水平，唐玄宗安排他向宫内的画马名手陈闳学习，但他并没有照做，而是天天跑到马厩里，对各类马的形态、习性等进行研究、揣摩和写生。他以马为师创作了大量关于马的作品，《神骏图》就是其中的一幅。这幅画是一幅历史故事画，描绘了僧人支遁爱马的故事。支遁是东晋时期的一名僧人，他特别喜欢马，据文献记载，支遁好养鹰而不放，好养马而不乘，有人讥笑他，他却说："贫僧爱其神骏。"

艺术特点

《神骏图》的主题是支遁爱马，但韩干却没有特意刻画人物的性格，而是把笔墨的重点落在骏马身上，似乎突出的是马而不是人，但实际上他是通过骏马的气质侧面烘托支遁的人品、性格和情感。此图布局张弛有致，右侧景物较为密集，左侧相对疏松。为使画面重心不至于向右倾斜，韩干作了精心的安排，一是岸上人物依据其身份与相互关系构成三角形布局，二是将画面的中心通过人物的眼神集中在马的身上，加强了左侧在画面上的分量。

韩干对马的塑造有骨有肉，马从水面踏波浪舒缓前行，不因肥胖掩盖其特有的骨骼，不因硕大给人以笨重的感觉，反而有一种身轻如燕的感觉。骏马昂首翘尾，骨肉都准确地表现了其皮毛的质感；毛色的过渡极为细致、巧妙。

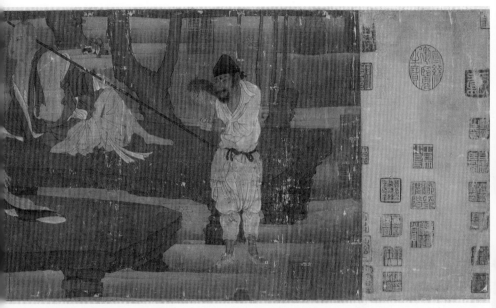

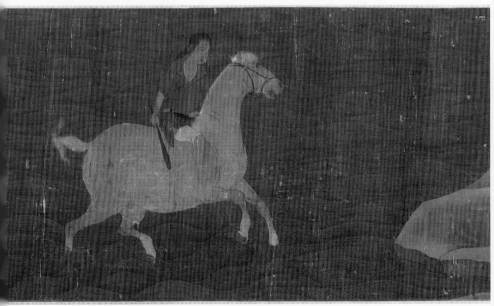

张萱《捣练图》

作品概况

 《捣练图》是唐代画家张萱创作的工笔重设色画，现存于世的为宋代摹本，规格为 37 厘米 ×147 厘米，原属圆明园收藏，1860 年被掠夺并流失海外，现收藏于美国波士顿博物馆。

 《捣练图》绘制在细致平滑的宫绢上，并无作者和摹者的款印，卷首题跋："宋徽宗摹张萱捣练图真迹。"另有金章宗用瘦金体题"天水摹张萱捣练图"，天水是地名，位于今甘肃境内，是赵氏郡望，所以宋朝也被称为"天水一朝"。有说法认为这二字指代宋徽宗赵佶。然而纵览全图，并没有"御制""御书"等徽宗款识，书法鉴定家徐邦达、杨仁恺则认为此画应由宋代画院高手代笔。

艺术特点

 《捣练图》表现的是妇女捣练缝衣的场面，人物间的相互关系生动而自然。"练"是一种丝织品，刚刚织成时质地坚硬，必须经过沸煮、漂白，再用杵捣，才能变得柔软洁白。此图描绘了唐代城市妇女在捣练、络线、熨平、缝制劳动操作时的情景，在长卷式的画面上共刻画了 12 个人物形象，按劳动工序分成捣练、络线、熨烫三组场面。从事同一活动的人，由于身份、年龄、分工的不同，动作、表情各个不一，并且分别体现了人物的特点。人物形象逼真，设色艳而不俗，反映出盛唐崇尚健康丰腴的审美情趣。画家以细劲圆浑、刚柔相济的墨线勾勒出人物形象，辅以柔和鲜艳的重色，塑造的人物形象端庄丰腴，情态生动，完全符合张萱所画人物"丰颊肥体"的特点。

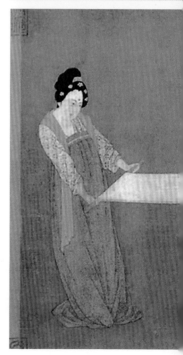

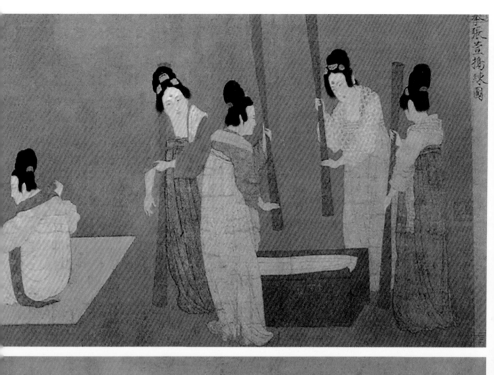

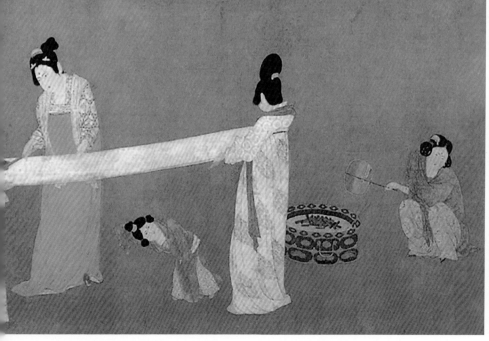

张萱《虢国夫人游春图》

作品概况

　　《虢国夫人游春图》是唐代画家张萱创作的绢本设色画，规格为 51.8 厘米 × 148 厘米。现存于世的是宋代摹本，收藏于辽宁省博物馆。此图原作曾藏宣和内府，由画院高手摹装。在两宋时为史弥远、贾似道收藏，后经台州榷场流入金内府，金章宗完颜璟在卷前隔水题签，指为宋徽宗赵佶所摹。不过，据学者考据，此件技艺高超的作品可能是宋代画院名家所代笔，未必是赵佶亲手摹写。

　　虢国夫人是唐玄宗的宠妃杨玉环的三姐，她的生活奢侈、豪华。游春是开放的唐代社会风俗，以每年的三月初三为盛。为了让人们有游春的好去处，唐玄宗将汉武帝所造之"曲江池"修整一新，使之成为花草繁盛、烟水明媚的游览胜地。每到三月初三，妇女们尤其是贵族妇女都来此游赏。喜欢热闹的虢国夫人自然不会失去这个机会，与其姐妹结伴而来。

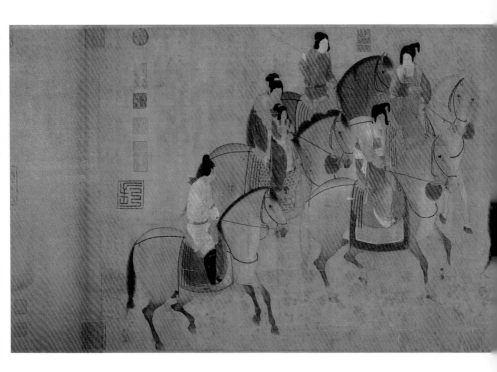

艺术特点

　　《虢国夫人游春图》的表现手法，最显著的特色是精练集中，且富有节奏感。在构图上，从单行的三骑到两骑并行，最后三骑并行，既符合这一类贵族出游行列的规律，又像一首乐曲一样，充满韵律感，把人的视觉从序曲引导向主题和高潮。画面人物的疏和密，分散和集中，色调的轻与重，浓艳与淡雅，甚至对马匹四蹄动作的安排，都围绕主题，富有变化。画面人物不仅外部特征鲜明，而且个性突出。虽然情节相当单纯，但画家注意到总体氛围中描绘人物的不同形态：有的比较矜持，有的比较轻松，有的勒紧马缰，有的举手扬鞭，有的顾盼欲语，有的注视前方，使人物在统一的行动中，又具有微妙的变化。

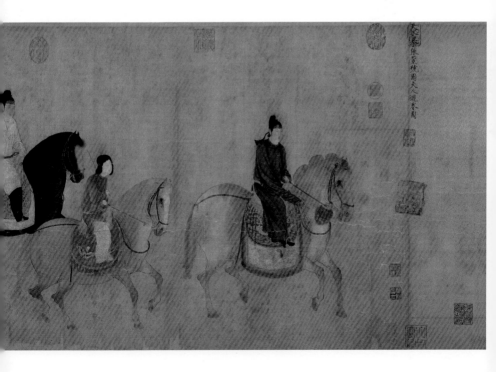

韩滉《五牛图》

作品概况

《五牛图》是由唐代画家韩滉创作的黄麻纸本设色画，规格为 20.8 厘米×139.8 厘米，现收藏于北京故宫博物院。

《五牛图》为"中国十大传世名画"之一，也是现存最古的纸本中国画。画卷上无作者名款，在拖尾的后纸上有赵孟頫、孔克标、项元汴、弘历、金农等自元及明至清十四家题记。《清河书画舫》《珊瑚网》《郁氏书画题跋记》《六研斋笔记》《大观录》《石渠宝笈续编》等书均有著录。

艺术特点

《五牛图》中的五头牛从右至左一字排开，各具状貌，姿态互异。一俯首吃草，一翘首前仰，一回首舐舌，一缓步前行，一在荆棵蹭痒。整幅画面除最后右侧有一小树除外，没有其他的背景，因此每头牛可独立成章。

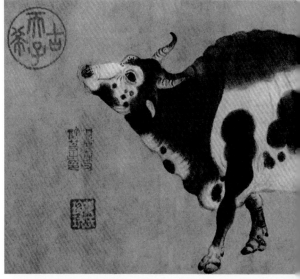

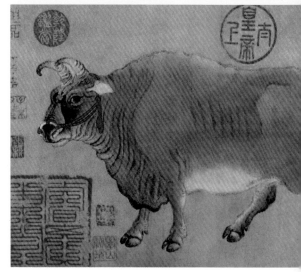

　　韩滉用粗壮有力的墨线勾勒牛的轮廓，表现出牛的强健、沉稳和行动迟缓。尤其是对牛的眼睛、鼻子、蹄趾、毛须等部位的着意渲染，更凸显出牛有力劲健的筋骨和质感真实的皮毛。画面在用色上也很有特点，两头深褐色和三头黄色，代表着最典型的牛的毛色，虽然只用了两种颜色，却给人丰富多彩的感觉。"点睛"是牵动全局的关键，画家将牛眼适当夸大，着意刻画，使五牛瞳眸炯炯有神，达到了形神兼备的艺术境界。

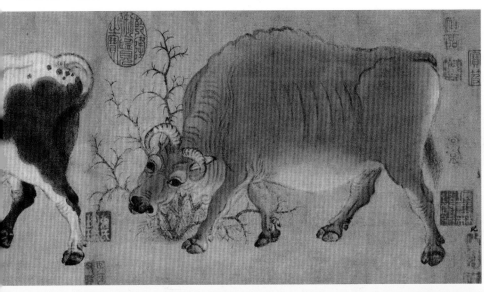

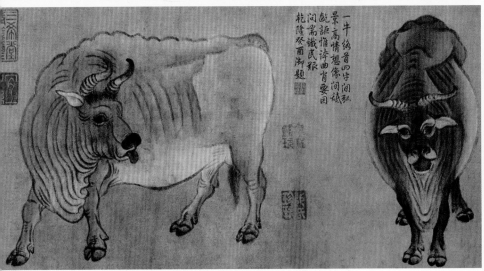

周昉《簪花仕女图》

作品概况

　　《簪花仕女图》相传为唐代画家周昉绘制的一幅粗绢本设色画，规格为 46 厘米 ×180 厘米，现藏于辽宁省博物馆。画卷无作者款印，亦无历代题跋及观款。此卷曾经南宋内府收藏，南宋末归贾似道所有，元、明间流传无考，清初为梁清标、安岐收藏，后入清内府。

　　《簪花仕女图》是世界范围内唯一认定的唐代仕女画传世孤本。除了唯一性之外，其作品的艺术价值也很高，是典型的唐代仕女画标本型作品，是能代表唐代现实主义风格的绘画作品。这种仕女画风格在当时画坛上颇为流行，极大地影响了唐末乃至以后各朝代的仕女画坛和佛教艺术。该作品展现了极为浓郁的时代特色和民族气息，是中国传统绘画史上非常重要的一幅作品。

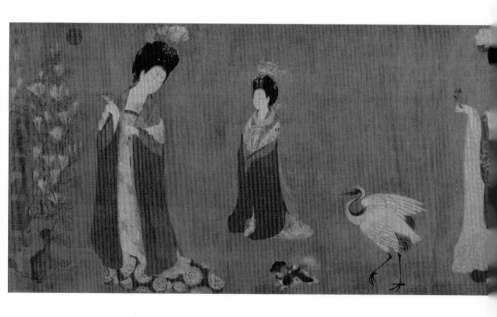

艺术特点

　　《簪花仕女图》从当时社会的现实生活出发，将现实生活中的贵族妇女，画得雍容华贵，画出一种闲适无聊的生活本质，表现出娇、奢、雅、逸的气息和女性柔软、温腻、动人的姿态，赋予画作鲜明的时代感。周昉在全幅构图中以相等的间隔安排了几位贵族妇女，一段一段地看去，仿佛每个妇女形象从眼前一幕一幕地移动，这种构图的规律，看完了整个场景，仿佛同画面人物一起游完了庭园。人物之间似有联系，又似独自悠闲。此图的线条达到了"骨法用笔"的高度统一，使之成为独立的存在，支配着整幅画的灵魂。在赋彩的技巧上，恰当地运用了复杂的色调，重复中不觉得单调。

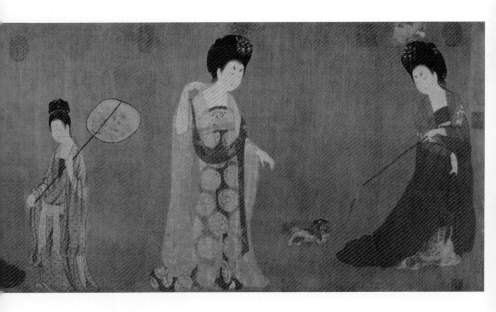

周昉《挥扇仕女图》

作品概况

　　《挥扇仕女图》是唐代画家周昉创作的绢本设色画，规格为 33.7 厘米 ×204.8 厘米，现藏于北京故宫博物院。

　　周昉出身于豪门显宦，因此，他对于贵族阶层绮靡奢华的生活非常熟悉。其仕女画不以烈女、贤妇、仙女等为表现对象，而是取材于现实生活中贵族妇女的行乐活动，具有强烈的时代感，从而迎合了中晚唐时期大官僚贵族们的审美意趣。其作品在张扬唐王朝繁华兴盛的物质生活的同时，亦揭示了贵妇们极度贫乏的精神世界。《挥扇仕女图》中嫔妃们体貌丰腴，衣饰华丽，但她们面含幽怨，举止慵倦，毫无生气。全卷所画人物共计 13 人，分为 5 个自然段落。5 个段落似离还合，从不同的侧面，刻画了人物在不同场景中的各种心理状态。

艺术特点

　　《挥扇仕女图》是一幅描写唐代宫廷妇女生活的作品，图中依次描绘诸宫女的各种形态：持扇、捧器、抱琴、对镜、刺绣、独坐和倚桐，各为一组，鲜明突出的主题弥补了似不经意的平列式构图带来的松散之感。人物的表情刻画得尤为精到，大多紧皱眉头，情绪惆怅。整幅画以红色为主，青、灰、紫、绿等各色齐全，显得色彩丰富，冷暖色调搭配，人物肌肤的细嫩和衣料的华贵都用色彩变化表现出来。衣纹线条近铁线描，圆润秀劲，富有力度和柔韧性，较准确地勾画出了人物的种种体态。

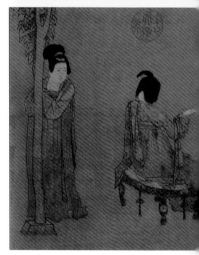

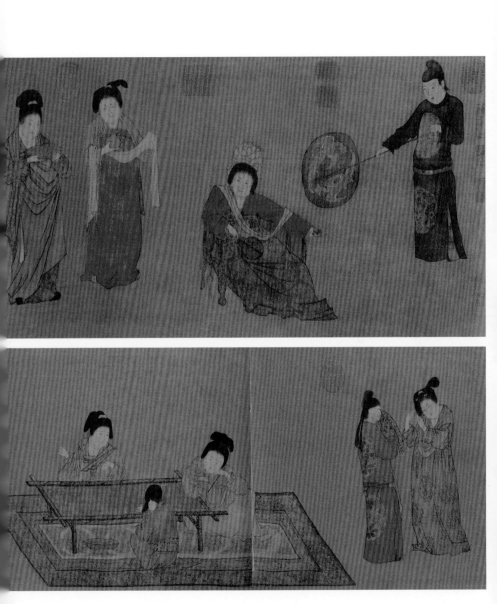

荆浩《匡庐图》

作品概况

　　《匡庐图》是五代后梁画家荆浩创作的绢本墨笔画，规格为 185.8 厘米 ×106.8 厘米，现收藏于台北故宫博物院。《匡庐图》上有南宋高宗赵构所书"荆浩真迹神品"六字，另有元人韩屿和柯九思两人题诗。画中的描绘山水究竟是太行山还是庐山尚存争议。学界大多认定《匡庐图》是中国水墨山水画初创期的代表作，其里程碑式的意义在于确立了可望、可行、可游、可居的中国全景式山水画格局，并以超知识、超经验的宏大叙事结构，以意、象、形、色融入相对含蓄的笔墨"图式"建构之中。

艺术特点

　　《匡庐图》采用的是立轴构图，鸟瞰式纵向全景布局，层次分明，山水壮阔。荆浩将"高远""平远""深远"结合运用，群峰耸峙的巍峨山峦与开阔平旷的山野幽谷，山径盘旋的山中小路及渐远渐淡的远处诸峰相映成趣，自然地呈现在画卷之中。在用笔上，勾、皴、染法并举，尤其是皴法的运用，是荆浩对山水画发展的重要贡献。画家以中锋画山石，边缘整齐，仿佛切割过般。山头和暗处用类似小斧劈的皴法，再施以淡墨多层晕染，表现出阴阳向背的质感，突出了画面的立体感和厚重感。

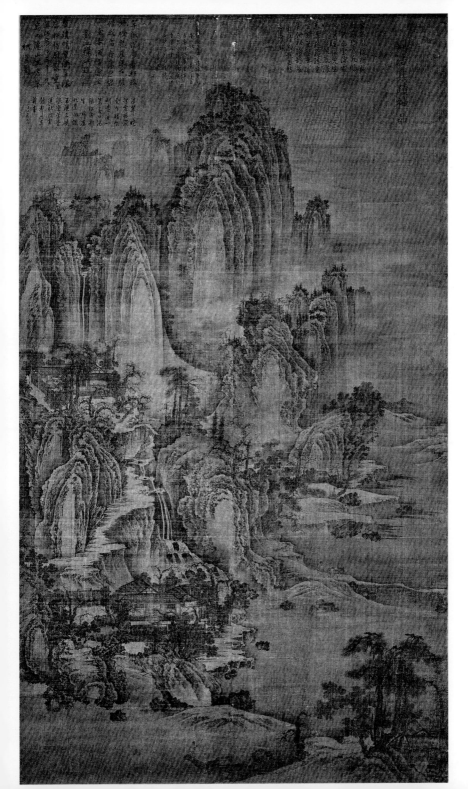

黄筌《写生珍禽图》

作品概况

　　《写生珍禽图》是五代西蜀画家黄筌创作的绢本设色画，规格为 41.5 厘米 ×70 厘米，现藏于北京故宫博物院。《写生珍禽图》本幅自识："付子居宝习。"

可见是黄筌画给儿子黄居宝作习画范本所用。鉴藏印有："睿思东阁"朱文、"秋壑"朱文、"悦生"朱文葫芦形、"陇西记"朱文葫芦形。押缝印有："陇西记"朱文葫芦形、"素轩清玩珍宝"白文、"钱氏合缝"朱白文鼎形、"寄傲"朱文及清乾隆、嘉庆、宣统内府藏印八方。裱边题签："黄筌写生珍禽图。康熙丁巳（1677）重装于蕉林书屋。"

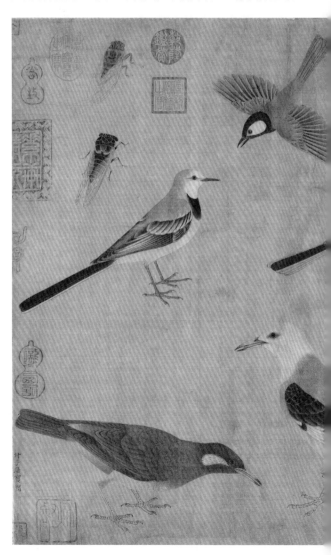

艺术特点

　　《写生珍禽图》是作画的范本，所以在构图上没有刻意经营，只是大小穿插在画面中描绘了麻雀、知了、天牛、蚂蚱、龟等 24 只小动物。

黄筌的写生功夫在这幅画中表现得淋漓尽致，每一种小动物的造型都是准确严谨，同时又富有变化。黄筌作画强调真实写生，重视形似与质感，其绘画多用淡墨细勾，重彩渲染，用笔极为精细，而后以色晕染，几乎不见墨迹，《写生珍禽图》正是运用这种"双钩填色法"绘制而成。

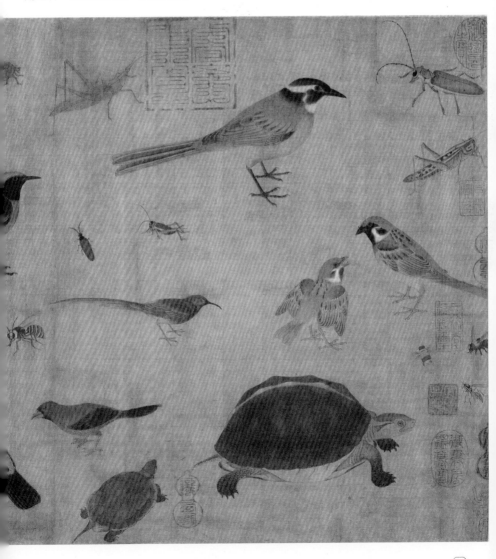

关仝《关山行旅图》

作品概况

《关山行旅图》是五代后梁画家关仝创作的绢本水墨画，规格为144.4厘米×56.8厘米。据收藏印玺，可知先后为贾似道、元内府、明内府、明晋王府及清安岐收藏，后入清宫，现藏于台北故宫博物院。

艺术特点

《关山行旅图》不仅绘制了人物的行旅活动，而且带有一定的叙事性。既表现出了山川的雄奇，又反映了人们生活的艰辛。画面上方峰峦高耸，气势雄浑，山中云气缭绕，兀石丛立，山峰迭起，峡谷溪流，渐远渐深，于山腰的杂树中，有飞檐朱栋的古寺一座。山门外是一条盘山而下的道路，道中有两人顺着台级向上攀登。山脚下一座板桥横跨河流，桥上还有行人。在桥左端悬崖根与河滩交接处铺有一条栈道，并有几匹驮马从栈道上走来。画面近处是茅舍商店，商贾往来，停骏驻游，鸡犬相闻，极富生活气息。特别是店前那相对匍伏在地上的两人，像是在行古礼。

关仝用笔简劲老辣，有粗细、断续之分，富有节奏感，所谓"以书入画"也。山石先勾勒后皴擦，用的是"点子皴"或"短条子皴"，笔法缜密，然后用淡墨层层渍染，故显得凝重硬朗。

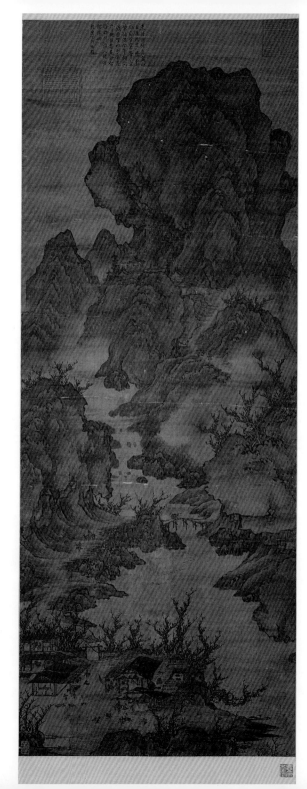

顾闳中《韩熙载夜宴图》

作品概况

《韩熙载夜宴图》是五代南唐画家顾闳中创作的绢本设色画，现存为宋代摹本，规格为 28.7 厘米 ×335.5 厘米，现藏于北京故宫博物院。

这幅画以连环长卷的方式描摹了南唐巨宦韩熙载为避免南唐后主李煜的猜疑，以声色为韬晦之所，每每夜宴宏开，与宾客纵情嬉游、开宴行乐的场景。此图在美术史上有很重要的地位，代表了古代工笔重彩的最高水平。

艺术特点

《韩熙载夜宴图》以时间为序列，共分五段：听乐、观舞、休息、轻吹、宴散。每段以屏风巧妙隔开，既后相连又各自独立，图中有许多独具匠心的构思，体现了顾闳中敏锐细腻的观察力和纯熟畅达的表现力。从全图的结构上看，顾闳中分别利用三件大的立屏将画面分为四个部分，每部分内的空间深度感又通过斜置的榻、几案、屏风等物件的对称布局来表现。全图共绘 46 人，有些人物频繁出现，各自的形象十分统一。韩熙载在画中出现五次，或正或侧，或动或静，描绘得精微有神，随着晚宴情节的发展，韩熙载屡次更衣。在众多人物中超然自适、气度非凡，但脸上无一丝笑意，在欢乐的反衬下，更深刻地揭示了他内心的抑郁和苦闷，使人物在情节绘画中具备了肖像画的性质。

《韩熙载夜宴图》在用笔、设色等方面都达到了极高的水平，如韩熙载面部的胡须、眉毛勾染的非常到位，蓬松的须发好似从肌肤中生出一般。人物的衣纹组织的既严整又简练，非常利落洒脱，勾勒的用线犹如屈铁盘丝，柔中有刚。敷色上也独有匠心，在绚

丽的色彩中，间隔以大块的黑白，起着统一画面的作用。所有这些都突出地表现了我国传统的工笔重彩画的杰出成就，使这一作品在我国古代美术史上占有重要的地位，具有重要的历史文物价值。

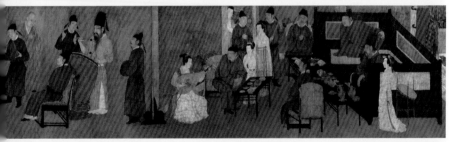

李成《读碑窠石图》

作品概况

《读碑窠石图》是五代时期李成与王晓合作创作的绢本墨色画，规格为126.3厘米×104.9厘米，现藏于日本大阪市立美术馆。图中残碑上应有小字二行，一书"李成画树石"，一书"王晓补人物"，但现存此图中已无此二行小字，所以一说为摹本。画上钤有"蕉林居士""孙承泽印"及乾隆收藏诸印十余方。

艺术特点

《读碑窠石图》为双拼绢绘制的大幅山水画，表现冬日田野上，一位骑骡的老人正停驻在一座古碑前观看碑文，近处陂陀上生长着木叶尽脱的寒树。此画取景集中，以枯树、石碑和人物构成画面的主体，颇有荒寒冷寂的气氛。树枝以细线勾勒，再用墨染，枝干皆作"蟹爪"状，纵横交错，有苍劲之感。坡石为侧笔所绘的圆润而少有皴擦的线条构成，此为后世称之的"卷云皴"。枯树与石碑的组合，强化了幽凄惨浇的环境气氛，暗示出对遥远历史中那辉煌繁华往事的追忆。

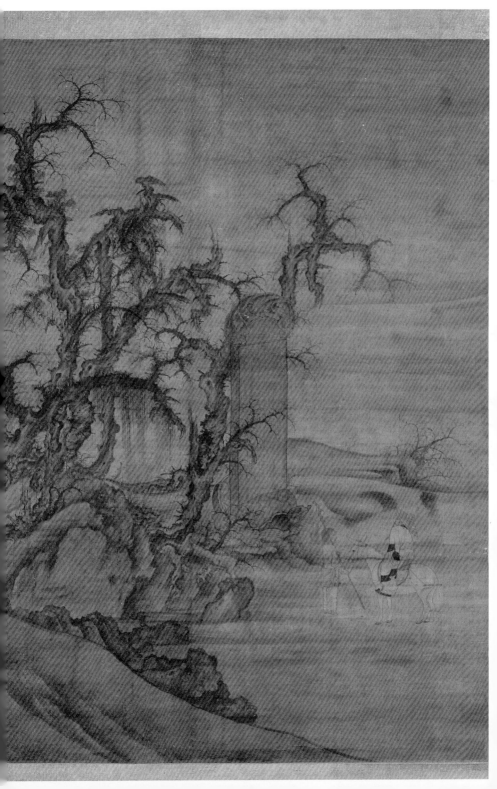

 # 李成《晴峦萧寺图》

作品概况

　　《晴峦萧寺图》是五代宋初画家李成创作的绢本淡设色画，规格为 111.4 厘米 ×56 厘米，现藏于美国纳尔逊 - 阿特金斯美术馆。此图右上角有北宋末"尚书省印"，印下部左右角均见残缺。右下方有"朗庵心赏"白文印、"棠邨审定"白文印、"铁沙沈树镛鉴藏印"朱文印、"树镛审定"朱文印等鉴赏收藏印六方。

艺术特点

　　《晴峦萧寺图》描绘了一幅山寺同框的景象。画中上半部两座高峰重叠，左右山峰低小淡远，当中一座楼阁突出；萧寺下及寺右边三四座小山冈，皆有树生其上，画卷的最下处是从山中流出的泉水形成的溪水，一座木桥架其上，山脚下有亭馆数间，人群来往。前景突兀巨石，一边平缓，一边峭拔。纵观全图，笔法娴熟老健，用墨层次分明，浑厚苍劲。构图呈自然开合状，节奏明快，气势雄逸，使观者犹如身临其境。

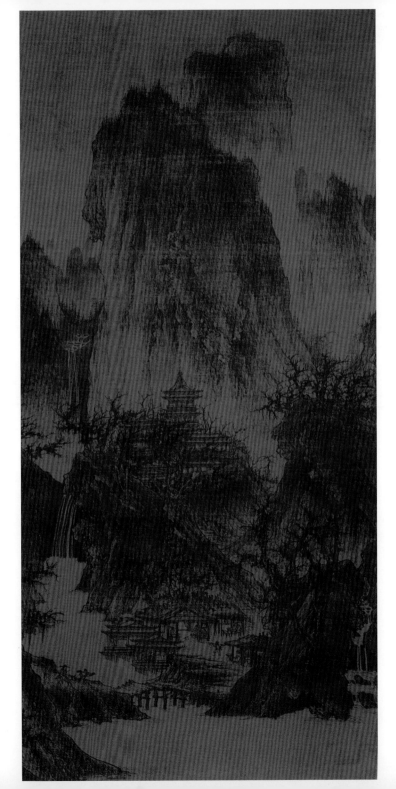

黄居寀《山鹧棘雀图》

作品概况

　　《山鹧棘雀图》是黄居寀创作的绢本设色画，规格为 97 厘米 ×53.6 厘米。此图曾经是宋徽宗的珍藏，不但在《宣和画谱》能查到记录，画幅上钤有："双螭""宣和""政和""睿思东阁"等徽宗藏印，前三印与徽宗题签"黄居寀山鹧棘雀图"的组合，正是"宣和装"古老装裱的遗制。还有"缉熙殿宝"（宋理宗）、"司印"半印（明太祖）、清宫印玺等。后因战事流转，现藏于台北故宫博物院。

艺术特点

　　《山鹧棘雀图》中景物有动有静，配合得宜。像山鹧跳到石上，伸颈欲饮溪水的神态，就十分生动。另麻雀或飞、或鸣、或俯视下方，是动的一面；而细竹、凤尾蕨和近景两丛野草，有的朝左，有的朝右，表现出无风时意态舒展的姿态，则都给人从容不迫和宁静的感觉。下方的大石上，山鹧的身体从喙尖到尾端，几乎横贯整个画幅。背景则以巨石土坡，搭配麻雀、荆棘、蕨竹，布满了整个画面。画的重心在于画幅的中间位置，形成近于北宋山水画中轴线的构图方式。而具有图案意味的布局，有着装饰的效果，显示画家有意呈现唐代花鸟画古拙而华美的遗意。

　　《山鹧棘雀图》不像单纯的山水画，也不像单纯的花鸟画，而是兼有二者的特色，巧妙而自然地将二者融合在一起。荆棘、竹叶均用墨笔双钩，山鹧、雀鸟及荆棘、竹叶等的设色浓重艳丽。岩石、坡岸的画法也很精细，先勾勒皴擦，再着色填彩，以岩石的自然状态显现表面的凹凸有致。画面情景交融，野趣横生，工致中不乏灵韵。

董源《潇湘图》

作品概况

《潇湘图》是五代南唐画家董源创作的绢本设色山水画，规格为 50 厘米×141.4 厘米，现藏于北京故宫博物院。

《潇湘图》被画史视为"南派"山水的开山之作，也是中国山水画史上代表性作品之一。图上无作者款印，明朝董其昌得此图后视为至宝，并根据《宣和画谱》中的记载，定名为董源《潇湘图》。上有董其昌跋三、袁枢跋一，王铎跋一。有"袁枢私印"（重一）、"袁枢之印"（重一）、"睢阳袁氏家藏图书记"。明"袁枢鉴赏"书画之章、"袁枢印信""伯应"等印记。

艺术特点

　　《潇湘图》以江南的平缓山峦为题材，取平远之景，江上有一轻舟漂来，江边的迎候者纷纷向前。中景坡脚画有大片密林，掩映着家农舍；坡脚至江水间有数人拉网捕鱼，生机盎然。全卷由点线交织而成，墨点由浓化淡，以淡点代染，在晴岚间造就出一片片淡薄的烟云，潮湿温润的江南气候油然而出。点景人物用白粉和青、红诸色，凸出绢面，明朗而和谐。此图用色以墨为主，略掺有花青，水分较多，显得湿润而缥缈。图中的人物则用勾线染色来表现，精细而工整。

董源《夏景山口待渡图》

作品概况

《夏景山口待渡图》是五代南唐画家董源创作的绢本淡设色山水画，规格为50厘米×320厘米。此图曾入南宋内府、元内府，后相继为明代项元汴、清代耿昭忠、索额图和清内府收藏，民初被末代皇帝溥仪挟逃出宫，现收藏于辽宁省博物馆。

《夏景山口待渡图》用笔草草，物像与笔法的可离可合，在董源的手中第一次真正获得了解放。中国山水画笔墨、意境的两向分离，可以在这里找到初始的源头。这也许是董源最为独特的创造，并带动后来"米氏云山"的出现。

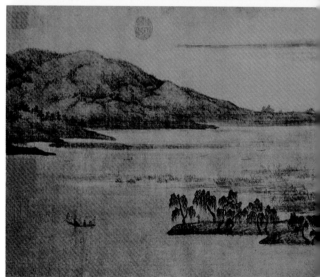

艺术特点

《夏景山口待渡图》描绘江南夏季的山水景色，只见峰峦层层远去，河面碧波荡漾，远处草木蒙茸，水气若蒸，岸边芦苇丛生，近处岸坡错落，绿树成荫。在河流旁，一渔翁肩扛渔网和鱼篓沿岸徐行。江面一渡船行至江心，而垂柳纤纤的渡口，二位

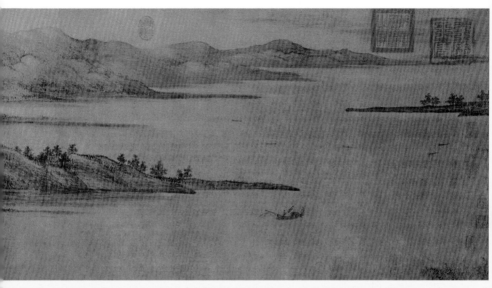

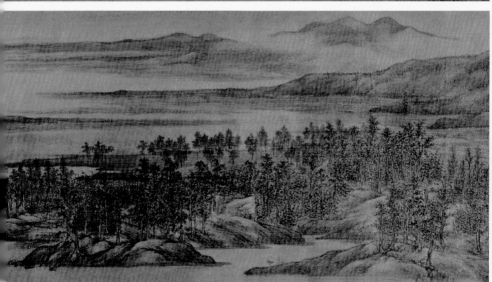

客官在等候待渡，对面渡口之凉亭也隐隐若现。整个画面宁静中见动势，既和谐又统一。董源的绘画技巧极为精妙，画山以披麻皴为主，兼点子皴法，山峦拖淡色渲染。林木竹丛不作曲杆，不画夹叶，前浓后淡，质感强烈。

巨然 《秋山问道图》

作品概况

《秋山问道图》是五代时期南唐画家巨然创作的绢本墨色画，规格为 165.2 厘米 ×77.2 厘米。此图曾经被宋代蔡京及明内府收藏，后又被清内府所藏，现收藏于台北故宫博物院。《石渠宝笈三编》乾清宫藏画著录此图是"绢本，纵四尺八寸八分，横二尺四寸，水墨画，深山茅屋，一径通幽，无款、印。"

艺术特点

《秋山问道图》是一幅秋景山水画。画上主峰居上，几出画外，梳状山峦，重重相拥，愈堆愈高，结构清楚，层次分明。山峰石少土多，给人一种温和厚重之感，与北方画派石体坚硬、气势雄强的画风完全不同。画面中部山间谷地，密林之中若隐若现有茅屋数间，林麓间小径萦绕，曲径相通。透过敞开的柴扉隐约地似可辨出茅屋中两老者相对论道，明净山色的渲染衬托出高士风采。画面下段，坡岸逶迤，树木婀娜多姿，水边蒲草被微风吹得轻轻摇摆，秋高气爽之感顿现心中。整个画面给人一种幽深、润朗的感觉，表现出宁静、安详、平和的静态美感。

在画法上，巨然用长短披麻皴绘成大小面积的坡石，使江南土质松浑的质感表现得淋漓尽致；山头转折处重叠了块块卵石（即矾头），不加皴笔，只用水墨烘染，显得清透生动。巨然用淡墨烘染山体，在山的湿凹处飞落苔点，使江南的山显得气势空灵，生机流荡，质感十足。焦墨点苔是对自然山石中丛树、灌木和杂草之类的精辟概括，可以起到画龙点睛的作用：自董源、巨然之后，点苔的艺术技法逐渐被广泛运用，形成山水画中"皴、擦、点、染"的技法程式。

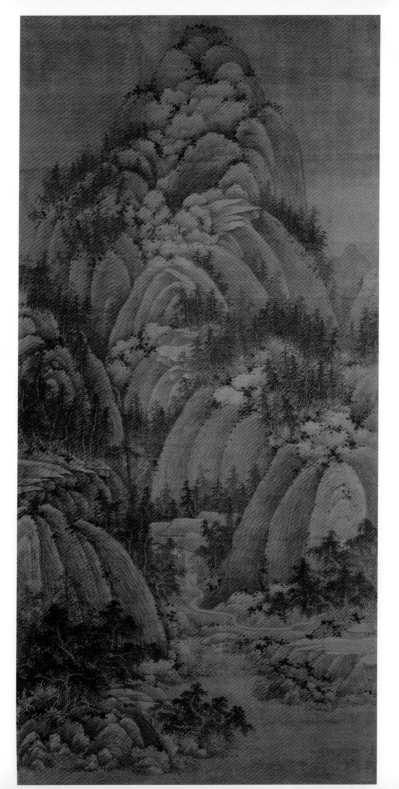

巨然《层岩丛树图》

作品概况

《层岩丛树图》是五代时期南唐画家巨然创作的一幅绢本墨笔画，规格为144.1厘米×55.4厘米，现藏于台北故宫博物院。

《层岩丛树图》无作者款印，有明代董其昌题"僧巨然真迹神品"。诗堂有董其昌跋："观此图，始知吴仲圭师承有出蓝之能。元四大家之自本自根，非易易也。"下边镌有王铎跋云："层岩生动，竟移楼蓂日华诸峰于此。明日别许墅，心犹游其中。王铎题为石患亲契。癸未三月夜，同观者吾诸弟与朱五溪，时雨新来未滂，吾占验诸占否否。崇祯皇帝十六年。"钤有"五玺全""养心殿鉴藏宝""石渠继鉴""嘉庆御览之宝""宣统御览之宝""宣统鉴赏""无逸斋精鉴玺"等鉴藏玺印。

艺术特点

《层岩丛树图》描绘了江南雨后山林烟岚浮动的自然景象，画中峰峦耸峙，丛林茂密，山路深曲，充满清新潮湿的气息。巨然用独特的画法表现出一种秀逸、静寂、朦胧的美，是一幅具有代表性的山水画作。画面山峰分为三层，近、中景二层是主题所在，远景仅仅是缥缈的山头，这种双峰相叠的构图形式，突出了山峰居于画面的首要位置，增强了主峰的气势。

《层岩丛树图》很好地体现了巨然的点墨形式，主要表现"点苔""点叶"两个方面。巨然在淡墨的基础上，有意识无意识地点缀大小不一、浓淡疏密有间的苔点，既洒脱不拘又极富韵律感。点叶不为树的具体枝叶所累，点按自如，突破了前人的画法。山间的丛树用稍浓的墨勾出枝干的轮廓，树叶则以浓淡不同的墨点簇而成。图下部的山坡均用淡墨皴出。有些墨点虽远离树枝本身，但总体井然有序。在整个画面上，重笔浓墨与染晕浅墨形成对比，描绘出烟岚气象。

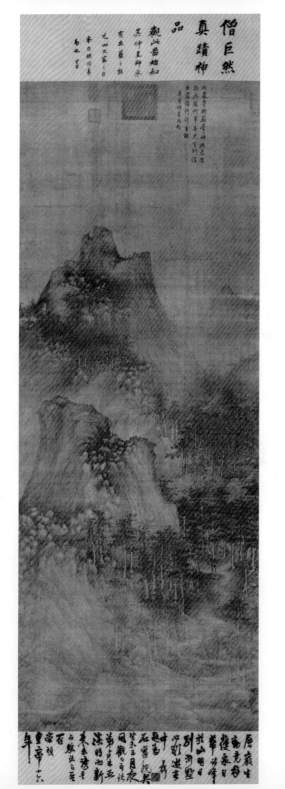

僧巨然真蹟神品

觀此當始知
吳仲圭師承
有出藍之譽
九四大寒之日
本自摄行書
易之言

周文矩《文苑图》

作品概况

　　《文苑图》是五代时期南唐画家周文矩创作的绢本设色画，规格为37.4厘米×58.5厘米，现藏于北京故宫博物院。

　　所谓"文苑"，即是文人雅客荟萃的地方，相传图中所画是盛唐诗人王昌龄与李白、高适等人在江宁琉璃堂宴集的境况，画家作此图意在表现四位文人在构思创作诗文时的情景。此图以前多被认为是唐代韩滉作，因为画中左上角有宋徽宗赵佶题"韩滉文苑图"及"天下一人"押字等。但据徐邦达等人的考证，此图乃残存的周文矩《琉璃堂人物图》的后半部，美国大都会艺术博物馆现藏一卷《琉璃堂人物图》，后半段与此《文苑图》完全一致，所以作者定为周文矩。

艺术特点

　　《文苑图》是一幅人物图，是对文人相聚时的生动写照。画中人物衣冠楚楚，情态传神，面部秀润而有生气，笔法简细流利，以铁线曲蚓法勾衣着，右面两人衣饰仅勾线而无染，另外两人则略加烘染、敷彩。幞头用线流畅，略作颤笔，如流水行云，功力深厚。须髯鬓发勾画细微，而用淡墨渲染，表现得潇洒，而松树与石桌凳等则勾、皴精细，墨色渲染，略施淡彩。这种格调显得精致而雅秀，用以表现当时文人的生活情景非常合适。另外，作者在背景的安排方面也恰到好处，如松树、石座、石案等，皆穿插巧妙。松树曲折下垂，苍茂挂蔓，婀娜多姿；造型各异的石案、石座显得玲珑剔透，都成为整个画面的有机组成部分，共同构成一个幽静典雅，适合文人创作诗文的优美环境。

周文矩《琉璃堂人物图》

作品概况

　　《琉璃堂人物图》是五代时期南唐画家周文矩创作的绢本设色画，规格为 31.3 厘米 ×126.2 厘米，现藏于美国大都会艺术博物馆。

　　《琉璃堂人物图》描绘唐朝诗人王昌龄与其诗友在江宁县丞任所琉璃堂厅前聚会吟唱的故事。此图同北京故宫博物院所藏残存的后半段（命名为《文苑图》），均为宋代摹本，而此图则为全摹本。清末民初，此卷曾为狄平子所得，卷首有其长跋，后流往美国。

艺术特点

　　《琉璃堂人物图》一共画有 11 人，其中有僧 1 人，文士 7 人，侍者 3 人。全

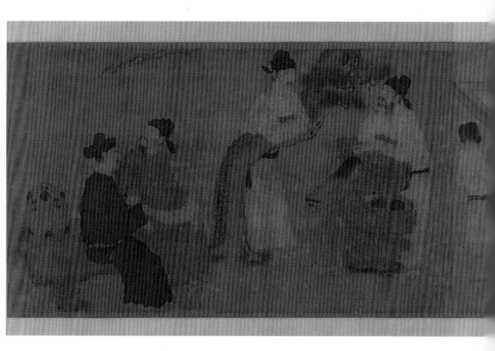

画根据人物的聚散安排，可分前后两部分：前一部分以法慎为中心，王昌龄等三文士正与之谈论，两侍者在后捧盒侍立；后半部分则以文士构思诗文为主题，上作李白正倚松石而进行紧张的构思，旁若无人，一侍者磨墨以待执笔而思者运笔疾书，最后二人坐着共展一卷诗文，一文士执卷回头仰望，若有所感，与之同坐黑衣文士则眼望执笔欲书文士，似乎已觅得佳句。或持笔觅句，或冥思改诗，或交谈文事，现场兴味盎然。

《琉璃堂人物图》色彩淡雅，格调清逸。衣纹线描顿挫转折。松干针叶、所置桌凳，甚至人物眉须、衣冠穿戴等，皆精工细写，笔意相连，神采飞扬，袍服衣纹更有瘦硬颤掣的笔触意蕴，体现了画家独特高超的笔墨特征。

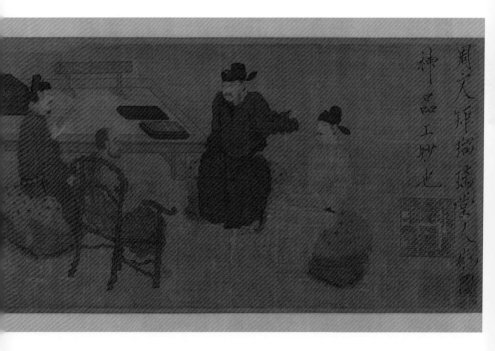

范宽《溪山行旅图》

作品概况

　　《溪山行旅图》是北宋画家范宽创作的绢本墨笔画，规格为 206.3 厘米 ×103.3 厘米，现藏于台北故宫博物院。

　　此图在明代以前的流传情况已无从可考，明初被收入宫中，后又流入民间，被画家董其昌所得。董其昌在观赏后题字："北宋范中立溪山行旅图"。清初，又经收藏家梁清标之手，转入乾隆皇帝内府收藏。后来，北京故宫博物院前副院长李霖灿在此图右角树荫下发现"范宽"两字，更确定是范宽真迹无疑。中华人民共和国成立前夕，此图随故宫其他珍品被带至台湾。

艺术特点

　　《溪山行旅图》描绘的是典型的北国景色，图上重山迭峰，雄深苍莽。山头茂林丛密，两峰相交处一道白色飞瀑如银线飞流而下，在严肃、静穆的气氛中增加了一分动意。近处怪石箕踞，大石横卧于冈丘，其间杂树丛生，亭台楼阁露于树巅，溪水奔腾着向远处流去，石径斜坡逶迤于密林荫底。山阴道中，从右至左行来一队旅客，四头骡马载着货物正艰难地跋涉着。

　　范宽先以雄健、冷峻的笔力勾勒出山石峻峭刻削的边沿，然后反复地用坚劲沉雄的中锋雨点塑造出岩体的向背纹及质感。在轮廓和内侧加皴笔时，沿边留出少许空白，以表现山形的凹凸之感，入骨地刻画出北方山石如铁打钢铸般坚不可摧的风骨。整幅画面无论是山体抑或是密林，皆墨色凝重、浑厚，透出一股强烈的雄壮逼人之气势，在这股气势面前，白天明亮的光线似乎经它一压也变得黯淡了，给人以"如行夜山，黑中层层深厚"的审美感受。

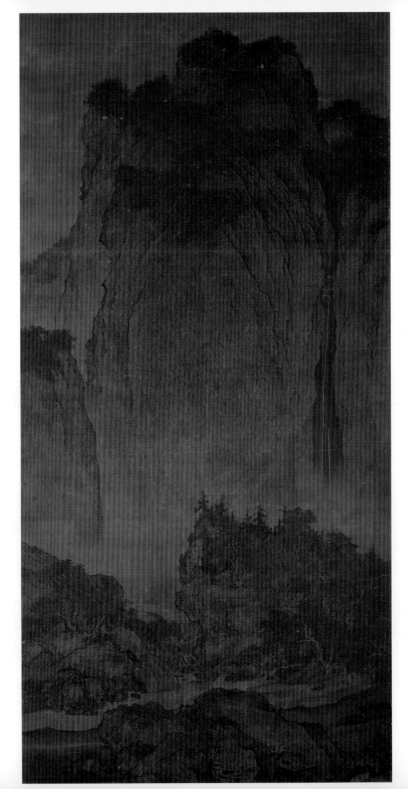

武宗元《朝元仙仗图》

作品概况

　　《朝元仙仗图》为北宋画家武宗元创作的绢本白描长卷，规格为44.3厘米×580厘米曾收藏于美国华人收藏家王季迁手中，在其去世后失窃下落不明。

　　此图描绘的是五方帝君中的东华帝君、南极大帝、扶桑大帝，前往朝谒元始天尊的队仗行列。图中的行列应该是由88位神仙组成，但是图中缺了最后一位神仙。87位神仙共分为4种类型：3位帝君，8名武装神，10名男神仙，67名女仙，这些女仙中有玉女，也有金童，但都着女装。众仙神态从容，衣带随风飘舞，徐徐行进于蜿蜒的廊桥之上。《朝元仙仗图》是线条运用登峰造极的代表作之一，一直是历代人物画家学习的范本。

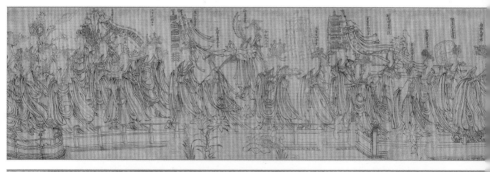

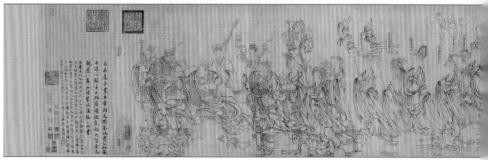

艺术特点

 《朝元仙仗图》中的线条勾勒看起来奔放有力，实则从构图、人物安排、物象聚合到线条组织都显示出"平"和"匀"的特点。整体画面强调照应，又适当注意变化，先是对于复杂重叠的衣褶采用了"铁线描"的手法勾勒，画中线条严谨、简练、流畅，有的线长达几米。线条长垂流畅，飘飘欲举，如有风吹拂，生动地表达了队列进行中的动感；而人物的面部和头发的线条又变得柔和，纤柔曼妙，如同游丝，与衣纹的铁线形成对比，既表现了不同质感，又使画面具有丰富的线条美。面部表情能用各种不同的线来表现，眉眼特别有神，皱眉肌的变化，以及眼与其他各部的关系处理得准确巧妙，从而使同样严肃的面孔上显示出各种不同的个性。该画作整体画面色彩单纯明朗，以石青石绿为主，衣冠宝盖大量运用沥粉贴金，总体色调既灿烂又沉厚。

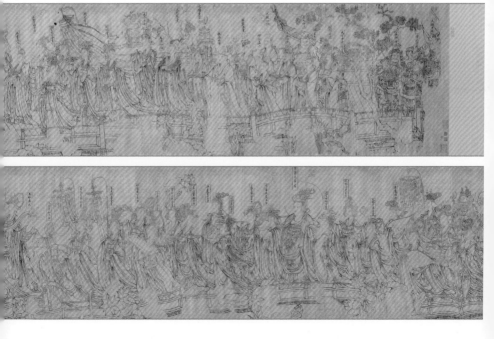

郭熙《早春图》

作品概况

《早春图》是北宋宫廷画家郭熙创作的绢本设色画，创作于宋神宗熙宁五年(1072)，为郭熙晚年之作，规格为158.3厘米×108.1厘米，现藏于台北故宫博物院。

画面左侧题有："早春，壬子年郭熙画。"下有"郭熙笔"朱文印一方。钤盖作者印章。画作右上有乾隆皇帝御题诗："树才发叶溪开冻，楼阁仙居最上层。不藉柳桃闲点缀，春山早见气如蒸。"

艺术特点

《早春图》描写早春即将来临的山中景象：冬去春来，大地复苏，山间浮动着淡淡的雾气，传出春的信息。远处山峰耸拔，气势雄伟；近处圆岗层叠，山石突兀；山间泉水淙淙而下，汇入河谷，桥路楼观掩映于山崖丛树间。在水边、山间活动的人们为大自然增添了无限的生机。山石间描绘有林木，或直或敧，或疏或密，姿态各异。树干用笔灵活，树多虬枝，枝条上多有像鹰爪、蟹爪之类的小枝。

《早春图》主要景物集中在中轴线上，以全景式高远、平远、深远相结合之构图，表现初春时北方高山大壑的雄伟气势，渲染出画面宁谧而生机勃勃的氛围。此图细微处有呼应，大开合处相顾盼，气势浑成，情趣盎然，为观者营造了"可行""可望""可游""可居"的境界。

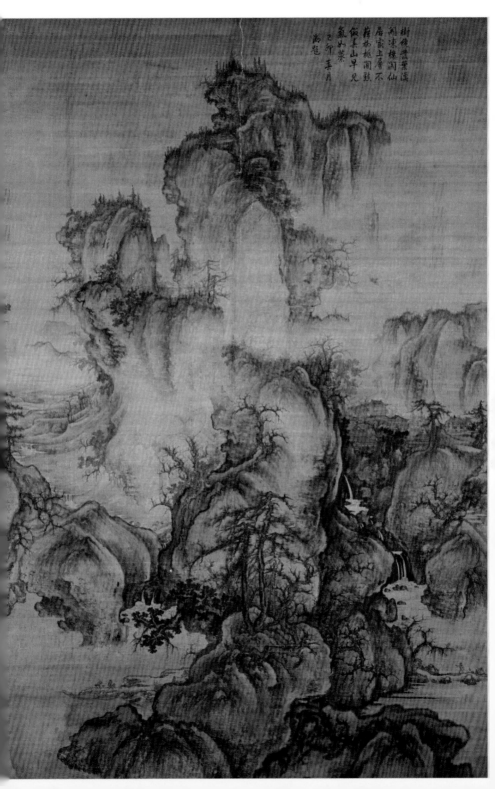

郭熙《幽谷图》

作品概况

《幽谷图》是北宋宫廷画家郭熙创作的绢本墨笔画，规格为 167.7 厘米×53.6 厘米，现藏于上海博物馆。

此图经北宋宣和内府收藏，明初入内府，又经明张孝思藏。入清由梁清标、安岐、乾隆内府等递藏，均钤有收藏印。近代由蔡金台和靳伯声收藏。著录于北宋《宣和画谱》，清安岐《墨缘汇观》画卷。

艺术特点

《幽谷图》描绘的是雪后山谷的景色：崖壁的两侧非常陡立，崖壁旁边就是幽深的峡谷，在岸壁上还有几株老树，顶着寒意顽强地伸着枝杈，山上巨石嶙峋，突兀的耸立在山巅，给人一种苍凉之感。全图笔墨无多，取局部景致而表达出高旷的意境。

《幽谷图》所用的笔法颇能代表郭熙清新优雅的艺术风格。图中的山石全以淡墨渲运破皴而成，但并不因为用了淡墨而失去险峻巍峨的形象，相反，很好地体现了北方山川在冬天的那种历落萧瑟的气氛。山上近处的树木，用很浓的墨色勾出主干，笔力刚健潇洒，十分简练。特别是树枝，画得酷似鹰爪，细细辨认，可见其笔笔相连，有时一笔而成一片，或参差向上，或离披而下，不同的形状，当是代表不同种类的树木。远处的林木，又是另外一种画法，先以淡墨点染为叶，兼有秉复点染而成的，然后依山势在空隙处用稍浓的墨勾画主干，所费笔墨不多，但其层叠错落之状，非常清楚。

崔白《寒雀图》

作品概况

《寒雀图》是北宋画家崔白创作的绢本设色画，规格为 25.5 厘米 ×101.4 厘米。《寒雀图》本幅款识："崔白。"此图曾经由南宋权相贾似道收藏。图前后有"致密"和"封"字印记，前隔水骑缝钤有"福州房屋抵当库印"官章，为贾氏家产籍没入官后所钤。入元，为皇长公主所有，在此之前，可能经元代名鉴赏家张晏收藏。入明有文彭一跋，知此图原名《九雀图》，清代入清内府，现藏于北京故宫博物院。

艺术特点

《寒雀图》描绘枯木及九只麻雀飞动或栖止其间的情景，九只小雀依飞鸣动静之态散落树间，自然形成三组。该图构图巧妙，布局得当，在动与静之间既有分割又有联系。画家以干湿兼用的墨色、松动灵活的笔法绘麻雀及树干。麻雀用笔干细，敷色清淡。树木枝干多用干墨皴擦晕染而成，无刻画痕迹，明显区别于黄筌画派花鸟画的创作技法。

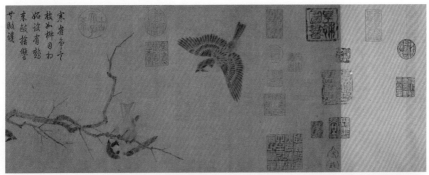

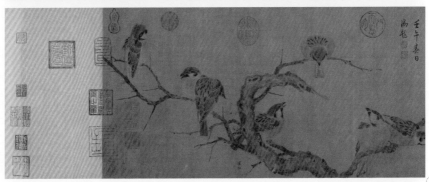

李公麟《五马图》

作品概况

《五马图》是北宋画家李公麟创作的纸本墨笔画，规格为 29.3 厘米 ×225 厘米，现藏于日本东京国立博物馆。

此图以白描的手法画了五匹西域进贡给北宋朝廷的骏马，各由一名奚官牵引。每匹马后有宋黄庭坚题字，谓马之年龄、进贡时间、马名、收于何厩等，并跋称为李伯时（公麟）所作。五匹马各具美名，令人遐想，依次为：凤头骢、锦膊骢、好头赤、照夜白、满川花。而五位奚官则前三人为西域装束，后两人为汉人。《五马图》对后世影响甚大，成为后世画鞍马人物的最佳范本，后人推其为"宋画第一"。

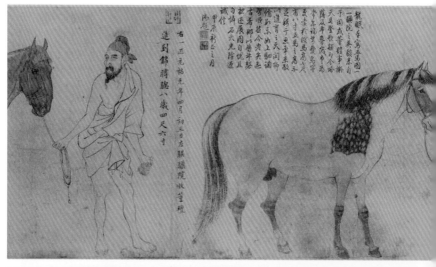

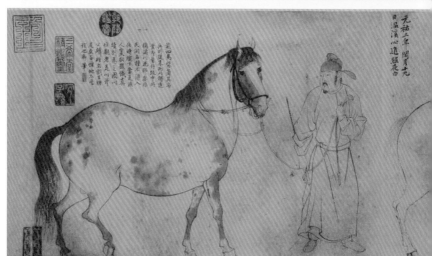

艺术特点

　　《五马图》中的马及牵马人，均是画家根据真实对象写生创作的。前三位控马者为西域少数民族的形象和装束，姿态各异，无一雷同，其精神气质亦微有差异，有饱经风霜、谨小慎微者；有年轻气盛、执缰阔步者；有身穿宫服、气度骄横者。五匹毛色状貌各不相同的马，或静止，或缓步徐行，比例准确，神完气足。画家用纯熟的白描技法，把盛行于唐代吴道子时代的"白画"发展为具有丰富表现力的画种——白描，《五马图》就是确立这一画种的标志。画家在白描的基础上微施淡墨渲染，辅佐了线描的表现力，使艺术效果更为完善，体现了文人画注重简约、儒雅和淡泊的审美观。自此之后，几乎所有的白描人马画无不源出于李公麟的白描艺术。

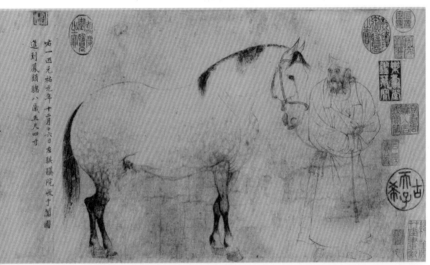

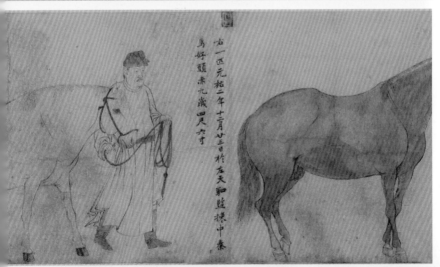

李公麟《免胄图》

作品概况

《免胄图》是北宋画家李公麟创作的纸本墨笔白描画，规格为 32.3 厘米 × 223.8 厘米，现藏于台北故宫博物院。本幅有清乾隆帝题诗二首，拖尾有韩准题跋，钤"钤宁世家""沐府图书"、"韩逢禧书画印"及乾隆、嘉庆诸鉴藏印章 30 余方。

《免胄图》描绘唐代平定安史之乱的复国元勋郭子仪在泾阳免胄见回纥的故事。故事内容系在唐代宗永泰元年（765），吐蕃引诱回纥聚集了三十多万人马，合围泾阳（今属陕西），唐代宗李豫急召郭子仪屯兵泾阳，设法抵御。由于郭子仪当时威望很高，在寡不敌众的情势下，他免去甲胄，只带少数卫兵，去说服了回纥，从

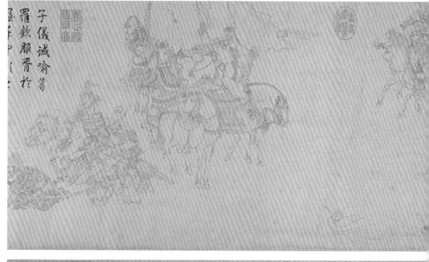

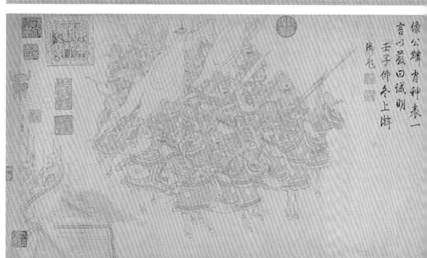

而"结欢誓好"，并"合军大破吐蕃"，挽救了当时的危局。李公麟创作此图在当时有一定的现实意义，面对北部边地夏、辽的不断袭扰，宋朝统治者希望英才忠臣出世，扫平夏、辽，使之臣服，根绝边患。《免胄图》正表达了这种愿望。

艺术特点

《免胄图》在布局上完全是根据"免胄"这一内容的需要，而自然地有了疏密起伏的变化，又使左右的人马动态视线都很自然地集中在中间的主体人物身上。另外人物面部表情的刻画也是恰如其分地深刻，不但两个民族的人一望而有区别，并且也把郭子仪的雍穆大方、临危不乱的态度，及回纥可汗心悦诚服的内心思想，都极尽其妙地刻画了出来。全画的内容和形式达到了高度的统一。画面上双方人物众多，由于画家在构图上善于组合，故不觉散乱。人物的形象特征各异，变化极为丰富，无千人一面之感。

赵佶《瑞鹤图》

作品概况

《瑞鹤图》是由宋徽宗赵佶创作的绢本设色画，规格为51厘米×138.2厘米，现藏于辽宁省博物馆。此图曾经元胡行简，明项元汴、吴彦良等人递藏，后入清内府，钤有"乾隆御览之宝""石渠宝笈""宝笈重编""乾隆鉴赏""嘉庆御览之宝""宣统御览之宝"等玺印。

北宋政和二年（1112）正月十六日，汴京上空忽然云气飘浮，低映端门，群鹤飞鸣于宫殿上空，久久盘旋，不肯离去，两只仙鹤竟落在宫殿左右两个高大的鸱吻之上。引皇城宫人仰头惊诧，行路百姓驻足观看。空中仙禽竟似解人意，长鸣如诉，经时不散，后迤逦向西北方向飞去。当时宋徽宗亲睹此情此景，兴奋不已，认为是

祥云伴着仙禽前来帝都告瑞——国运兴盛之预兆，于是欣然命笔，将目睹情景绘于绢素之上，并题诗一首以纪其实。

艺术特点

　　《瑞鹤图》绘彩云缭绕之汴梁宣德门，上空飞鹤盘旋，鸱尾之上，有两鹤伫立，互相呼应。画面仅见宫门脊梁部分，突出群鹤翔集，庄严肃穆中透出神秘吉祥之气氛。此图打破了常规花鸟画的构图方法，花鸟和风景相结合，营造了诗意的境界。鹤群与瓦顶占画面二比一，殿顶是大块与小块几何形；下端的宫殿虽不是画面最主体的部分，但却是整个画面中面积最大的一块平面。屋顶位于画面下方的正中央，下端屋檐离画两边的距离也基本上对等，观之一派大家大气风范。同时运用界画法将结构描画得精致结实，并且借缥缈浮云把画面拉开，使澄蓝的天也完全超越上部画面的局限。

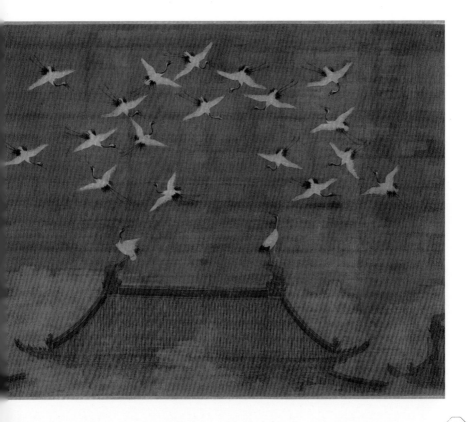

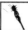

赵佶《芙蓉锦鸡图》

作品概况

　　《芙蓉锦鸡图》是由宋徽宗赵佶创作的绢本双钩重彩工笔花鸟画，规格为81.5厘米×53.6厘米，现藏于北京故宫博物院。

　　宋徽宗在位期间，大量招用各方画家，授予职衔，并以科举形式命题作画，录用了不少有才华的画师。虽然这一系列措施都是为了满足其个人政治和生活上的需要，但也客观上促进了工笔院体花鸟画的发展。宋徽宗善于运用自然物寓意儒家的道德观念，《芙蓉锦鸡图》就是一个典型。图中赵佶自题："秋劲拒霜盛，峨冠锦羽鸡，已知全五德，安逸胜凫鹥"。并有"天下一人"花押。鉴藏印有"万历之宝""乾隆御览之宝""嘉庆御览之宝""宣统御览之宝"等。

艺术特点

　　《芙蓉锦鸡图》绘有芙蓉、锦鸡、蝴蝶、菊花，画中一枝芙蓉从左侧伸出，花枝上栖一只锦鸡，右上角两只彩蝶追逐嬉戏，左下角一丛秋菊迎风而舞。整幅画层次分明，疏密相间，充满秋色中盎然的生机，表现出平和愉悦的境界。

　　《芙蓉锦鸡图》色彩艳丽，典雅高贵，设色浓丽，晕染细腻，传达出皇家雍容富贵的气派。锦鸡用色上更为丰富，在鸡的面部和颈后羽毛上铺厚薄不同的白色，有提醒画面的作用。颈部的黑色条纹明亮，腹部朱砂亮丽灿烂。芙蓉整体设色淡雅，以烘托羽毛鲜艳的锦鸡，而枝头绽开的芙蓉花用明亮的白色，鲜活而亮丽。

李唐《采薇图》

作品概况

　　《采薇图》是由宋代画家李唐创作的绢本水墨淡设色画，规格为 27.2 厘米 × 90.5 厘米，现收藏于北京故宫博物院。

　　此图描绘了商末伯夷、叔齐不食周粟，在首阳山饿死的故事。图中石壁上有题款两行："河阳李唐画伯夷、叔齐。"引首有明代李擢公书"首阳高隐"，拖尾有元宋杞，明俞允文、清永瑆、翁方纲、蔡之定、阮元、林则徐、吴荣光、潘霄汉等题记。本幅钤项元汴、吴荣光等鉴藏印 16 方，半印 9 方，拖尾有诸家藏印 54 方、半印 3 方。

艺术特点

　　《采薇图》以山石为背景，绘二人在树下席地而坐，进行交谈。二人均束发系巾，长须，着宽袖粗服，穿草履，正面者领口略袒，着力突出了他们高士的形象。二人身侧还置有装薇的篮子和锄头，表示二人采薇而食，采薇是他们身份的象征。

　　《采薇图》用笔精练而又富于变化，简劲锐利，线条挺拔，轻重顿挫似有节奏，墨法枯润适中，突出表现了衣服的麻布质感。肌肉部分的用线较为柔和，须眉用笔精细且多变化，显得蓬松软和。背景部分画家用笔较为豪放粗简，老松主干两边用浓墨侧峰，用浓墨细笔勾出松鳞，充分表现出了老松厚重的量感和体积；柏叶点染细密，浓淡变化细微。图中山石用极豪迈的大斧劈皴，以各种不同深浅、枯润的墨色有力涂抹，表现了山石奇峭的风骨和坚硬的质感。画家对树丛中远去的河流轻毫淡墨，近处的山石焦墨浓厚，丰富了画面的空间感。

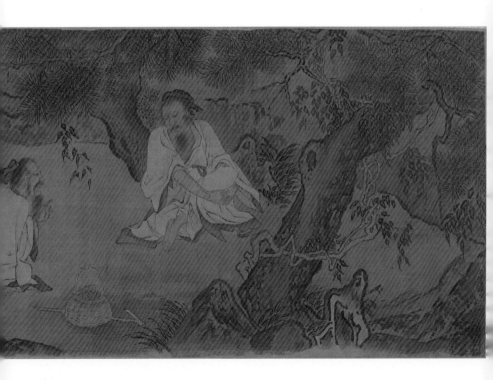

李唐《万壑松风图》

作品概况

　　《万壑松风图》是宋代画家李唐创作的绢本设色山水画，规格为 188.7 厘米 ×139.8 厘米，现收藏于台北故宫博物院。《万壑松风图》主峰旁边的远山上，题有"皇宋宣和甲辰春河阳李唐笔"。此图采取远景山水和突出山水局部的方法，为简括画的表现开了先河，对南宋初期的山水画具有开派作用。其与郭熙《早春图》、范宽《溪山行旅图》，合称为"宋画之三大精品"。

艺术特点

　　《万壑松风图》画面山峰高峙，山石巉岩，峭壁悬崖间有飞瀑鸣泉，山腰间白云缭绕，清岚浮动。深山中幽僻的崖谷间，奔跃的泉水和郁茂的松林，衬托山峰高峙，山石危岩。其在构图上，大胆裁剪、提炼，整体看来空间立体感强，层次分明。双峰交错，堂堂正正，厚重而拙实，给人以浑厚大气之感，表现为"万壑松风"之境。

　　《万壑松风图》用墨浓黑深沉，具有北宋人"黝黑如椎碑"的特点。在此基础上又施以淡墨罩染，使整个山体的景色和谐统一。树叶用大块深浓色渍染、又以淡墨冲之，显得浓密苍郁。其中每个石块之间的墨色都有细微的过渡性变化，从而形成若有若无的立体感，所以染色的时候花青赭石分染，墨色罩染，最后用石青或者石绿薄薄地罩一层，体现山石铁青色的质感。

米友仁《潇湘奇观图》

作品概况

 《潇湘奇观图》是由宋代画家米友仁创作的茧纸本水墨画，是其山水画的代表作品之一。规格为 19.8 厘米 × 289.5 厘米，现以藏于北京故宫博物院。《潇湘奇观图》拖尾纸上有米友仁自写长跋，详述作画缘由经过，另有元人薛羲、贡师泰、刘中守、邓宇等，以及明清董其昌、方濬颐等人题跋和观款，画卷和拖尾纸上钤有古今鉴藏印近八十余方。

艺术特点

 《潇湘奇观图》全图完全用水和墨画出，不施任何其他色彩。画中峰峦起伏，

云雾出没于山间，层林被笼罩在烟霭之中，显得朦胧缥缈。画面左下的山腰树丛后露出房舍一间。整个画幅没有明显的线条和笔触，墨与水相融，浑然一体，完全改变了唐、宋以来青绿山水画的面貌。

《潇湘奇观图》主要运用泼墨法和破墨法，依仗水墨的晕染来塑造形象，很少用线勾勒，浓淡、虚实的墨色使景致时隐时现，忽明忽暗，迷蒙又富有变化。同时米友仁也很讲究笔法，以大笔触的遒劲笔法来泼染水墨，墨随笔走，在大笔涂染块面中，多有纵点、横点、落茄点和不规则的破笔点，亦见连勾带擦的线条。笔与墨的有机结合，使米氏云山兼具滋润和沉郁的特色。

张择端《清明上河图》

作品概况

　　《清明上河图》是由北宋画家张择端创作的绢本设色风俗画，规格为 24.8 厘米×528.7 厘米，现藏于北京故宫博物院。《清明上河图》是"中国十大传世名画"之一，被誉为"中华第一神品"。它不仅仅是伟大的现实主义绘画艺术珍品，同时也为后人提供了北宋大都市的商业、手工业、民俗、建筑、交通工具等翔实形象的第一手资料，具有重要历史文献价值。其丰富的思想内涵、独特的审美视角、现实主义的表现手法，都使其在中国乃至世界绘画史上被奉为经典之作。

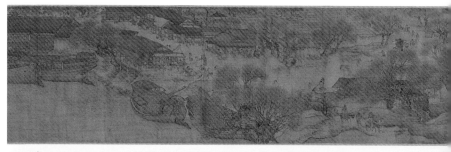

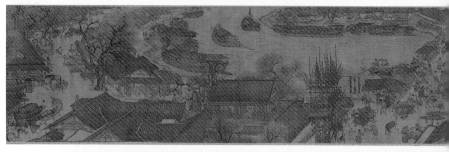

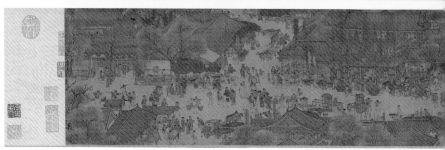

艺术特点

　　《清明上河图》以长卷形式，采用散点透视构图法，生动记录了中国 12 世纪北宋都城东京（又称汴京，今河南开封）的城市面貌和当时社会各阶层人民的生活状况，是汴京当年繁荣的见证，也是北宋城市经济情况的写照。

　　《清明上河图》结构严谨，繁而不乱，长而不冗，段落分明。可贵的是，如此丰富多彩的内容，主体突出，首尾呼应，全卷浑然一体。画中每个人物、景象、细节，都安排得合情合理，疏密、繁简、动静、聚散等画面关系，处理得恰到好处，达到繁而不杂，多而不乱。充分表现了画家对社会生活的深刻洞察力和高度的画面组织和控制能力。在表现手法上，张择端以不断移动视点的办法，即"散点透视法"来摄取所需的景象。大到广阔的原野、浩瀚的河流、高耸的城郭，细到舟车上的钉铆、摊贩上的小商品、市招上的文字，和谐地组织成统一整体。

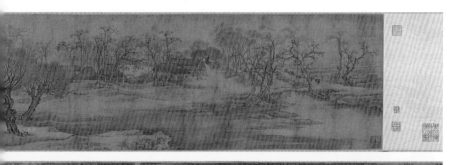

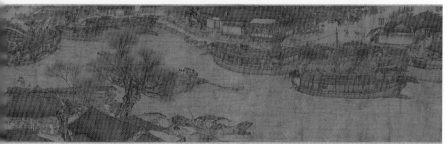

王希孟《千里江山图》

作品概况

　　《千里江山图》是由北宋画家王希孟创作的绢本设色画，规格为51.5厘米 × 1191.5厘米，现收藏于北京故宫博物院，为"中国十大传世名画"之一。此图用一幅整绢画成，无作者款印，有清朝乾隆题诗，后隔水有宋朝蔡京的跋一，尾纸有元朝李溥先的题一。打开卷轴包首，引首即可见朱红印章数枚，以及卷首题诗。

　　《千里江山图》是宋代青绿山水画中具有突出艺术成就的代表作。此图中的"青绿山水"，是用矿物质的石青、石绿上色，使山石显得厚重、苍翠，画面爽朗、富丽、色泽强烈、灿烂。有时山石轮廓加泥金勾勒，增加金碧辉煌效果，被称为"金碧山水"。它是隋唐时期随着山水画日趋成熟、形成独立画科时，最早完善起来的一种山水画形式。《千里江山图》不仅是青绿山水发展的里程碑，还集北宋以来水墨山水之大成，并将画家的情感付诸创作之中。

艺术特点

《千里江山图》画卷构图周密，色彩绚丽，用笔精细，成功地采用了散点透视法，将主题分成六段，各段均以绵延的山体为主要表现对象，自然而连贯。或以长桥相连，或以流水贯通，使各段山水既相对独立，又相互关联，巧妙地连成一体，灵活地体现了"景随步移"的艺术效果，将不同视点的印象统一起来，巧妙地设计了空间。

《千里江山图》在设色和笔法上继承了隋唐以来的"青绿山水"画法，即以石青、石绿等矿物颜料为主，设色具有一定的装饰性，并作适当夸张。画家在较为单纯的蓝绿色调中寻求变化，虽然以青绿为主色调，但在施色时注重手法的变化，色彩或浑厚，或轻盈，间以赭色为衬，使画面层次分明，色如宝石之光彩照人。石青、石绿为矿物色且极具覆盖性，经层层罩染，物象凝重庄严，层次感强，与整幅画面浑然一体，艳而不俗。虽不似金碧山水一般勾勒金线，然堂皇之气盎然。

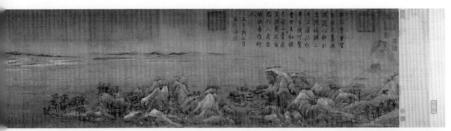

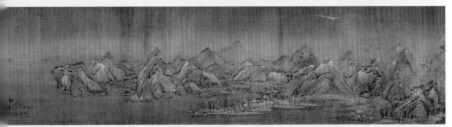

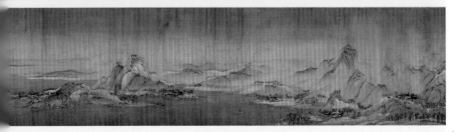

李迪《红白芙蓉图》

作品概况

　　《红白芙蓉图》是由宋代画家李迪创作的绢本设色画，规格 25.2 厘米 ×26 厘米共两幅，左上部都有题款"庆元丁巳岁李迪画"，可知创作时间为南宋庆元三年（1197）。此图原来是圆明园的藏品，后来流落海外，现藏于日本东京国立博物馆。这两幅画本来应为各自独立的册页，但为了配合由日本茶道的审美观所诞生的"唐绘"鉴赏，因而被改裱成一对挂轴。

　　《红白芙蓉图》是能代表南宋院体花鸟画最高水平的作品，由于南宋花鸟画家中只有少数几位有署名，所以《红白芙蓉图》成为研究南宋花鸟画的重要资料。

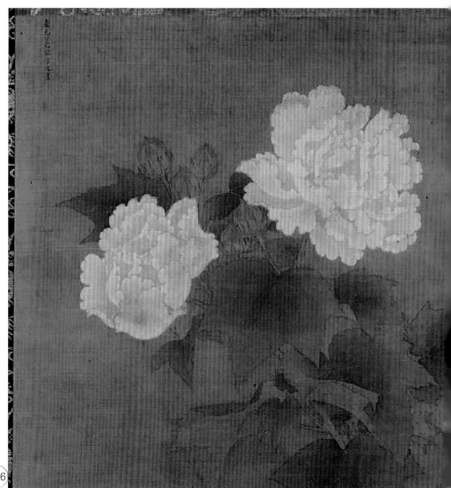

艺术特点

　　《红白芙蓉图》画面中有浓厚的色彩，采用没骨画的技巧，过渡自然，表现出芙蓉花瓣形态及色彩细微的变化特征、细腻而透明的色彩，体现出富丽、鲜润的特点。此画笔法纤细而且色彩的层次极为微妙，因而富于情趣，线描的技法细致入微。

　　《红白芙蓉图》一改北宋以来使用坡石、花草、禽鸟等要素俱全的方式来表现宫苑小景的花鸟画技，而是采用了折枝、局部和寻常花鸟来表现特定和瞬间的意境和情态，从而形成了构思新奇、主题鲜明、描绘生动、笔墨精妙和手法多样的风格，给人以清新优雅的感觉。

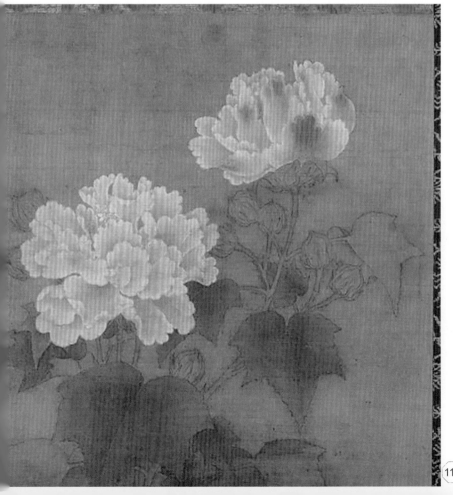

马远《水图》

作品概况

　　《水图》是由南宋画家马远创作的绢本淡设色山水画，由 12 册页成卷，有两种尺寸规格，第 1 页规格为 26.8 厘米 ×20.7 厘米，后 11 页规格为 26.8 厘米 ×41.6 厘米。现藏于北京故宫博物院。

　　《水图》卷前隔水有明代宰相李东阳题写的篆书"马远水"三个大字，落款"西涯"。后纸为历代各鉴藏家的印鉴跋文。马远以前的"水"图像大多了无生趣。前人只大致勾勒出水的形态便"草草了事"，始终没有把山水画中的"水"重视起来，而马远的《水图》则在前人的基础上，把"水"的形象作了总结，并创造出了马氏"水图"特别是"浪花"的形象，更是一种创新，为中国山水画中"水"形象的创造开辟了一条新的道路。《水图》中的"浪花"成为一种符号，在以后各朝代的山水画中沿袭。这种符号的传承在中国绘画史上也是少有的。所以马远的《水图》是中国山水画"水"形象的一个转折点，也在中国"水"形象的历史长河中处于中心地位。

艺术特点

　　《水图》十二页图中，除了第一段残缺半幅而无图名外，其余图名分别是：洞庭风细、层波叠浪、寒塘清浅、长江万顷、黄河逆流、秋水回波、云生沧海、湖光潋滟、云舒浪卷、晓日烘山、细浪漂漂。这十二幅作品专门画水，除了一两幅有极少岩岸山日外，没有任何其他的景色，它完全通过对水的不同姿态的描写，表现出种种不同的意境和情趣。笔法变化多端，手法因景因情而异，表现得尽善尽美，尽得画水之理。

　　马远把劲拔、锐利的山水线条带入《水图》，显示出水的强劲之美态。例如"长江万顷"，用利劲的线条，表现出一排排攒动的水波，线条粗劲有力；"云生沧海"中的线条，却极其有力，与前代不同。在表现方面，也较前代更为恣意。例如"黄河逆流"，此图几乎是用勾笔法来写意；"云舒浪卷"中波纹用战笔，虎爪有用断线。

马远《踏歌图》

作品概况

　　《踏歌图》是由南宋画家马远创作的绢本设色山水人物画，规格为192.5厘米×111厘米，现藏于北京故宫博物院。踏歌原是中国民间一种不拘程式的娱乐形式，即用足蹬踏节奏而作歌，宋时已经在百姓中流行开来。人们口唱欢歌、两足蹬踏，动作自由、活泼。踏歌这一娱乐形式在平民中甚为盛行。《踏歌图》即表现了村民的踏歌活动。画面上端有五言绝句："宿雨清畿甸，朝阳丽帝城。丰年人乐业，垄上踏歌行。"马远很可能是应诏根据此诗而创作。

艺术特点

　　《踏歌图》中近处田垄溪桥，巨石居于左角，疏柳翠竹，有几个老农边歌边舞于垄上。远处高峰削成，宫阙隐现，朝霞一抹。整个气氛欢快、清旷，形象地表达了"丰年人乐业，垄上踏歌行"的诗意。在具体画法上，用笔苍劲而简略，大斧劈皴极其干净利索，正是院体的典型特色。树木的枝干有下偃之势，则是马远个人的创造。

　　从总体上来说，《踏歌图》虽然不是边角之景，但在具体处理上，已经融入了边角之景的法则，所以并不以雄伟见长，而是以清新取胜。尤其是瘦削的远峰，宛如水石盆景，灵动轻盈，绝无北宋山水画那种迫人心肺的压倒气势。

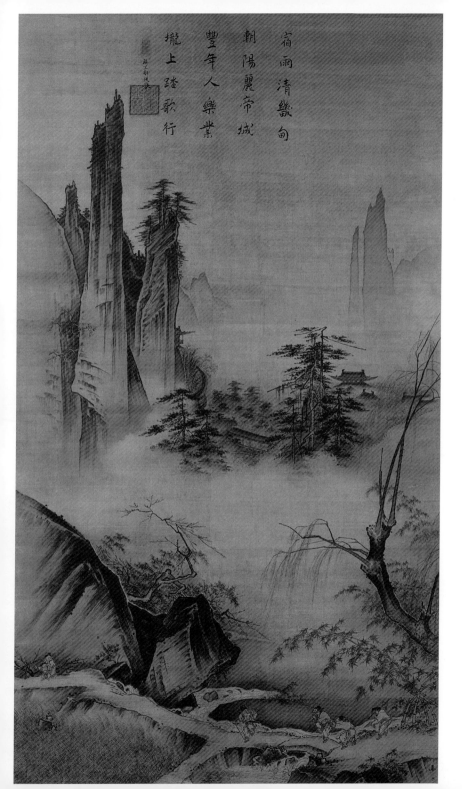

夏圭《溪山清远图》

作品概况

　　《溪山清远图》是由南宋画家夏圭创作的纸本水墨山水画，规格为 46.5 厘米 × 889.1 厘米，现藏于台北故宫博物院。此图为十张纸接成，除第一段为 25 厘米外，后九段均 96 厘米左右。

　　《溪山清远图》中有清代宋权、宋荦收藏印四方、"黔宁"及"公馀"两半印等，后纸有三段跋文。此图无款识，故学术界对于此图是否夏圭真迹有些争议。按照一些日本学者的看法，《溪山清远图》的风格与南宋画风不符，从而将其判为明代的仿制品。中国台湾和美国学者则认为此图是夏圭真迹，并且是他存世的第一杰作。

艺术特点

　　《溪山清远图》描绘了江南晴日的湖山景色，图中有群峰、山石、茂林、楼阁、长桥、村舍、茅亭、渔舟、远帆，勾笔虽简，但形象真实。且景物变化甚多，时而山峰突起，时而江流蜿蜒，不一而足，但各景物设置疏密得当，空灵毓秀，富有节奏感和韵律感，达到了所谓的"疏可驰马，密不通风"的境地。图中山石用秃笔中锋勾廓，凝重而爽利，顺势以"侧锋皴""大、小斧劈皴"，间以"刮铁皴""钉头鼠尾皴"等，再加点笔。

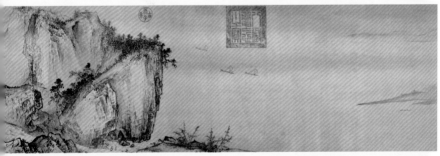

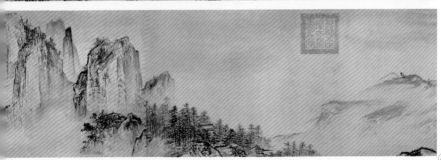

 # 梁楷《泼墨仙人图》

作品概况

　　《泼墨仙人图》是由南宋画家梁楷创作的绢本水墨人物画，其规格为 48.7 厘米×27.7 厘米，现藏于台北故宫博物院。《泼墨仙人图》以泼墨的形式，打破了中国画的纯线表现形式。此图恣纵放达、淋漓酣畅的"减笔"画法，对明清诸多画家的风格形成，产生了很大的影响。"减笔"风格绘画，发展为独具中国文化特色的"泼墨写意"绘画形式。

艺术特点

　　《泼墨仙人图》描绘的是一位已经心醉神迷的老人，目光迷离地望着前方。在五官的描绘上，画家运用了紧凑夸张的对比手法，五官画得十分紧凑，额头却很宽大，占去面部三分之二的面积。在用笔上，只有五官用线简单地勾勒，头发和胡须则运用大笔侧锋描绘，用墨干湿浓淡变化准确自然。

　　在身体动作形态的描绘上，更加豪放自如，更多地运用沾有饱满墨汁的大笔以侧锋写出。人物肩部，用大笔侧锋浓墨急速书写，但这浓墨，并非一团黑墨，而是变化极为自然丰富的浓墨的表现。远处的肩部只是用几笔淡墨简单概括，这样一远一近，一浓一淡，使画面变化更加丰富多彩。在衣袖与裤子的描写上，都运用了大笔侧锋书写，但在用墨上衣袖的墨色较淡，裤子则用了较重的墨表达，这样产生墨色对比，无须用线勾勒轮廓，同样生动地表达了人物的体态。

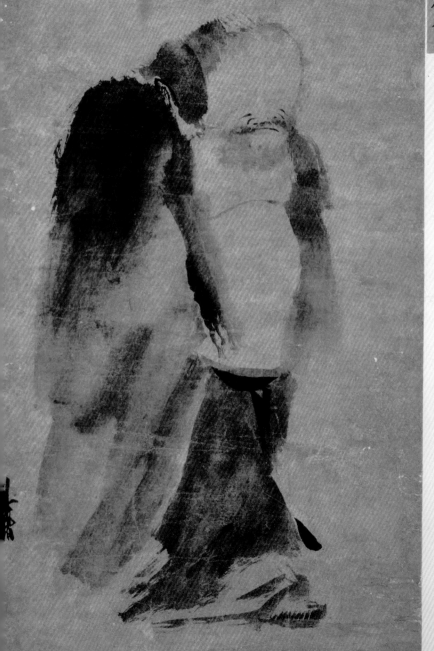

地行不
識名和
姓大似
高陽一
酒徒應
是瑤臺
仙宴罷
淋漓襟
袖尚模
糊

刘松年《四景山水图》

作品概况

　　《四景山水图》是由南宋画家刘松年创作的一组绢本设色画，每段规格为 40 厘米 ×69 厘米，共 4 段，分别绘有当时杭州春、夏、秋、冬四时景象。现藏于北京故宫博物院。

　　《四景山水图》卷后附有李东阳的题跋："刘松年画考之小说，平生不满十幅，人亦难得。今观笔力细密，用心精巧，可谓画中之圣者。"此图不仅体现了南宋杭州西湖边富家庭院的布置与设施，以及木格子窗的运用，也体现了园林家们凭借西湖的奇峰秀峦、烟柳画桥在园林设计上"因其自然，铺以雅趣"，形成山水风光与建筑空间交融的风格，是建筑史和园林史讲到南宋时必引用的形象资料，在宋代山水画中占有一席之地，对当时和后世都有广泛的影响。

艺术特点

　　《四景山水图》全卷布置精严，笔苍墨润，设色典雅，通过对不同季节的描写，使人感受到不

同的情调。在构图方面，每段都非常注意对比，如黑白对比、动静对比、疏密对比、虚实对比等。在用笔方面，既有属李思训体系的青绿画法，也有继承董源、巨然而作的"淡墨轻岚"的水墨画法。画中屋宇台榭的界画用笔工细而不呆板。在严格的法度中，靠长短、疏密的对比和墨色的结合来获得别致的风韵。山石作斧劈皴，下笔均直，以坚挺的短条子线加以皴擦，转折随处可见，表现山石曲折的外沿，形态如云，用隐约迷离的淡墨使其显得苍茫飘逸，圆润秀媚。

陈容《九龙图》

作品概况

　　《九龙图》是由南宋画家陈容创作的纸本墨笔淡设色画作，规格为 46.3 厘米×1092.4 厘米，现藏于美国波士顿美术馆。此图是宫廷绘画与文人画过渡时期，文人画家陈容的代表作，在中国古代绘画史上具有相当重要的价值和意义。《九龙图》前后均有作者的题记，诗、书、画结合，这是文人画与宫廷绘画的一个重要区别。同时，陈容的《九龙图》，也成为了后续艺术家们画龙的经典范式，甚至连日本的龙画，也受到了他的影响。即便到现代，在日本龙的形象中，依旧能看到陈容的影子。

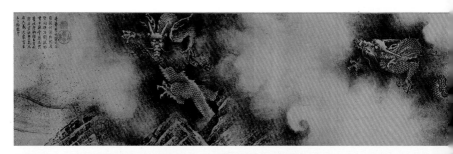

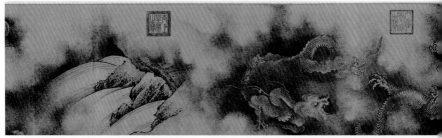

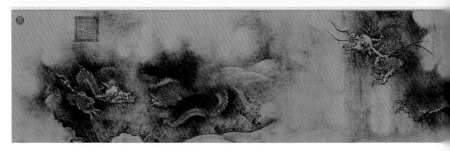

艺术特点

　　《九龙图》中的龙深得变化之意，整个画面九条龙分置于险山云雾和湍急的潮水之中，迥异之状跃然卷上。一龙紧抓巨石，翘首以待；二龙双目斜视，与缭绕的雾气相容；三龙二目炯炯正视前方，四爪乍起凌驾于大石；四龙被突如其来的巨浪顺势卷入旋涡，奋力挣扎，目光狰狞，左爪中的明珠如捏碎一般，姿态异常痛苦；五龙猛然腾起与疾驰的六龙形成搏斗架势；一阵疾风骤雨袭来，七龙几乎被湮于云水之间；八龙则潜藏于弥漫的大雾中，尾巴若隐若现，一副傲慢姿态；九龙伏卧于山石上做休息状。构图形式上，龙与龙之间虚实相映，犹如琴弦弹奏有张有弛，气势逼人。

　　整幅作品迸发出龙的无穷变化之神力，粗犷迅驰的线条勾勒，凸显了龙的电光乍现，威猛布空的气势，细腻的水墨烘染出运气谁用之状，更加有力地揭示了龙的精神内涵。整幅画面浓淡墨色的渲染，可以说恰到其分，干湿变化也达到了浑然一体。

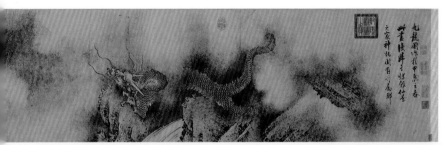

赵孟頫《秋郊饮马图》

作品概况

　　《秋郊饮马图》是由元代画家赵孟頫创作的绢本设色画，规格为23.6厘米×59厘米，现藏于北京故宫博物院。《秋郊饮马图》卷首自识"秋郊饮马图"，卷尾署款"皇庆元年十一月"，下钤"赵氏子昂"朱文印。卷后有元代书画鉴赏家柯九思、清代乾隆等题记。

艺术特点

　　《秋郊饮马图》描绘的是初秋时节，牧马人在荒野牧马的情景。画面中有十几

匹不同造型的马，体态肥硕健壮、姿态各异，有的在河边饮水，有的相互追赶嬉戏，有的仰头长鸣，一派欢快热闹的景象。岸边的树木清秀别致，河水平缓无波，展现了江南如诗如画的美景。

赵孟頫承前人画马传统，且对马的生活习性有着深入观察，所以在创作中表现了马的神采，并在技巧上有所突破。他将书法用笔融入绘画之中，人、马线描工细劲健，严谨中蕴隽秀；树木、坡石行笔凝重，苍逸中透着清润，工细中不乏松动与飘逸；绿岸、丹枫、红衣，设色浓郁中显清丽，大面积渲染，不加皴擦与点斫，色不掩笔，淳厚而富于韵致。

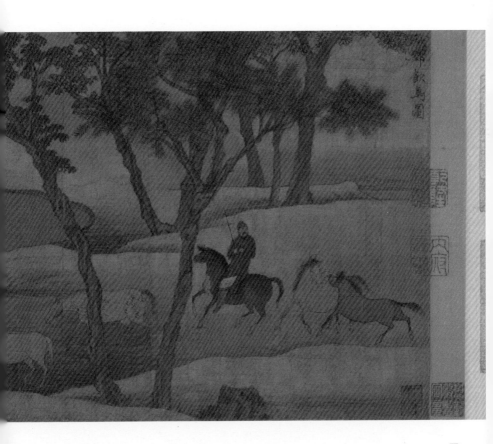

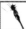

赵孟頫《幽篁戴胜图》

作品概况

《幽篁戴胜图》是由元代画家赵孟頫创作的纸本设色画，规格为 25.4 厘米 × 36.2 厘米，现藏于北京故宫博物院。

《幽篁戴胜图》本幅款识："子昂"，钤"赵氏子昂"朱文印。另有清乾隆御题诗一首，钤"比德"朱文印、"朗润"白文印，另钤有清内府鉴藏印九方。引首有清乾隆御书"足真态"。钤"乾""隆"联珠印、"画禅室"朱文椭圆印。前后隔水鉴藏印有："古稀天子"朱文圆印，"寿"白文印、"八征耄念之宝"朱文印、"蕉林梁氏书画之印"朱文印、"家在北澶"朱文印、"苍岩"朱文印、"棠村审定"白文印。尾纸有元倪瓒题诗，明胡俨题跋和题诗。

艺术特点

　　《幽篁戴胜图》描绘幽篁细枝，停着一只戴胜鸟，正在返首回望。该图笔法工整细致，既有南宋院体画意又自设细染，使画面清雅和谐，构图简洁明快。图中没有任何背景的修饰，只见一枝修竹从图右斜插而出，竹节清晰可见，在竹根处画有少许竹叶，顶处的竹叶已落，仅剩竹枝留于画中。竹枝从右下角到左边的顶端，在近中央部位与戴胜鸟交叉，形成一个视觉中心。在图右处，有一只戴胜正栖于枝头，它回首看着左方，长长的嘴，目光锐利地看着前方，头上冠以翎毛，看上去精神抖擞。在它的脖颈处有一圈黑白相间的羽斑，戴胜鸟的双翅与尾翎都很长而且色彩斑驳。画家用笔工整细致，将戴胜鸟的形神表现得生动逼真。

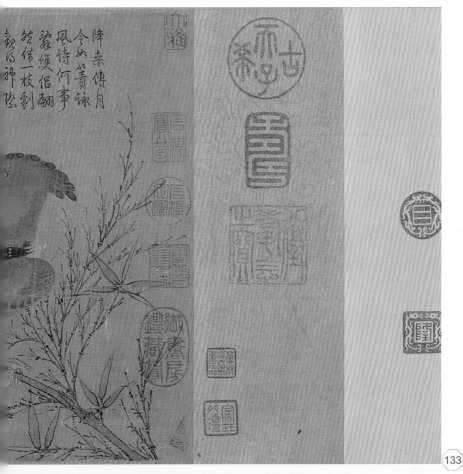

赵孟頫《鹊华秋色图》

作品概况

　　《鹊华秋色图》是由元代画家赵孟頫于元贞元年（1295）回到故乡浙江为好友周密所作的纸本水墨设色山水画，规格为 28.4 厘米 ×90.2 厘米，现藏于台北故宫博物院。

　　《鹊华秋色图》存载收藏者的众多题跋和印鉴。清乾隆帝用御笔将"鹊华秋色"四个字题写于引首，并且加有"神品""乾隆御览之宝""古稀天子""太上皇帝"等多枚玺印，上面还有"嘉庆御览之宝""宣统鉴赏"等玺章。整个画面上加盖大小、形状各异的印章 57 枚，画面右侧前隔水处有印章 16 枚，画面左侧后隔水处有印章 95 枚。

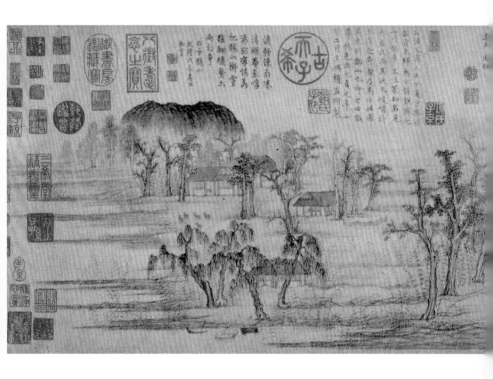

艺术特点

　　《鹊华秋色图》描绘的是济南东北华不注山和鹊山一带秋景，画境清旷恬淡，表现出恬静而悠闲的田园风味。采用平远构图，以多种色彩调和渲染，虚实相生，笔法潇洒，富有节奏感。画上树干不是用两条线勾廓外形，而是把边线与树皮的纹理结合在一起勾绘。用笔似乎旋转，线条往复重叠，增添了树干的质感。画上近景中景的树叶，点绘得比较疏朗，远树画得简洁，整体感较强。鹊山用披麻皴法较密。华不注山正面运用了"荷叶皴"，线条从上直落，交叉处稍留空白，突出山的嶙峋之姿。侧面用"解索皴"，整个山体两边皴擦少，边线模糊，但体积感较强。汀岸、平原采用了"长披麻皴"并以笔力的轻重、线条的疏密、落墨的深浅凸显干湿，表现出了大自然的节奏和生命。房舍人畜、芦荻舟车均精描细点，再渲染青、赭、红、绿，设色明丽清淡，风格古雅俊秀。

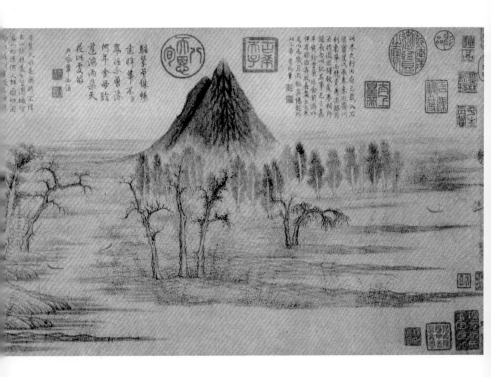

黄公望《富春山居图》

作品概况

　　《富春山居图》是由元代画家黄公望创作的纸本水墨画，为"中国十大传世名画"之一。此图是黄公望为师弟郑樗（无用师）所绘，几经易手，并因"焚画殉葬"而身首两段。较长的后段称《无用师卷》，规格为33厘米×636.9厘米，现藏于台北故宫博物院；前段称《剩山图》，规格为31.8厘米×51.4厘米，现藏于浙江省博物馆。《富春山居图》被誉为"画中之兰亭"，属国宝级文物。

艺术特点

　　《富春山居图》以长卷的形式，描绘了富春江两岸初秋的秀丽景色，峰峦叠翠，松石挺秀，云山烟树，沙汀村舍，布局疏密有致，变幻无穷，以清润的笔墨、简远的意境，把浩渺连绵的江南山水表现得淋漓尽致，达到了"山川浑厚，草木华滋"的境界。图中山石的勾、皴，用笔顿挫转折，随意宛然天成。长披麻皴枯湿浑成，功力深厚，洒脱而颇有灵气。全图用墨淡雅，仅在山石上罩染一层几近透明的墨色，并用稍深墨色染出远山及江边沙渍、波影，以浓墨点苔、点叶，醒目自然。整个画

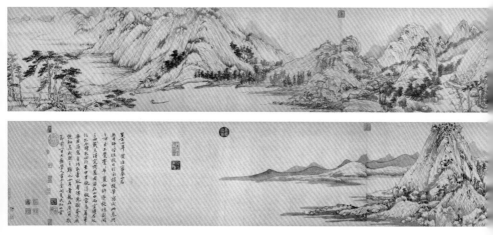

面林峦浑秀，草木华滋，充满了隐者悠游林泉，萧散淡泊的诗意，散发出浓郁的江南文人气息。元画静谧萧散的特殊面貌和中国山水画的又一次变法赖此得以完成，元画的抒情性也全见于此卷。

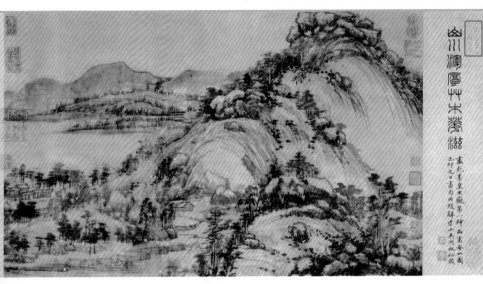

《剩山图》

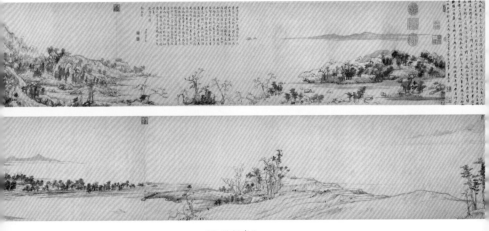

《无用师卷》

吴镇《渔父图》

作品概况

　　《渔父图》是由元代画家吴镇创作的绢本墨笔画，规格为84.7厘米×29.7厘米，现藏于北京故宫博物院。

　　《渔父图》画面上方正中草书"渔父辞"一首：目断烟波青有无，霜凋枫叶锦模糊，千尺浪，四腮鲈，诗筒相对酒葫芦。并款署："至元二年秋八月，梅花道人戏作《渔父》四幅并题。"下钤二印。图上有清朝王铎诗题。

艺术特点

　　《渔父图》远景诸峰峭拔而立，绵延起伏；中景坡石渐缓，相拥而卧，老树从中斜逸而出，枝干虬曲，树叶繁茂，一道幽泉从远山处蜿蜒而来，流水潺湲，汇入江中；近景的江面上，一渔父泛舟其上，他一手扶桨一手执鱼竿，怡然自得地坐在船沿上垂钓，渔船两边沙碛点点，木盛草美，随风飘荡。

　　《渔父图》无论远景、近景均如沐浴在水中，给人"水墨淋漓幛犹湿"之感，但由于渔船与渔父皆以细笔勾出，与湿笔大点大染的山石树木形成鲜明的线面对比，因画面充溢的湿重之气并没有使人产生闷塞之感。此外，《渔父图》用笔苍劲有力，诗与画交相辉映，形成迷蒙幽深、自由无限的艺术境界。

倪瓒《六君子图》

作品概况

　　《六君子图》是由元代画家倪瓒创作的纸本水墨画，规格为61.9厘米×33.3厘米，现藏于上海博物馆。

　　《六君子图》上有倪瓒自题："卢山甫每见辄求作画，至正五年（1345）四月八日，泊舟弓河之上，而山甫篝灯出此纸，苦征余画，时已惫甚，只得勉以应之。大痴（黄公望）老师见之必大笑也。倪瓒。"此画作于倪瓒45岁之时，当时他已变卖家中田产出游。经历了家中巨变，从富裕的公子生活到现在的隐士状态，所以他的画显得特别寂寥、超逸。

艺术特点

　　《六君子图》以平远的章法、淡逸疏朗的笔墨意趣突出表现了六株挺拔的树木，列植江边陂陀上的景象。这六株树分别为松、柏、樟、槐、楠、榆，有其象征意义。土石层叠，连勾带皴，树木用笔简洁疏放，墨色浓淡变化得宜。江上远峦以干笔皴擦，给人一种空灵之感。图中的远山是用饱满的枯笔长形线条画出，运笔极为自然，再用淡墨简单地皴擦而成，近处的石坡，墨色与远处的山石一致，亦是枯笔画出，但是用了重墨点苔，用了更多的皴法加强山石坡的厚重感，体现了"石分三面"处理的传统路径。再用轻重的墨色画树木的枝干，树干略用重墨点染，六棵树木的树叶分别用淡墨和重墨点染，加以区别，使较为浓密的树叶中自然分出了层次，清新而自然。

沈周《沧州趣园图》

作品概况

　　《沧州趣园图》是由明代画家沈周创作的纸本设色画，规格为 30.1 厘米 ×400.2 厘米，现藏于北京故宫博物院。

　　此图所绘沧州为明代属直隶河间府的沧州，地处北方，沈周未曾到过，他只是表现山川之性和趣，故图名"沧州趣"。此图是沈周晚期的作品，他将"元四家"的笔法集中于一幅山水长卷中。不同的笔法衔接得天衣无缝，可见他对"元四家"笔法运用的精熟。

艺术特点

　　《沧州趣园图》采用平远布局，主要撷取江南水乡的景致，山丘逶迤，水面浩渺，坡岸伸展，杂树成林，一派南方山川秀丽风光。同时又融入了北方山峦雄阔之势，积叠的山石多尖峻的棱角，显得坚硬凝重，坡岸、平台亦转折尖直，棱角分明，其质地多呈北方石山的特征，无疑增添了山川的雄健宏阔气势。画法亦源自董源、巨然，运用善于表现江南山水的"披麻皴""点苔""圆润中锋"和"水墨渲染"等技法，运笔于中锋中时见外笔、侧锋，转折粗重，平台轮廓多整饬线条，细劲有力；披麻皴也变为研拂式的短笔皴，率意凝重；点苔亦墨深笔厚，圆横交错。

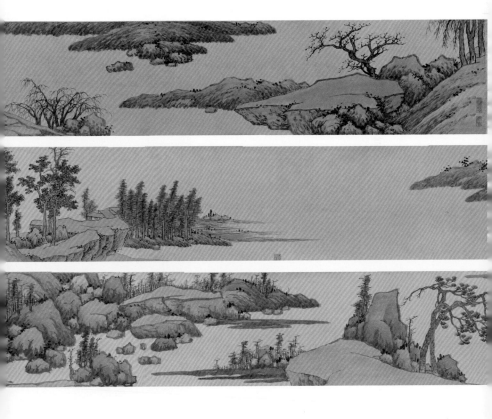

王蒙《青卞隐居图》

作品概况

　　《青卞隐居图》是由元代画家王蒙创作的纸本水墨画，规格为 141 厘米 ×42.2 厘米，现藏于上海博物馆。《青卞隐居图》中自题为"至正廿六年四月黄鹤山人王叔明"，画幅中又有清乾隆帝题诗，裱边有近人朱祖谋、邓孝胥、罗振玉、金城、陈宝琛、张学良、冒广生、叶恭绰、吴湖帆等题款。

艺术特点

　　《青卞隐居图》描绘画家故乡卞山苍茫景色，山上树木茂密苍郁，溪流回环，景色清幽，隐士行居其间。画法先以淡墨勾皴，而后施浓墨，再用焦墨皴擦，使得画面不迫不塞，元气淋漓，气势磅礴，创造了线繁点密、苍茫深厚的新风格。此图以精致的笔墨技巧，繁复的空间分割和繁密的意境创造，使之成为王蒙传世山水画中最具代表性的经典作品，并对明清乃至现代山水画产生了深远的影响。

文徵明《古木寒泉图》

作品概况

《古木寒泉图》是由明代画家文徵明创作的绢本设色画，规格为194.1厘米×59.3厘米，现藏于台北故宫博物院。款署："嘉靖己酉冬徵明写古木寒泉。"钤"徵明"白文印、"停云馆"白文印。此图作于嘉靖二十八年（1549），时年文徵明80岁。

艺术特点

《古木寒泉图》画面下部描绘的是一株苍老古拙的柏树，树干扭曲，枝杈纵横交错，树叶略显稀疏，给人以凄凉之感，使观者联想到一位老儒依杖而立、贫困至极的形象。古柏后的两株古松苍劲挺拔，树干粗壮，顶端枝杈遒劲曲折，分外繁茂，似学成志满的才子正高瞻远眺。这种形态迥异的松与柏的对比，较好地表现了境遇不同的两种人之间的差异。松、柏背景是一片山峦，左高右低，山间一条飞瀑从天而降，表现出高远流长之意。此图充分表达了画家的意志，氛围雅致，不怒不怨，没有半点柔弱的姿态，颇具个性色彩。

《古木寒泉图》在表现技巧上颇具匠心，采取高远构图法，并根据窄长立幅的特点，将前后数层景物尽收于图。通过对天宇、山石、瀑泉等处的留白不皴或少皴，使整个画面结构于复杂严谨中又疏秀虚灵，把观者的视线引入层层幽境，使观者忽如身临其境之感。此图笔墨精到劲健，做到了细而不纤弱，密而不杂乱，勾、皴、点等笔笔都交代得十分清楚，真正做到了笔不妄发，墨不妄施，笔笔都恰到好处的艺术效果。

唐寅《秋风纨扇图》

作品概况

《秋风纨扇图》是由明代画家唐寅创作的纸本水墨画，规格为 77.1 厘米 ×39.3 厘米，现藏于上海博物馆。《秋风纨扇图》左上角唐寅题有一诗，诗云："秋来纨扇合收藏，何事佳人重感伤。请把世情详细看，大都谁不逐炎凉。"此图为唐寅绘画的代表作，不仅人物形态刻画得十分准确，线条如飞，墨色如韵，还把画家本人的心情展现得含蓄而丰富，直接而妥帖。

艺术特点

《秋风纨扇图》描绘了立有湖石的庭院，一仕女手执纨扇，侧身凝望，眉宇间微露幽怨怅惘神色。她的衣裙在萧瑟秋风中飘动，身旁衬双钩丛竹。此图的笔墨富于变化，含蓄有思想，画法兼工带写，人物的勾勒，湖石的渲染极其熟练，流利潇洒。全画纯用白描，以淡墨染衣带，衣带微微飘起，点出正是秋风已起的时候。丛竹双用得恰到好处，形成了生动的墨韵，显出了色泽的丰富。画中背景极其简明，仅绘坡石一角，上侧有疏疏落落的几根细竹，大面积空白给人以空旷萧瑟、冷漠寂寥的感受，突出"秋风见弃"、触目伤情的主题。冰清玉洁的美人与所露一角的这几块似野兽般狰狞的顽石形成强烈的反差与对比，尽显画家写意的才能。

秋来纨扇合收藏　何事佳人重感伤　请托无情

详细看眉大都难不逐炎凉

晋昌唐寅

仇英《汉宫春晓图》

作品概况

《汉宫春晓图》是由明代画家仇英创作的绢本重彩仕女画，规格为 30.6 厘米 × 574.1 厘米，现藏于台北故宫博物院。此图是仇英平生得意之作，为"中国十大传世名画"之一，也被誉为中国"重彩仕女第一长卷"。

在《汉宫春晓图》中，仇英将自己的青绿山水和亭台楼阁技法作为仕女画的背景，增加了画面的生活情趣，以及将古人法度和明代风格融合在一起，追求文人的古雅蕴藉，形成仇英自己独具风格的一派仕女画创作，成为明代工笔人物画的典范。对明代人物画有挽衰振弊之功，对后来的尤求、禹之鼎等人都有直接的影响。

艺术特点

在构图上，《汉宫春晓图》的布局安排极富空间感，画中最大特色即房子和院

子把画面一分为二。一排排的宫廷房屋从右向左贯穿于画面，但是房屋的一半只露于画面上，没有画出房顶，院子和房屋各占面积的一半，这种构图使得画面的横向空间增大。仕女有的卧于屋内阅读、弹琴，有的在院外赏景、闲谈，他们从屋内走向屋外，从这个房屋走向另一个房屋，从一个庭院转移到另一个庭院，从宫外描写到宫内，整个画面的纵向空间也随着人物的活动拉开，同时画家还通过一些人物细节的生活活动描写使得画面起伏变化，使欣赏者流连忘返，产生共鸣。

在设色上，《汉宫春晓图》以工笔重彩的笔法表现，研雅鲜丽，给人一种朝气蓬勃的氛围。在画面中，画家巧用红色搭配，几乎每位仕女的下裙、头饰、上衣、带子或者衣服边缘以及案板、椅子、栏杆等一些生活用具上也不同程度配有鲜艳的红色，红色错落有致地显现在画面上，使得画面喜庆亮丽。同时背景后面还配有仇英所特有的青绿山水画法，青绿山水勾勒工整精艳，设色中融和渲染、点皴，透出文雅清新的韵味。红与青绿的配合，再有朱红暖色调的宫殿作大的背景衬托，更使得画面朝气蓬勃、其乐融融。

董其昌《佘山游境图》

作品概况

　　《佘山游境图》是由明代画家董其昌创作的纸本水墨画，规格为 98.2 厘米 × 47 厘米，现藏于北京故宫博物院。

　　《佘山游境图》款识："丙寅四月，舟行龙华道中，写佘山游境。先一日宿顽仙庐，十有四日识。思翁。"此图作于明天启六年（1626），时年董其昌 72 岁，值此明末时期，官府腐败，再加上党祸酷烈，使摇摇欲坠的明王朝，更为雪上加霜。董氏面对纷争不已的政坛，为明哲保身，深自引退，向明熹宗朱由校呈《引年乞休疏》，以归乡里隐居，待有时机再出山。此图是他在引退后游览佘山（今江苏青浦）时创作的游记性山水画。

艺术特点

　　《佘山游境图》描绘江南佘山间的苍翠景色。山石连绵，群峰叠嶂，树木葱茏，山石圆浑秀润，呈雨后苔滑之状。远山坡石上杂木丛生，为山石增添了生气。山腰间层林叠翠，近处山石岸坡，其间几棵穿天大树，有的枝干挺拔，直冲云霄，有的枝干弯斜，但枝叶均十分茂密，形成一片浓荫，使烈日当头的崇山峻岭之中有歇息之地，使观者领略到林木垂荫之趣。两山间的空旷之地为宽阔江河，江水如镜。图中山石以淡墨勾皴，兼卧笔横锋点苔，圆浑秀润，画山有凹凸之形。远树以横笔点叶，概括取像，初看似随心所欲，草草而成，细看章法俱备。

王鉴《梦境图》

作品概况

《梦境图》是由清代画家王鉴创作的纸本墨笔画，规格为 162.8 厘米 ×68 厘米，现藏于北京故宫博物院。

《梦境图》画面上方有王鉴长题一则，款"丙申夏六月哉生明王鉴识"。钤"弇山堂""玄照"朱文印，"王鉴之印""玄照"白文印。由自题可知，此图创作于顺治十三年（1656），时年王鉴 58 岁。王鉴称此图所描绘的是一生梦中所见景物。

艺术特点

《梦境图》以宽阔的湖水为分界线，湖水的对面即画幅上半部分为一片突兀的群峰紧连在一起，山峰高耸，山势起伏扭转向远方伸展，隐约可见，像一道天然屏障纵贯于画面。极顶陡峭，直插云霄，蔚为壮观。画面下半部分以水面为主，其间山势陡立，与湖水对岸的秀峰对峙，有两座小亭屹立于山脚下大河边，古木参天，杂木成林，枝叶繁茂，郁郁葱葱，蕉林竹树间掩映着数间草屋、茅舍，其中有一人踞坐窗前，宽阔湖面风平浪静，一位渔夫乘着轻盈的小舟垂钓其间，悠闲中更显潇洒。一座曲折的小桥，连接着两岸。画中的人、舟虽小，但在浩渺的水面上，增添了一股超凡的逸气。

全图以水墨画成，仅以浅赭色染树干、坡脚及屋宇。山石用披麻皴、淡墨渲染。山石是以淡墨多次皴擦渍染，又略用焦墨积加，反复画，所以显得很厚重。树木交叉错落有致，略施淡彩，更增雅意。

朱耷《荷石水鸟图》

作品概况

《荷石水鸟图》是由明末清初画家朱耷创作的纸本墨笔画，规格为127厘米×46厘米，现藏于北京故宫博物院。

明亡之后，清初国势强大，看到复明已不可逆转，朱耷就隐居山中，削发为僧，以含意隐晦的诗画寄寓着亡国之痛。《荷石水鸟图》就是在这样一个特定的历史背景中产生的。图上款署"八大山人写"，钤白文印两方："可得神仙""八大山人"。鉴藏印有"虚斋珍玩"等三方。

艺术特点

《荷石水鸟图》画面右下端的河塘里，生长着两株荷花，荷叶茎有曲有直地向上伸展，直至画面上端，荷叶茎均安置在画幅右侧，右上角画有多叶荷叶，荷花掩映在荷叶之中，半露半现。另一株荷叶长得瘦高，因叶子太茂盛使得枝茎无力支撑而下折，从画面右上方向斜倾至画面左中段，使画面构图十分奇特新颖。荷叶下一孤立的湖石，造型奇特别致。孤石上的水鸟，造型准确，形象逼真生动，一只脚弯曲地站在孤石上，一只脚卷曲上提，缩颈滞呆在孤石上，好像在休息，又像冷眼观望这冰凉的世界，意境清旷寂寞，表现了作者的悲凉感情和孤高的性格。

作品概况

《溪山红树图》是由清代画家王翚创作的纸本设色画，规格为 112.4 厘米 ×39.5 厘米，现藏于台北故宫博物院。

画上有王时敏题款："石谷此图，虽仿山樵，而用笔措思，全以右丞为宗，故风格高奇，迥出山樵规格之外。春晚过娄，携以见示，余初欲留之，知其意颇自珍，不忍遽夺，每为怅怅。然余时方苦嗽，得此饱玩累日，霍然失病所在，始知昔人㦤愈头风，良不虚也。庚戌谷雨后一日西庐老人王时敏题。"由题款可知，此图作于庚戌年，即康熙九年（1670），为王翚 39 岁时所作，正是他在艺术上炉火纯青的全盛时期。

艺术特点

《溪山红树图》以圆转重叠、突兀高耸的山峰为主体，山溪逶迤前行，涟漪阵起，秋波荡漾，两岸林木，红翠相间，整个画中意境深幽，秋气袭人。全图主要以墨笔画成，山石以牛毛皴兼解索皴、淡墨干笔擦染，再以浓墨点苔。笔法松秀，墨色滋润，显得干净明洁。秋树红叶，则用朱膘及赭石参差点染，又以浓墨和石绿相间衬托，显得特别灿烂生动。

 # 王原祁《江乡春晓图》

作品概况

　　《江乡春晓图》是由清代画家王原祁创作的纸本设色画，规格为 135 厘米 ×
58.6 厘米，现藏于苏州市博物馆。

　　画面右下角署有"臣王原祁恭绘"，钤有"乾隆御览""石渠宝笈"等印。此
图充分体现了王原祁山水画的艺术特色，他以细腻轻松的笔调将江南水乡早春优美、
祥和、安宁的景象描绘得淋漓尽致。

艺术特点

　　《江乡春晓图》的构图主要取平远法，景物位置或疏或密，虚实相生，平中寓
奇，在不经意间又有着严谨的章法和隽永的笔墨形式趣味。画家以清溪的曲折变化
贯穿整个画面，图中右下角的溪流随坡岸转折，渐次向上收拢，消失于密集的溪石
丛树掩映之中。接着溪面又在画面的中部蜿蜒延伸，逐渐伸展到远方，形成一片开
阔的水面。远处的虚与近处的实，画面上方的疏朗与下方的密集构成了强烈的对比。
在技法上，此图笔墨娴熟，虽接近黄公望的画风，但自有古拙淳厚的特色，用笔涩
而不滞，刚健凌劲又柔韧而富有弹性，坡石圆浑凝重，树木勾皴点簇细密精到，老
笔纷披，不拖不沾，加之青绿设色，更衬托出明媚春光的韵味。

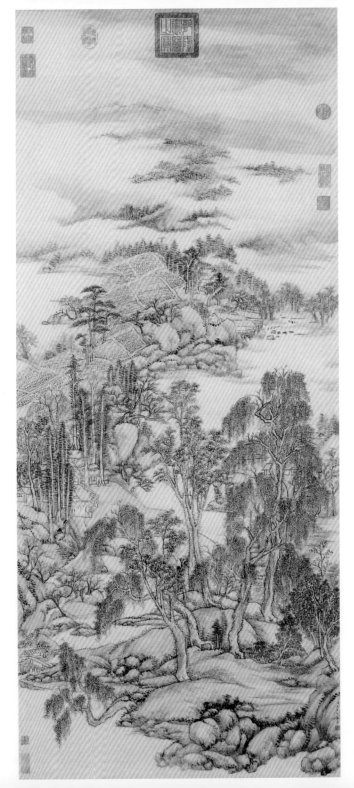

朗世宁《百骏图》

作品概况

　　《百骏图》是由意大利籍清代宫廷画家郎世宁创作的绘画作品，为"中国十大传世名画"之一。此图纸本收藏于美国纽约大都会博物馆，规格为102厘米×813厘米。绢本收藏于台北故宫博物院，规格为94.5厘米×776.2厘米。

　　郎世宁将中国画法巧妙地与西洋画法相融合，突破了明清时期大部分山水、花鸟画作品以水墨为主流的表现方法，另辟蹊径，创造了一种"中西合璧"的绘画新风格，具有开拓性的意义，对于中国传统绘画的发展产生了巨大的推动和冲击。

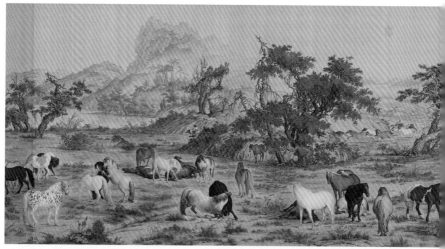

艺术特点

　　《百骏图》长卷洋洋洒洒，塑造了一大群或站或卧、或翻滚嬉戏、或打斗觅食的骏马，它们聚散不一，自由、舒闲。画作中除了上百匹骏马之外，还有人物、山水、草木，无不精致写实，形象逼真，给予人们足够的空间，令人产生无边的遐想。同时花卉的形态和神态画家也通过西洋画的透视和光感等技巧表现出来，画得相当精细，立体感强。

　　郎世宁运用中国的毛笔、纸绢和色彩，却以欧洲的绘画方法注重于表现马匹的解剖结构、体积感和皮毛的质感，使得笔下的马匹形象造型准确、比例恰当、凹凸立体，而不像中国古代画家采用延绵道劲的线条来勾勒物象轮廓的方法。他是以细密的短线，按照素描的画法，来描绘马匹的外形、皮毛的皱褶和皮毛下凸起的血管、筋腱，或者利用色泽的深浅，来表现马匹的凹凸肌肉，与传统中国绘画中的马匹形象迥然有别。

《百骏图》（绢本）

郑板桥《兰竹图》

作品概况

《兰竹图》是由清代画家郑板桥创作的纸本水墨画，现藏于扬州博物馆。

历代文人画中，爱竹的大有人在，竹诗竹画也多得不可胜数。然而无论数量之多，还是格调之高，郑板桥以其辉煌的成就而广受世人瞩目，其诗画的背后，无一不是他那刚直不阿、宁折不弯的人格写照。郑板桥不但以竹自况，还以"竹"待人。对于后学，他乐于奖掖，尽力扶持，言传身教，寄予厚望。他在《兰竹图》中写道："乌纱掷去不为官，华发萧萧两袖寒。写去数枝清挺竹，秋风江上作渔竿。怀珍年兄。板桥郑燮写。"

艺术特点

郑板桥画墨竹，多为写意之作，一气呵成。生活气息十分浓厚，一枝一叶，不论枯竹新篁，丛竹单枝，还是风中之竹，雨中之竹，都极富变化之妙。《兰竹图》中，竹之高低错落，浓淡枯荣，点染挥毫，无不精妙。郑板桥画的怪石，先勾勒轮廓，再作少许横皴或淡墨清染，从不点苔，造型如石笋，方劲挺峭，直入云端，往往竹石相交，出奇制胜，给人一种"强悍""不羁""天趣淋漓，烟云满幅"之感。郑板桥画的兰花，多为山野之兰，以重墨草书之笔，尽写兰之烂漫天性，花叶一笔点画，画花朵如蝴蝶纷飞，笔法洒脱秀逸，十分有趣，取法石涛而又有所创新。

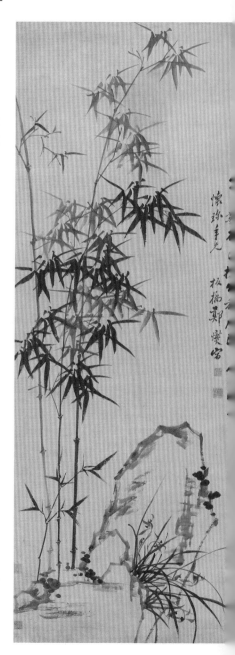

第三章

意大利名画

意大利的绘画经历了一千多年的历史，有着深厚的底蕴。西方艺术发展史上的几次巅峰大多发生在意大利，例如罗马帝国时代对欧洲艺术的主导。意大利还是西方文艺复兴的发源地，孕育出了众多名垂千古的艺术大师。

意大利绘画名家

◎ 杜乔·迪·博尼塞尼亚

　　杜乔·迪·博尼赛尼亚（Duccio di Buoninsegna，约1255—约1319年），中世纪意大利极具影响力的画家之一，锡耶纳画派的创始人。杜乔的作品有着强烈的拜占庭元素和哥特式风格，特别是和巴列奥略王朝（拜占庭最后一个王朝）的文化有着密切的联系。杜乔作为文艺复兴时代锡耶纳画派的杰出画家，和佛罗伦萨画派创始人乔托·迪·邦多纳一起，开辟了一条从拜占庭风格过渡到文艺复兴时代风格的道路。

◎ 乔托·迪·邦多纳

　　乔托·迪·邦多纳（Giotto di Bondone，1266—1337年），意大利画家、雕刻家与建筑师，被认为是意大利文艺复兴时期的开创者，被誉为"欧洲绘画之父"。乔托一生最大的成就是突破了中世纪绘画缺乏艺术生命力的缺陷，创作了许多具有生活气息的宗教画。乔托画作最大的特点是依照生活中的模特作画，笔下的人物生气勃勃，不仅有血有肉，并且有丰富的感情。与此同时，在他的作品上开始出现了背景。乔托的艺术创作不仅对14世纪意大利文艺复兴美术影响极大，后来的马萨乔、达·芬奇、米开朗基罗都十分重视向他学习。

◎ 洛伦泽蒂兄弟

　　洛伦泽蒂兄弟分别是兄长彼得罗·洛伦泽蒂（Pietro Lorenzetti，约1280—1348年）和弟弟安布罗乔·洛伦泽蒂（Ambrogio Lorenzetti，约1290—1348年），生于锡耶纳。两人可能是杜乔·迪·博尼塞尼亚的学生，在彼得罗的阿雷佐圣玛利亚教堂祭坛画以及安布罗乔的早期作品中可看出他的影响。与西蒙尼·马蒂尼一样，洛伦泽蒂兄弟是锡耶纳画派的主要代表人物，两人可能都死于黑死病。

◎ 西蒙尼·马蒂尼

　　西蒙尼·马蒂尼（Simone Martini，1284—1344年），意大利画家，生于锡耶纳。一般认为，马蒂尼是锡耶纳画派创始人杜乔·迪·博尼塞尼亚杰出的学生，也是锡耶纳画派的主要代表。马蒂尼在文艺复兴早期的重要成就是极大地发展和影响了未来的国际哥特式艺术风格。

◎ 保罗·乌切洛

保罗·乌切洛（Paolo Uccello，1397—1475 年），原名保罗·迪·多诺（Paolo di Dono），"乌切洛"是他的外号，意为"鸟人"，因为他很喜欢画鸟。由于乌切洛生活于中世纪末期和文艺复兴初期，因此他的作品相应地呈现出跨时代的特征：他将晚期哥特式和透视法这两种不同的艺术潮流融合在了一起。他可以通过精确的计算，将画中每个人的比例位置都安排得非常得当，是一位"会画画的数学家"。在乌切洛之前的绘画中，基本都是三五个人的小场面，而乌切洛通过精确的数学计算方法，可以做到在一幅画中安排几十个甚至上百个人物。

◎ 马萨乔

马萨乔（Masaccio，1401—1428 年），原名托马索·迪乔瓦尼·迪西莫内·圭迪（Tommaso di ser Giovanni di Mone Cassai），马萨乔是其绰号，他作风懒散，除了艺术，对什么都漠不关心，性格放荡不羁，但在艺术上很受同行们的器重。马萨乔是意大利文艺复兴绘画的奠基人、先驱者，被称为"现实主义开荒者"。他的壁画是人文主义最早一个的里程碑，是第一位使用透视法的画家，在他的画中首次引入了灭点。

◎ 安杰利科

安杰利科（Angelico，1387—1455 年），原名圭多·迪·彼得罗（Guido di Pietro），意大利早期文艺复兴画家、艺术史学家乔尔乔·瓦萨里在其巨著《艺苑名人传》中赞其拥有"稀世罕见的天才"。约 1420 年进入修道院，取名菲耶索基的乔瓦尼（Giovanni da Fiesole），安杰利科（意为天使）是后人给他的美称。1984 年，教宗若望·保禄二世为安杰利科行宣福礼，以表彰其虔诚的一生，安杰利科因此正式得到"真福者"的称号。安杰利科一生大部分时间在佛罗伦萨工作，并且只画宗教题材。他的绘画作品在简单而自然的构图中应用透视画法。

◎ 菲利普·利皮

菲利普·利皮（Filippo Lippi，约 1406—1469 年），意大利著名僧侣画家，生于佛罗伦萨，卒于斯波莱托。早年入修道院为僧，师从同样是修士的安杰利科。菲利普·利皮主要在佛罗伦萨及帕多瓦等地从事艺术创作，可谓美第奇家族最宠爱的画家之一。

◎ 皮耶罗·德拉·弗朗西斯卡

皮耶罗·德拉·弗朗切斯卡（Piero della Francesca，约 1416—1492 年），意大利画家。弗朗西斯卡更多地继承了马萨乔的风格，尤其对处理绘画的空间关系有其独到之处，弗朗西斯卡把光线的明暗和透视有机地组合成一幅完美的画面。他的风格对 15 世纪中叶的佛罗伦萨以及北意大利诸城有极大的影响。

◎ 乔凡尼·贝利尼

乔凡尼·贝利尼（Giovanni Bellini，1430—1516 年），意大利威尼斯画派画家。他是威尼斯画派的主要奠基人，并使威尼斯成为文艺复兴后期的中心。他创新了许多新的题材，在绘画形式和配色上带给大众新的感受，将文艺复兴的写实主义提升到另一个新的境界。

◎ 安托内洛·德·梅西纳

安托内洛·德·梅西纳（Antonello da Messina，约 1429—1479 年），意大利画家。他在肖像画上有着不小的贡献，早期文艺复兴肖像画往往被处理成全侧面的，而他则把表现对象改成侧四分之三的样子，使画中的人物注视着观众，这种更自然、更亲切的方式，成为后来最流行的肖像画模式。梅西纳的作品，笔法柔和，色彩明快，情调宁静。

◎ 安德烈亚·曼特尼亚

安德烈亚·曼特尼亚（Andrea Mantegna，1431—1506 年），意大利帕多瓦派画家，意大利北部重要的人文主义者。他热衷于描绘古罗马的建筑和雕像，并从古代的历史神话和文学作品中汲取创作养分。其作品的古典主义特色对后世艺术家产生了极大影响。在壁画领域创造了用透视法控制总体的空间幻境，开创了延续三个多世纪的天顶画装饰画风。

◎ 桑德罗·波提切利

桑德罗·波提切利（Sandro Botticelli，1445—1510 年），意大利著名画家，欧洲文艺复兴早期佛罗伦萨画派的最后一位画家，也是意大利肖像画的先驱者。原名亚历山德罗·菲力佩皮（Alessandro Filipepi），"波提切利"是他的绰号、艺名，意为"小桶"。在 15 世纪 80 年代和 90 年代，波提切利是佛罗伦萨最出名的艺术家。他宗教人文主义思想明显，充满世俗精神。后期的绘画中又增加了许多以古典神话

为题材的作品，相当一部分采用的是古希腊与罗马神话题材。风格典雅、秀美、细腻动人。特别是他大量采用教会反对的异教题材，大胆地画全裸的人物，对以后绘画的影响很大。

◎ 多梅尼科·基尔兰达约

多梅尼哥·基尔兰达约（Domenico Ghirlandaio，1449—1494 年），意大利佛罗伦萨画家。他的绘画技巧非常高超，擅长用复杂的场景布局和组成的概念，在文艺复兴时代揭示了宗教中庄严肃穆的内涵。与同时代的伟大画家桑德罗·波提切利相比，基尔兰达约的作品风格传统、坚实而平淡。

◎ 彼得罗·佩鲁吉诺

彼得罗·佩鲁吉诺（Pietro Perugino，1445—1523 年），原名彼得罗·万努奇（Pietro Vanucci），后来因为故乡所在地佩鲁贾而改名为佩鲁吉诺。意大利画家，擅长画柔软的彩色风景、人物和脸以及宗教题材。佩鲁吉诺的艺术在意大利中部影响较大，与达·芬奇、桑德罗·波提切利同是安德烈·德尔·韦罗基奥的学生。由于他还是拉斐尔·桑齐奥的老师，因而历史评价他对盛期文艺复兴美术有相当的贡献。

◎ 达·芬奇

达·芬奇（1452—1519 年），原名莱昂纳多·迪·赛尔·皮耶罗·达·芬奇（Leonardo Di Ser Piero Da Vinci），意大利著名画家、科学家，与拉斐尔、米开朗基罗并称"文艺复兴三杰"。达·芬奇涉及的领域包括绘画、雕塑、建筑、科学、音乐、数学、工程、文学、解剖学、地质学、天文学、植物学、古生物学和制图学等。他被人们称为古生物学、植物学和建筑学之父，被广泛认为是世界有史以来最伟大的画家之一。尽管他没有接受过正式的学术训练，许多历史学家和学者仍将达·芬奇视为"环球天才"或"文艺复兴时期的人"的典范。

◎ 菲利皮诺·利皮

菲利皮诺·利皮（Filippino Lippi，1457—1504 年），意大利文艺复兴初期画家。为了与其父菲利普·利皮区分，通常被称作菲利皮诺·利皮。菲利皮诺出生于托斯卡纳地区的普拉托市，父亲是著名画家菲利普·利皮修士。菲利皮诺从小跟随父亲学习绘画，同老利皮一样，绘画最终成为了他一生的归宿。父亲去世之后，菲利皮诺在父亲的学生桑德罗·波提切利的作坊里完成了他的学徒生涯。

◎ 米开朗基罗

　　米开朗基罗（1475—1564 年），全名米开朗基罗·迪·洛多维科·博纳罗蒂·西蒙尼（Michelangelo di Lodovico Buonarroti Simoni），意大利文艺复兴时期杰出的通才，尤其擅长绘画、雕刻、建筑、诗歌，与达·芬奇和拉斐尔并称"文艺复兴三杰"。他创作的人物形象以"健美"著称，即使女性的身体也描绘得肌肉健壮。米开朗基罗脾气暴躁，不合群，和达·芬奇与拉斐尔都合不来，经常顶撞他的恩主，但他一生追求艺术的完美，坚持自己的艺术思路。

◎ 乔尔乔内

　　乔尔乔内（Giorgione，1477—1510 年），原名乔尔乔·巴巴雷里·达·卡斯特佛兰克(Giorgio Barbarelli da Castelfranco)，乔尔乔内是他的乳名，含有"明朗""幽雅"的意思。乔尔乔内是威尼斯画派成熟时期的代表人物，也是第一位真正意义上的威尼斯画派画家，架上画的先行者。乔尔乔内在 1510 年即染鼠疫而过早去世，却没有减低他对威尼斯画派的巨大影响。他的风格，特别是色彩运用和气氛烘托的技法，经提香之手而发扬光大，终于成为威尼斯画派最重要的艺术遗产。

◎ 拉斐尔

　　拉斐尔（1483—1520 年），全名拉斐尔·桑齐奥·达·乌尔比诺（Raffaello Sanzio da Urbino），意大利画家、建筑师。与达·芬奇和米开朗基罗合称"文艺复兴三杰"，也是"文艺复兴后三杰"中最年轻的一位，代表了文艺复兴时期艺术家从事理想美的事业所能达到的巅峰。拉斐尔的画作以"秀美"著称，画作中的人物清秀，场景优美。

◎ 安德烈·德尔·萨托

　　安德烈·德尔·萨托（Andrea del Sarto，1486—约 1530 年），文艺复兴盛期佛罗伦萨画派的最后一位代表。原名安德烈亚·达格诺罗·狄·弗兰切斯柯，因为出生在一个有名的裁缝师的家庭，就被称为"萨托"（意即裁缝）。他早年被父亲送到一个金银首饰工艺师那里去学艺，可是因为他爱好绘画，就又转入柯西莫画室学画。文艺复兴三杰离开佛罗伦萨后，萨托就成为当地最著名的画家。萨托是位精于造型和用光的画家，他的精湛技巧为他赢得了"完美画家"的称号。

◎ 提香

提香（Titian，约 1488—1576 年），本名蒂齐亚诺·韦切利奥（Tiziano Vecellio），英语系国家常称呼为提香，他是意大利文艺复兴后期威尼斯画派的代表画家。提香出生于意大利东北部阿尔卑斯山地区的卡多列，10 岁时随兄长到威尼斯，在乔凡尼·贝利尼的画室学画，与画家乔尔乔内是同学。在提香所处的时代，他被称为"群星中的太阳"，是意大利最有才能的画家之一，兼工肖像、风景及神话、宗教主题绘画。他对色彩的运用不仅影响了文艺复兴时期的意大利画家，更对西方艺术产生了深远的影响。

◎ 卡拉瓦乔

卡拉瓦乔（Caravaggio，1571—1610 年），全名米开朗基罗·梅里西·达·卡拉瓦乔（Michelangelo Merisi da Caravaggio），意大利画家，1593 年到 1610 年间活跃于罗马、那不勒斯、热那亚、马耳他和西西里。他通常被认为属于巴洛克画派，对巴洛克画派的形成有重要影响。虽然卡拉瓦乔在世时声名显赫，死后的几个世纪里却被人们完全遗忘了，在 20 世纪后期才被重新发现。

◎ 翁贝特·波丘尼

翁贝特·波丘尼（Umberto Boccioni，1882—1916 年），意大利画家、雕塑家以及未来主义提倡者。他将意大利诗人、文艺批评家马利内蒂的思想运用到视觉艺术领域当中，并构思起草了 1910 年的《未来主义画家宣言》、《未来主义绘画技法宣言》及 1912 年的《未来主义雕塑家宣言》。他将理论转化为现实，他的理论不仅超过了那个时代也超越了他自己的实验。

◎ 阿梅代奥·莫迪利亚尼

阿梅代奥·莫迪利亚尼（Amedeo Modigliani，1884—1920 年），意大利画家、雕塑家，表现主义画派的代表艺术家之一。莫迪利亚尼因长期生活在穷困与疾病之中，留下的文字资料有限，因此关于他本人的轶事传说非常多。其中，他与巴勃罗·毕加索的友谊、未完成的雕塑梦想，以及与珍妮·赫布特尼传奇性的恋情，仍是巴黎蒙马特与绘画界脍炙人口的故事与话题。

杜乔·迪·博尼塞尼亚《圣母子荣登圣座》

作品概况

　　《圣母子荣登圣座》是由杜乔·迪·博尼塞尼亚创作的双面祭坛画。第一幅作于 1302 年，原存锡耶纳共和宫，今已失传。第二幅作于 1308 年 10 月至 1311 年 6 月，系为锡耶纳大教堂所作，是当时最大的祭坛画之一。

　　当《圣母子荣登圣座》完成后，锡耶纳人列队将它护送到大教堂，小城店铺歇业、铜钟齐鸣，仪式行进队伍抬着它在城市的街道中游行，护送到高高的祭坛上，并在那里待到 1506 年。但这幅巨作在以后却遭到被肢解的命运，现在世界上好几座博物馆里都藏有它的局部残片。主要画面和大部分叙事画面现藏于锡耶纳大教堂博物馆。

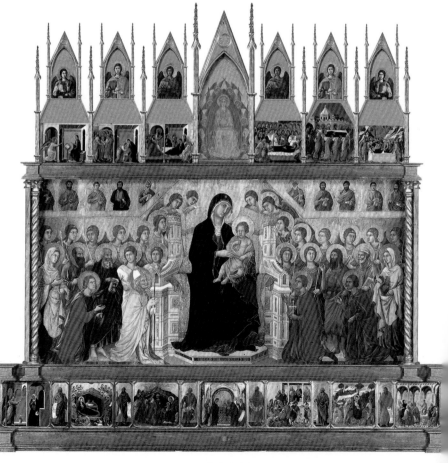

《圣母子荣登圣座》正面

艺术特点

　　《圣母子荣登圣座》的两面都有绘画：正面由三部分组成，主体部分是圣母子在天使、圣徒的簇拥下登上宝座的场面，上面和下面分别为圣母的晚年生活及耶稣童年事迹的装饰画。正面主体部分画面以金黄调子为主，配以红、黑两色，整个场面华美、灿烂。圣母身披黑色斗篷，圣婴坐在她的腿上，天使和使徒对称地分布两侧，宝座上饰以精致的镂空花纹图案。整幅画面充分表现了天国的荣耀之美。

　　在祭坛背面下方，原来有很多叙事场景，现在中间部分只剩下 26 块。重新组合起来的故事，讲述了"基督受难"的经过，从"进入耶路撒冷"到"前往以马忤斯之路"。尽管杜乔的祭坛画继承了"希腊－拜占庭"传统，不过他明显受到法国哥特传统的灵感启迪。这幅祭坛画在结构和设计上有突破性变化，对未来的国际哥特风格演变产生巨大影响。

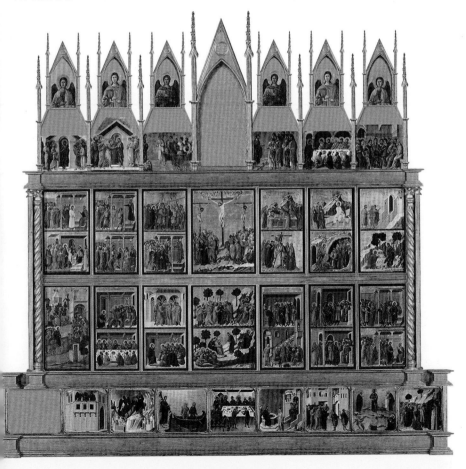

《圣母子荣登圣座》背面

乔托·迪·邦多纳《逃亡埃及》

作品概况

　　《逃亡埃及》是由乔托·迪·邦多纳在 1305 年至 1308 年为意大利帕多瓦的阿雷纳礼拜堂所作的装饰壁画之一，为湿壁画，规格为 325 厘米 ×204 厘米。

　　《圣经》中说，东方三博士得知人类未来的救世主耶稣诞生，即前往耶路撒冷朝拜，以色列希律王得知后甚为恐惧，立即下令将耶稣诞生地伯利恒地区的所有男婴全部杀死，借以灭掉耶稣根除后患。上帝托梦于耶稣义父约瑟，赶快将圣母玛利亚和刚出生的耶稣带往邻国埃及避难，乔托描绘的正是这一情节。

艺术特点

　　《逃亡埃及》描绘耶稣出生后，为了躲避希律王的杀戮，全家人在天未拂晓之前从巴勒斯坦逃往埃及的情景。在这个传统的宗教题材中，乔托突破了意大利拜占庭艺术的僵化形式，运用初步的写实技巧，将有关人物和故事场面表现得生动活泼，赋予人物高度的自然与立体感。图中，圣母表情严肃，仿佛在为儿子的命运担心。走在前面的约瑟正回头和送行的人话别。在毛驴后面，三个送行的人互相议论，天使从空中飞来，表示对这一行人的保护和关怀。

　　《逃亡埃及》构图层次分明，气氛庄重朴实，画家通过"面向自然"创造出具有现实生活情趣的图画，体现了人文主义的反封建思想。这幅壁画中玛利亚抱着婴儿骑着毛驴的形象和背景的山丘树木虽然还有不少缺陷，但却奠定了文艺复兴时期现实主义的创作风格，对日后新艺术的发展影响至深。

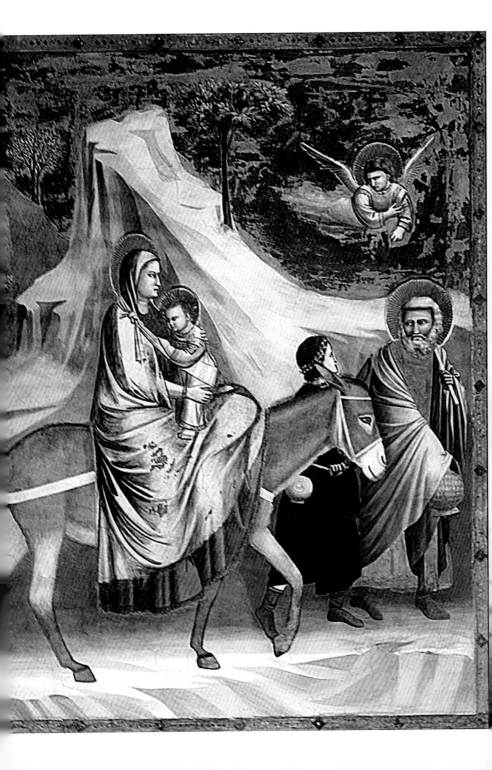

安布罗乔·洛伦泽蒂《好政府与坏政府的寓言

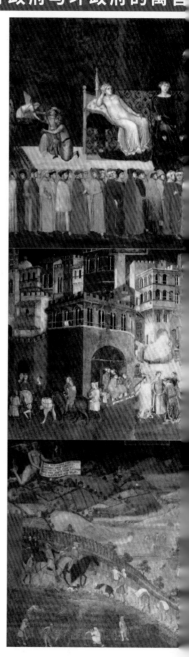

作品概况

《好政府与坏政府的寓言》是由安布罗乔·洛伦泽蒂创作的一组湿壁画，位于意大利锡耶纳市政厅的九人大厅。该画作被认为是安布罗乔·洛伦泽蒂的"无可争议的杰作"，由六个不同的场景组成，即《好政府的寓言》《坏政府的寓言》《城市坏政府的影响》《国家坏政府的影响》《城市好政府的影响》《国家好政府的影响》。壁画占据了大量的空间，覆盖了会议厅四面墙中的三面。唯一没有壁画的墙是南墙，因为这堵墙上有房间唯一的窗户。

艺术特点

《好政府与坏政府的寓言》在构图上将画面上的人物形象合理地分割为两部分，士兵与囚犯在一起，位于他们左边的一群政务官员为一部分。画家选择画面背景时考虑到作品的摆放地点，于是特意把锡耶纳城的实景作为环境背景，同时表现政府理想的施政目的。安布罗乔具有敏锐的观察力，同时他的绘画手法饱含艺术风格，使得创作的作品呈现了一副秩序井然、繁荣富饶、和平吉祥的生活图景，好政府所具备的智慧、和平、争议、信念、仁慈、高尚以及和谐的执政风格都在画面上有所体现。

安布罗乔选择了光线良好的墙面来表现好政府及其影响，将表现坏政府的描绘在有阴影的一侧，光线成了点缀这组精彩壁画的妙笔，亮色描绘歌舞升平、秩序井然的社会。暗处却是乡间盗匪横行，城中秩序混乱，建筑破烂失修。

西蒙尼·马蒂尼《圣母领报和圣玛加利与圣安沙诺》

作品概况

《圣母领报和圣玛加利与圣安沙诺》是西蒙尼·马蒂尼与其妹夫利波·梅米于 1333 年共同创作的三联画，规格为 305 厘米×265 厘米，现藏于意大利佛罗伦萨乌菲兹美术馆。这幅木质三联画使用蛋彩和金饰绘制而成，中央联为两侧联的两倍大小。该画被认为是西蒙尼·马蒂尼与哥特风格中最为出挑的佳作，最早是作为锡耶纳主教座堂委任的四幅祭坛画之一而创作的。

《圣母领报和圣玛加利与圣安沙诺》的创作时间被明确记录于原始画框的一块碎片上，后来在 19 世纪修复时被重新嵌入。这块碎片也同时包括绘制者西蒙尼·马蒂尼和利波·梅米的名字。虽然现在并不知道他们各自负责哪些部分的创作，但是一般认为是由西蒙尼·马蒂尼创作了中央联，而利波·梅米绘制了两侧的人物像，以及上部的圆形绘画。

艺术特点

《圣母领报和圣玛加利与圣安沙诺》是由一个较大的中央联配合两个较小的侧联组成的，在作品的顶部框中，还有圆形的小画分别绘有耶利米、以西结、以赛亚和但以理。"圣母领报"一联中描绘了大天使加百列进入玛利亚家中并告知其怀孕的场景。加百列一手持有代表和平的橄榄枝，又将另一只手指向代表神灵的鸽子。而其中的鸽子又从由八个天使组成的圆光轮中向下飞来，表现出正要进入玛利亚的右耳的样子。不仅如此，跟着鸽子飞行的路线，观赏者也能看到加百列被详细画出的语句，"我向你致敬，你是最被喜爱的，因而上帝与你同在：他在万人中保佑着你。"

在这幅画中，不仅有着典型的哥特线条，还有许

多写实的元素，诸如玛利亚手中的书本、面前的花瓶、身下的王座，甚至还有房间中分割出地板和墙面的透视感。最后，也包括玛利亚和加百列细微的情绪表达，这些极其写实的细节都让这幅画同更偏向两维画面的拜占庭艺术区别开来。

保罗·乌切洛《圣罗马诺之战》

作品概况

《圣罗马诺之战》是保罗·乌切洛绘制的三幅木板蛋彩画，描绘 1432 年佛罗

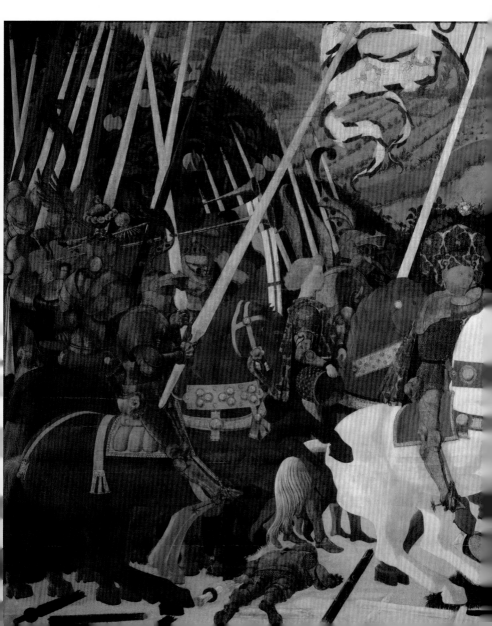

伦萨人和锡耶纳人之间发生的圣罗马诺之战。三幅画分别为：《尼科洛·达·托伦蒂诺在圣罗马诺之战中》，规格为182厘米×320厘米，现藏于英国国家美术馆；《契阿尔达被杀下马》，规格为182厘米×320厘米，现藏于意大利佛罗伦萨乌菲齐美术馆；《米凯莱托·阿滕多罗的反攻》，规格为182厘米×317厘米，现藏于法国巴黎罗浮宫。

《尼科洛·达·托伦蒂诺在圣罗马诺之战中》

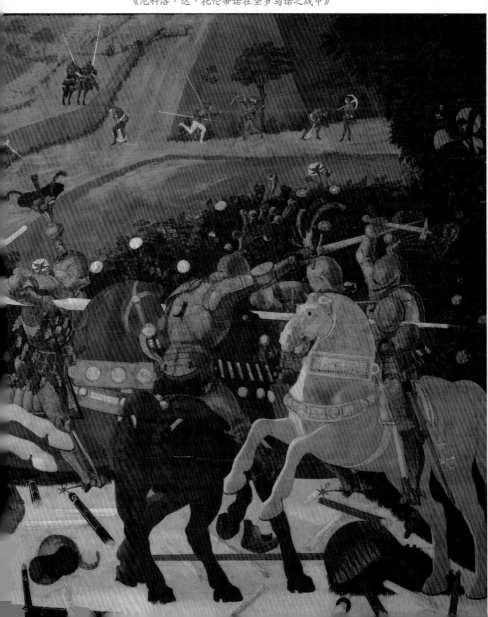

《圣罗马诺之战》对揭示早期意大利文艺复兴绘画线条透视的发展有重要作用，委托者并不是教会人士，这在当时也是很不寻常的。三幅画都是木板蛋彩画，且长度均超过 3 米。根据英国国家美术馆提供的证据显示，这些画作是由佛罗伦萨的一

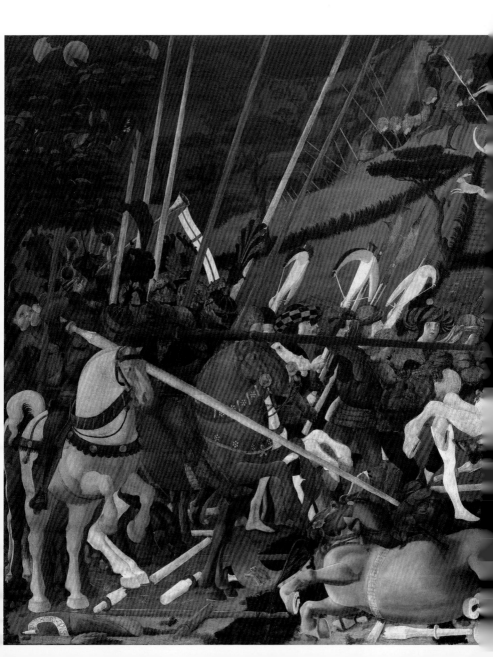

个家族在 1435 年至 1460 年间委托乌切洛制作的。后来洛伦佐・德・美第奇买下了其中一幅，并将其他两幅搬到了美第奇宅府中。

《契阿尔达被杀下马》

艺术特点

　　《契阿尔达被杀下马》可能是这幅三联画中间的那一幅，并且是唯一有艺术家签名的一幅。虽然有所异议，但是一般都认为这幅三联画的时间顺序应该是按英国国家美术馆、乌菲齐美术馆到罗浮宫来排列。它们表现的是一天中的不同时间，即黎明、正午和黄昏，而这场战役也只持续了 8 小时。在英国国家美术馆的画作上，

尼科洛·达·托伦蒂诺戴着他巨大的有金红色图案的帽子，正在带领佛罗伦萨骑兵。因为个人的轻率，虽然当时已经派遣两个信使前往友军阿滕多罗处报急，他依旧没有戴上头盔。这些画作上都覆盖着金色和银色的叶子，前者发现于马缰绳上，起到装饰作用，色彩鲜明。后者发现于士兵的盔甲上，已经因氧化而变得晦暗。三幅画都经过了修复，但还是有些地方失去了立体感

《米凯莱托·阿滕多罗的反攻》

马萨乔《纳税银》

作品概况

 《纳税银》是马萨乔的代表作，也译为《纳税钱》《献金》，创作于 15 世纪 20 年代，规格为 247 厘米 ×597 厘米。这幅湿壁画位于意大利佛罗伦萨卡尔米内圣母大殿内的布兰卡契小堂。由于透视法和明暗法的成功应用，《纳税银》成为西方美术史上重要的作品之一。几个世纪以来，《纳税银》遭到严重破坏。直到 20 世纪 80 年代，《纳税银》连同整个布兰卡契小堂才得到一次完整的修缮。

艺术特点

 《纳税银》描绘的画面来自四福音书的《马太福音》。马萨乔在绘画中使用了

单点透视，以及马萨乔独有的空气透视。壁画中，远景的山峦、左边的彼得与前景相比颜色更淡、更加灰白、模糊，创造出深度错觉。这种技术在古代罗马已经出现，但随后失传，直到马萨乔再次发明出来。马萨乔对光的使用也是革命性的。由壁画中建筑、树木、人物的影子和明暗可见，马萨乔在画中使用了一个统一的光源，使得画面中的人物、建筑具有了三维效果。

　　《纳税银》对人物的描绘相当精彩，尤其是中间一圈的人物。画中人各具特点，不相重复。画家着重表现的是人物的个性差异，而非人物的高低贵贱，这体现了一种观念的革新。画中人物身穿的衣服具有古典特色，衣纹的表现也与之前的宗教绘画有所差别，显得更加真实。此外，壁画的一些细节也很生动。

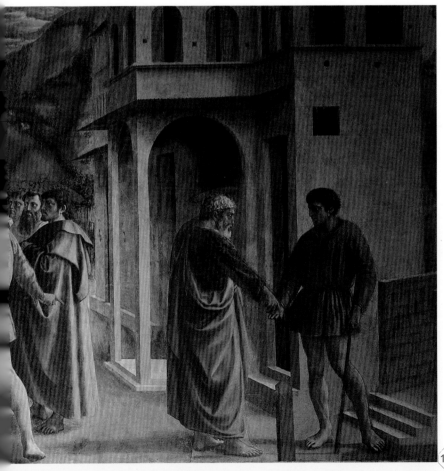

马萨乔《圣三位一体》

作品概况

《圣三位一体》是由马萨乔于1427年创作的壁画，规格为670厘米×320厘米，现藏于佛罗伦萨新圣母大殿。这幅画的意义，不仅在于表现马萨乔的艺术宏观，同时，画中所表现的透视手法，也深具时代的意义。这种透视法是15世纪初伟大艺术改革的观念基础。

在基督教中，"圣三位一体"指圣父（上帝）、圣子（基督）、圣灵三者神圣精神的融合。马萨乔选择了基督受难的场面，基督被钉在十字架上，圣父在他的肩部上方，圣母玛利亚和圣约翰则在两侧。圣母的目光向下注视，附以手势，将观者的注意力引向十字架上的基督。四个人物均在一个硕大的井式拱顶之下，塑造出异乎寻常的幻觉效果。而圣父在此时是隐而不现的，它已经融入上帝与耶稣的光环当中，所有这些，预示着神圣的灵魂不可分割，受难者必将在上帝无限的力量中复活。

艺术特点

为了使《圣三位一体》画面上的一切坚实可信，马萨乔采用了明暗对比和透视法。柱廊和拱券将空间引向纵深，就像在墙上开出了一个大洞。画面上的事件与景物就像真实发生过一般存在着。拱顶的透视点非常低，就落在画面底部的水平台面上，促使画面有极深远的纵深感，同时也使建筑物看起来更加高大。实际上，从正面看过去的事物，与从仰望的角度看上去的景象是不同的。

《圣三位一体》由佛罗伦萨城一位名士出资，画中身着红色衣袍者即是赞助者，他的衣袍表明他是佛罗伦萨共和国最高级别的官员。他有近似雕像般的结构，使人感到在披袍宽阔的皱褶下躯体和四肢的实质感。这样的人体结构和拱顶的建筑结构，两者的重要意义互相辉映。在中世纪的绘画中，赞助人的尺寸一定画得比圣人小。而在《圣三位一体》中，情况正好相反，赞助人因离观者的视点近，其尺寸大于圣人。

安杰利科
《圣马尔谷祭台画》

作品概况

　　《圣马尔谷祭台画》是安杰利科修士的作品，规格为220厘米×227厘米，现藏于意大利佛罗伦萨国立圣马可美术馆。这幅画是由科西莫·德·美第奇订制，于1438—1443年间完成。

　　《圣马尔谷祭台画》的主画描绘加冕的圣母玛利亚在天使和圣徒的包围下，另外还有9幅附饰画，讲述主保圣人圣葛斯默和圣达弥盎的传说。圣葛斯默和圣达弥盎是两个阿拉伯医生，被认为是一对双胞胎兄弟，也是早期的基督教殉道者。他们早期在尤穆尔塔勒克（今土耳其境内）行医，之后前往叙利亚。殉道后，他们被安葬于叙利亚的尤穆尔塔勒克。

艺术特点

　　《圣马尔谷祭台画》被称为文艺复兴早期最好的画作之一，因其运用了隐喻和透视、视觉陷阱，而且道明会宗教题材和符号，又与当时的政治信息相交织。这幅画描绘圣母子坐在宝座上，周围环绕着圣徒和天使。当时，加冕的圣母子环绕着圣徒的画作很常见，但通常呈现为一种明显类似于天堂的环境，圣人和天使在其中作为神圣的存在而不是人。但在安杰利科的作品中，圣徒们以一种自然的方式站在空间中，好像他们能够交谈关于见证圣母的共同经历。

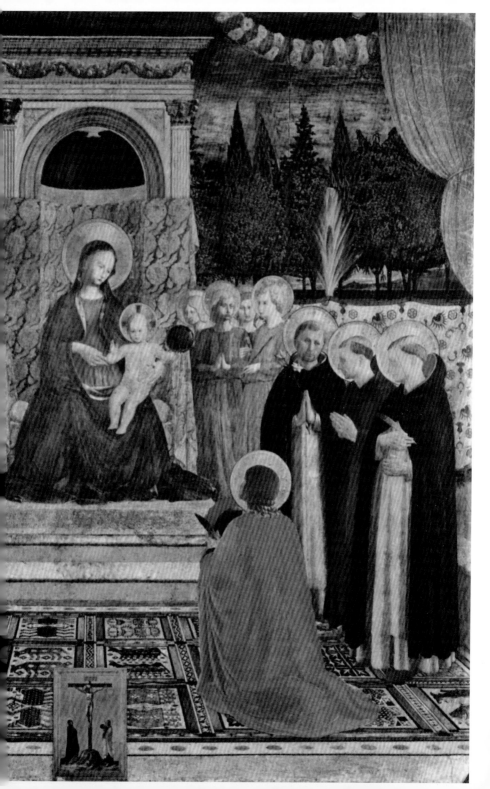

安杰利科《圣母领报图》

作品概况

《圣母领报图》是安杰利科在 1440 年至 1445 年间创作的一幅壁画，位于意大利佛罗伦萨圣马尔谷修道院。科西莫·德·美第奇在重建修道院时，委托安杰利科用复杂的壁画装饰墙壁，包括祭坛画、修士的小间内部、回廊、会堂和走廊，总共约 50 幅。所有的画作都是由安杰利科本人或直接监督下绘制的。在修道院的所有壁画中，《圣母领报图》是在艺术界最著名的壁画。

艺术特点

安杰利科在《圣母领报图》中采用了一种新的构图，总领天使加百列是在户外环境拜访圣母玛利亚。典型的哥特式的"圣母领报图"，加百列都是在室内拜访坐在宝座上的圣母玛利亚，人物看起来扁平、静态，不真实。而安杰利科的《圣母领报图》被认为"达到了非凡优雅的高度"。它处理空间和照明的方式是革命性的，从哥特时期成功过渡到了文艺复兴时期。以前的画作没有空间感，人物似乎飘浮在空中，线条并没有结束于消失点，这导致它们畸形而且不成比例。

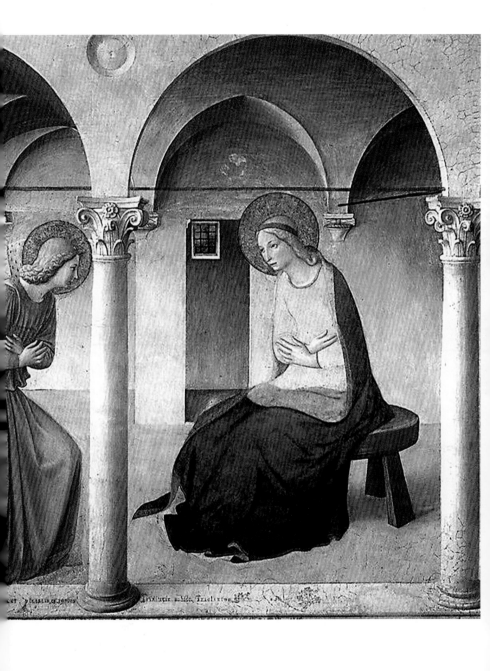

菲利普·利皮《圣母子与天使》

作品概况

《圣母子与天使》是由菲利普·利皮创作的一幅木板蛋彩画，规格为 94×63 厘米，现藏于意大利佛罗伦萨乌菲齐美术馆。这幅画是为数不多的由菲利普·利皮亲自完成，而不是在助手帮助下完成的作品。作品对圣母、圣子的描绘影响了以后艺术家对圣母子的构图模式，包括桑德罗·波提切利。

1452—1464 年在普拉托大教堂从事壁画创作期间，菲利普·利皮爱上了一名修女，并将其带回家中。他差点因为此事被宗教法庭以诱拐修女罪处以死刑。幸好柯西莫·美第奇出面说情才免遭此劫。后来他与这位修女结婚，并育有一子。菲利普·利皮所绘的那些圣母子形象正是他自己小家庭的生活写照。《圣母子与天使》中的圣母就是他的妻子卢克雷齐娅·布蒂，而圣子就是他的第一个儿子。

艺术特点

《圣母子与天使》描绘的是两位小天使托着小耶稣，来到圣母的身边。圣母为圣子默默祝福祈祷。圣子伸出手臂投向母亲的怀抱。天光从他们的头发上、身上掠过。背景上展现阿尔诺河谷的景色，河水蜿蜒流淌，耸立的山岩守护着村落田园。

圣母采取半侧身像，身后是一个画框，而身体都在画框外，因此显得很立体。一个小天使正扭头望向画外，观者感到自己好像参与到画中来了，如真实生活场景般亲切。画家强调人物的轮廓线，并通过飘动卷曲的织物纹理来暗示人物的运动感。流畅的线条将整个构图统一在一起，塑造出精确而平滑的形体，显示出菲利普·利皮运用线条的高超技巧。

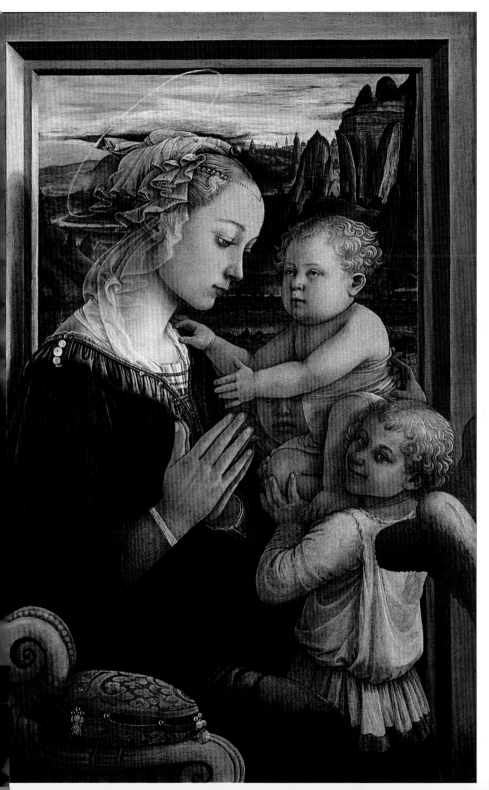

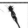

皮耶罗·德拉·弗朗西斯卡《乌尔比诺公爵夫妇肖

作品概况

《乌尔比诺公爵夫妇肖像》是皮耶罗·德拉·弗朗西斯卡为乌尔比诺公爵费德里科·达·蒙泰费尔特罗及其妻子巴蒂斯塔·斯福尔扎绘制的肖像画，是最能反映弗朗西斯卡色彩成就的作品。这是一幅既浪漫又忧伤的爱情画，不同于同时代的婚纱画，为了向公众展示家族联合的势力和财富，或者祈求多子多孙的寓意，而是用来装饰费德里科公爵读书时托起书本的两片木板夹子。从1467年到1472年，弗朗西斯卡耗费了7年时间才完成这幅作品，而此时巴蒂斯塔已经去世。因此，这幅作品不仅是具有个人特征的肖像画，同时也蕴含了费德里科公爵对亡妻浓浓的思念之情。

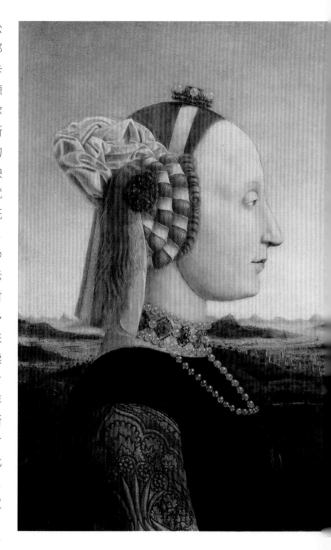

艺术特点

　　《乌尔比诺公爵夫妇肖像》的两位主人公都作侧面描绘，脸部的体积感是通过圆形轮廓和柔和的明暗渲染来塑造的。费德里科公爵穿着红衣服、戴着红帽子，与淡蓝色的天空和灰色的风景拉开了距离，两块红色间的平面处理、灰色与红色的奇妙对比以及较低的地平线一起造就了一种纪念碑式的磅礴气势。作为弗朗西斯卡的晚期作品，该画的明暗渲染更加柔和，也更加具有透明感。

乔凡尼·贝利尼《诸神之宴》

作品概况

　　《诸神之宴》是乔凡尼·贝利尼创作的一幅布面油画，规格为170厘米×188厘米，现藏于美国国家美术馆。这幅画取材于奥维德的《盛宴》中的诗句，描述在一次酒神的盛宴中，生殖神普里阿普斯萨因为行为不检，在宴会中出丑的事情。

　　《诸神之宴》是乔凡尼·贝利尼一生所画的最后一幅杰作，尤其是画在布面上面，因为他以前所画的作品大多是画在木板上的。在木板上作画需要小心翼翼地控制颜料，这种功夫使他能够在布面上创造出十分精致的画面。

艺术特点

　　《诸神之宴》中所展现的肉体色调、灿烂光辉的丝绸，以及前景的小卵石，都证明乔凡尼·贝利尼的绘画技巧非常灵敏。画面最右边斜躺了一位仙女洛提丝，最左边是一位长得像半人半兽的神，他们陪伴诸神在圣宴中把一头驴子供为牲品。生殖神禁不起肉欲的诱惑想把仙女洛提丝的裙子掀起来，但是驴子的叫声使他的企图归于失败而当众出丑，在座诸神因这件丑事莫不欢天喜地。这段插曲充分表达了优雅而俏皮的文艺复兴时期的宫廷风俗。

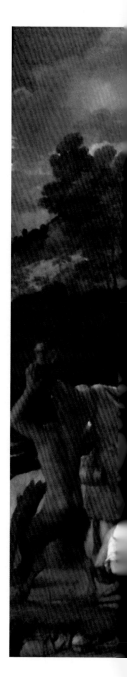

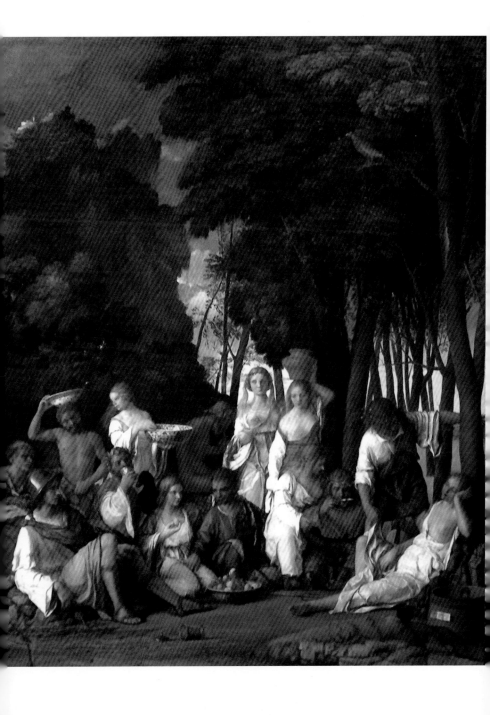

安托内洛·德·梅西纳《圣杰罗姆在研究》

作品概况

《圣杰罗姆在研究》是由安托内洛·德·梅西纳创作的一幅木板油画，规格为45.7厘米×36.2厘米，现藏于英国国家美术馆。这幅画是安托内洛在威尼斯逗留期间画的，据说作于1474年左右，资助人为安东尼奥·帕斯夸里诺。

艺术特点

《圣杰罗姆在研究》描绘了圣杰罗姆在他的工作室里工作。安托内洛在整个画作中使用了许多符号。圣杰罗姆正在阅读的书代表了知识。围绕圣杰罗姆的书籍指的是他将《圣经》翻译成拉丁语，即拉丁文《圣经》。画面右边阴影中的狮子来自一个关于圣杰罗姆从狮子爪子中拔出尖刺的故事。前景中的孔雀和鹧鸪在圣杰罗姆的故事中没有特别的作用。不过，孔雀通常象征着不朽，而鹧鸪代表着一对矛盾体：真理与欺骗。

安德烈亚·曼特尼亚《死去的基督》

作品概况

《死去的基督》是由安德烈亚·曼特尼亚在 1480 年左右创作的一幅蛋彩画，规格为 68 厘米 ×81 厘米，现藏于意大利米兰的布雷拉美术馆。曼特尼亚喜欢从不同角度去描绘对象的透视关系，他选择了难度最大的透视比例缩短，精确表现人物的平面透视关系，最难的莫过于这幅《死去的基督》，以正面纵向透射在画面上。画家并不是着意于哀悼基督，而是着力描绘人体平面缩短透视形态，这是绘画中人们极力回避的画法，可见画家是作为一种透视研究而作的。

艺术特点

《死去的基督》是一幅祭坛画。曼特尼亚在画中运用了前人未曾使用过的透视角度，力求准确而真实地去表现基督的遗体，线条十分锐利和坚硬。画面上人物的表情冷静肃穆，令人望而生畏。画家的高超艺术，体现了当时意大利北部艺术的主要倾向：强调人的尊严和豪迈气魄，重视艺术与科学相结合的求实精神，提倡艺术的描写对象应以实物为依据。这种完全准确地再现自然的写实倾向，对意大利现实主义美术的成长起了一定的积极作用。

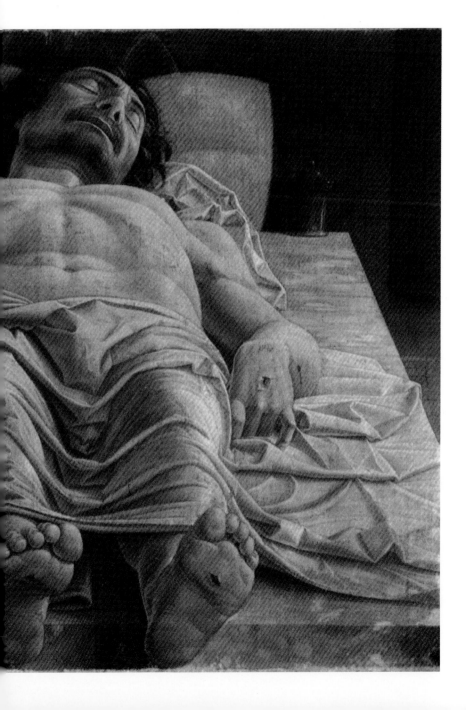

桑德罗·波提切利《春》

作品概况

　　《春》是由桑德罗·波提切利于1476—1480年间创作的一幅木板蛋彩画，规格为203厘米×314厘米，现藏于意大利佛罗伦萨乌菲齐美术馆。这幅画的金主是当时佛罗伦萨的当权者，美第奇家族的洛伦佐·德·美第奇。富可敌国的他为了拓展家族的政治地位，安排了他的侄子皮耶尔·弗朗切斯科与阿皮亚尼家族的女儿塞米拉姆德的婚姻。为了装饰两位新人的婚房，洛伦佐委托波提切利创作了这幅蛋彩画。

　　《春》取材于当时的著名诗人安杰洛·波利齐亚诺关于春日爱恋的一首诗：一个早春的清晨，在优美雅静的果林里，端庄妩媚的爱与美之神维纳斯位居中央，正以闲散优雅的表情等待着为春之降临举行盛大的典礼。《春》除了众神身份得以确认，以及风神、花神等故事属古罗马神话外，至今无人知晓波提切利为什么安排他们集中在一起。由于故事性模糊，此画古往今来引来无数解读，莫衷一是。

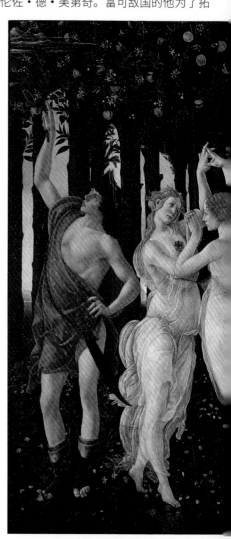

艺术特点

　　《春》画中一共九人，横列一字排开，没有重叠、穿插，波提切利根据他们在画中的不同作用，安排了恰当的动作。画中最右侧的是西风之神，他正在追求身旁的仙女克洛丽丝。旁边为掌管花卉的花神芙罗拉。画中花神头上、颈上戴着由桃金娘、紫罗兰、矢车菊等编

织而成的花环，裙子里盛着玫瑰，以优雅飘逸的步子迎面来，将鲜花撒向大地，象征"春回大地，万木争荣"的季节即将来临。站在画面中央的是爱与美之神维纳斯，维纳斯周遭的橘子树林形成自然拱形。

《春》使用了最古老的颜料——蛋彩。这种颜料赋予画作梦幻般的迷离特质，蛋彩画的固作剂是蛋黄，如果只用浅肤色作画，会缺乏层次变得一片死白，但是若以深色打底的话，会有半透明的效果。半透明的蛋彩很适合绘制人体，波提切利以更为复杂的技法使用了这种颜料，铅白和蛋彩混合，使质感厚重扎实。细致的衣纹、极具感官美感的人体和挑战性颇高的构图，均让观者叹为观止。

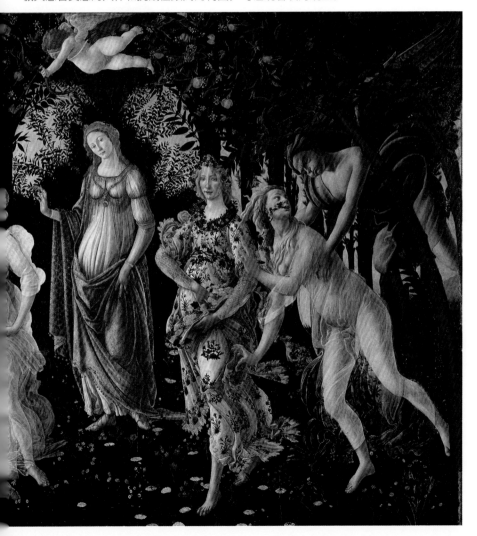

桑德罗·波提切利《圣母颂》

作品概况

《圣母颂》是桑德罗·波提切利于 1483 年创作的一幅蛋彩画，规格为 118 厘米 ×119 厘米，现藏于意大利佛罗伦萨乌菲齐美术馆。圣母是耶稣的母亲，也就是神的母亲。她的儿子耶稣命中注定要受到人间最残酷的极刑，而耶稣深知自己未来的命运。因此圣母子这个宗教题材一直为历代画家所描绘，借以传达最崇高最悲壮的情操：慈爱、痛苦、尊严、牺牲和忍受交错地混合在一起。波提切利的圣母像非常著名，而《圣母颂》是他的代表作。

艺术特点

《圣母颂》描绘的是一群天使正围绕着圣母，圣母怀抱着小耶稣，其中两位天使分列两侧对称式举起金冠，顶部的圣灵金光洒射在人物的头上，另外的天使手捧墨水瓶和圣经，由圣母蘸水书写，从空隙处远望可以看到一片金色平静的田野。画中的人物形象充满着波提切利特有的"妩媚"神态。整个画面没有欢乐，只有庄重、严肃和哀怨，这预示着耶稣未来的悲惨命运。波提切利的人物造型非常优雅，比例适中，富有古希腊雕刻美感。

桑德罗·波提切利《维纳斯的诞生》

作品概况

　　《维纳斯的诞生》是桑德罗·波提切利于 1487 年为佛罗伦萨统治者美第奇家族的一个远房兄弟创作的布面蛋彩画，规格为 175 厘米×287.5 厘米，现藏于意大利佛罗伦萨乌菲齐美术馆。当时在佛罗伦萨流行一种新柏拉图主义的哲学思潮，认为美是不可能逐步完善或从非美中产生，美只能是自我完成，它是无可比拟的，实际上说的就是：美是不生不灭的永恒。波提切利用维纳斯的形象来解释这种美学观念，因为维纳斯一生下来就是十全十美的少女，既无童年也不会衰老，永葆美丽青春。

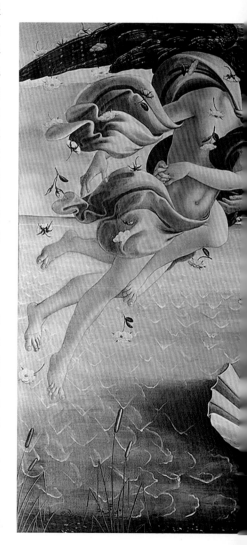

艺术特点

　　《维纳斯的诞生》所表现的是西西里岛的一个美丽的传说：一片漂亮的大贝壳漂浮在碧波荡漾的海面上，上面站着纯洁而美丽的维纳斯，翱翔于天上的风神轻轻地将贝壳吹到岸边，等候在岸边的春之女神正张开红色绣花斗篷，准备为维纳斯换上新装。维纳斯身材修长，容貌秀美，双眼凝视着远方，眼神充满幻想、迷惘与哀伤。全画的色调明朗、和谐，不利用明暗来表现人体的造型，而是选用轮廓线使人物呈现浮雕式的感觉，画面唯美，富有极强的装饰效果。

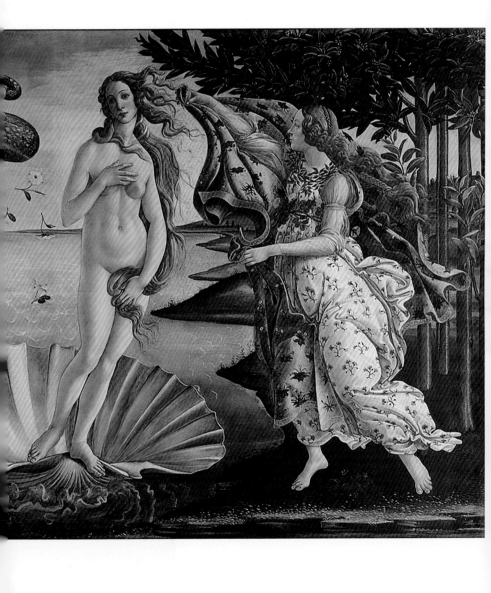

多梅尼科·基尔兰达约
《牧羊人的礼拜》

作品概况

　　《牧羊人的礼拜》是由多梅尼科·基尔兰达约在 1482—1485 年间创作的祭坛画，又译《参拜圣婴》，规格为 167 厘米 ×168 厘米，现藏于意大利佛罗伦萨乌菲齐博物馆。基尔兰达约的祭坛画以精于写实著称，《牧羊人的礼拜》就是典型的代表作。

艺术特点

　　《牧羊人的礼拜》描绘跪着的圣母正在礼拜婴儿时的基督，他躺在她的斗篷的一角上，枕着一束干草。后面有两根典型的科林斯式方柱支撑着棚顶，一根柱子上有"1485"日期字样。牛和驴子在马槽后面以诚挚的眼光向外张望。一口罗马石棺，棺上的铭文记录了石棺原来的使用者关于复活的神圣诺言。背景部分是一座有公元前 1 世纪罗马政治家庞培大将题词的凯旋门。这些古典的内容说明基尔兰达约对罗马古事物的爱好。

　　《牧羊人的礼拜》的妙处是基尔兰达约对于人物和动物，尤其是抬头仰望天使的约瑟和三博士的自然主义的描绘。画上的每一个细节都刻画入微。基尔兰达约将荷兰的自然主义风格成功地融入意大利文艺复兴祭坛画的恢宏构图与和谐色调之中。

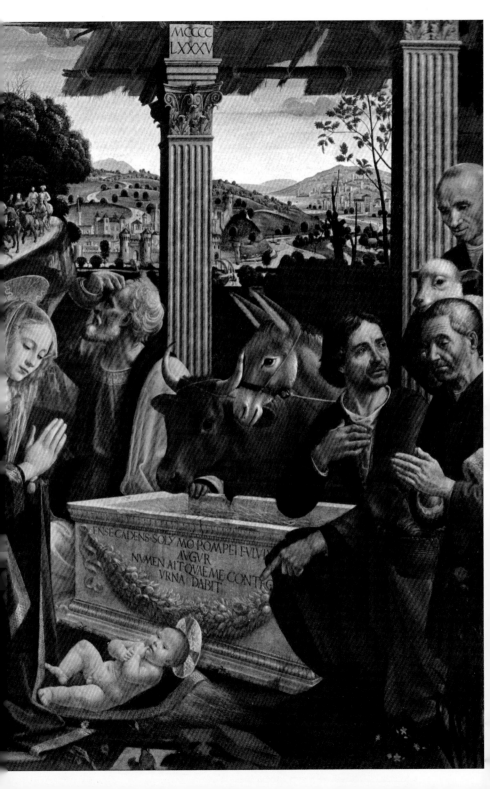

彼得罗·佩鲁吉诺《交钥匙》

作品概况

　　《交钥匙》是由彼得罗·佩鲁吉诺在 1481 年左右创作的一幅壁画，规格为 330 厘米 ×550 厘米，现藏于梵蒂冈城西斯廷教堂。画中的钥匙是指《圣经》传说中耶稣交给圣彼得的两把钥匙，即金钥匙和银钥匙，象征耶稣把天上和地上的一切权力都交给了圣彼得。在罗马，除了耶稣，最常见的宗教题材人物就是圣彼得。罗马的大教堂就以圣彼得命名，而圣彼得正是第一任主教。

艺术特点

　　佩鲁吉诺有很深的人物造型功力，他的师承也很广泛，曾经醉心于安德烈·德尔·韦罗基奥的笔法，后来又向尼德兰大师们的壁画风格学习。在色彩方面，他是一位敏感的高手，熟练掌握了空间透视画法。《交钥匙》是最能体现佩鲁吉诺艺术风格的一幅画，它是西斯廷教堂内祭坛右侧壁画，是一幅构图宏伟气派、人物感情表现细腻的壁画杰作。画面中，耶稣正将两把钥匙交给圣彼得，圣彼得单膝跪地，伸出右手接过钥匙，金钥匙用于开启天堂大门，银钥匙则用于开启地球圣殿。

达·芬奇《救世主》

作品概况

《救世主》是由达·芬奇创作的一幅木板油画，规格为 66 厘米 ×47 厘米。这幅画在很长时间里被认为是达·芬奇的弟子所作，1958 年在伦敦苏富比拍卖时成交价仅为 45 英镑。2005 年，这幅画出现在一次美国的小型地方性拍卖中，当时也被归类为复制品。直到 2010 年年底，一个由国际专家组成的团队鉴定其为达·芬奇真迹，这幅画的估价因此暴涨。达·芬奇目前流传于世的作品不到 20 件，绝大多数均被博物馆收藏，《救世主》是目前唯一一件私人藏品。2017 年 11 月，《救世主》在纽约佳士得夜拍上以 4 亿美元落槌，加佣金成交价为 4.50312 亿美元，成为史上最贵的艺术品，整个拍卖过程仅持续 20 分钟。

艺术特点

《救世主》大约完成于 1500 年，与《蒙娜丽莎》的创作时间大体重合。画中人物与背景没有明显的分界线。耶稣的脸仿佛是从黑暗的角落里点亮的蜡烛，他没有表情，没有嘴角微微挑起的弧度，显得睿智与冷静，不被红尘所染，他的眼神温柔，却直指人心。虽然这是一幅宗教绘画，但不是一味的宗教灌输，这也是达·芬奇的神秘所在。画中的耶稣右手做着交叉手势，这是基督教的赐福手势。较高的一指代表神性，而较低的为人性，救赎是来自较高手指的神性传递给人性，因此手指弯曲代表着救赎自天堂而来。

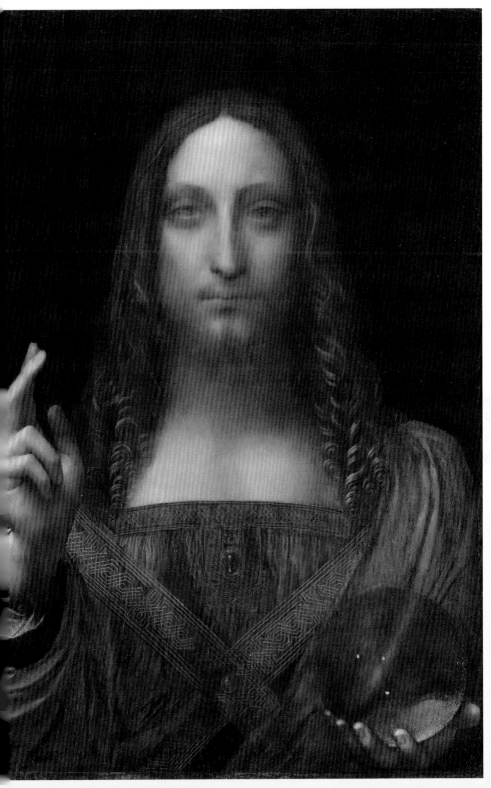

达·芬奇《蒙娜丽莎》

作品概况

　　《蒙娜丽莎》是由达·芬奇在 1502—1506 年间创作的一幅木板油画，规格为 77 厘米 ×53 厘米，现藏于法国巴黎罗浮宫。它被直接画在白杨木上，面积不大。画中描绘了一位表情内敛、微带笑容的女士，她的笑容有时被称作是"神秘的笑容"。画中人物是谁至今无法确切考证，艺术史学家曾讨论过多种可能性。目前，大部分现代历史学家都同意画中人物为佛罗伦萨富商焦孔多的妻子丽莎·焦孔多。

　　《蒙娜丽莎》是世界上最著名的油画作品之一，很少有其他作品能像它一样，常常被人观摩、研究或是引用。这幅画代表了文艺复兴时期的美学方向，它所折射出来的女性的深邃与高尚的思想品质，反映了文艺复兴时期人们对于女性美的审美理念和审美追求。

艺术特点

　　《蒙娜丽莎》主要表现女性的典雅和恬静的典型形象，塑造了资本主义上升时期一位城市有产阶级的妇女形象。画中人物坐着并把交叠的双手搁在座椅的扶手上，从头部至腰部完整的呈现出半身形体，一改早期画像只画头部及上半身、在胸部截断的构图，为日后的画家及摄影师树立新的肖像图基本架构。

　　2003 年，哈佛医学院神经生物学教授玛格丽特·利文斯顿指出，蒙娜丽莎之所以看起来似笑非笑，是因为达·芬奇应用了眼睛的错觉。眼睛的中心部位一般对较为亮的区域敏感，而边缘则对较暗的区域敏感。人一般确认笑容时主要是靠嘴唇和眼睛的形态特征判断。而达·芬奇就是利用了蒙娜丽莎嘴唇形成的阴影。当你盯着她的眼睛时你不会忽视她的嘴和眼睛，就会觉得她在微笑，而你盯着她的嘴时你会忽视她的嘴和眼睛，就会觉得她依然在微笑。神秘的蒙娜丽莎除了以其微笑著称，画中人物的眼神也相当独特。无论你从正面哪个角度赏画，都会发现蒙娜丽莎的眼睛直视着你，这使人感到蒙娜丽莎的眼睛仿佛是活的，会随着观众的视角游走，并对所有观众抱以永恒的微笑。

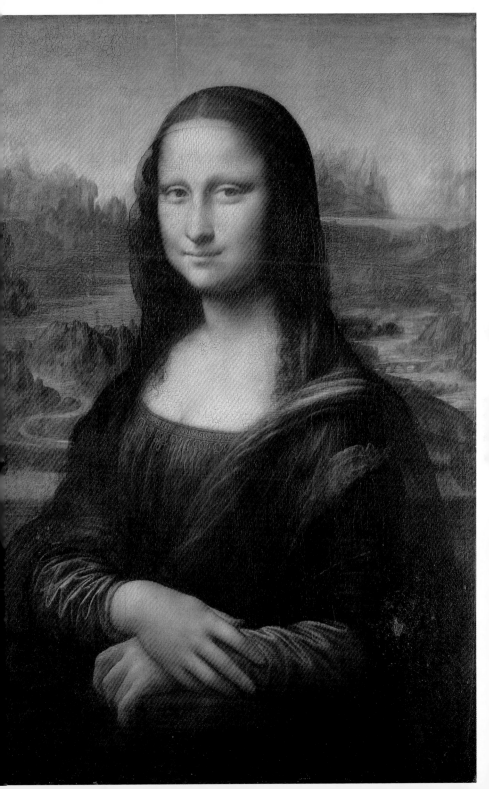

达·芬奇《最后的晚餐》

作品概况

　　《最后的晚餐》是由达·芬奇创作的一幅广为人知的大型壁画，绘于意大利米兰的天主教恩宠圣母的道明会院食堂墙壁上，规格为 420 厘米 ×910 厘米。由于制作过程的先天不足，整个壁画在达·芬奇还在世的时候就开始剥离，不知被后世画家重复画了多少次，哪一笔是达·芬奇的真迹已难寻觅。

　　《最后的晚餐》不仅标志着达·芬奇艺术成就的巅峰，也标志着文艺复兴艺术创造的成熟与伟大。这件作品达到了素描表现的正确性和对事物观察的精确性，使人能真切感受到面对现实世界的一角，在构图处理上也取得了巨大成就，人物形象的组合构成了美丽的图案，画面有着一种轻松自然的平衡与和谐。更为重要的是，他创造性地使圣餐题材的创作向历史源流的文化本义回归，从而赋予了作品以创造的活力和历史的意义。

艺术特点

　　《最后的晚餐》壁画取材自《圣经》马太福音第二十六章，描绘耶稣在遭罗马士兵逮捕前夕和十二门徒共进最后一餐时预言"你们其中一人将出卖我"后，门徒们显得困惑、哀伤与骚动，纷纷询问耶稣："主啊，是我吗？"的瞬间情景。唯有坐在耶稣右侧（即画面正方左边第三位）的叛徒犹大惊慌地将身体往后倾，一手抓着出卖耶稣的酬劳——一个

装有三十块银币的钱袋，脸部显得阴暗。

达·芬奇不仅在绘画技艺上力求创新，在画面的布局上也别具新意。一直以来，画面布局都是耶稣弟子们坐成一排，耶稣独坐一端。达·芬奇却让十二门徒分坐于耶稣两边，耶稣孤寂地坐在中间，他的脸被身后明亮的窗户映照，显得庄严肃穆。背景强烈的对比让人们把所有的注意力全部集中于耶稣身上。耶稣旁边那些躁动的弟子们，每个人的面部表情、眼神、动作各不相同。尤其是慌乱的犹大，手肘碰倒了盐瓶，身体后仰，满脸的惊恐与不安。达·芬奇还运用正确的透视法成功呈现出《最后的晚餐》中的立体空间构图，他以景物中的天花板、墙角、地砖、壁柱连线、桌椅左右边线、窗框上下边线或斜角阴影边线等的假设延长线，相交于画面深处消失的一点，营造出景观深入的感觉。

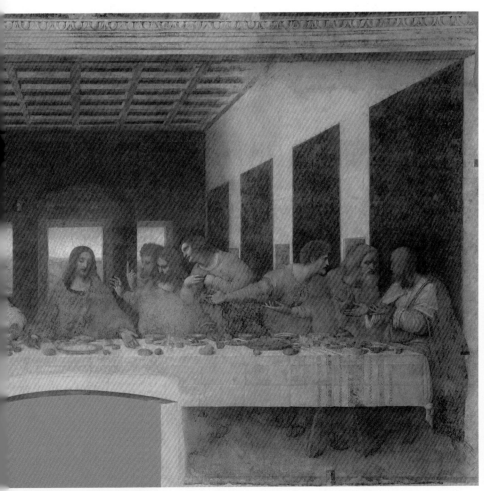

菲利皮诺·利皮
《圣伯纳德的幻境》

作品概况

　　《圣伯纳德的幻境》是由菲利皮诺·利皮在1485—1487 年间创作的一幅木板油画，又名《圣母向圣伯纳德显现》，规格为 210 厘米 ×195 厘米，现藏于意大利佛罗伦萨巴蒂亚修道院。这幅画是皮耶罗·弗朗切斯科·迪·普格利亚斯为修道院中的家族礼拜堂订购，皮耶罗的肖像出现在画面的右下角，呈传统的祷告姿势。

艺术特点

　　《圣伯纳德的幻境》是菲利皮诺·利皮最优秀的作品之一。画作表现出的弗拉芒式的强烈色差和对细节的重视，使得"圣母向圣伯纳德显现"这一宗教场面充满了生活气息。事件发生在一块岩石之下，当时圣伯纳德正在他的小讲台上写作，圣母和众天使突然来到他的面前。圣伯纳德的背后，魔鬼咬住他的锁链：这是中世纪主题对圣母的赞颂，意为其将人类从魔鬼的枷锁下解放出来。岩石上挂着公元前 3 世纪斯多葛派作家埃皮克提图的一句诗：Sustine et abstine，意为"力行和节制"，这也是圣伯纳德的格言。不少学者认为，圣母和天使的容貌是来自于雇主皮耶罗的妻子和儿女。

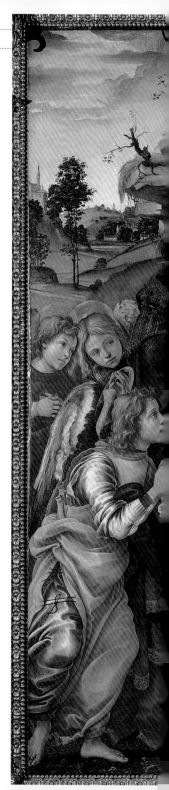

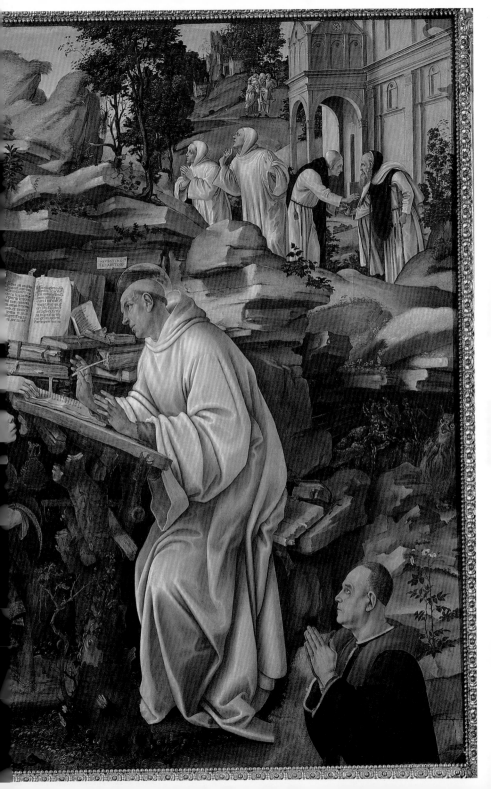

米开朗基罗《创造亚当》

作品概况

　　《创造亚当》是由米开朗基罗创作的西斯延礼拜堂天顶画《创世纪》的一部分，创作于 1511—1512 年间的文艺复兴全盛期，规格为 280 厘米 ×570 厘米。这幅壁画描绘的是《圣经·创世纪》中上帝创造人类始祖亚当的情形，按照事情发展顺序是《创世纪》天顶画中的第四幅，也是最引人注目的一部分。作为世界名画之一，后世出现了许多《创造亚当》的仿作。

艺术特点

　　《创造亚当》画面右侧穿着飘逸长袍的白胡须老者是上帝，亚当则位于画面左

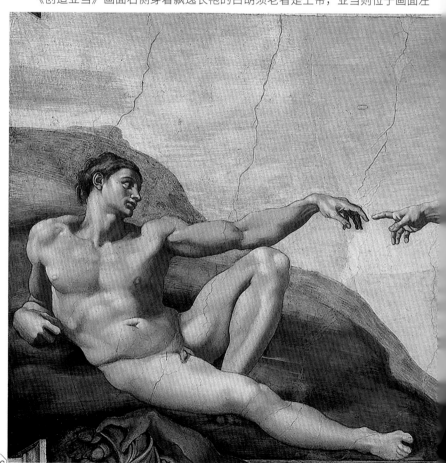

侧，通身赤裸。上帝的右臂舒张开来，生命之火从他的指头中传递给了亚当，而后者则以同样的方式舒展左臂，含蓄地指出人类是按照上帝的模样来创造的。关于上帝周围的形象有许多臆测，例如抱着上帝左臂的可能是夏娃，但也有可能是圣母玛利亚，或者可能只是一个单纯的女性天使。

　　1990 年，美国印第安纳州安德森的一位医生在《美国医学会杂志》上撰文称上帝周围的形象实际上是一幅人脑解剖图。其中包括端脑的脑沟、脑干、额叶、基底动脉、脑下垂体和视神经交叉。除去大脑说外，也有艺术史学家认为上帝的红袍正好形成了一个人类子宫，飘飞的绿色缎带则可能是代表脐带。

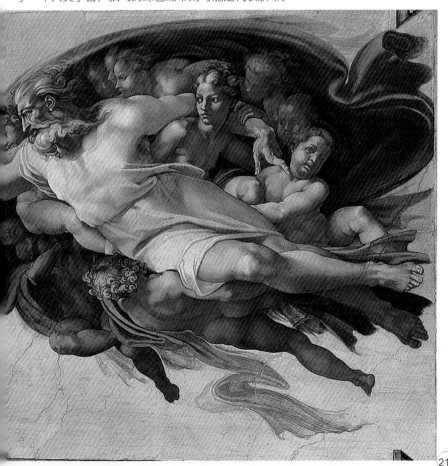

米开朗基罗《最后的审判》

作品概况

　　《最后的审判》是由米开朗基罗在 1534—1541 年间为西斯延天主堂绘制的一幅巨型祭坛画，规格为 1370 厘米×1220 厘米。此前，米开朗基罗受命于教宗尤利乌斯二世，创作了西斯延天主堂天顶画《创世纪》。经过 30 年后，教宗保罗三世聘请米开朗基罗创作了此画。此画的创作历时 8 年多。天顶画与祭坛画的创作间隔，曾有历史事件罗马之劫发生，今天美术史上仍把这一时期作为文艺复兴由盛转衰的过渡期。

　　《最后的审判》取材于《新约圣经·启示录》中的故事，描绘世界末日来到时，耶稣再临，并亲自审判世间善恶。画中基督被圣徒环绕，挥手之际，最后审判开始，一切人的善恶将被裁定，灵魂按其命运或上升或下降，善者上天堂，恶者下地狱。这种两极的世界，在壁画中通过妥善的分割，形成一个个故事，整体显现出一种螺旋式的动感。

艺术特点

　　在构思上，《最后的审判》比以前的壁画简单，它描绘了基督来临的那一刻，他要审判生者和死者，被他免罪的人将得到永生。由于墙壁面积广大，画面构图采用了水平线与垂直线交叉的复杂结构。米开朗基罗为了解决从下面仰视画中人物时，视线上所呈现的不协调比例，便将上面的人物画得大一点，底部的小一点，以适应自下而上的观赏效果。1541 年揭幕时，这幅独自完成的巨作引起了轰动，然而，画中裸体人物却引发亵渎神灵的争议。二十多年后，米开朗基罗去世不久，教皇庇护四世就下令将所有裸体人物画上腰布和衣饰，受命的画家于是被戏称为"内裤制作商"。

乔尔乔内《沉睡的维纳斯》

作品概况

　　《沉睡的维纳斯》是由乔尔乔内在 1510 年左右创作的一幅油画，规格为 108.5 厘米 ×175 厘米，现藏于德国德累斯顿历代大师美术馆。这幅画对后来的欧洲绘画产生了深远的影响，如提香的《乌比诺的维纳斯》、委拉斯凯兹的《镜前的维纳斯》和马奈的《奥林匹亚》等，都以《沉睡的维纳斯》的构图作为构思的样板。

　　乔尔乔内 34 岁时在朋友的聚会上遇见一位女士，他非常迷恋她，两人很快坠入爱河。乔尔乔内以她为模特创作《沉睡的维纳斯》，但她突然患上瘟疫，乔尔乔纳一如既往与她在一起，结果被她传染上致命疾病，很快就双双去世。乔尔乔内死时，还未完成《沉睡的维纳斯》的背景创作，后由师弟提香完成。

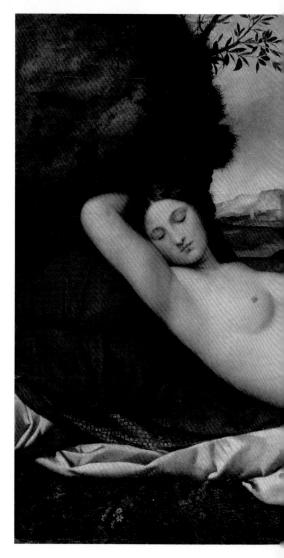

艺术特点

　　《沉睡的维纳斯》作为人文主义精神的一种体现，与以往的人物画作品的显著区别是开始关注周围自然。丰腴柔润的躯体与恬静优美的草原和山丘的背景协调呼应，巧妙组合，构成了一个闲适幽雅的理想世界。这幅画的构图十分简单，造型优美的维纳斯沉睡于美丽的大自然怀抱中，她神态安详，如弓的双眉，温柔下垂的眼

睑，漂亮的嘴唇，修长匀称的身体，舒展、自然、柔美。她将右手放在脑后构成了一条富有节奏的曲线，斜卧的姿态自然又舒展，流畅的弧线运用使身体柔顺和圆浑。整个画面为暖色调，轻柔、淡雅，抒情风味十足。

拉斐尔《西斯廷圣母》

作品概况

　　《西斯廷圣母》是由拉斐尔在 1513—1514 年间为罗马西斯廷教堂内的礼拜堂所作的一幅油画，规格为 265 厘米 ×196 厘米，现藏于德国德累斯顿历代大师美术馆。这幅画是拉斐尔"圣母像"中的代表作，画中人物和真人大小相仿，它以甜美、悠然的抒情风格而闻名遐迩。

艺术特点

　　《西斯廷圣母》表现圣母抱着圣子从云端降下，两边帷幕旁画有一男一女，身穿金色锦袍的教宗西斯延二世向圣母、圣子做出欢迎的姿态。而稍作跪状的圣女芭芭拉，她虔心垂目，侧脸低头，微露羞怯，表示了对圣母、圣子的崇敬和恭顺。位于中心的圣母体态丰满优美，面部表情端庄安详，秀丽文静，在更高的起点上塑造了一位人类的救世主形象。趴在下方的两个小天使睁着大眼仰望圣母的降临，稚气童心跃然画上。

　　从绘画技巧看，拉斐尔适当地运用了短缩透视法，从而使人物之间留出了纵深感的空间，给人一种厚重和真实的感觉。画家简短有力的素描风格也发挥得淋漓尽致，画中的线条被处理得简洁、壮阔，并有一种张扬的力量。在色彩处理上，画家运用了多种色彩，使人物形象鲜明、灵动，达到了很好的色彩效果。

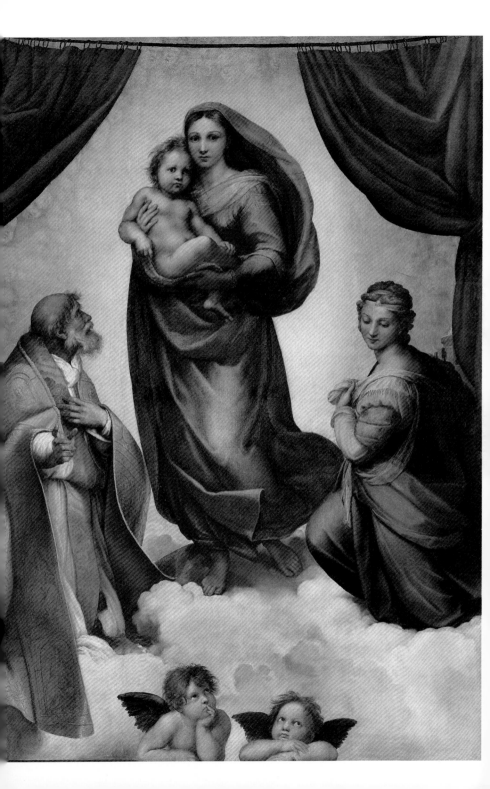

拉斐尔《雅典学院》

作品概况

　　《雅典学院》是由拉斐尔在 1510—1511 年间创作的一幅湿壁画，规格为 500 厘米 ×770 厘米，现藏于梵蒂冈博物馆。这幅画被广泛认定为拉斐尔的代表作之一，象征着文艺复兴全盛期的精神。

　　《雅典学院》中的人物形体比《圣典辩论》里的人物形体画得更加丰满魁梧，而《雅典学院》画面的雄浑史诗气势，也是在拉斐尔其他作品中所少见的。这幅底长 7 米多的大型壁画，巧妙地利用了周边建筑结构的现有条件，把半圆形墙壁的外框画成一个巨大的拱门，而在壁画下方画出两层平台，形成纵深感，把画面的建筑和实际建筑融为一体，在视觉上使观看者分不出哪里是真建筑，哪里是画中的建筑，造成画中人物好像生活在真实空间里一样的亲近感。

艺术特点

　　《雅典学院》以古希腊哲学家柏拉图举办雅典学院之事为题材，以极为兼容并蓄、自由开放的思想，打破时空界限，把代表着哲学、数学、音乐、天文等不同学科领域的文化名人会聚一堂，以回忆历史上黄金时代的形式，寄托了画家对美好未来的向往，表达对人类中追求智慧和真理者的集中赞扬。

　　画作采用了拱形圆屋顶作为背景，以很高的透视法水平，增强了画面的空间立体感和深远感。整幅画气势恢宏、场面宏大。画中人物栩栩如生、活灵活现，共描绘了 11 群组的 57 位学者名人。画面的中心是边走边谈的柏拉图和亚里士多德，柏拉图指着天，亚里士多德指着地。拉斐尔把柏拉图绘成达·芬奇的脸，表达对达·芬奇的敬重。这幅画的色彩处理也很协调，乳黄色的大理石结构，与人物红、白、黄、紫、赭等色的衣饰相互交错，相映成趣。每个细微部分的用色都十分自然，可以说是浑然天成。

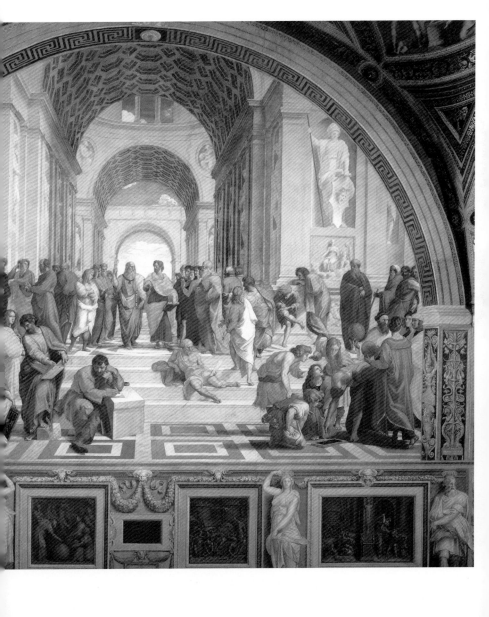

安德烈·德尔·萨托《哈匹圣母》

作品概况

《哈匹圣母》是安德烈·德尔·萨托创作的一幅木板油画，规格为 208 厘米 × 178 厘米，现藏于意大利佛罗伦萨乌菲齐美术馆。所谓哈匹，指的是圣母脚下御座上的浮雕形象，即希腊罗马神话中的鸟身女妖（也有人认为画中浮雕形象实际上是斯芬克斯）。

艺术特点

在形象的刻画上，萨托用明暗变化塑造出立体的人物。这些人物，无论是圣母和圣徒，还是小耶稣和天使，个个具有理想的匀称体型和美丽的面容，个个摆出优美动人的姿势，让人不由想到古希腊那些经典的雕像。佛罗伦萨画家是擅长素描的，但从《哈匹圣母》的色彩处理上看，他们之中也不乏精通运色之道的人物。可以说，同时代的佛罗伦萨画家没谁能同萨托在这方面抗衡。据说画中圣母的形象是依照萨托的妻子画的，圣方济各则是萨托本人的写照。

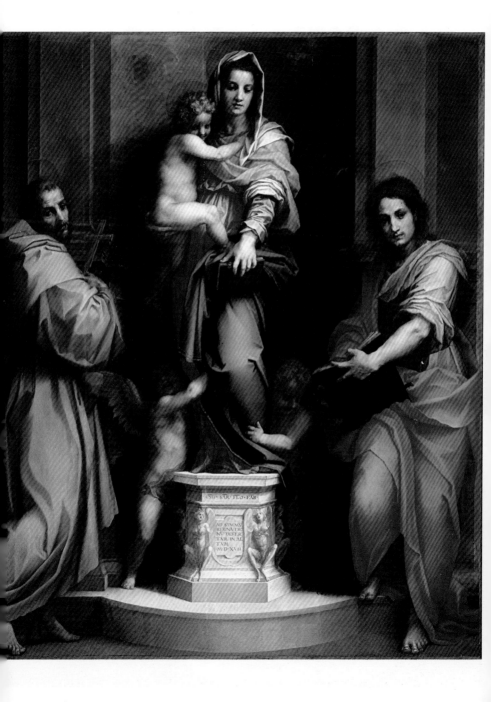

提香《天上的爱和人间的爱》

作品概况

　　《天上的爱和人间的爱》是由提香于 1514 年创作的一幅布面油画，规格为 118 厘米 ×279 厘米，现藏于意大利罗马波尔葛塞美术馆。提香在这幅画中充分表现出对人体美和自然美的歌颂，这对进一步冲破中世纪教会禁欲主义的束缚，使美术面向现实生活，具有重要的进步意义。

艺术特点

　　《天上的爱与人间的爱》取材于希腊神话中的一则故事：为夺回被叔父霸占的

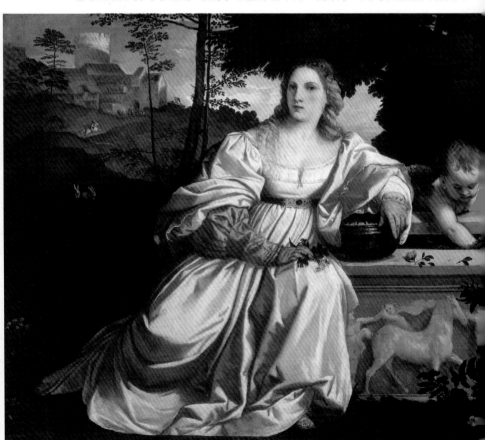

王位，伊阿宋要去阿尔喀斯夺取天神的圣物金羊毛。爱神阿弗洛狄特使阿尔喀斯的公主美狄亚对英雄伊阿宋一见倾心。这幅画就表现了阿弗洛狄特劝说美狄亚，要她帮助伊阿宋夺取金羊毛的情景。

　　提香高超的色彩运用技巧在这幅画中体现得淋漓尽致。白蓝色衣裙的美狄亚，搭配以鲜红的衣袖，避免了颜色的单调和呆板，使人物显得楚楚动人。耀眼、热烈的褐红色裙衫衬托着阿弗洛狄特米黄色的手臂，使画面显得均衡、稳重。而白色的丝裙和富有弹性的肉体在太阳余晖的照耀下，散发出摇魂荡魄的光辉，给人强烈的视觉冲击。整个画面的色调柔和而浓重，画中人物与周围的树木山水、落日彩霞交相呼应、水乳交融，达到了亦真亦幻的艺术效果。

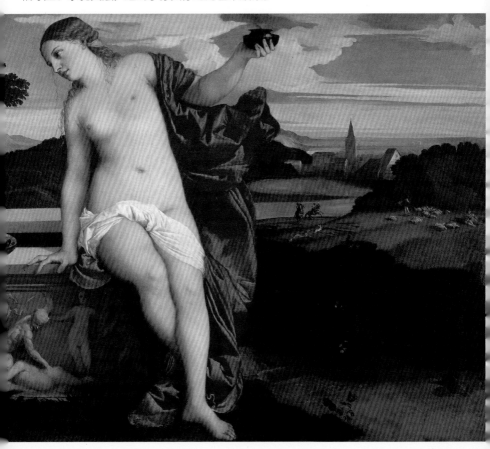

提香《圣母升天》

作品概况

 《圣母升天》是由提香在 1516—1518 年间创作的一幅木板油画，规格为 690 厘米×360 厘米，现藏于意大利威尼斯圣方济会荣耀圣母圣殿。这幅画是提香在威尼斯绘制的第一幅名画，在此后不久他便成为了威尼斯最有名的画家之一。提香学习过镶嵌画，据说《圣母升天》的金色背景就是为了向威尼斯镶嵌画致敬。因为这幅画规格很大，所以可以在不同的角度观看。

艺术特点

 《圣母升天》中描绘的是圣母复活、升入天堂，上帝俯身迎接的快乐场面。整个画面分为三部分，一反罗马惯用的直线形严肃构图，生动而不失庄严。画幅中央的圣母衣袂飘飘，身躯矫健，在活泼的小天使的簇拥下扶摇直上，仿佛为一种激情所驱使，张开双臂接受来自天国的拥抱。地上的圣徒们仰首观看圣母升天的奇迹，似乎有一股向上的力量要引领他们去追随升天的圣母。位于画面最顶端的上帝则通过鹰一般下冲的形象将这股上升的运动合并留存在画面中。上帝与小天使美妙的弧度构成一个圆，而圣母正好位于圆的中心，上帝与圣徒的两股力量即交汇于此，从而使整个画面充满了戏剧性的冲突又兼具理想化的和谐。

 《圣母升天》画面色彩温暖富丽、光华灿烂。圣母身着红、蓝二色长袍，美丽和谐又充满象征的含义，身后的万丈金光使她那单纯的形体具有一种史诗般的恢宏气魄。在她身上，大地、肉体与生命的起源获得了胜利，再也看不到一丝禁欲主义的影子。画面的顶端则因为离眼睛很远，仅以粗勒的手法勾画，笔法疏朗生动，上帝身边那位天使的头部只用了最简单的几笔便勾绘出了神奇的逆光效果。这样一种奔放的手法也体现了提香对于人类精神自由的信仰。

提香《查理五世骑马像》

作品概况

　　《查理五世骑马像》是由提香创作的一幅布面油画，规格为335厘米×283厘米，现藏于西班牙马德里普拉多博物馆。这幅画是对穆尔堡战役的纪念。1547年4月24日，神圣罗马帝国皇帝查理五世在此处获得胜利，击败了萨克森的选帝侯（德国有权选举神圣罗马帝国皇帝的诸侯）约翰·弗里德里希领导的新政集团。

　　在提香接受了肖像画的委托之后，他的朋友皮耶罗·阿雷蒂诺对如何处理这幅画提出了一些建议，希望他能画上一些标志宗教信仰及荣誉感的事物，如十字架、圣餐杯、徽章或军号，这些都是当时政治题材绘画中常出现的事物。但提香并未采纳这一建议，而是以一种纪实的态度处理了画面。查理五世的全套铠甲、披挂，那匹雄俊的战马都是如实描绘的。

艺术特点

　　通过《查理五世骑马像》，提香为后世巴洛克风格的骑马像树立了一个基本范式：宏伟的构图、历史隐喻性和政治意义。纪功碑式的形象塑造，深入的性格刻画，使得这幅画在同时代及后世同类题材的作品中显得格外引人注目。马鞍上的查理五世，身形挺拔，神情倨傲、冷峻，他胯下的骏马则奋身顿蹄、跃跃欲试。画面背景上的风光没有任何关于这场战事的蛛丝马迹，到处是一片平静、安谧，这样的环境把全副戎装的查理五世衬托得更加醒目，他身后郁茂的丛林在视觉上又增强了他的力感，远方天际丝丝缕缕的霞光及天顶的几抹乌云对主人公的性格刻画起到了辅助作用，一个泰然自若、处变不惊的形象活现在观者眼前。

卡拉瓦乔《基督下葬》

作品概况

《基督下葬》是由卡拉瓦乔在 1601—1604 年间创作的一幅布面油画，规格为300 厘米 ×203 厘米，现藏于梵蒂冈博物馆。

这幅祭坛画最初是圣玛利亚·德拉·瓦里契拉教堂的订件。画面描绘的是耶稣被钉死在十字架上后，由约翰、尼哥底母、圣母玛利亚与基督的两个女信徒给他下葬的悲剧场景。当这幅画公展时，不仅使卡拉瓦乔的崇拜者心悦诚服，连他的宿敌也不得不承认画家的高度艺术修养。

艺术特点

在《基督下葬》中，微弱的光线只照亮岩洞的一块大石板。在一片昏黑的背景前，约翰与尼哥底母慢慢地把耶稣赤裸的尸体放入墓中。背后站着耶稣的母亲玛利亚与两个女信徒。耶稣的尸体被光线照得透亮。整个场面俨然一个阵亡英雄或战士的下葬情景。耶稣的躯体画得强壮结实。脸上也显出刚毅的意志力。一张留短黑须的脸十分安详。气氛肃穆，悲怆而庄严。

卡拉瓦乔运用准确的解剖技巧表现了肌肉发达的尸体。唯有耶稣垂落的一只手提示他已经没有生命。但这只下垂的手与被抬起的双腿，在画面上构成平衡的光感。尼哥底母在这里是卡拉瓦乔重点刻画的形象，画家把他描绘成一个上了年纪的农民形象，并把他画在前景主要位置，尤其展示了他的一双赤裸的大脚。为了加强整个形象的稳定性，这两只脚在前景上起着平衡作用。后面三个妇女形象也处理得很有节奏，尤其是双手高举、满脸悲痛的抹大拉，她给画面增强了悲剧性。圣母包着头巾，面容消瘦，她从约翰的肩后伸出一只右手。这只手被光照射着，因而使分布在右边的受光部分取得均衡。另一位信徒显得楚楚动人，娇弱可爱。所有人物，除了约翰的脸部沉入半阴影中外，都有清晰的受光部位。

翁贝特·波丘尼《城市的兴起》

作品概况

《城市的兴起》是由翁贝特·波丘尼在 1910—1911 年间创作的一幅布面油画，规格为 198.1 厘米×299.7 厘米，现藏于美国纽约现代艺术博物馆。

翁贝特·波丘尼是未来主义运动最富思考能力的人物，《城市的兴起》用他的理论来说，是追求一种"劳动、光线和运动的伟大综合"。作为未来派绘画中的代表作，这幅画含有某种对现代社会工业化的惊恐的意味。

艺术特点

《城市的兴起》前景中出现的一匹烈马是具有象征性的。这匹奔马体形巨大，它似乎把城中所有接近它的人都撞倒了。画家用细碎的短线条来勾画激烈活动着的、有速度的人与物体。光线因这种剧烈的动作而扩散开来，到处在闪闪发光，令人惊惧，也使人眼花缭乱。这幅画在突出激情与动势上，格调与众不同。他以烈性的马来象征和隐喻当代工业社会，人们被这种突飞猛进的工业生产速度所撞击、所冲垮，有的支撑不住这种强有力的节奏而倒下了。

阿梅代奥·莫迪利亚尼《夫妇》

作品概况

　　《夫妇》是由阿梅代奥·莫迪利亚尼在 1915—1916 年间创作的一幅布面油画，规格为 55.2 厘米 ×46.4 厘米，现藏于美国纽约现代艺术博物馆。

艺术特点

　　莫迪利亚尼通常只画单身人物像，而《夫妇》是个例外。画中人物是以由右向左的倾斜方向配置。为了取得画面的平衡，在左上方画了一个类似窗户的形体，右缘又画了一条垂直线，而使画面平分成两半。但在线与新郎的衣服接触的地方又用同类的黑色使衣服同背景浑然一体，以求得画面的统一。

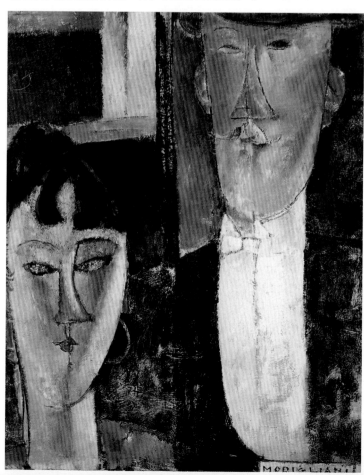

第四章

法国名画

在欧洲艺术中，法国绘画扮演着中流砥柱、重中之重的角色。从 17 世纪"太阳王"路易十四的统治时期开始，欧洲的政治经济和文化中心从意大利的罗马转移到法国的巴黎。一代又一代世界各地的年轻艺术家慕名来到巴黎这座艺术之都，希望实现自己的艺术梦想。19 世纪与 20 世纪的法国巴黎，才华横溢的艺术家济济一堂。他们对艺术语言的讨论与创作，影响了整个欧洲绘画发展史。"二战"之前现当代西方绘画的重要流派，其发源地都在法国。

法国绘画名家

◎ 让·克卢埃

让·克卢埃（Jean Clouet，1480—1541 年），16 世纪法国肖像画艺术中最杰出的代表人物。他可能曾与达·芬奇相会于巴黎，并受到其强烈的影响。关于让·克卢埃的生平未见详细的文字记载，只能根据他的作品情况做一些推测。让·克卢埃于 1516 年在法国宫廷任过职，在图尔和巴黎等地从事过艺术创作活动，他终身从事肖像画创作，其他内容的作品从未见过。

◎ 乔治·德·拉·图尔

乔治·德·拉·图尔（Georges de La Tour，1593—1652 年），通常简称拉·图尔，17 世纪法国巴洛克时期画家，生于法国洛林，以描绘烛光作为光源的晚景闻名，题材主要为宗教画和风俗画。关于拉·图尔的受教育情况，历史并没有任何记载，但他可能到过意大利和荷兰，因为他的画风类似意大利卡拉瓦乔的巴洛克自然主义风格。

◎ 尼古拉·普桑

尼古拉·普桑（Nicolas Poussin，1594—1665 年），通常简称普桑，17 世纪法国巴洛克时期重要画家、17 世纪法国古典主义绘画的奠基人。普桑崇尚文艺复兴大师拉斐尔、提香，醉心于希腊、罗马文化遗产的研究。普桑的作品大多取材于神话、历史和宗教故事。画幅虽然不大，但是精雕细琢，力求严格的素描和完美的构图，人物造型庄重典雅，富于雕塑感；作品构思严肃而富于哲理性，具有稳定静穆和崇高的艺术特色，他的画冷峻中含有深情，可以窥视到画家冷静的思考。

◎ 让·安托万·华托

让·安托万·华托（Jean-Antoine Watteau，1684—1721 年），通常简称华托，法国画家，洛可可风格的代表人物。1702 年赴巴黎求学，以复制受人欢迎的荷兰画家作品为业。1704 年起进画家吉洛的画室工作，学习舞台布景画。1709 年回乡，创作军事场景的油画。1712 年进入美术学院。华托受佛兰德斯画家鲁本斯影响，突破了路易十四时期学院古典主义的束缚，创造了抒情性的画风。他注重色彩，被称为"18 世纪所有法国画家中最富有法国色彩的画家"。

◎ 让·巴蒂斯特·西梅翁·夏尔丹

让·巴蒂斯特·西梅翁·夏尔丹（Jean Baptiste Simeon Chardin，1699—1779 年），通常简称夏尔丹，法国画家。他是洛可可艺术风格最具代表性的画家之一，也是 18 世纪法国孕育出的最伟大画家之一。同时，他也是西方美术史上的静物画巨匠之一。夏尔丹擅长静物油画，也擅长风俗油画；并且试图通过静物画来反映城市平民的生活趣味，通过风俗画来反映城市平民和善、友好、勤劳、俭朴的美好品德。

◎ 弗朗索瓦·布歇

弗朗索瓦·布歇（Francois Boucher，1703—1770 年），通常简称布歇，法国画家，洛可可风格的代表人物。曾在路易十五宫廷中担任首席画师，是蓬帕杜夫人最为赏识的画家。布歇的作品种类广泛，数量惊人，将洛可可时期的精致、细腻、优雅与浮华表现到极致。他绘画的题材多为神话和田园诗，尤善装饰画，以明快的色调表现女性胴体，给人以感官刺激。其中国风的作品也颇有特点。

◎ 让·奥诺雷·弗拉戈纳尔

让·奥诺雷·弗拉戈纳尔（Jean Honore Fragonard，1732—1806 年），通常简称弗拉戈纳尔，法国洛可可时代最后一位重要代表画家。他以描绘女性美而成为时代宠儿，是一位为洛可可全盛期揭开序幕的画家。弗拉戈纳尔不仅受到布歇的艺术影响，还学习鲁本斯的色彩和伦勃朗的明暗法，这使他能立足于广博的艺术精华基础之上，最后形成自己独特的艺术风格。

◎ 约瑟夫·玛丽·维安

约瑟夫·玛丽·维安（Joseph Marie Vien，1716—1809 年），通常简称维安，法国 18 世纪到 19 世纪初年的新古典主义画家。1775—1781 年任设在罗马的法兰西美术学院院长，后任法国皇家美术学院教授。维安作画遵循古典主义原则，选择古代题材，以古代希腊罗马建筑作背景，人物装束希腊化，造成古典意境。即使描绘现实题材也杂入古代意趣，人物装束、姿态动作模仿古典雕刻造型，显得呆板冷漠和理性。

◎ 雅克·路易斯·达维德

雅克·路易斯·达维德（Jacques Louis David，1748—1825 年），通常简称达维德，法国大革命时期的杰出画家，新古典主义的代表人物。他也是一位重要的美术教育家，在拿破仑时代教育出一批优秀的美术家，这些法国绘画的杰出人才，成功使法国取代意大利成为欧洲美术运动的中心。

◎ 让·奥古斯特·多米尼克·安格尔

让·奥古斯特·多米尼克·安格尔（Jean Auguste Dominique Ingres，1780—1867 年），通常简称安格尔，法国新古典主义画家、美学理论家和教育家。安格尔17 岁时已经是一位出色的画家了。当时，达维德正担任拿破仑的首席画师。1834—1841 年，安格尔赴罗马，深刻地研究了文艺复兴时期意大利古典大师们的作品，尤其推崇拉斐尔。经过达维德和意大利古典传统的教育，安格尔对古典法则的理解更为深刻，当达维德流亡比利时之后，他便成为法国新古典主义的旗手，与浪漫主义相抗衡。

◎ 西奥多·席里柯

西奥多·席里柯（Theodore Gericault，1791—1824 年），法国浪漫主义画派的先驱，对浪漫主义画派和现实主义画派的发展有重要影响。席里柯生于法国里昂，幼年时随全家迁往巴黎，1808 年跟随画马名家霍勒斯·韦尔内学画。席里柯重视绘画中的创新，喜欢描绘宏伟、壮阔的场面。1810 年在皮埃尔·纳西斯·盖兰画室，与德拉克洛瓦相识，常去罗浮宫临摹古代大师的名作。1824 年，席里柯由于一次意外坠马而英年早逝。

◎ 让·巴蒂斯·卡米耶·柯洛

让·巴蒂斯·卡米耶·柯洛（Jean Baptiste Camille Corot，1796—1875 年），法国著名的巴比松派画家，也被誉为 19 世纪最出色的抒情风景画家。画风自然、朴素，充满迷蒙的空间感。柯洛一生都住在巴黎，到 26 岁才从商人转为画家。从柯洛的画中可以看出他很喜欢意大利田野风景。然而柯洛也很擅长画肖像画，欧洲就有不少博物馆收藏了他的肖像画。

◎ 欧仁·德拉克洛瓦

德拉克洛瓦（Delacroix，1798—1863 年），全名斐迪南·维克多·欧根·德拉克洛瓦（Ferdinand Victor Eugène Delacroix），法国著名画家，浪漫主义画派的典型代表。他继承和发展了文艺复兴以来欧洲各艺术流派，包括威尼斯画派、荷兰画派、鲁本斯和康斯特勃等画家的成就和传统，并影响了以后的艺术家，特别是印象主义画家。

◎ 泰奥多尔·夏塞里奥

泰奥多尔·夏塞里奥（Théodore Chassériau，1819—1856 年），法国浪漫主义画家，他因为曾经到阿尔及利亚旅行所以画过许多东方风味的绘画。他的作品对后来夏凡纳和莫罗的风格有很大的影响，并通过他们反映在马蒂斯和高更的作品风格中。

◎ 卡米耶·毕沙罗

卡米耶·毕沙罗（Camille Pissarro，1830—1903 年），丹麦裔法国画家。他是印象派的先驱，也是始终如一的印象派画家，有印象派"米勒"之称。毕沙罗喜好写生，画了相当多的风景画，他的后期作品是印象派中点彩画派的佳作。此外，毕沙罗的人像画也有他特殊的风格。在印象派诸位大师中，毕沙罗是唯一一位参加了印象派所有 8 次展览的画家，可谓最坚定的印象派艺术大师。

◎ 爱德华·马奈

爱德华·马奈（Édouard Manet，1832—1883 年），法国画家，印象派的奠基人之一。他从未参加过印象派的展览，但他深具革新精神的艺术创作态度，却深深影响了莫奈、塞尚、梵高等新兴画家，进而将绘画带入现代主义的道路上。受到日本浮世绘及西班牙画风的影响，马奈大胆采用鲜明色彩，舍弃传统绘画的中间色调，将绘画从追求立体空间的传统束缚中解放出来，朝二维的平面创作迈出了革命性的一大步。

◎ 埃德加·德加

埃德加·德加（Edgar Degas，1834—1917 年），全名埃德加·伊莱尔·日耳曼·德加（Edgar Hilaire Germain de Gas），法国画家、雕塑家。他出身于金融家庭，他的祖父是个画家，因此他从小就生长在一个非常关心艺术的家庭中。德加通常被认为是属于印象派，但他的有些作品更具古典主义、现实主义或者浪漫主义画派风格。

◎ 克劳德·莫奈

克劳德·莫奈（Claude Monet，1840—1926 年），法国画家，被誉为"印象派领导者"，是印象派代表人物和奠基人之一。印象派的理论和实践大部分都有他的推广。莫奈擅长光与影的实验与表现技法。他最重要的风格是改变了阴影和轮廓线的画法，在莫奈的画作中看不到非常明确的阴影，也看不到凸显或平涂式的轮廓线。光和影的色彩描绘是莫奈绘画的最大特色。

◎ 皮埃尔·奥古斯特·雷诺阿

皮埃尔·奥古斯特·雷诺阿（Pierre Auguste Renoir，1841—1919 年），法国画家，印象派发展史上的领导人物之一。早年当过徒工，画过陶瓷、扇子、窗帘等。曾师从学院派画家格莱尔学画，后受德拉克洛瓦和库尔贝的影响，对鲁本斯及法国18 世纪绘画有较深的研究。在创作上能把传统画法与印象主义方法相结合，以鲜丽透明的色彩表现阳光与空气的颤动和明朗的气氛，独具风格。

◎ 古斯塔夫·卡耶博特

古斯塔夫·卡耶博特（Gustave Caillebotte，1848—1894 年），法国画家。与其他印象派画家相比，卡耶博特年纪较轻，但却很富有。他出生于富贵家庭，除了自己作画，也不断购买同时代印象派画家好友们的绘画。卡耶博特喜欢画城市生活，例如街景和休闲娱乐。

◎ 保罗·塞尚

保罗·塞尚（Paul Cézanne，1839—1906 年），法国后印象派画家。他的作品和理念影响了 20 世纪许多艺术家和艺术运动，尤其是立体派。在他生前的大多数时间里，他的艺术不为公众所理解和接受。通过他的坚持，最后对 19 世纪所有常规绘画价值提出了挑战。塞尚的最大成就是对色彩与明暗具有前所未有的精辟分析，颠覆了以往的视觉透视点，空间的构造被从混色彩的印象里抽掉了，使绘画领域正式出现纯粹的艺术，这是以往任何绘画流派都无法做到的。因此，他被誉为"现代绘画之父"。

◎ 亨利·卢梭

亨利·卢梭（Henri Rousseau，1844—1910 年），法国画家，以纯真、原始的风格著称。他曾经是一名海关的收税员，也是自学成才的天才画家，其作品具有极高的艺术水准。

◎ 保罗·高更

保罗·高更（Paul Gauguin，1848—1903 年），法国后印象派画家、雕塑家。他出生于法国巴黎，年轻时做过海员，后成为一名股票经纪人。1873 年，高更开始学画，并在 1883 年成了一名职业画家，他曾连续 4 次参加印象主义画派的展览。1886 年，高更离开巴黎来到布列塔尼的蓬塔旺小镇作画。1890 年之后，高更日益厌倦文明社会而一心遁迹蛮荒，太平洋上的塔希提岛成了他的归宿。1901 年，他离开塔希提岛前往马克萨斯群岛。高更与塞尚、梵高并称为"后印象派三大巨匠"。

◎ 乔治·修拉

乔治·修拉（Georges Seurat，1859—1891 年），法国画家，被归为后印象派、新印象派、点彩画派。他的画作风格相当与众不同，画中充满了细腻缤纷的小点，每一个点都充满着理性的笔触，与梵高的狂野和塞尚的色块都大为不同。修拉擅长都市风景画，也擅长将色彩理论套用到画作当中。

◎ 亨利·德·图卢兹·劳特累克

亨利·德·图卢兹·劳特累克（Henri de Toulouse Lautrec，1864—1901 年），全名亨利·马里·雷蒙·德·图卢兹·劳特累克·蒙法（Henri Marie Raymond de Toulouse Lautrec Monfa），法国贵族、后印象派画家、近代海报设计与石版画艺术先驱，被人称作"蒙马特之魂"。劳特累克承袭印象派画家莫奈、毕沙罗等人画风，以及日本浮世绘之影响，开拓出新的绘画写实技巧。他擅长人物画，对象多为巴黎蒙马特一带的舞者、女伶、妓女等中下阶层人物。其写实、深刻的绘画不但深具针砭现实的意涵，也影响了日后毕加索等画家的人物画风格。

◎ 亨利·马蒂斯

亨利·马蒂斯（Henri Matisse，1869—1954 年），法国画家，野兽派的创始人和主要代表人物，也是一位雕塑家和版画家。马蒂斯与毕加索、马歇尔·杜尚一起为 20 世纪初的造型艺术带来巨大变革。野兽派主张印象主义的理论，促成了 20 世纪第一次的艺术运动。使用大胆及平面的色彩、不拘的线条就是马蒂斯的风格。风趣的结构、鲜明的色彩及轻松的主题就是令他成名的特点，也使得其成为现代艺术中最重要的人物之一。

◎ 安德烈·德兰

安德烈·德兰（André Derain，1880—1954 年），法国画家。德兰是 20 世纪初期艺术革命的先驱之一，他和亨利·马蒂斯一起创建了野兽派。德兰首先发现黑人艺术，认识到民间艺术的丰富和想象的浓郁；他还发现原始艺术、庞贝绘画、中世纪哥特艺术和文艺复兴初期大师们艺术的奥秘。他研究了古人艺术创造的秘诀，重新踏上他们所走过的路，运用传统创造现代艺术。大自然是他创作灵感的源泉，博物馆中历代大师之作是他创作的模特。

◎ 乔治·布拉克

乔治·布拉克（Georges Braque，1882—1963 年），法国立体主义画家与雕塑家。他与巴勃罗·毕加索在 20 世纪初所创立的立体主义运动，深深影响了后来美术史的发展，"立体主义"一名也由其作品而来。布拉克的童年在法国北部度过，他的父亲是一个油漆工人，受他的父亲的影响，布拉克从小就对涂画有所兴趣，他于 1907 年与毕加索相遇，然后他们一起在法国南部作画。因天性安静，他的名声很大程度上被毕加索掩盖。

让·克卢埃《弗朗索瓦一世像》

作品概况

《弗朗索瓦一世像》是由让·克卢埃创作的一幅木板油画，规格为74厘米×96厘米，现藏于法国巴黎罗浮宫。

1530年前后，法国国王弗朗索瓦一世特意聘请了一批意大利画家、雕塑家，前来与法国的工匠、画师们合作，共同参与枫丹白露王宫的装饰建设，在法、意两国的交流过程中，一种新的风格逐渐产生，影响到宫廷内外，形成了法国历史上一个著名的"枫丹白露画派"。这一画派的成员都以意大利绘画大师的绘画杰作为楷模，同时更注重线条韵味，追求技艺的精巧完美，具有浓厚的贵族化气息，就是在这种情况下，让·克卢埃为弗朗索瓦一世创作了一幅肖像画。

艺术特点

《弗朗索瓦一世像》中的人物穿着豪华，仪态潇洒，俨然一位完美的君主。他温文尔雅地看着画外，一只手扶着桌上的手套，一只手握着短剑的手柄，它们都是骑士精神的象征（弗朗索瓦一世号称"骑士国王"）。不过，象征无上权力的王冠被隐藏到了红、黑相间的背景纹样中，给人留下印象最深的，似乎倒是这位国王精致华美的艺术品位。宽大的外衣散发着绸缎的光泽，金色调子上又添加富于变化的黑色条纹，用金丝绣出的图案精细迷人。弗朗索瓦一世的面部也一定经过了精心的修饰，发式、胡须都让人无可挑剔，镶嵌珍珠的黑色帽子边缘绕了一圈羽毛作的装饰。

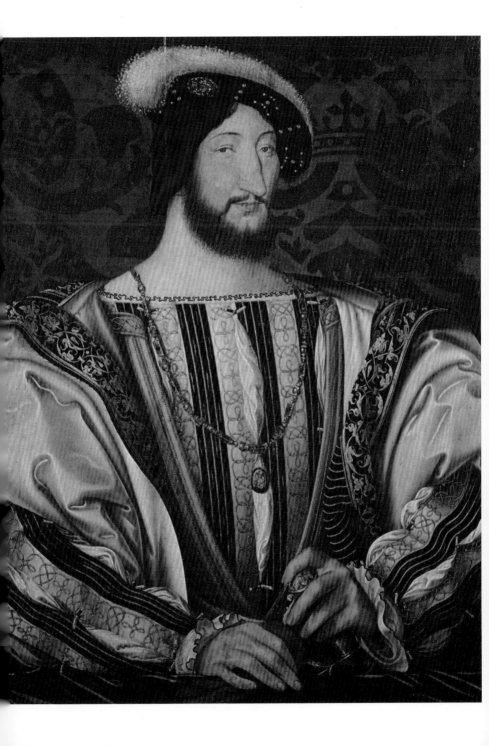

乔治·德·拉·图尔《木匠圣约瑟》

作品概况

　　《木匠圣约瑟》是由乔治·德·拉·图尔在 1632—1634 年间创作的一幅布面油画，规格为 137 厘米 ×101 厘米，现藏于法国巴黎罗浮宫。

　　从 17 世纪中叶起，反宗教改革之火在欧洲燃起，反宗教改革的人特别崇拜圣约瑟。而乔治·德·拉·图尔可能与方济各会交往密切，再加上他有表现日常生活情景的兴趣，以及他作为圣教徒对圣约瑟、童年的耶稣和十字架有特殊情感的缘故，是《木匠圣约瑟》产生的历史背景。

艺术特点

　　《木匠圣约瑟》描绘了年幼的耶稣举着一支蜡烛，看着圣约瑟加工木头的场景。画中正在干活的是木匠圣约瑟，他是圣母玛利亚的丈夫，也是耶稣在俗世中的养父。画面背景是漆黑的夜色，唯一的光源便是耶稣手中的蜡烛，整个画面笼罩在烛光之下，给人一种宁静而神秘的感觉。画中的圣约瑟和耶稣完全没神性，圣约瑟分明是一个老实厚道吃苦耐劳的木匠，而耶稣看上去也只是一个农家子弟。这幅画的画风十分写实，耶稣将手覆在烛火上，似乎手上的血肉也被映得透明起来。烛光映照下，耶稣的面容自内而外散发着光亮。

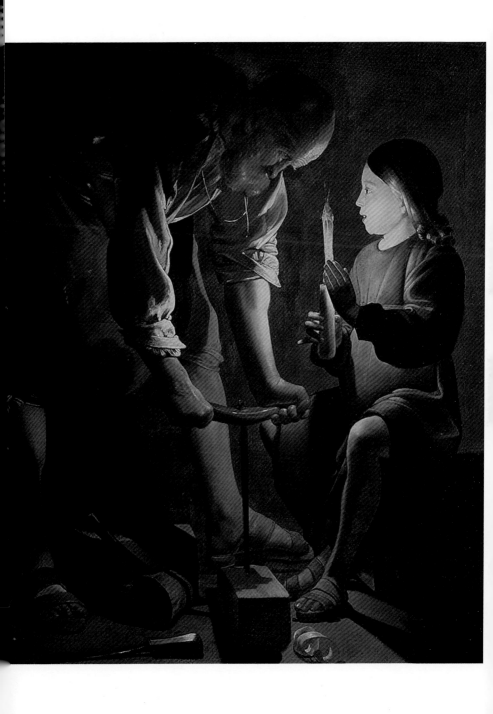

尼古拉·普桑《阿卡迪亚的牧人》

作品概况

　　《阿卡迪亚的牧人》是由尼古拉·普桑在1637—1638年间创作的一幅布面油画，规格为85厘米×121厘米，现藏于法国巴黎罗浮宫。

　　阿卡迪亚是古希腊的一个地名，传说中这是一块世外桃源般的乐土，这里的人们过着与世无争的生活，只有欢乐和满足，没有纷争与罪恶。《阿卡迪亚的牧人》画面展现的是阿卡迪亚一块宁静的旷野，天色渐暗，夕阳照耀着整个大地，有四个人正围着一座石墓，仿佛在探讨什么问题。

艺术特点

　　在《阿卡迪亚的牧人》的画面中，一个满脸胡子的牧人单腿跪在地上，正在一字一字阅读碑上的铭文；在大胡子左侧，有一个牧人手抚墓顶，低着头看他阅读。这个人给人的感觉像是一个不识字的人，等待着从别人口中揭晓答案；大胡子对面的一个年轻人，手指着铭文敬畏地看着后面的女牧人。女牧人一只手放在年轻牧人的背上，姿态从容庄重，仿佛一面抚慰着年轻的牧人，一面陷入哲人般的沉思。她构成了全画最突出的色彩，这个女性形象令人费解，有人说她是美好人生的象征。

　　墓碑上用拉丁文写的是"Et in Arcadia ego"——"即使在阿卡迪亚也有我"。据美术史学家解释，这个"我"指的是"死神"，整个画面表现的是对"死亡"的讨论和思索。不过整幅画的基调是宁静优雅的，使人丝毫感觉不到死亡的可怕。

让·安托万·华托《西泰尔岛的巡礼》

作品概况

《西泰尔岛的巡礼》是由让·安托万·华托于 1717 年创作的一幅布面油画，规格为 194 厘米 ×129 厘米，现藏于法国巴黎罗浮宫。

1710 年，26 岁的华托曾受喜剧《三姐妹》的启发，画过一幅《发舟西泰尔岛》的草图。7 年后，华托在草图的基础上加以修改，完成了《西泰尔岛的巡礼》。由于这幅画的成功，他被法兰西艺术院接纳为院士，从此声望日隆。

艺术特点

《西泰尔岛的巡礼》描绘了一群贵族男女，梦寐以求地幻想有一个无忧无虑的爱情乐园，而西泰尔岛正是希腊神话中爱神与诗神游乐的美丽小岛，于是华托就尽情描绘一群贵族男女结伴乘船前往西泰尔岛去寻求幸福。人物组合的各个细节很有生活情趣。画家以写实的前景和人物，加上抽象的虚无缥缈的远方景色，构成一幅世外桃源式的、只有欢乐与爱情共存的幻境。整个画面魅力十足，人物组合的情节与整个大自然都充满诗意。

让·安托万·华托《热尔森画店》

作品概况

 《热尔森画店》是让·安托万·华托创作的一幅布面油画，规格为163厘米×306厘米，现藏于德国柏林达勒姆博物馆。

 《热尔森画店》是华托的最后一幅作品，而且尺幅巨大。它写实地描绘了华托的艺术商朋友热尔森的画店内的情形。原本此画要用来做招牌的。艺术史学者认为，这是华托笔下最富古典气息、构图最完美的作品。与此同时，也是晚期的华托在写实与心理探询上的追求。

艺术特点

　　《热尔森画店》是一幅画店的真实写照，并寓含深刻的时代精神。在画店的墙上挂满了名家名作，包括彼得·保罗·鲁本斯、安东尼·凡·戴克等著名画家的作品。漂亮的热尔森太太在和几位绅士商谈着画作的价格。左边两个包装工，一个开锁的小工在忙着装画，一个工人正往箱子里放的那幅画，显然是路易十四的肖像。这一细节具有象征意义，表明路易十四时代的趣味已经过去。两个纨绔子弟正在津津有味地欣赏一幅椭圆形的裸体画，表现出那个时代的贵族精神追求。

　　华托使用一种质地最好的稠性颜料，色泽较丰润，画面发亮。此外，在这幅画上可以见到画家色彩明暗的表现力。宽长的幅面把画店宏阔的内景展现得很具体。不仅布局协调，色彩与形体的配合也是无可非议的。

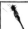 ## 让·巴蒂斯特·西梅翁·夏尔丹《铜水罐》

作品概况

《铜水罐》是由让·巴蒂斯特·西梅翁·夏尔丹于1733年创作的一幅布面油画，规格为28厘米×23厘米，现藏于法国巴黎罗浮宫。

艺术特点

在《铜水罐》中，夏尔丹真实地表现了水罐表面油漆剥落的块块斑痕，他以朴实的色调、忠实的造型描绘了普通人所用的水罐。这个水罐实在太寻常了，就像他的碟子、水果、面包、酒瓶、刀叉那样普通到人们天天在用、司空见惯却谁都不会在意它们的存在。但正是这种如马丁·海德格尔所说的器具的"上手状态"，即在用途中，人对它们想得越少，对它们的意识越模糊，它们的存在就越真实，就越能揭示出人的实际生活世界。夏尔丹的画面就构成了一个"世界"，而这个世界便有一种家的感觉。

整个画面笼罩在一片温暖的黄色光晕之中，笔触粗糙但并不失其细腻味道，似有皲裂痕迹，但生动、朴实无华。静物排列疏密有致，并未停留在一般"再现"层次上，而是充分融入了夏尔丹对所描绘事物的深切真挚感情。夏尔丹认为，经过推敲的静物构图，不但要使所画的静物可信，还要让它们具有光与色的丰富表现力。《铜水罐》所体现的美感也正在于此。

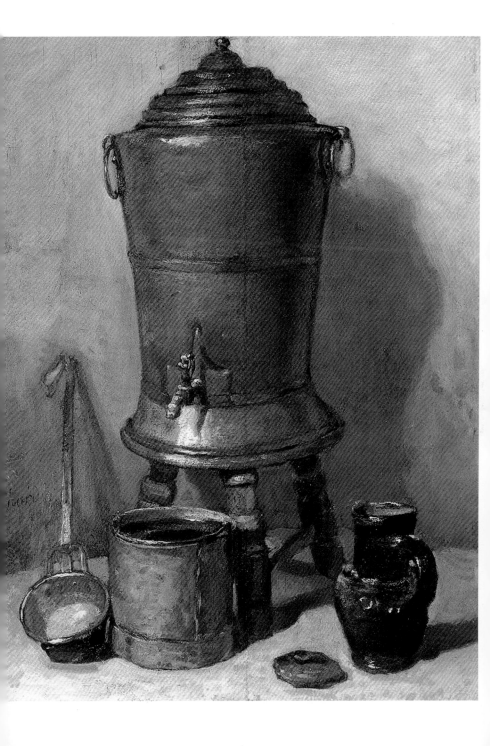

弗朗索瓦·布歇《蓬帕杜夫人》

作品概况

《蓬帕杜夫人》是由弗朗索瓦·布歇于1756年创作的一幅布面油画，规格为201厘米×157厘米，现藏于德国慕尼黑老绘画陈列馆。

蓬帕杜夫人，法国国王路易十五的著名情妇、社交名媛，王室秘密后宫"鹿苑"的总管。她是一位拥有铁腕的女强人，凭借自己的才色，蓬帕杜夫人影响到路易十五的统治和法国的艺术。布歇与蓬帕杜夫人的审美情趣非常接近，很受夫人赏识，后期成为她的绘画教师，为夫人画过多幅肖像画，这是其中最优秀的一幅。

艺术特点

《蓬帕杜夫人》中的人物形象，在高贵、典雅、庄重中隐含妩媚，纤细优美的身体穿着瑰丽华贵的服饰，娇嫩的面部充满光泽，双眼含情脉脉。她侧身静坐于画面，在高贵华丽的环境衬托下发出夺目光辉，从她背后镜子里反射出对面的书橱与桌下随意而放的书籍，可见夫人博学多才，夫人周围散乱着的配物都有表明夫人身份的含义。

布歇在这幅画中使用蓝绿色调，表现了贵族夫人的高雅，运用极细腻的笔法精微刻画衣着配饰的质量感，浮华的饰物被画得有触摸真实感。画中明显带有洛可可风格的饰品、衣装均出自布歇之手。可惜的是，布歇把她画成了一名具有肉感美但是精神空虚的女人。

弗朗索瓦·布歇《躺在沙发上的奥达丽斯克》

作品概况

　　《躺在沙发上的奥达丽斯克》是由弗朗索瓦·布歇于 1752 年创作的一幅布面油画，规格为 59 厘米 ×73 厘米，现藏于德国慕尼黑老绘画陈列馆。

艺术特点

　　《躺在沙发上的奥达丽斯克》是布歇在 18 世纪下半叶洛可可艺术最高峰时期的作品，被视为情色艺术的典范。布歇以惯用的手法，描绘了躺在沙发上的奥达丽斯克的裸体，她以一种具有挑逗性的姿势俯趴在丝绒沙发上、丰满健美、曲线柔和、饱满流畅、造型严谨、色彩丰富，极富艺术感染力。奥达丽斯克丰润艳丽而富有弹性的肌肤被描绘如真，被揉皱形成繁杂褶纹的环境与光滑细腻且单纯的人体形成对比衬托，人体的血肉色彩变化精妙。

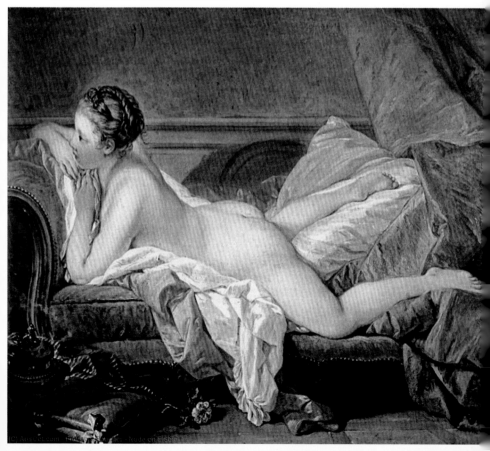

让·奥诺雷·弗拉戈纳尔《秋千》

作品概况

　　《秋千》是由让·奥诺雷·弗拉戈纳尔于 1767 年创作的一幅布面油画，规格为 81 厘米 ×64.2 厘米，现藏于英国伦敦华莱士收藏馆。

艺术特点

　　《秋千》描绘的是贵族和他的情妇在茂密的丛林中游玩戏耍。年轻的情妇正在荡秋千，眼光中充满挑逗，她故意把鞋踢进树林中，挑逗贵族。贵族则坐卧在画的左下角，欣赏情妇裙摆下的双腿。而情妇的丈夫在画的隐蔽处推秋千，而且正好丈夫的位置看不见贵族，反而笑盈盈地看着自己的妻子荡秋千。作品趣味虽然轻佻俗艳，却符合当时贵族的口味，无论题材与形式，都体现了典型的洛可可风格。

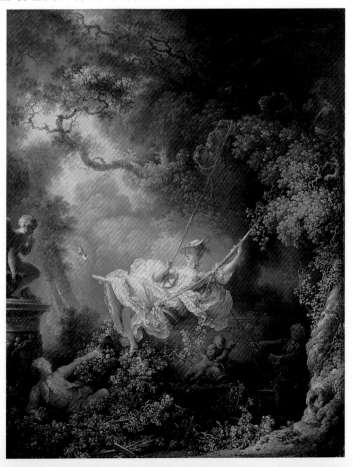

让·奥诺雷·弗拉戈纳尔《读书女孩》

作品概况

《读书女孩》是由让·奥诺雷·弗拉戈纳尔于 1785 年创作的一幅布面油画，规格为 81.1 厘米 ×64.8 厘米，现藏于美国国家美术馆。

《读书女孩》是弗拉戈纳尔艺术成熟之后画风转变的代表作，散发着娴静气息和知性之美。这一时期，巴黎艺术风潮洛可可风格开始走向衰败，取而代之的是崇尚科学、道德、理性和古希腊精神的新古典主义艺术。《读书女孩》明显受到新古典主义风格的影响，画风从轻佻艳丽逐渐走向清新自然。

艺术特点

《读书女孩》中的主人公侧面而坐，仪态万方，典雅而文静，色彩的抒情表现力恰到好处：衣裙的金黄色度是饱满的，它增强了整个少女形态的魅力，青春的美与视觉上的愉悦是统一的。据传，画中少女是弗拉戈纳尔妻子的妹妹，年近十四岁的玛格丽特·热拉尔，因母亲去世前来巴黎投奔姐姐。画中所散发出的娴静与知性之美，不仅在于美丽少女的读书姿势不懈不怠，重要的在于少女玛格丽特本身所具有的喜爱读书、学识丰富、聪慧敏感，后来成为一名女画家的内在气质，以及弗拉戈纳尔对这种美感的认识与表现，浑然粗放与精致刻画巧妙结合，人的内心情感与外在形式相结合，充分显示出弗拉戈纳尔非凡的艺术才华。

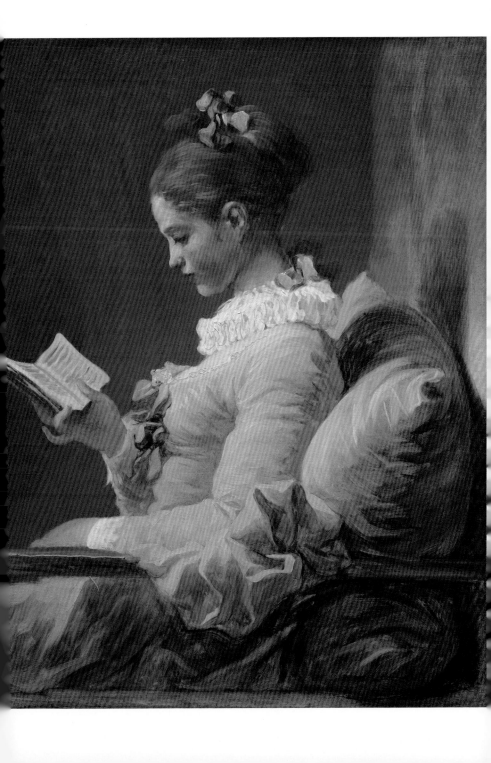

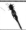

雅克·路易斯·达维德《荷拉斯兄弟之誓》

作品概况

《荷拉斯兄弟之誓》是由雅克·路易斯·达维德创作的一幅布面油画，规格为 330 厘米 ×425 厘米，现藏于法国巴黎罗浮宫。

《荷拉斯兄弟之誓》是法国国王路易十六在1784 年给达维德的订件。他接到任务后去罗马创作了这幅画。1785 年在沙龙中展出。由于达维德的政治观点和路易十六的专制制度格格不入，这幅画的主题思想和法国王室的要求完全背道而驰。《荷拉斯兄弟之誓》作为新古典主义绘画的代表作品，不仅是达维特的成名之作，而且对于法国美术史而言，具有划时代的意义。

艺术特点

《荷拉斯兄弟之誓》的主题是宣扬英雄主义和刚毅果敢的精神，个人感情服从于国家利益。画面正是表现三个兄弟在出发前向宝剑宣誓"不胜利归来，就战死疆场"的场面，老荷拉斯位于画面的正中，他手上的刀剑是这场宣誓的焦点。右下角是三勇士的母亲、妻儿和姐妹，母亲担心出征凶多吉少而心痛如割，妻子搂着孩子泣不成声，最右侧的一个姊妹，由于她是作战对方的未婚妻，心乱如麻，因为不论胜负，她都将失去自己的亲人。

画面中，妇女的哭泣与三个勇士的激昂气概形成鲜明的对照。为了祖国，必须牺牲个人和家庭的幸福，在这悲壮的戏剧场面上得到了充分的揭示。达维德以朴实无华的写实风格、精确严谨的构图和雄浑的笔调进行描绘，并运用了多侧面揭示主题的手法，使悲壮的戏剧性场面，具有无比的丰富性。

雅克·路易斯·达维德《马拉之死》

作品概况

《马拉之死》是由雅克·路易斯·达维德于 1793 年创作的一幅布面油画，规格为 162 厘米 ×128 厘米，现藏于比利时皇家美术馆。

《马拉之死》既是一幅历史画，又是一幅肖像画。马拉是一位物理学家、医药博士，法国大革命时期成为职业革命家，他是雅各宾派的领导人之一，1793 年 7 月 13 日他在家中浴缸内被女保皇分子夏洛特·科尔黛刺杀身亡，刺客与反对雅各宾派的吉伦特派有勾结。马拉的死激起了法国人民的极大愤怒和抗议，也深深震惊了达维德，他真实地刻画了马拉之死的真相，画风极为写实，局部刻画也很翔实。这是一幅沉浸于深刻的悲剧情感中的、结构简洁而严谨的作品，达维德成功地把人物肖像描绘、历史的精确性和革命人物的悲剧性结合起来。

艺术特点

《马拉之死》刻意营造了一个属于穷人的空间。在封闭狭小的陋室里，马拉倒在浴缸中，一手握着笔，一手握着染了鲜血的信，油画的上半部笔触松散凌乱，可能是一面墙，也可能只是含糊不明的空间，代表着永恒的虚无，但那个充当书桌的粗糙平实的木箱，仿佛在诉说着马拉的美德。这幅画通过去除所有的动作、所有的寓言人物以及弱化所有的谋杀痕迹，创作出一幅革命者圣像，成为法国大革命史上的经典作品。

让·奥古斯特·多米尼克·安格尔《泉》

作品概况

　　《泉》是由让·奥古斯特·多米尼克·安格尔创作的一幅布面油画，规格为163厘米×80厘米，现藏于法国巴黎奥赛博物馆。

　　1830年，安格尔在意大利佛罗伦萨逗留期间，开始为作品《泉》起稿创作，可是迟迟没有完稿。直至1856年，76岁高龄的他才在助手亚历山大·莱格菲和吉恩·保罗艾蒂安·巴尔泽的协助下完成此画。《泉》所描绘的女性美姿超越了他以往所有同类作品，是西欧美术史上描绘女性人体的巅峰之作。

艺术特点

　　《泉》深色的背景下，一位裸体的少女正扛着一个水罐在洗澡。她柔嫩的脚下是质感很坚硬的青灰色岩石。周围零星地点缀着几朵娇小的野花，从而烘托出一种安静、纯洁的氛围。少女的身体以《米洛斯的维纳斯》的姿态反立，同样以柔美的曲线变化展现在眼前，少女用两手扶持着左肩上的水罐，那清澈的流水正流过那玉雕一般的躯体，她的脸上没有表情，现出一种纯洁、无邪的神态，尤其是那双美丽的大眼，更充满了童稚，如泉水般宁静、清congress。这幅画运用了暖系的色彩，以略暗的黄颜色为主色调，少女身体的前方颜色最亮，因为背景非常简单，为了丰富整幅画的色调，水罐采用了棕色。

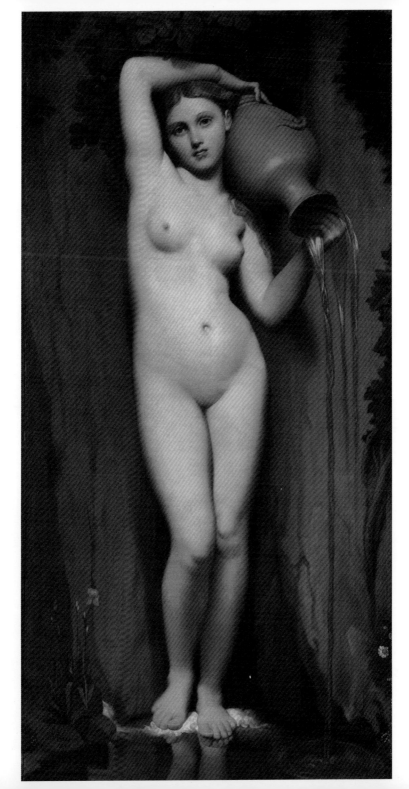

西奥多·席里柯《梅杜萨之筏》

作品概况

　　《梅杜萨之筏》是由西奥多·席里柯在 1818—1819 年间创作的一幅布面油画，规格为 490 厘米 ×716 厘米，现藏于法国巴黎罗浮宫。

　　《梅杜萨之筏》取材于法国"梅杜萨"号巡洋舰在非洲海岸触礁沉没事件。1816 年 7 月，载有 400 余人的"梅杜萨"号巡洋舰，因政府任用对航海一窍不通的贵族为船长而触礁，船长和高级官员乘救生船逃命，被撇下的乘客、水手在临时搭制的木筏上漂流 13 天，获救时仅剩 10 余人。取自现实生活题材的《梅杜萨之筏》，表现了席里柯对人类命运的关注和人道主义精神，暴露了无能的法国政府的过失，从而使它具有强烈的政治隐喻意义。这幅画被看作为浪漫主义绘画的重要代表作，标志着浪漫主义画派的真正形成。它的出现，使得被新古典主义束缚的法国绘画面目为之一新。

艺术特点

　　《梅杜萨之筏》描绘了夜色中绝望的人们在一望无际的大海上看到了天边船影的刹那间的情景。画面的中心，人群搭建成了一个金字塔形的人塔，顶端是一个黑人，他正高举红衬衫尽力挥舞着，以期引起远方船只的注意。下面的人们互相簇拥和搀扶着，被饥饿、死亡困扰的人们在绝望中做

着最后的挣扎。人群总的来说是慌乱、紧张的。有的人在支撑着上面的黑人，有的人在呐喊求救，有的人在商量着更好的办法。与喧嚣和慌乱形成鲜明对比的是木筏的边缘静静躺着的尸体，还有一个默默坐在木筏边缘的老人，他怀里抱着死去的儿子，神情绝望，对求生似乎已经无动于衷。画面的左端有一个倾斜的船帆，鼓满了风，在海风中摇摆，与前面的人塔形成了视角上的对应。

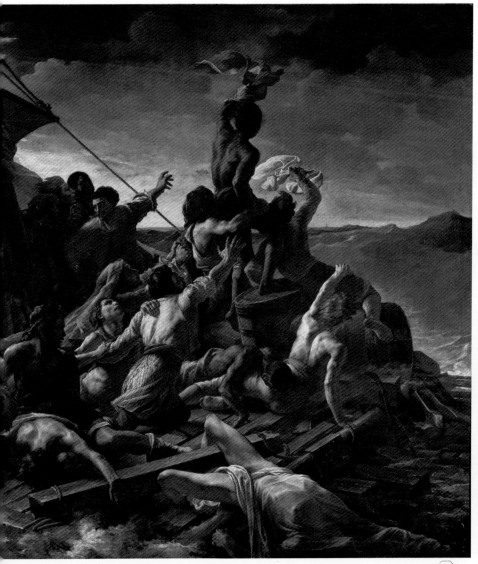

约瑟夫·玛丽·维安《贩卖孩子的商人》

作品概况

　　《贩卖孩子的商人》是由约瑟夫·玛丽·维安于 1763 年创作的一幅布面油画，规格为 96 厘米 ×121 厘米，现藏于法国枫丹白露皇家博物馆。

艺术特点

　　《贩卖孩子的商人》是一件典型的新古典主义风格的绘画作品，也是一件人神合一题材的作品。作品中描绘人贩子正在向贵妇人兜售小天使的场景。人物造型严谨，肃穆而冷静。贵妇人被刻画得高贵而矜持，女商人则从提篮里抓出一个带翅膀的小男孩，构成一个充满戏剧性的场面。如果说画家描绘的是当时的社会现象，那么这个正在被贩卖的带翅膀的小男孩，无疑又给作品增添了扑朔迷离的色彩。

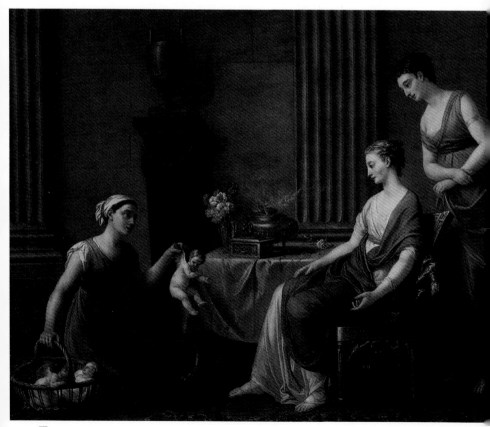

 # 让·巴蒂斯·卡米耶·柯洛《维拉达福瑞小镇》

作品概况

　　《维拉达福瑞小镇》是由让·巴蒂斯·卡米耶·柯洛于 1865 年创作的一幅布面油画，规格为 65 厘米 ×49 厘米，现藏于美国国家美术馆。

艺术特点

　　柯洛喜爱晨曦与暮霭时分的色调，柔软且慵懒，这在他最为人称道的画作《维拉达福瑞小镇》中有所体现。这幅画是柯洛在法国旅行时的作品，当时他已经年近古稀，经过多年的磨炼，其绘画技巧已经十分成熟，独特的羽毛状画风，使林木、云朵都变得蓬松，绿色、银灰色的色调，则增添了一股宁静的氛围，是柯洛毕生抒情风景画的代表。

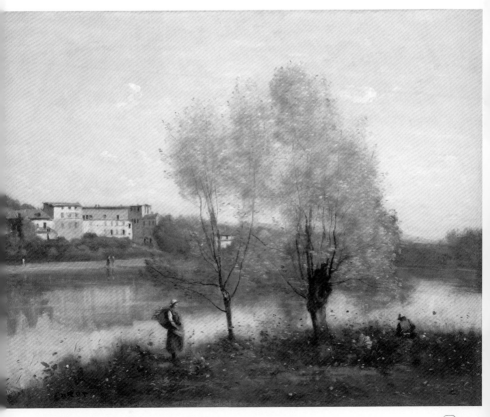

欧仁·德拉克洛瓦《萨达纳帕拉之死》

作品概况

《萨达那帕拉之死》是由德拉克洛瓦于 1827
年创作的一幅布面油画，规格为 392 厘米 ×496 厘
米，现藏于法国巴黎罗浮宫。

这幅画的灵感来自英国诗人拜伦的剧作《萨达那
帕拉》（1821 年）。《萨达那帕拉之死》的历史背
景是公元前 660 年到前 627 年的亚述君主亚述巴尼拔
攻打巴比伦失利后，被困在尼尼微宫，为了不让宫殿
和财宝落入敌人手里，下令烧毁宫殿、处死自己的妻
妾和马匹后自杀。1844 年，德拉克洛瓦另外绘制了
一幅尺寸较小的复制画，现藏于美国费城艺术博物馆。

艺术特点

《萨达那帕拉之死》的主要焦点是以艳红色的
布装饰的床。床上身穿白色衣服、身上佩戴金项链
和金头饰的国王面无表情地坐着观看。一个女人死
在他脚旁边，横躺在床的边缘。在场有五六个女子
全裸，大部分在场的人都已经死亡，有几个被刀刺
伤，左前方的一名男子试图杀死一匹装饰华丽的马。
在国王的右手边有一个男人站在做工华丽的金色酒
瓶和杯子后面。床下零散的落着各种饰品。除此之
外，还有一些建筑物的样子，但是难以辨识。

画面使用不对称手法，但组合保持平衡。在画
面中，床前大象旁边的女人是唯一面对观众的女人，
其他的人都专注于手头上的任务：死亡。德拉克洛
瓦在这幅画使用了大量的黑色和红色，突出了场景
的混乱和暴力。萨达那帕拉的白色长袍、垂死的女
人的肤色以及整个场景中金色物体的闪烁，使画面
快速流动。

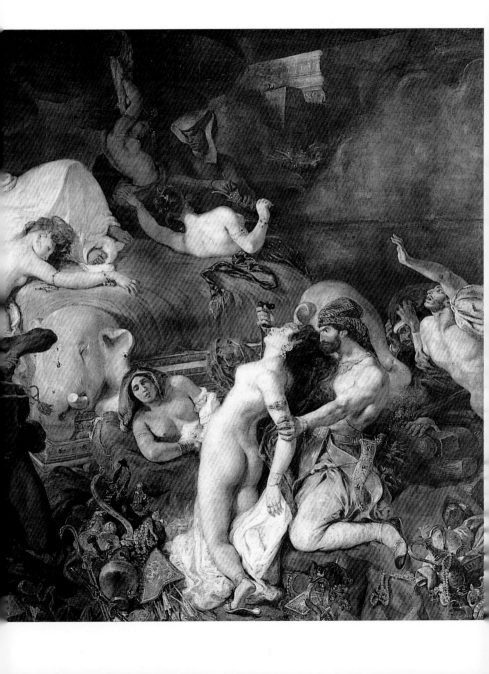

德拉克洛瓦《自由领导人民》

作品概况

　　《自由领导人民》是由德拉克洛瓦于 1830 年秋天创作的一幅布面油画，规格为 260 厘米 ×325 厘米，现藏于法国巴黎罗浮宫。

　　这幅画取材于 1830 年七月革命事件，又名《1830 年 7 月 27 日》，是纪念 1830 年 7 月 27 日巴黎市民为推翻波旁王朝的一次起义。在这次战斗中，一位名叫克拉拉·莱辛的姑娘首先在街垒上举起了象征法兰西共和制的三色旗；少年阿莱尔把这面旗帜插到巴黎圣母院旁的一座桥头时，中弹倒下。德拉克洛瓦目击了这一悲壮激烈景象，又义愤填膺，决心为之画一幅画作为永久的纪念。这幅画成为代表法兰西民族精神的标志，它曾经出现在法国政府 1980 年推出的邮票上，也曾经被印入 1983 年版的 100 法郎钞票。

艺术特点

　　《自由领导人民》展示的是夺取七月革命胜利关键时刻的巷战场面，德拉克洛瓦以浪漫主义的手法巧妙地将写意和写实结合起来，运用丰富而炽烈的色彩和明暗对比，充满着动势的构图，奔放的笔触，紧凑的结构，表现了革命者高涨的热情，歌颂了以工人、小资产阶级和知识分子为主体的七月革命。

　　德拉克洛瓦采用法兰西共和国国旗的红、白、蓝三色作为这幅画的主色，画面中描绘的自由女神高举三色旗，左手拿枪，赤着脚，正领导着人民迎风前进，明确的主题表现出女性坚强、勇敢的一面。在弥漫着浓浓硝烟的背景中，模糊的人物刻画突出了画面中心的自由女神形象，旗帜的红色部分显得格外醒目，强烈的色彩对比使画面热情奔放，给人十足的力量感。

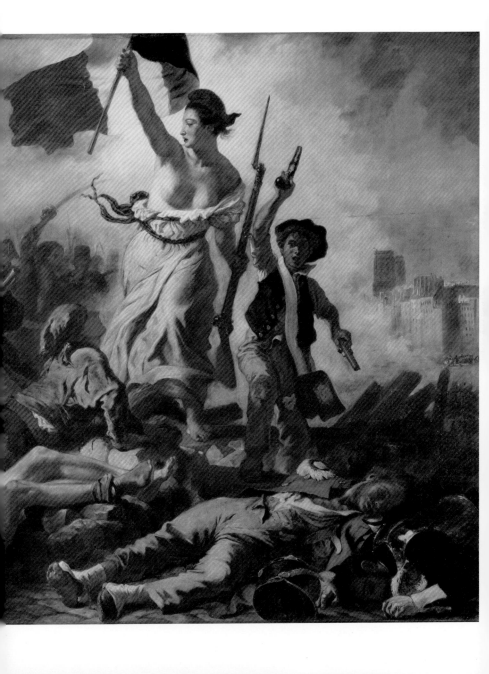

泰奥多尔·夏塞里奥《阿波罗与达芙妮》

作品概况

《阿波罗与达芙妮》是由泰奥多尔·夏塞里奥创作的一幅布面油画，规格为100厘米×80厘米，现藏于法国巴黎罗浮宫。

这幅画是夏塞里奥于1844年时完成的一套石版画和铜版画中再构思而成的油画小品，典型地反映出夏塞里奥的浪漫主义热情和绘画风格。这幅画取材于希腊神话故事，阿波罗是希腊神话中的太阳神，达芙妮是河神的女儿。长着翅膀的爱神丘比特为了复仇，将爱情之箭射中了阿波罗，又将另一支拒绝爱情的箭射中了达芙妮。被爱情之箭射中的阿波罗，心中爱情之火燃烧，他疯狂地去追求美丽的河神之女达芙妮，而达芙妮却冷若冰霜，竭力地躲避阿波罗，并恳求众神帮助她摆脱这没有爱的追逐。众神答应帮助她，让她在接触到阿波罗时变成一棵月桂树。

艺术特点

《阿波罗与达芙妮》描绘的是阿波罗追上了达芙妮，他跪在达芙妮的面前，向她倾诉衷情，阿波罗的手刚接触到达芙妮的身体，达芙妮就开始变为月桂树。画家对正在变树的达芙妮作了形象的描绘。姑娘的身子还是人的形状，而她的腿已变成树根，并深深扎进土里。据神话传说，阿波罗望着达芙妮变成的月桂树，无可奈何，他只能采摘几片树叶，编成花冠戴在头上，聊以自慰。

夏塞里奥对达芙妮脸部表情的刻画细致入微，从那用笔不多的紧闭双眼就让观者深刻感受到达芙妮当时的心境。试图摆脱追求而弯曲的婀娜身姿，以及表示挣扎的手臂动作，恰如其分地勾勒出了一个活生生的达芙妮。这一人物的形象不仅准确、生动，而且具有一种生命力，这种生命力表现出拒绝太阳神追求的达芙妮的全部的思想感情。画家以裸体表现达芙妮，旨在体现达芙妮的纯洁和美丽，使画面更增添诗一般的意境。

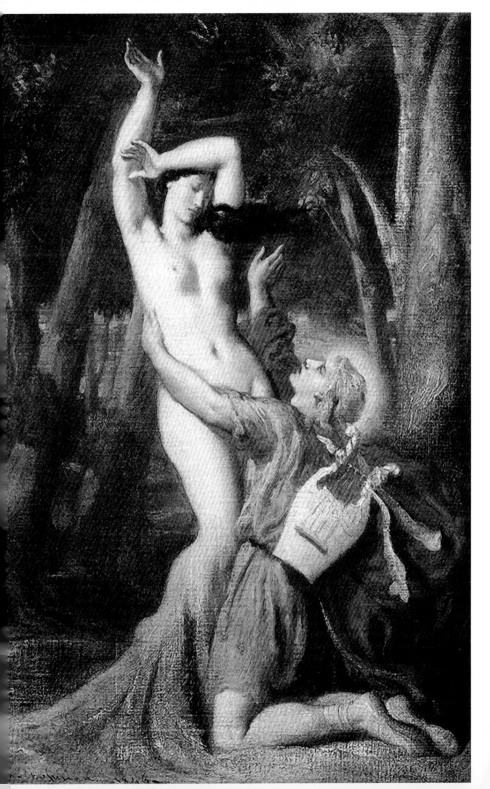

卡米耶·毕沙罗《蒙马特大街》

作品概况

　　《蒙马特大街》是由卡米耶·毕沙罗于 1897 年创作的一幅布面油画，规格为 73 厘米 ×92 厘米，现藏于俄罗斯圣彼得堡艾尔米塔什博物馆。

　　19 世纪末，毕沙罗进入晚年的成熟期，排除了外界画法对他的干扰，表现出一个充满自信的印象派元老画家的精湛技巧和恢宏气魄，后期主要描绘繁华的城市和街道建筑，多取俯视角度。他晚年更多是从楼上居室俯视描绘街景，《蒙马特大街》就是典型的例子。

艺术特点

　　《蒙马特大街》是一幅蒙马特大街的全景图，街道两侧尽收画面，人群流动，车水马龙，由于视角宽广，楼房林立，车马人流很小，只能凭感觉用粗笔点画出来，然而显得特别生动，加之透视准确，画中车马人流仿佛在画中移动，它描绘了现代都市的繁忙热闹场面。这幅画构图宏伟，街景庄严而有气派；色彩丰富柔和，在冷暖色对比中，充满中间调子的过渡，形成一种细致而变化丰富的灰调子，但却很明亮，它显示着光的饱满，其笔触均匀而不失活泼，粗犷与细致融为一体，表现出画家毕沙罗特有的艺术风格。

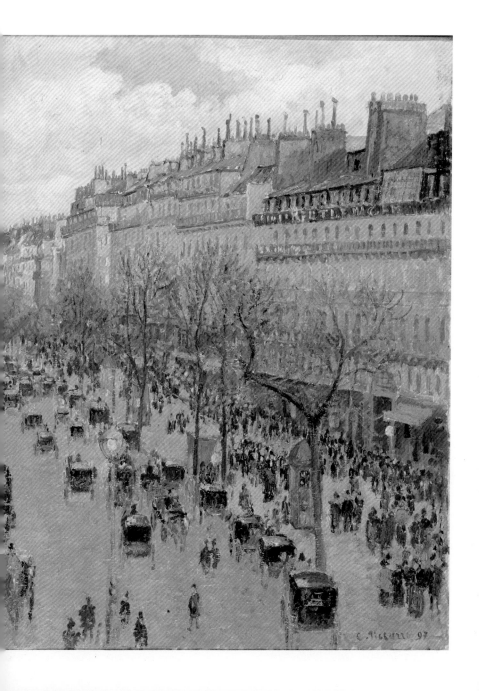

居斯塔夫·卡耶博特《地板刨工》

作品概况

　　《地板刨工》是由古斯塔夫·卡耶博特于 1875 年创作的一幅布面油画，规格为 102 厘米 ×146.5 厘米，现藏于法国巴黎奥赛博物馆。卡耶博特的作品绝大部分来自他所处时代的日常生活，这件《地板刨工》描绘的便是当时刨工刨地板的场景，画面中的三位刨工有两个一边工作一边讨论，另外一个在专心整理刨过的地板的瑕疵。

艺术特点

　　《地板刨工》画面中的三位刨工看上去清瘦，但强壮有力。与德加的许多画作一样，这幅画作也采取俯瞰的视角，人物身份显得卑微。不过，刨工们有力的身躯和干练的活计似乎冲淡了艰苦的主题，而印象派那明快的光线也使得劳作平添了一份轻松。画面中艺术形象明暗对比强烈，很少使用过渡色。黄色为主色调使整个画面显得高贵而又不失朴实，具有浓厚的生活气息。

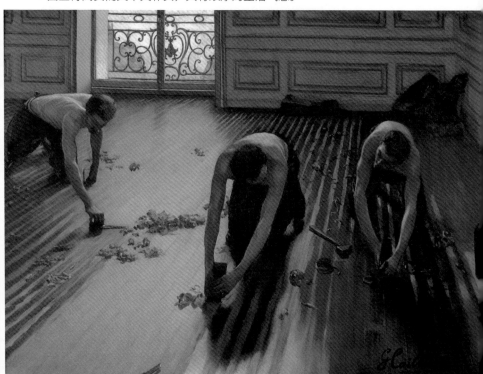

爱德华·马奈《吹笛少年》

作品概况

《吹笛少年》是由爱德华·马奈在 1864—1866 年间创作的一幅布面油画，规格为 160 厘米 ×98 厘米，现藏于法国巴黎奥赛博物馆。

马奈 16 岁的时候，曾到一艘船上当过见习水手，后来又去报考海军学校，经过一段时期海洋生活之后，对卫队士兵有着一些特殊的情感。因而在之后学习绘画时，他便对学院派的教条产生反感。他善于通过现实主义者、探求真理的人的视野来认识世界，写生手法也具有清新、新颖的风格，《吹笛少年》就是体现他新颖风格的典型画作。

艺术特点

《吹笛少年》描绘了近卫军乐队年轻的士兵正在吹短笛的场景。这是一种声音尖锐的木制小笛子，用于引导士兵投入战斗。画中的少年以右脚为重心站立，左腿向外伸展，上身自然向左倾斜，手指在乐器的孔洞上按压，悠扬的音符流泻而出，他神情专注，谨慎地吹奏着一支木制小笛。整个画面达到了形与色的统一，画中没有阴影，没有视平线，没有轮廓线，以最小限度的主体层次来作画，没有三度空间的深远感。

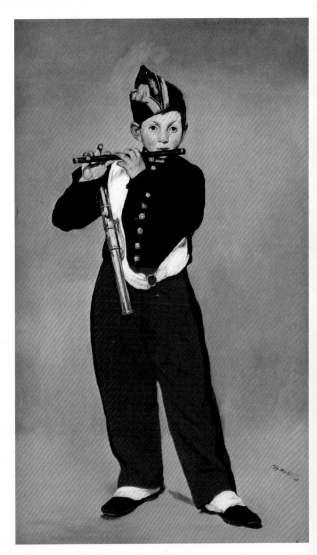

爱德华·马奈《女神游乐厅的吧台》

作品概况

《女神游乐厅的吧台》是由爱德华·马奈于 1882 年创作的一幅布面油画，规格为 95.9 厘米 × 130.2 厘米，现藏于英国伦敦大学科陶德美术学院。

1882 年，人们发明了一种全新的摄影装置，该装置可以拍下运动物体每个瞬间的照片。这种被称为"连续摄影术"的技术很快就被用于教科书的制作，人们可以借助它对物体的运动过程作出精确的分析。新技术的采用也给艺术家带来了新的灵感，并刺激着新作品的创作。马奈有意识地回应了新兴的摄影技术给绘画带来的挑战。他试图通过画面捕捉现代社会中浮泛浅薄的流光掠影，同时不流露出任何指责与批判的意味创作了《女神游乐厅的吧台》。这幅画是马奈创作的最后一幅作品，直到马奈弥留之际，官方沙龙才将作品展出。

艺术特点

《女神游乐厅的吧台》描绘了巴黎的著名剧院夜总会女神游乐厅的场景，充满了许多当时女神游乐厅的具体细节。酒吧女招待（也有人认为是妓女）似乎站在一片向后延伸得很远的开阔的室内景象前。实际上，她是挤在大理石吧台与一面大镜子之间的狭窄空间里。画面中的大部分图像都出现在镜子里，女招待背后所反射的景象是欢快、喜庆的现代生活。舞厅内人头攒动、活力四射的场景实质上象征着当时的巴黎夜生活。但作为实像的女招待却以悲伤、空洞的眼神望着观者。画作流露出疏远孤立之感，侧面反映了 19 世纪法国巴黎奢华、空洞的夜生活。

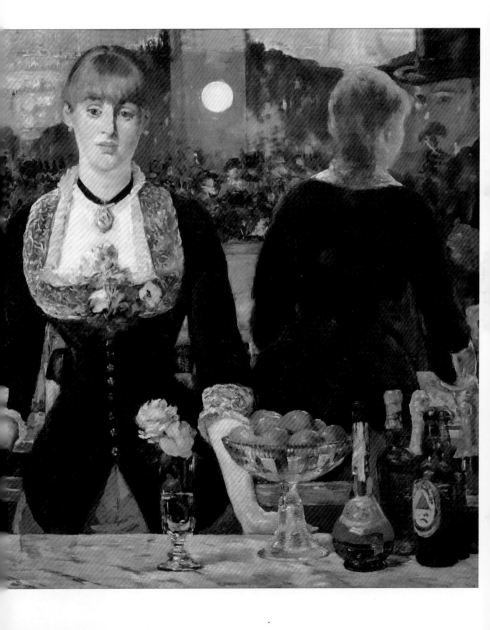

埃德加·德加《舞蹈课》

作品概况

　　《舞蹈课》是由埃德加·德加在 1873—1875 年间创作的一幅布面油画，规格为 85 厘米 ×75 厘米，现藏于法国巴黎奥赛博物馆。德加从 1870 年开始接触以马和女演员为内容的最早的现代题材，后来把它扩大到他的大部分作品中。同时出于对现代题材的兴趣，德加的绘画艺术向着更自由、更朦胧的方向发展。德加在 1870—1890 年间创作了大量以芭蕾舞为题材的作品，《舞蹈课》就是其中之一。这幅画被列入 1874 年的第一届印象派画展的目录中，但未拿到画展上展出，因为德加当时还在对这幅画进行加工。

艺术特点

　　《舞蹈课》描绘了一些女舞蹈演员在芭蕾舞教师于勤·佩罗的指导下跳舞的情景。这幅画构图新颖，视角独特。德加选择了朝向一个绿墙围绕的大厅角的斜向视点，在被柱子放大的空间内，用天花板的一角截断、封住了画面边缘。佩罗站在中央，手里拄着一根拐杖，另一些挤在尽头的学生在一边休息，一边观看。从背部看过去，在第一排处两个女演员在等待跳舞，一个手里拿着一把扇子，另一个坐在一架钢琴上，扭动着身子，在背上抓痒。画中正在跳舞的芭蕾舞女演员的魅力与等待跳舞的女演员的不雅动作形成对照。画面中黄、绿、红、蓝带子的鲜艳色彩使短裙显得更白。作为真正善于运用色彩的画家，德加还在五颜六色的腰带的色调上做文章。

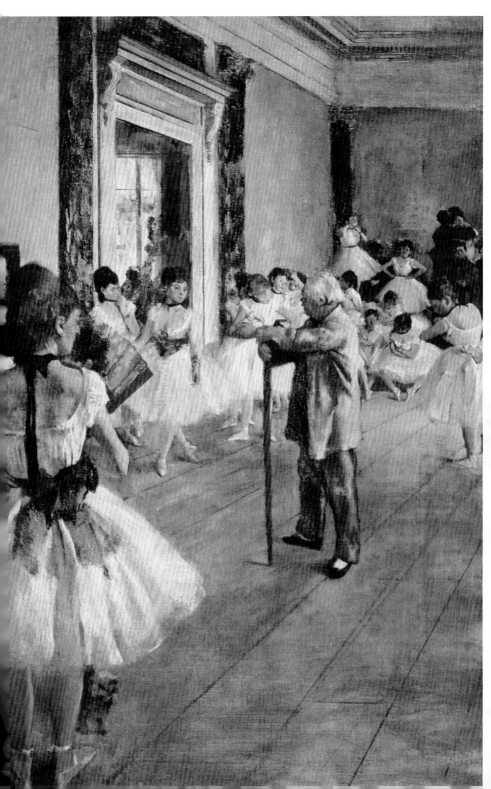

克劳德·莫奈《日出·印象》

作品概况

　　《日出·印象》是由克劳德·莫奈于1872年在勒阿弗尔港口创作的一幅布面油画，规格为48厘米×63厘米，现藏于法国巴黎马蒙坦莫奈美术馆。

　　1872年，莫奈访问了他的故乡——位于法国西北部的勒阿弗尔，并创作了一系列描绘勒阿弗尔港的作品，《日出·印象》就是在这个背景下创作的。这幅画突破了传统题材和构图的限制，完全以视觉经验的感知为出发点，侧重表现光线氛围中变幻无穷的外观，是莫奈画作中最典型的一幅，也是日后最具声誉的经典画作，是印象画派的开山之作。

艺术特点

　　《日出·印象》描绘的是透过薄雾观望勒阿弗尔港口日出时的景象。莫奈在这幅画中不再以主流的学院派艺术所推崇的明确而又清晰的轮廓，以及固定程式化的色彩为主题，不关心画面的主题和社会意义，甚至不注意画面的构图完整和形体准确，只注重画面的色彩关系和外光影响，通过水来体现光色的微妙变幻。

　　《日出·印象》主要由淡紫、微红、蓝灰和橙黄等色调组成，一轮生机勃勃的红日拖着海水中一缕橙黄色的波光，冉冉升起。海水、天空、景物在轻松的笔调中，交错渗透，浑然一体。近海中的三只小船，在薄雾中渐渐变得模糊不清，远处的建筑、港口、吊车、船舶、桅杆等也都在晨曦中朦胧隐现。

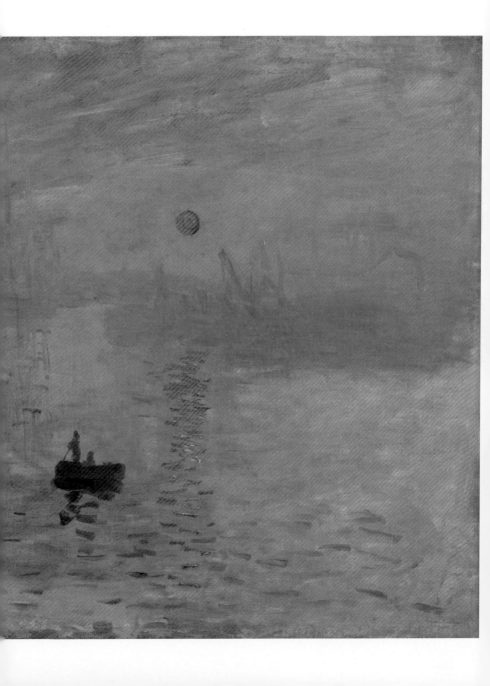

克劳德·莫奈《干草堆》

作品概况

　　《干草堆》是由克劳德·莫奈创作的一幅布面油画，规格为 72.7 厘米 ×92.6 厘米，目前为私人藏品。

　　这幅画创作于 1890 年，是莫奈以"干草堆"为主题的众多画作中的其中一幅。2019 年 5 月 14 日，《干草堆》在纽约苏富比拍卖行以 1.107 亿美元的价格成交，创下了莫奈画作拍卖价格的最高纪录，也是印象派画作拍卖最高纪录。在此之前，莫奈作品的最高拍卖价为 8470 万美元，来自 2018 年在英国佳士得拍卖行拍出的一幅《睡莲》。

艺术特点

　　莫奈对于色彩的运用相当细腻，他用许多相同主题的画作来实现色彩与光完美的表达。莫奈常常在不同的时间和光线下，对同一对象作多幅的描绘，从自然的光色变幻中抒发瞬间的感觉。莫奈画过很多幅《干草堆》，每一幅都有其精彩和独特之处。在这些画作中，莫奈选择巨大的干草堆作为主题，借以沿袭源远流长的绘画传统，如巴比松画派笔下所画的法国乡村及当地的郁葱景色。然而，莫奈为这一传统注入了新意。

　　《干草堆》没有故事细节：没有劳动的人，没有在田野上行走的人，也没有在天空中飞翔的鸟。莫奈简化构图，仅着眼于干草堆本身、干草堆的光影变化、天空以及地平线。《干草堆》的画面和煦壮丽，令平平无奇的干草堆成为了印象派的艺术象征。

克劳德·莫奈《睡莲》

作品概况

　　《睡莲》是由克劳德·莫奈于1906年创作的一幅布面油画，规格为92.5厘米×73厘米，现藏于日本仓敷大原美术馆。

　　1883年，43岁的莫奈在妻子离世后，搬到了巴黎郊区一个宁静的小镇吉维尼，以卖画为生。七年后，他从长期购买他作品的画商保罗那里得到了一笔钱，他买下了房屋和庭院后，开始打理他的花园，并挖了一个人工池塘，种下了一池睡莲。起初只是观赏睡莲，后来他渐渐产生了创作的冲动。于是，这一池睡莲成为他晚年描绘的主要对象。从1897年开始，他先后创作了超过250幅以睡莲为主题的画作，成为他最广为人知的系列作品。虽然晚年莫奈患有眼疾，但还是坚持画睡莲，一直到去世。

艺术特点

　　在这幅作品中，整个画面被水面占据，反映出在不断变化的光线之下水面的状态，除了水上漂浮的睡莲之外，还能看到水中所倒映出周围树木的光影，画面并没有直接表现水被风吹起的流动感，而是运用笔触和色彩的不断变化，引导观赏者自己来感受水的运动效果，画面看似平淡却充满了各种物质，传达出一个瞬间的印象。

Claude Monet

皮埃尔·奥古斯特·雷诺阿《红磨坊的舞会》

作品概况

《红磨坊的舞会》是由皮埃尔·奥古斯特·雷诺阿于1876年创作的一幅布面油画，又名《煎饼磨坊的舞会》，规格为131厘米×175厘米，现藏于法国巴黎奥赛博物馆。

红磨坊是巴黎蒙马特区有名的社交场所，那里有着很大的室内舞厅和树林茂密的庭园，每到假日的傍晚，这里到处是喧闹的人群，人们或饮酒作乐或翩翩起舞。雷诺阿很喜欢这种气氛。不久，他便以这个社交场所的情景为主题创作了《红磨坊的舞会》，画中人物大部分是雷诺阿的友人。

艺术特点

《红磨坊的舞会》的构图十分复杂、庞大，一簇簇交谈、跳舞、聚会的欢愉的人群，热闹喧哗，既无所谓前景，也没有画出天空。从树叶缝隙中漫射下来，洒在人群身上的交错光点，以及对称和谐的色调，构成完美的布局，闪烁的光影仿佛正随着不断移动脚步的人们，闪闪发亮。池子中的空气反射着光线，在画面上形成了像雾气样的朦胧影子，给人如同缥缈仙境的错觉。舞厅上面的吊灯在日光的照射下熠熠生辉，与人后衣服上的色泽交相呼应。画面上明亮的吊灯、黄色的帽子、亮丽的衣裙与黑色的衣服、围栏形成鲜明的色彩对比。整幅画洋溢着无忧无虑，愉快和欢乐的气氛。

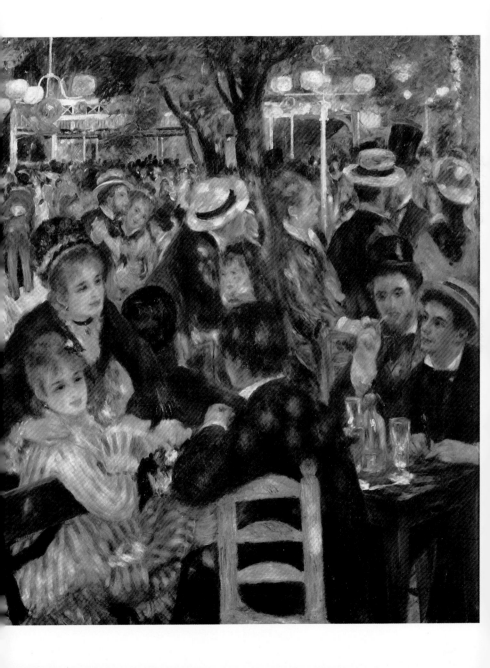

保罗·塞尚《玩纸牌的人》

作品概况

　　《玩纸牌的人》是由保罗·塞尚在 1894—1895 年间创作的一幅布面油画，规格为 47.5 厘米 ×57 厘米，现藏于法国巴黎奥赛博物馆。

　　在塞尚的一生中，常常就一个题材创作一系列画作。他曾相继画过 5 幅以打牌为题材的作品，均描绘了法国农夫玩牌的场景。其中最大的一幅是 1890—1892 年间完成的，规格为 134.6 厘米 ×180.3 厘米，现藏于美国巴恩斯基金会。画中共有 5 个人物，背后站立的人可能是塞尚为了加强景深而特意加上去的。美国纽约大都会艺术博物馆的另一幅《玩纸牌的人》构图和画幅最大的那一幅有相似之处，但大小只有后者的一半，为 65.4 厘米 ×81.9 厘米。《玩纸牌的人》的构图在最后三幅作品中进一步完善，塞尚删除了背景里的旁观者，使得观者的注意力集中在玩纸牌的人身上。奥赛博物馆所藏的《玩纸牌的人》是这三幅作品中画幅最小的一幅，艺术史学家迈耶·夏皮罗称它是《玩纸牌的人》系列中最完美的一幅。此外，它也可能是这个系列的最后一幅。

艺术特点

　　在这幅画上，塞尚将两个沉浸于洗牌中的普通劳动者形象，表现得平和敦厚，朴素亲切。虽然主题十分平凡，然而画家却通过对形状的细心分析以及通过诸形式要素的微妙平衡，使得平凡的题材获得崇高和庄严之美。在这里，相对而坐的两个侧面形象，一左一右将画面占满。一只酒瓶置于桌子中间，一束高光强化了其圆柱形的体积感。这个酒瓶正好是整幅画的中轴线，把全画分成对称的两个部分，从而更加突出了牌桌上两个对手的面对面的角逐。两个人物手臂的形状从酒瓶向两边延展，形成一个 W 形，

并分别与两个垂直的身躯相连。这一对称的构图看起来非常稳定、单纯和朴素。全画充分显示了塞尚善以简单的几何形来描绘形象和组建画面结构的艺术风格。

画面的色调柔和而稳重。一种暖红色从深暗的色调中渗透出来。左边人物的衣服是紫蓝色，右边人物的是黄绿色。所有远近物象都是用一片片色块所组成。不同的色块在画中形成和谐的对比。

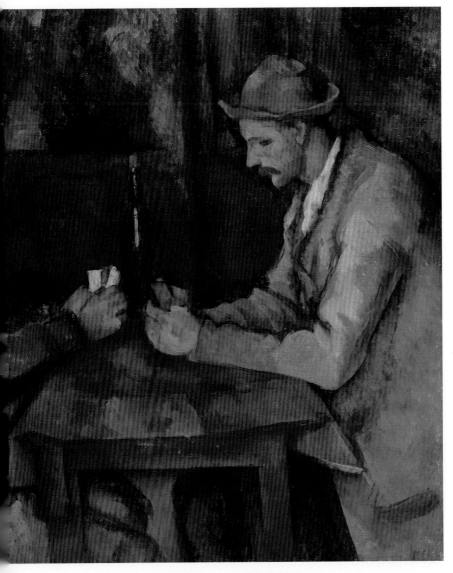

《玩纸牌的人》（巴黎奥赛博物馆）

保罗·塞尚《一篮苹果》

作品概况

　　《一篮苹果》是由保罗·塞尚于1895年创作的一幅布面油画，规格为65厘米×80厘米，现藏于美国芝加哥艺术学院。

　　塞尚一生之中画过270多幅静物画，一大半都是水果，而苹果占据了很大一部分。苹果在塞尚画中反复出场，他对苹果的疯狂爱恋，就像莫奈对睡莲，梵高对向日葵，德加对芭蕾女演员。《一篮苹果》以矛盾而闻名，因为它呈现出一种不平衡与稳定之间的紧张关系。塞尚曾说过："艺术是与自然平行的和谐，而不是模仿自然。"在追求构图的过程中，他认识到艺术家并不一定要呈现真实空间中的真实物体。塞尚用不同的角度表现物体的大小结构，他摆脱了传统的透视法，画出了自己希望展现的静物样貌。

艺术特点

　　《一篮苹果》描绘了一张粗陋的木桌，铺着一块桌布，上面放着一些苹果、酒瓶、篮子、盘子。塞尚非常认真地寻求每一个苹果的体和面的结构，色彩严谨，笔触浑厚浓重。当画笔不能体现色彩的强烈质感时，他就用调色刀厚厚地直接抹上去。为追求物体的立体感，他几乎是在激情洋溢地分划它们的体积与面积关系，着眼于物体的厚度与立体的深度。画面通过白色的桌布与鲜艳水果的强烈对比，反衬出冷暖的色彩对比。圆形、半圆形、方形和棱形相互衬托，弧线、竖线、斜线互为交错，这些色和线的交响，构成了统一和谐的布局，视觉上给人以强烈的刺激，也给观者留下了难忘的艺术效应。静物的色彩是那样的单纯，那样富有活力。

亨利·卢梭《梦境》

作品概况

　　《梦境》是由亨利·卢梭于1910年创作的一幅布面油画，规格为204.5厘米×298.5厘米，现藏于美国纽约现代艺术博物馆。

　　《梦境》是卢梭逝世前最后一幅杰出的作品，代表了他的艺术风格与追求。当时有位评论家曾写信问卢梭为何这般构成，卢梭回答："那是长椅上的少女梦见自己被运到热带丛林时的景象。"所以这幅画中的草木花卉、野兽、人物，乃至森林中沙发上的裸女，均是少女亚德菲加的梦中情景。画中所描绘的"热带植物"并非是出自热带，其在法国随处可见，只不过卢梭将它放大并极为细致地画出，通过画中的荒诞情景去营造一种异国的、原始的气氛。

艺术特点

　　在《梦境》画面左下角，卢梭将他初恋时的情人画在沙发长椅上，置身于充满梦幻的热带丛林中。在这片森林里，奇花异草郁郁苍苍，两只狮子虎视眈眈，还有隐藏在森林深处的大象和禽鸟，以及惨淡月光下吹奏长笛的黑人，营造了一种异国情调和带有神秘意味的梦幻之境。卢梭在这幅画中所创造的奇妙而迷人的境界，正是借用梦境超脱于现实的那种神秘与荒诞，给观看者造成难以言状的激动。

保罗·高更《你何时结婚？》

作品概况

《你何时结婚？》是由保罗·高更于 1892 年创作的一幅布面油画，规格为 101.5 厘米 ×77.5 厘米。这幅画原先由鲁道夫·施特赫林借给瑞士的巴塞尔美术馆展览，2015 年 2 月被出售给匿名客户，据称很可能是卡塔尔博物馆管理局，金额为 3 亿美元，使其一跃成为世界上最昂贵的画作之一。

1891 年，高更首次旅行至塔希提（又译大溪地，是法属波利尼西亚向风群岛上最大的岛屿），他寄希望于在这里创作出纯粹、纯洁的艺术，虽然他最终发现此地已被殖民地化，且有至少三分之二的当地人已经被欧洲人带来的疾病感染而死，但高更仍在此地以当地女性为主题绘制出了一系列名作，《你何时结婚？》就是其中之一。

艺术特点

《你何时结婚？》以热带风光为背景，大量使用高更偏好的红色以及橘红色，仅用一点蓝色以及绿色陪衬，呈现一贯用色大胆的风格，而主人公为两名分别穿上传统服饰与西式服装的塔希提当地女性，代表波利尼西亚与欧洲间的风俗冲突。有人认为后者的手势是佛教的手印，带有恐吓或警告的意味。

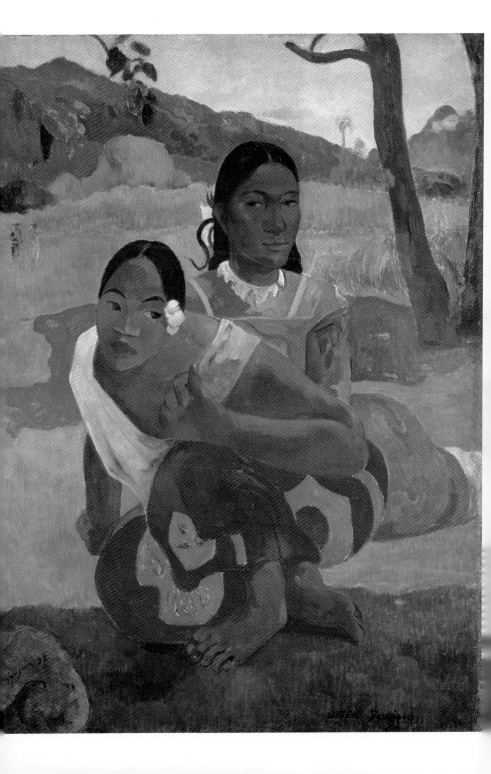

保罗·高更《我们从何处来？我们是谁？我们向何处去

作品概况

　　《我们从何处来？我们是谁？我们向何处去？》是由保罗·高更于 1897 年 12 月完成的一幅布面油画，规格为 139 厘米 ×375 厘米，现藏于美国波士顿美术馆。

　　这幅画是一幅具有总结性的作品，同年 3 月高更刚刚经历了丧女之痛，之后又一直受梅毒和眼病的折磨，贫病交加的高更起意自尽，临死前完成这幅画作，因此这部作品集中表现了他对人生和艺术的见解。然而高更自杀未遂，得以继续创作另外的一些作品。1898 年，《我们从何处来？我们是谁？我们向何处去？》被高更在塔希提岛送给了乔治·达尼埃·德·蒙弗雷德，后来经过多次转手，最终于 1936

年被纽约的哈瑞曼画廊所得，当年即以 8 万美元的价格转给了波士顿美术馆，成为该馆新的镇馆之宝并一直流传至今。

艺术特点

　　《我们从何处来？我们是谁？我们向何处去？》呈现了不同性别、不同年龄的裸体人物的形象。最右边的是一个刚刚诞生的婴儿，象征着人类的诞生；中间是一个正在采摘苹果的青年，寓意人类的生存发展；最左边是一个老妇的形象，代表人类的生命将终结。背景中是塔希提特有的山峦、热带雨林和海洋，它们来自远古的血脉，纵横交错，贯穿在历史的长河里。整幅作品向观者展现了人类从生到死的三部曲。高更采用了单纯的轮廓和近于平涂的艳丽色块，营造出神秘、奇异的氛围。

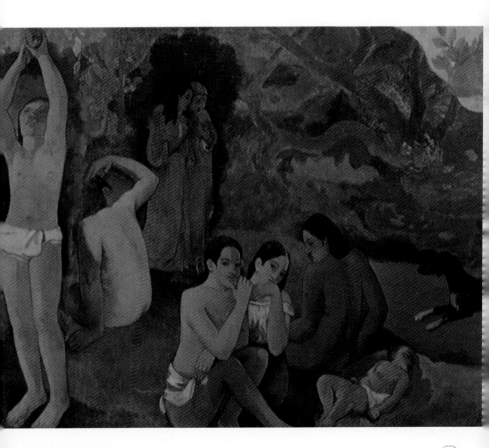

乔治·修拉《大碗岛的星期天下午》

作品概况

　　《大碗岛的星期天下午》是由乔治·修拉创作的一幅布面油画，规格为 207 厘米 ×308 厘米，现藏于美国芝加哥美术学院。

　　《大碗岛的星期天下午》是一幅具有里程碑意义的作品，对现代艺术的产生起到了直接的启迪作用。这幅巨大的绘画作品创作共耗时两年多。修拉为了创作这幅作品绘制了 400 多幅素描稿和颜色效果图，以研究构图和色彩。在这幅作品中，修拉采取点彩画法，用大块的绿色为主调，再以各种经过仔细分析处理的蓝、紫、红、黄等色点，经过一年的时间点满在画布上。画面中的大碗岛实际位于法国巴黎讷伊和勒瓦卢瓦 - 佩雷之间的塞纳河畔，与现在的拉德芳斯商业区有一小段距离。

艺术特点

　　《大碗岛的星期天下午》描绘的是大碗岛上一个晴朗的下午，游人们在树林间休闲的情景。在画面中共有 40 个人与物。所有人物都是按远近透视法安排的，并以数学计算式的精确，递减人物的大小和在深度中进行重复来构成画面，画中领着孩子的妇女正好被置于画面的几何中心点。画面中的近大远小并不是传统的直上直下，而是直上直下的近大远小与斜向的近大远小并存，画面人物虽然众多，但井然有序。

亨利·德·图卢兹·劳特累克《红磨坊舞会》

作品概况

　　《红磨坊舞会》是由亨利·德·图卢兹·劳特累克于 1890 年创作的一幅布面油画，规格为115.6 厘米 ×149.9 厘米，现藏于美国费城艺术博物馆。

　　劳特累克擅长人物画，绘画对象多为巴黎蒙马特一带的舞者、女伶、妓女等中下阶层人物。在巴黎蒙马特居住的那些日子，是劳特累克绘画艺术真正的辉煌时期。蒙马特是个新兴的娱乐区，酒馆、舞厅、妓院林立，是社会底层人物的聚集地，也是上流社会找乐子的地方。劳特累克自幼就生活在奢侈享乐的环境中，养成了放纵不羁的性格，所以他经常出入娱乐场所，寻求内心的平衡和麻醉。《红磨坊舞会》就是一幅描绘蒙马特娱乐场所的代表作品。

艺术特点

　　在以绿色为主调的环境衬托下，红衣女子显得鲜明突出，一群绅士活跃其中。画面中心一对男女翩翩起舞，舞男的身影随意屈伸跳动着，沉醉在半是幽默、半是纵情恣肆的状态中；舞女跷起腿，提起长裙踢踏着，扭摆着，充分展现出放浪形骸的姿情，但是他们的面部表情却十分呆板，好像疯狂的动作只是一种习惯反应或是一种下意识的需要。各式男女在这一自由的天地里放纵狂舞中获得一点精神麻木和舒展。这幅画除了鲜明活跃的色彩外，劳特累克还运用潇洒流动感的线条和笔触，增强了画面的动势、喧闹感和放荡的气氛。画中色彩、线条和笔触具有强烈的表现力。

亨利·马蒂斯《戴帽子的女人》

作品概况

《戴帽子的女人》是由亨利·马蒂斯于 1905 年创作的一幅布面油画，规格为 80.7 厘米×59.7 厘米，现藏于美国旧金山现代艺术博物馆。1905 年，以马蒂斯为代表的一群法国年轻画家，在巴黎秋季沙龙展出了一批作品，因为用色大胆、异于传统风格，这些画家的画作风格被称为野兽派。法国艺术评论家路易·沃克塞尔对这幅画有较高的评价，在看过当年的展览之后，他评价道："就像是一群野兽里的多纳泰罗。"这句评语刊登在 1905 年 10 月 17 日的《吉尔·皮拉斯》上，后来成为了"野兽派"一词的来源。如同沃克塞尔指出的一样，虽然其他同时在秋季沙龙展出的画作大多没得到什么好评，马蒂斯的这幅画却颇受欢迎。

艺术特点

《戴帽子的女人》描绘了一个身着色彩艳丽的衣服、戴着礼帽的女性，画中女性以马蒂斯的妻子为原型。非现实的色彩在女像的脸上横冲直撞。绿色的宽线条横贯前额，另一条则沿鼻梁而下。脸颊一半黄绿，一半粉红。人像因纯色的自由奔驰而明亮有力。

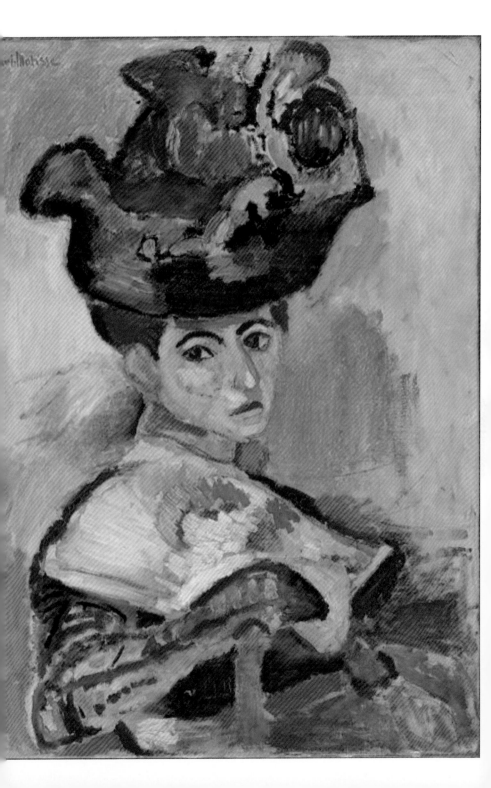

乔治·布拉克《埃斯塔克的房子》

作品概况

　　《埃斯塔克的房子》是由乔治·布拉克于 1908 年创作的一幅布面油画，规格为 40.5 厘米 ×32.5 厘米，现藏于法国里尔现代艺术博物馆。

　　1908 年，布拉克来到埃斯塔克。那儿是塞尚晚期曾画出许多风景画的地方。在那里，布拉克开始通过风景画来探索自然外貌背后的几何形式。《埃斯塔克的房子》就是当时的一件典型作品。由于布拉克创作这幅画的阶段，画风明显流露出塞尚的影响，因而，这一阶段又被称作"塞尚式立体主义时期"。

艺术特点

　　在《埃斯塔克的房子》中，房子和树木皆被简化为几何形。这种表现手法显然来源于塞尚。塞尚把大自然的各种形体归纳为圆柱体、锥体和球体，布拉克则更加进一步地追求这种对自然物象的几何化表现。他以独特的方法压缩画面的空间深度，使画中的房子看起来好似压扁了的纸盒，而介于平面与立体的效果之间。景物在画中的排列并非前后叠加，而是自上而下地推展，这样使一些物象一直达到画面的顶端。画中的所有景物，无论是最深远的还是最前景的，都以同样的清晰度展现于画面。

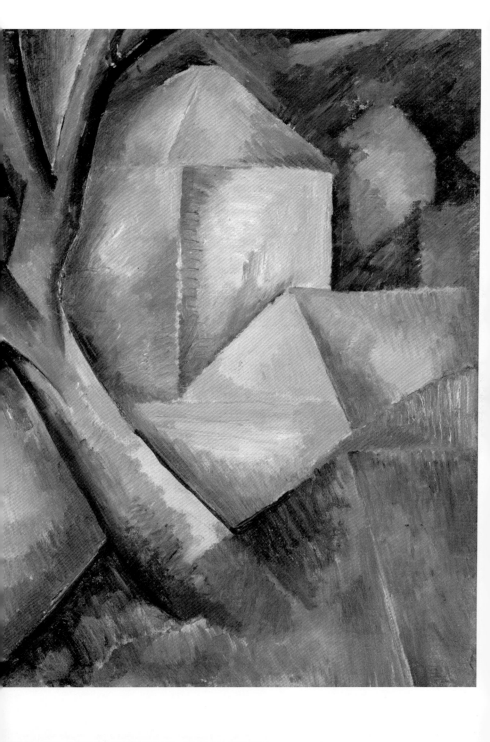

安德烈·德兰《威斯敏斯特大桥》

作品概况

《威斯敏斯特大桥》是由安德烈·德兰于 1906 年创作的一幅布面油画，规格为 80 厘米 ×100 厘米，现藏于法国巴黎罗浮宫。

威斯敏斯特大桥是一座位于英国伦敦的拱桥，跨越泰晤士河，连接了西岸的威斯敏斯特市和东岸的兰贝斯。英国国会、大本钟及伦敦眼等名胜分列于桥的两端。《威斯敏斯特大桥》是德兰时断时续地追随野兽派时期的代表作。1906 年 3 月，德兰来到伦敦，创作了一批风景画，《威斯敏斯特大桥》就是其中之一。

艺术特点

《威斯敏斯特大桥》采取了高视点的构图，把大片绿色、黄色、红色和蓝色，作为主色铺展。这些色块的强烈对比关系，使画面充满节奏和张力。那弯弯扭扭地缠结在大片补色块面上的纯色树枝，起到了使对比色互相调和的作用。全画色点斑斓，色调明亮，形状简洁，笔触颤动、有力，反映出德兰处理画面色彩与结构的非凡技巧。

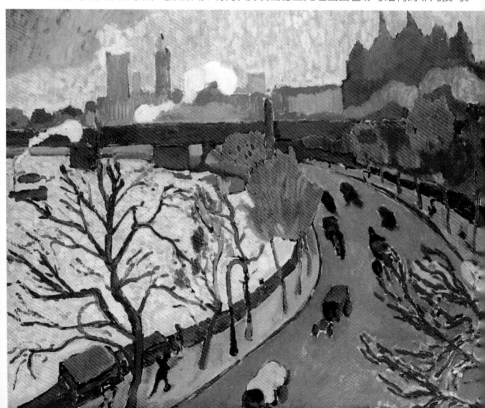

第五章

英国名画

 英国是位于欧洲西部的岛国，由于地理上与欧洲大陆隔绝，所以英国的本土文化、艺术始终与欧洲大陆保持着一定的距离。在绘画艺术方面，英国在 18 世纪才取得了辉煌的成就，出现了一大批像威廉·贺加斯、约书亚·雷诺兹、托马斯·庚斯博罗和理查德·威尔逊那样具有全欧洲意义的绘画大师，使英国绘画在欧洲画坛上处于仅次于法国的重要地位。到了 19 世纪，英国已经跻身于世界先进艺术之国的行列。

英国绘画名家

◎ 安东尼·凡·戴克

安东尼·凡·戴克（Anthony van Dyck，1599—1641 年），英王查理一世时期的宫廷首席画家。查理一世及其皇族的许多著名画像都是由安东尼·凡·戴克创作的。他的画像轻松高贵的风格，影响了英国肖像画将近 150 年。他还创作了许多圣经故事和神话题材的作品，并且改革了水彩画和蚀刻版画的技法。

◎ 威廉·贺加斯

威廉·贺加斯（William Hogarth，1697—1764 年），英国著名画家、版画家、讽刺画家和欧洲连环漫画的先驱。他的作品范围极广，包括从卓越的现实主义肖像画到连环画系列。他的作品经常讽刺和嘲笑当时的政治和风俗。后来这种风格被称为"贺加斯风格"，他也被称为"英国绘画之父"。

◎ 理查德·威尔逊

理查德·威尔逊（Richard Wilson，1714—1782 年），英国风景画家。他的作品造型明确，色彩丰富，善于用光，为英国风景画奠定了基础，故有"英国风景画之父"之称。其画对威廉·特纳和约翰·康斯特勃有很大影响。

◎ 约书亚·雷诺兹

约书亚·雷诺兹（Joshua Reynolds，1723—1792 年），18 世纪英国著名画家。他是皇家学会及皇家文艺学会成员，皇家艺术学院创始人之一及第一任院长。以其肖像画和"雄伟风格"艺术闻名，英王乔治三世很欣赏他，并在 1769 年封他为爵士。

◎ 托马斯·庚斯博罗

托马斯·庚斯博罗（Thomas Gainsborough，1727—1788 年），英国肖像画及风景画家。他是皇家艺术学院的创始人之一，曾为英国皇室绘制过许多作品，并与竞争对手约书亚·雷诺兹同为 18 世纪末期英国著名肖像画家。

◎ 乔治·罗姆尼

乔治·罗姆尼（George Romney，1734—1802 年），英国肖像画家。他是当时最杰出的艺术家之一，为许多社会人物作画，其中包括纳尔逊勋爵的情妇爱玛·汉密尔顿。罗姆尼与雷诺兹、庚斯博罗，被并称为英国肖像画三大师。

◎ 威廉·特纳

威廉·特纳（William Turner，1775—1851 年），全名约瑟夫·马洛德·威廉·特纳（Joseph Mallord William Turner），英国浪漫主义风景画家、水彩画家和版画家，他的作品对后期的印象派绘画发展有相当大的影响。在 18 世纪以历史画为主流的画坛上，其作品并不受重视，但在现代则公认他是非常伟大的风景画家。

◎ 约翰·康斯特勃

约翰·康斯特勃 （John Constable，1776—1837 年），英国画家。他的作品主要是风景画，虽然也绘制过肖像画和宗教主题作品，但实际他对这些都不是很感兴趣。他主张艺术要从观察自然中来，而不是凭空想象。康斯特勃生前，英国美术界对他并不重视，直到去世后，他的作品才得到赞扬，现在已经成为英国风景画的代表。他的作品真实生动地表现了瞬息万变的大自然景色，其画风对后来法国风景画的革新和浪漫主义的绘画有着很大的启发作用。

◎ 理查德·帕克斯·波宁顿

理查·帕克斯·波宁顿（Richard Parkes Bonington，1801—1828 年），英国浪漫主义画家，以水彩风景画和历史画著名。他生于诺丁汉附近城镇，1817 年后侨居法国。1825 年重访英国。其用写意手法画的风景画，格调清新，对法国浪漫主义风景画和英国风景画的发展都起了推动作用。

◎ 阿尔弗雷德·西斯莱

阿尔弗雷德·西斯莱（Alfred Sisley，1839—1899 年），印象派创始人之一，出生于法国巴黎的一个英国人家庭，之后恢复英国国籍，但大部分时光在法国度过。西斯莱主要创作风景画，风格受到印象派同道和柯洛的影响。他的画作在生前并不被人看重，死后才获得好评。

安东尼·凡·戴克《查理一世行猎图》

作品概况

 《查理一世行猎图》是由安东尼·凡·戴克于 1635 年创作的一幅布面油画，规格为 272 厘米 ×212 厘米，现藏于法国巴黎卢浮宫。《查理一世行猎图》是安东尼·凡·戴克的代表性作品，也是绘画史上一幅杰出的肖像画作品。图中的主人公是 17 世纪英国斯图亚特王朝的国王查理一世。画面表现了查理一世在打猎途中休息的一个场景。

艺术特点

 《查理一世行猎图》中的国王戴着黑色礼帽，穿着华丽的服饰，腰间挂着佩剑，右手用一根木棍撑着地站在草地上。他的站姿很有矫揉造作的味道，好像故意站出来要画家作画。不过从面部表情看，国王显得很有学者风范，善意而从容，温文尔雅，绅士气十足。他的两个侍臣和马匹紧随其后。紧接着是一棵枝叶繁茂的大树，把侍从和马匹都给遮掩了。远处湖面平静、树木葱郁，天上白云缭绕。

 画家以写实手法描摹出查理一世的精神状态，整个画面上，色彩统一在夕阳的光照之下，显得温暖而柔和，十分符合人物的气质。闪闪发光的衣饰，云层射出的光线，都被刻画得十分细腻。在光线的运用上，画家采用了卡拉瓦乔式的"酒窖光线"画法。他很巧妙地借助了一棵大树，把次要的侍从和马匹笼罩在它的阴影下，而特别把远处的夕阳和云霞的光线集中在国王的身上，这样一方面突出了主要人物，另一方面夕阳、霞光给画面涂上了一层美丽、浪漫、温馨的色彩。画面上色彩绚烂，银白色、红色的衣服和黄色的马靴、马鬃搭配的极有层次感。而右边浓重的黑色树叶、树影和左边别有洞天的夕阳晚辉、蓝天白云形成了鲜明的对照。

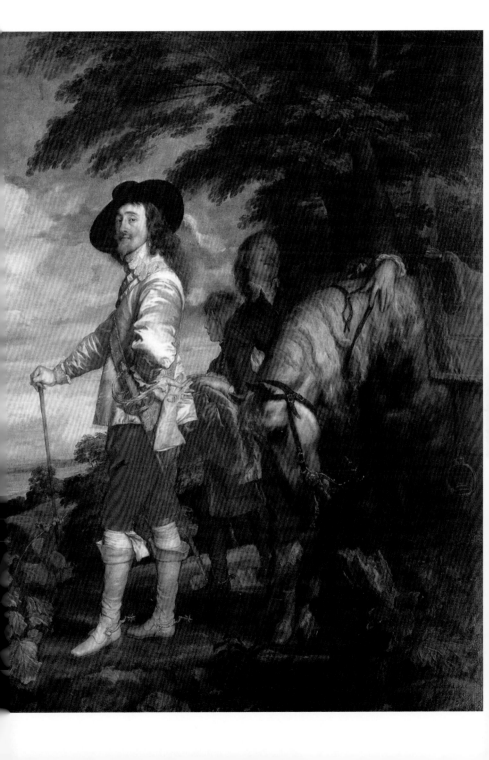

威廉·贺加斯《时髦的婚姻》

作品概况

　　《时髦的婚姻》是由威廉·贺加斯在1743—1745年间创作的一组油画，共有6幅，规格均为69厘米×89厘米，现藏于英国国家美术馆。贺加斯常常通过充满故事趣味的连环组画，用讲故事般的方式，对当时不正常的社会现象进行辛辣的批判和嘲讽。18世纪中叶的英国社会非常势利，一度出现了新兴资产阶级和没落贵族大量通婚的现象。其原因在于，新兴资产阶级暴发户非常羡慕贵族的身份，而没落的贵族又很羡慕暴发户的钱财，所以双方通过买卖婚姻正好各取所需，一时成为社会风气。《时髦的婚姻》正是对这一极端功利的社会现象的揭露和嘲讽。

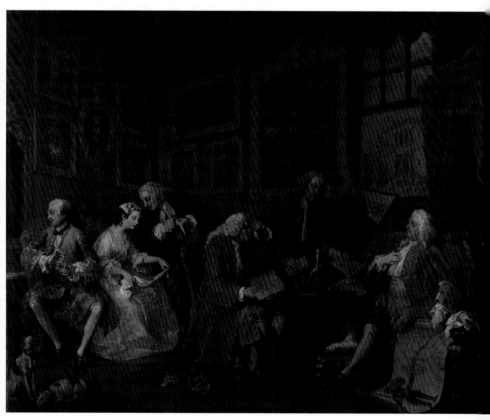

《订婚》

艺术特点

　　《时髦的婚姻》共有6幅，按情节发展依次为《订婚》《早餐》《求医》《梳妆》《伯爵之死》《伯爵夫人自杀》，是对极端功利的社会现象的揭露和嘲讽。内容讲述的是：一位年轻的伯爵为了发财和暴发户的女儿结了婚，但是二人之间根本没有什么感情，很快就各行其是，彼此不忠。伯爵背着妻子领着情人到江湖医生那里去打胎，而妻子则与情人在闺房里通宵达旦寻欢作乐。后来妻子与人通奸被伯爵发现，盛怒之下的伯爵与其决斗，不幸中剑身亡。伯爵夫人幡然悔悟，可为时已晚，不堪自责的她也服毒自尽。弥留之际，她的父亲慌忙赶来，却不为女儿哀伤，而是先把她手指上的宝石戒指取下放进了自己口袋。

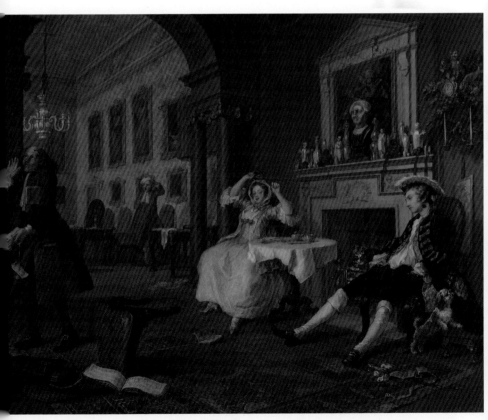

《早餐》

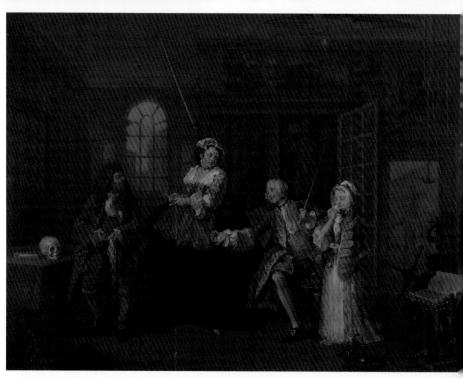

《求医》

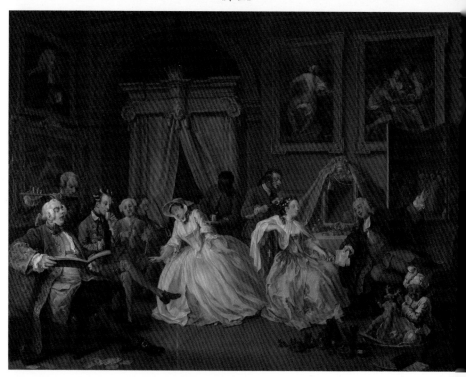

《梳妆》

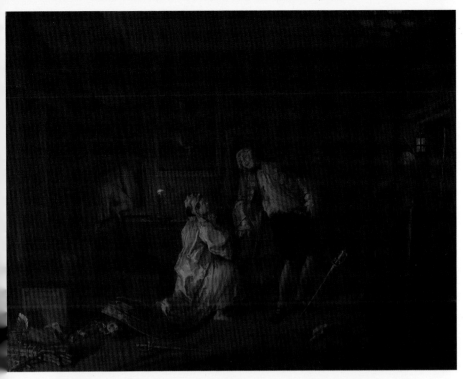

《伯爵之死》

《伯爵夫人自杀》

威廉·贺加斯《卖虾姑娘》

作品概况

　　《卖虾姑娘》是由威廉·贺加斯于 1760 年创作的一幅布面油画，规格为 63 厘米 ×50 厘米，现藏于英国国家美术馆。

艺术特点

　　《卖虾姑娘》是以普通人的形象为艺术对象的代表作之一。卖虾姑娘脸上充满童稚般乐观的情绪，她的勤劳、朴素和灵气，令不少现代观众产生兴趣。贺加斯以速写式的油画笔触捕捉了这个姑娘的美：一种调皮的回眸一笑，在她的脸上显示出来。这是一个整天在港口码头叫卖的穷家孩子，贺加斯画出了她的活泼与个性的真实。

理查德·威尔逊《茅达区山谷》

作品概况

　　《茅达区山谷》是由理查德·威尔逊于 1764 年创作的一幅布面油画，规格为 60 厘米 ×75.5 厘米，现藏于威尔士国家博物馆。

艺术特点

　　在《茅达区山谷》的画面中，阳光映照着远方的山顶，山谷间一条盘曲公路把两边山坡划出了背阴与面阳的两个大面。山坡上点缀着团团树丛，几个骑马的山乡人从山坡上下去，后面只露出驮货的几匹马和人。这幅画空间感强，色彩和谐，墨绿与棕灰构成了整体基调。这里没有威尔逊前期风景画中某些人工气息，辽阔的天空与苍茫的山地是真实生活的一部分。这也是威尔逊的平原风景题材的成功之作。

约书亚·雷诺兹《三美神》

作品概况

《三美神》是由约书亚·雷诺兹于1773年创作的一幅布面油画，规格为290.8厘米×233.7厘米，现藏于英国伦敦泰特美术馆。

这幅画中的三位女子都是爱尔兰贵族威廉·蒙哥马利爵士的女儿，她们被称为"爱尔兰的恩赐"。三姐妹聚集在一起，收集着鲜花，为罗马的婚姻之神的雕像进行装扮。

艺术特点

《三美神》画面中的三姐妹以扮演三美神为名，实则是暗喻三姐妹的美丽如同三美神一样。画家吸收了意大利文艺复兴绘画的经验，有意将古代雕刻的优雅造型与所画人物的特点结合起来，使他们都具备了一种高雅、优美的造型特征。突出了三姐妹姣美的面目与丰满的胸部，用微妙的暗影处理她们的头、颈、胸，背景的或明或暗加强了人物优雅的轮廓，增强了浪漫的情调。三姐妹的白色、橘黄、紫色的裙衣与她各自的肤色、面孔，构成美的对比，显示出诗一般的美感境界。

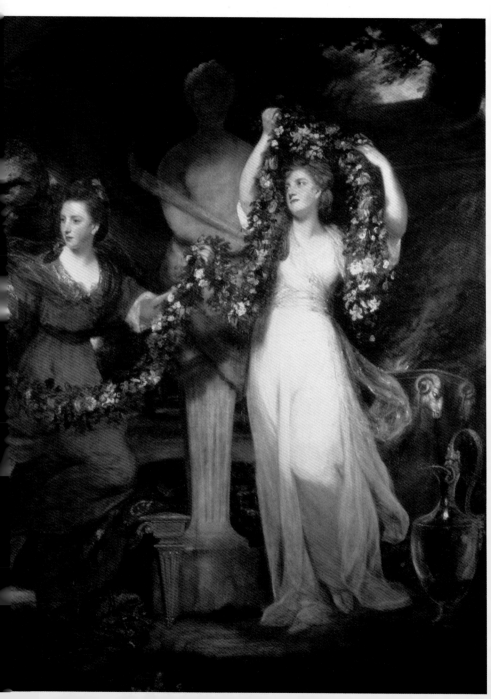

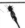

约书亚·雷诺兹《柯克班夫人和她的三个儿子》

作品概况

　　《柯克班夫人和她的三个儿子》是由约书亚·雷诺兹于1773年创作的一幅布面油画，规格为141.5厘米×113厘米，现藏于英国国家美术馆。

艺术特点

　　从《柯克班夫人和她的三个儿子》的构图来看，应该是源自于"慈悲"的意大利寓言，孩子们与其说是三个英国小孩，不如说是神话传说中的丘比特，母亲则近似维纳斯要甚于英国妇人。她和环绕她的三个小孩构成一个三角形结构，其底边则为色彩深浓的斗篷边缘。透过画中的韵律感和内容，雷诺兹清楚地呈现出一种古典传统的规范。

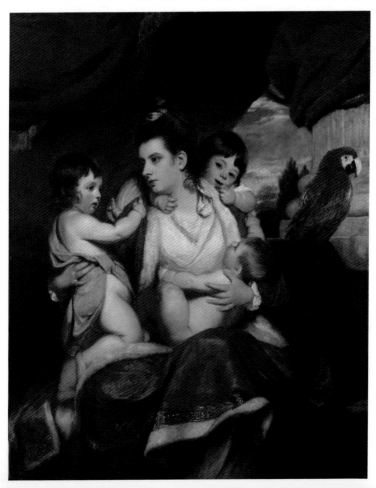

约书亚·雷诺兹《卡罗琳·霍华德小姐》

作品概况

《卡罗琳·霍华德小姐》是由约书亚·雷诺兹于 1778 年创作的一幅布面油画，规格为 143 厘米 ×113 厘米，现藏于美国国家美术馆。

艺术特点

雷诺兹在表现贵族的肖像画中很能表现人物的威严气度，但是在处理有关童年主题时有时太多愁善感；不过一旦捕捉到童稚的清新气息时，画面又极其动人。《卡罗琳·霍华德小姐》就是一个典型的例子，少女的纯真气息在玫瑰花丛的对照之下虽略带凄凉，但其含蓄的表现却深扣人心。

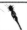

约书亚·雷诺兹《伊利莎白·德尔美夫人和她的孩

作品概况

《伊利莎白·德尔美夫人和她的孩子》是由约书亚·雷诺兹于 1779 年创作的一幅布面油画，规格为 238.4 厘米 ×147.2 厘米，现藏于美国国家美术馆。

艺术特点

雷诺兹是一个极其多产的肖像画家，他曾说过："如欲发明，可先学学前人的发明。"在他的肖像画样式中，他广泛借鉴其他画家的样式，让画面富于变化。这幅优雅精练的肖像画，其人物仿佛意大利画家安东尼奥·柯勒乔的作品，风景则类似英国画家安东尼·凡·戴克的画面。照在叶丛上的光线不但在树干上留下光辉，而且能优雅稳重地映照在人物上面，反映出 18 世纪英国人对自然的观点，因此这种风格在英国的肖像画中极受欢迎。

约书亚·雷诺兹《乔治·库西马克上校》

作品概况

《乔治·库西马克上校》是由约书亚·雷诺兹于1782年创作的一幅布面油画，规格为145.4厘米×238.1厘米，现藏于美国纽约大学都会美术馆。

这幅肖像画是雷诺兹晚期的杰作之一，为了这幅画，乔治·库西马克上校总共摆了大约16次姿势，而马匹更换姿势的次数更多。

艺术特点

在《乔治·库西马克上校》的构图上，雷诺兹显然受到了安东尼·凡·戴克所绘《查理一世行猎图》的影响，然而乔治·库西马克上校一副轻松的姿势以及漫不经心的神色，实属画家个人的风格。对于这件晚期作品，雷诺兹使用了较为明亮的色调以及较诉诸感官美的描绘，可能是他面对托马斯·庚斯博罗日益受到欢迎的画作所引起的反响。

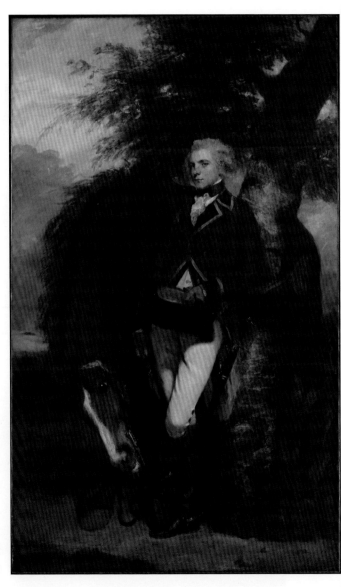

托马斯·庚斯博罗《安德鲁斯夫妇》

作品概况

　　《安德鲁斯夫妇》是由托马斯·庚斯博罗于 1750 年创作的一幅布面油画，规格为 69.8 厘米 ×119.4 厘米，现藏于英国国家美术馆。

　　相对于肖像画，庚斯博罗更喜欢风景画，但是付大价钱的顾客都是来画肖像的，所以他会将风景结合起来创作，《安德鲁斯夫妇》就是庚斯博罗广为人知的早期杰作之一。

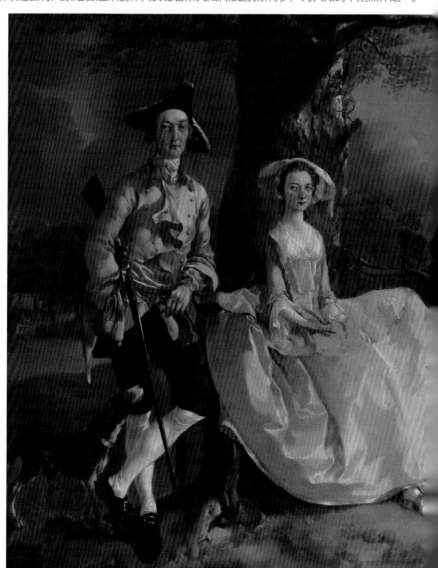

艺术特点

　　《安德鲁斯夫妇》是一幅并排在一起的双人肖像画，这是庚斯博罗的特色，在其他画家的作品里非常少见。画面中，一对类似贵族打扮的中产阶级新婚夫妇，男人带着猎犬，拿着猎枪，站在椅子旁边，左手肘倚靠在椅背上。庚斯博罗着意以细腻的笔触色彩，描绘发光精致的绸缎衣裙，高贵而自然；女人端坐在大树旁的椅子上，肩部狭窄、脖子修长、有着粉红色的面孔和光滑细腻的皮肤，以及高傲冷漠的目光。画面背景是一片金色和绿色交织的肥沃土地，典型的英国村庄。风景与肖像分属不同领域、不同风格，但在此处巧妙地融为一体，相互衬托，如同一首田园抒情诗。

托马斯·庚斯博罗《玩猫的画家之女》

作品概况

　　《玩猫的画家之女》是由托马斯·庚斯博罗于 1760 年创作的一幅布面油画，又名《画家的女儿和猫》，规格为 75.6 厘米 ×63 厘米，现藏于英国国家美术馆。

艺术特点

　　《玩猫的画家之女》表现的是庚斯博罗的两个女儿：玛格丽特和玛丽。这是一幅尚未完成的油画作品，在玛丽的左边脸颊上还可以看出明显的运笔方向。画中除了人物的头像外，其余部分均显得过于粗糙和不够精确，但这是庚斯博罗有意而为的。在她们俩的脸上，庚斯博罗把画面从亮部到暗部的过渡处理得非常微妙、自然，阴影部分也刻画得恰当、准确，但是耳朵却是草草的几笔，未作过多的描绘。在 18 世纪，画家常雇用助手绘制细节，而庚斯博罗的画却完全由他一手完成，因为他深知自己的技巧是最终效果之中最重要的成分。

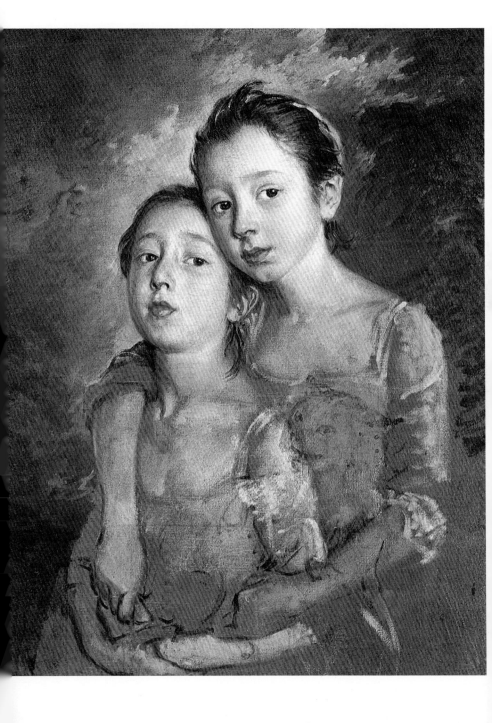

托马斯·庚斯博罗《玛丽·霍维伯爵夫人》

作品概况

《玛丽·霍维伯爵夫人》是由托马斯·庚斯博罗于 1763 年创作的一幅布面油画，规格为 152.4 厘米 ×244 厘米，现藏于英国伦敦肯伍德别墅。

这幅画是庚斯博罗定居巴斯时所完成的，在此处庚斯博罗获得了意想不到的功名利禄。巴斯是当时英国最适合疗养的城市，富豪名流之辈云集于此，庚斯博罗来到这样的环境中，为达到名利双收的目的，便开始改变他的作画风格。庚斯博罗为达官贵人作画时，习惯加上一些具有暗示性或象征意义的道具，并且着重于华美服饰的描绘，展现画中人物身份的高贵。

艺术特点

在《玛丽·霍维伯爵夫人》中，庚斯博罗以他擅长的风景画为背景，但此处的风景与他早期绘画中的真实田野风光迥然不同，是一种带有田园牧歌意味的朦胧风景。雾霭迷蒙，树木山冈既是实景，也是虚描。除了风景画之外，庚斯博罗对华美服装的描绘也相当热衷。画中人物身着粉红色礼服，裙摆的皱褶与光影细腻巧致，裙子上的白色蕾丝轻薄透明，华丽袖口的层叠垂坠十分自然，大盘帽以及高高的珍珠领显出人物极为优雅、迷人、高贵的特质。在华丽灿烂的服饰之外，人物兼具不卑不亢、略带忧郁的高雅态度和自信神情，以聪慧高贵的形象出现在观者的面前。

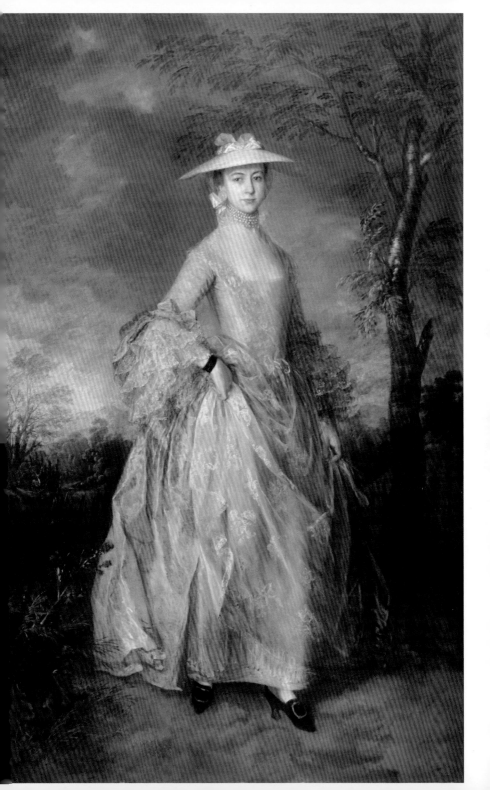

托马斯·庚斯博罗《蓝衣少年》

作品概况

　　《蓝衣少年》是由托马斯·庚斯博罗于 1770 年创作的一幅布面油画，又名《忧郁的男孩》，规格为 123 厘米 ×178 厘米，现藏于美国亨廷顿美术陈列馆。

　　庚斯博罗在 33 岁以后，肖像画声誉已驰名国内外。1768 年升任英国皇家美术学院院长的约书亚·雷诺兹也是一位肖像画家。他看到庚斯博罗肖像画艺术的巨大成就，心生嫉妒，常常出言不逊。于是，雷诺兹和庚斯博罗形成了对立的两派，彼此贬抑。英国画坛和艺术爱好者也因为他们分成了两派，经常发生争执。有一次，雷诺兹在学院里给学生上课的时候，说到冷色特别是蓝色不能多用，更不能用到画面中间的主要位置上。庚斯博罗得知后，为表示蔑视这种"法规"，于 1770 年用大量蓝色画了这幅《蓝衣少年》。

艺术特点

　　《蓝衣少年》描绘了一位衣饰华丽的贵族少年，身穿宝石蓝色的缎子面料服装。整幅画以蓝色为主调，且夹杂了许多淡黄、淡红的暖色，调解了过于寒冷的感觉。活泼、跳跃的蓝色绸缎，变幻莫测的衣纹和高光，与含蓄的黄灰、蓝灰、绿灰、红灰的背景形成了奇妙的和谐对比，使这一片蓝色晕成一匹光滑柔软的绸缎，新颖别致，没有让人感到任何不适，反而使人觉得出奇制胜。庚斯博罗运用奔放流畅的笔触，把少年的风流潇洒的风度表现得淋漓尽致，充分发挥了宝石蓝的光色之美。

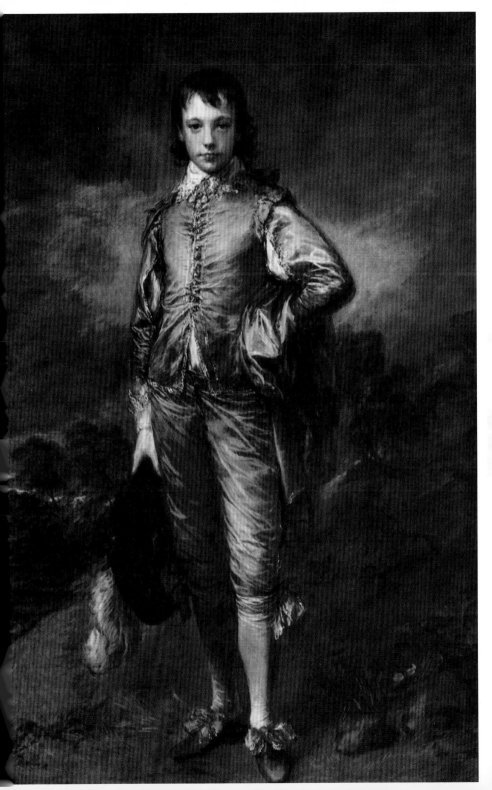

 托马斯·庚斯博罗《格雷厄姆夫人》

作品概况

《格雷厄姆夫人》是由托马斯·庚斯博罗于 1777 年创作的一幅布面油画，规格为 237.5 厘米 ×154.3 厘米，现藏于苏格兰国家美术馆。

艺术特点

《格雷厄姆夫人》展现了庚斯博罗惊人的成熟技巧。刻意突出衣着的华丽和人物的富有，这在他之前的许多肖像画中已逐渐显露，而此画则到了让人惊叹叫绝的地步。年轻的格雷厄姆夫人，戴着精美的羽毛帽，穿着一袭乳白色外衣和粉红色丝裙，背后是巍然矗立的廊柱，华丽的衣饰和背景，几乎使夫人那五官清秀、表情略显傲慢的面孔黯然失色。庚斯博罗处理油彩的手法自如而流畅，表现出一种诗意、优雅之美，这是他崭新的成就。光线的处理方式自然而新颖，使格雷厄姆夫人仿佛站在聚光灯下，明亮而贵气。

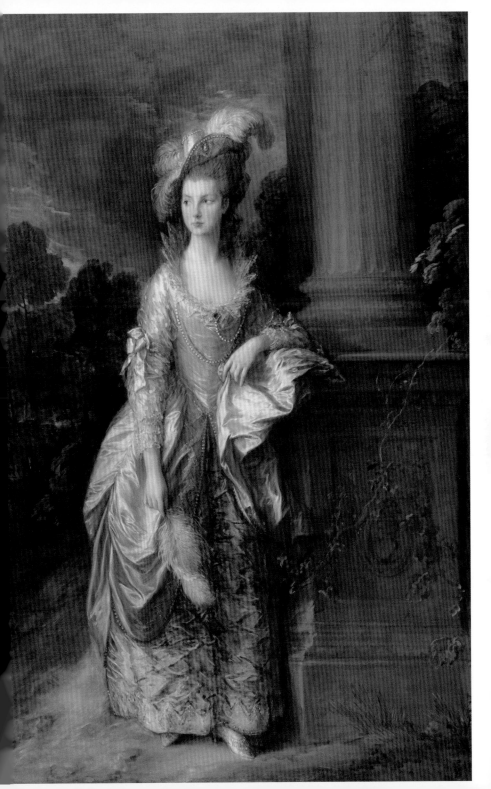

托马斯·庚斯博罗《哈莱特夫妇》

作品概况

《哈莱特夫妇》是由托马斯·庚斯博罗于 1785 年创作的一幅布面油画，规格为 236.2 厘米 ×179.1 厘米，现藏于英国国家美术馆。

艺术特点

庚斯博罗的肖像画既能迎合贵族男女追求华美的审美趣味，在盛装肖像中给描绘对象增加沉稳高傲的贵族风采，又能真实地传达出画中人的个性气质。在这幅早晨散步的青年夫妇肖像中，庚斯博罗就是有意将他们描绘得高尚而优雅、华丽而带韵致，似乎这些人物就是上流社会中的精英。这对夫妇英俊而美丽，身着华贵衣饰，雍容高傲，在景色宜人的大自然中结伴而行，悠闲自得，在他们的心目中，世界是如此美好。不过，庚斯博罗虽然精心地描绘他们，但内心却蔑视他们，画中人侧转身姿，目光向外，这正是庚斯博罗的暗示：贵族男女对爱情是永远不会专一的。

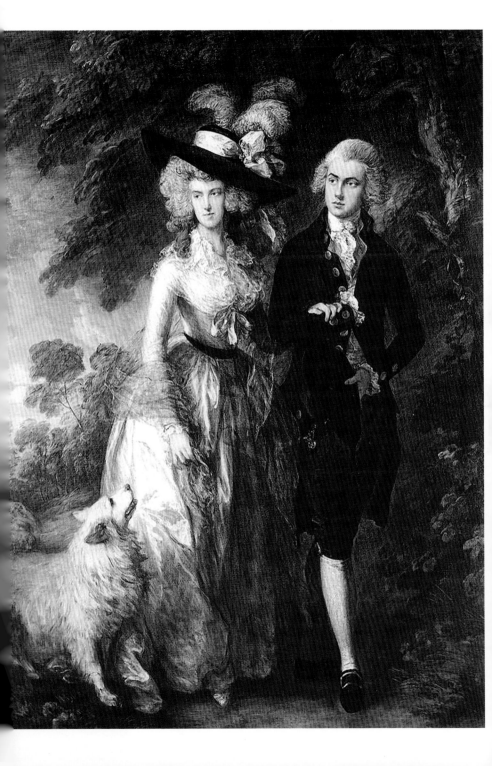

乔治·罗姆尼
《戴草帽的汉密尔顿小姐》

作品概况

　　《戴草帽的汉密尔顿小姐》是由乔治·罗姆尼于1782—1784 年创作的一幅布面油画，规格为 76 厘米 ×62厘米，现藏于美国亨廷顿美术陈列馆。

　　罗姆尼是 18 世纪英国杰出的艺术家之一，为许多社会人物作画，其中包括纳尔逊勋爵的情妇爱玛·汉密尔顿。1782 年罗姆尼与爱玛认识后，她便成为他的模特。罗姆尼为爱玛创作了超过 60 幅作品，姿势各不相同，有些作品中爱玛还饰演历史或者神话人物。《戴草帽的汉密尔顿小姐》是这些作品中较为出色的一幅。

艺术特点

　　《戴草帽的汉密尔顿小姐》是罗姆尼为爱玛所作的肖像画。画家抓取了她那对微嗔而圆睁的杏眼，以加强她的娇美与风姿。她两手抱拢，左手放在颈下，含情脉脉，展现一种少女的倩美神态，观后令人称羡不已。整幅画充满着青春的活力感。

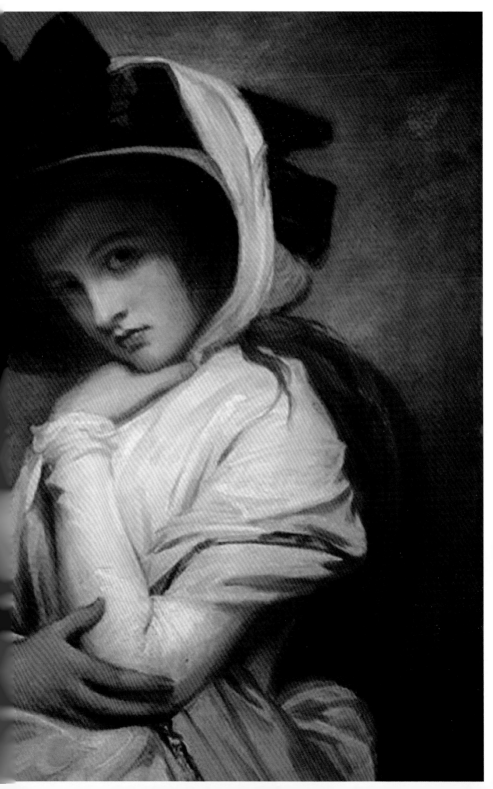

威廉·特纳《被拖去解体的战舰无畏号》

作品概况

　　《被拖去解体的战舰无畏号》是由威廉·特纳于 1838 年创作的一幅布面油画，规格为 90.7 厘米 ×121.6 厘米，现藏于英国国家美术馆。这幅画描绘了"无畏"号战舰在退役后被拖曳至海斯港解体的景象。装备了 98 门舰炮的"无畏"号战舰在 1805 年的特拉法尔加海战中为尼尔森的胜利立下了汗马功劳。该舰一直服役到 1838 年，退役后，从希尔内斯被拖曳至海斯港解体。

艺术特点

　　《被拖去解体的战舰无畏号》意在表现当时日渐衰落的英国海军，以及老式风帆战舰在蒸汽动力出现之后的没落。画面中，"无畏"号仿佛在雾霭里一样朦胧，桅杆上的帆紧紧收着，驶往东方，渐渐远离平静的海面，以及太阳落下的地方。一个时代结束了，古老的荣耀与激情如今被新的历史覆盖。小小汽船拖动巨大的战舰，劈波斩浪，让人惊叹蒸汽机强大的同时，也显示了工业革命和科技的力量。此时，汽船带动的不仅仅是战舰，更是整个世界。大笔渲染的日落和古战舰在同一个水平线上，而新生代的蒸汽拖船则鲜明有力。特纳对大海和天空的描绘尤其精彩，他以重墨渲染了夕阳在云间的光辉，与船索的细致描绘形成鲜明对比。

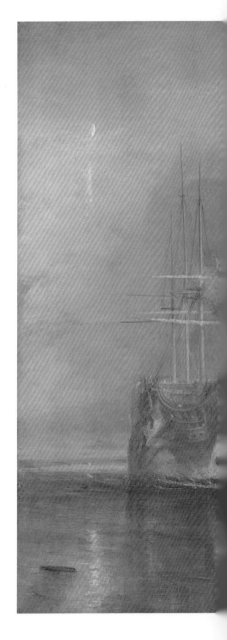

约翰·康斯特勃《干草车》

作品概况

 《干草车》是由约翰·康斯特勃于 1821 年创作的一幅布面油画，规格为 130.2×185.4 厘米，现藏于英国国家美术馆。

 《干草车》是康斯特勃有代表性的作品，也是一幅脱离了古典绘画模式的作品。1824 年，许多外国艺术家参加巴黎沙龙的展览，引起轰动，其中康斯特勃有三幅作品参展，即《干草车》《英国的运河》《汉普斯戴特的荒地》。法国著名画家德拉克洛瓦刚画完自己的名作《希阿岛的屠杀》送到沙龙，看到康斯特勃的三幅作品后，立即赶回，将《希阿岛的屠杀》上的天空重新绘了一遍，他说："康斯特勃给了我一个优美的世界。"《干草车》在巴黎所得到的评价甚高，获得了金质奖章，并专门在圣马可大街上开了一个康斯特勃沙龙。

艺术特点

 《干草车》画面的中心是一辆运输干草的马车正在过河，岸边有被栅栏围起来的房屋，淳朴的农民，还有悠闲散步的小狗，远处的树林与天空连为一体，一切都处于安静的氛围中，自然而真实，令人感动和向往。

 整个画面充满了阳光，弥漫着浓厚的乡土气息。画中运用了多种色彩，它们既互相对应又相互交织，打破了古典主义画家一直用棕色和褐色所营造的凝重压抑的

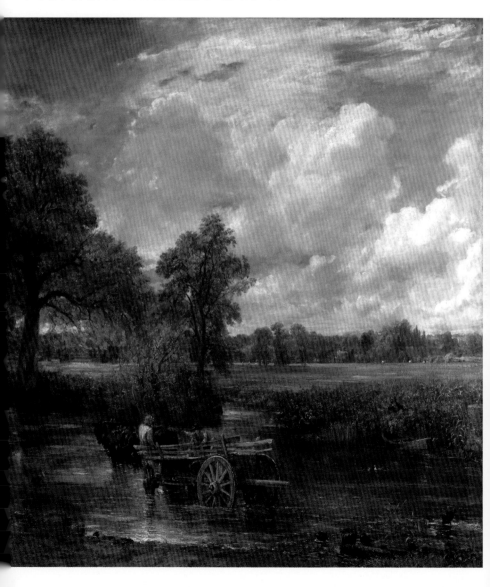

的画面气氛，把画面渲染得明快而淡雅。画面上的光线运用得极具特色，正午的阳光穿过树木的枝杈照在水面上，水面上泛起了层层涟漪，树叶在阳光的照射下闪着黄色的光辉，就像满树金子一样。天上的云朵也描绘得颇具特色，有的透明，有的不透明，仿佛都在流动。云朵有蓝灰色的，有银灰色的，还有微绿色的，不同色泽的云层把云朵厚薄轻重的质感全都形象地体现了出来。

理查德·帕克斯·波宁顿《崖下》

作品概况

　　《崖下》是由理查德·帕克斯·波宁顿于1828年创作的一幅纸本水彩画，规格为21.6厘米×13厘米。

　　《崖下》是一幅透明的水彩画，是19世纪英国水彩画繁荣时期代表画家的典型作品之一。这幅作品画幅不大，但充分发挥了水彩画能够迅速抓住瞬息即变得生动形象的能力，洗练简洁，微妙动人。通过这幅作品，观看者可以认识透明水彩画与不透明水彩画在表现方法与艺术特色方面的不同。遗憾的是，波宁顿完成这幅作品后不久，便死于过于劳累所致的肺病，年仅27岁。

艺术特点

　　《崖下》表现了英格兰一个海湾中因

潮汐而产生的船难场面。明亮的山崖、海岸的沉暗色调和画面中的许多倾斜线，加强了险恶的恐怖气氛。画面下方的人物动态和道具的处理也密切联系主题，表示出不幸和悲哀。这幅画构图完整，造型严谨，浓淡色调对比强烈，水色充分、流畅而透明，笔法也非常随意而自然，具有传统水彩画的艺术特色。

阿尔弗雷德·西斯莱《汉普顿庭院的桥》

作品概况

《汉普顿庭院的桥》是由阿尔弗雷德·西斯莱于1874年创作的一幅布面油画，规格为46厘米×61厘米，现藏于法国巴黎奥赛博物馆。

《汉普顿庭院的桥》标志着西斯莱独树一帜的艺术风格已经成熟。这幅画体现了西斯莱的主张：为了赋予作品以生命力，在风景画创作中要重视"形式、色彩、画面的效果"。他还认为画面上要留下熟练的技巧，要保持高度的鲜明性，这样"画家拥有的感受才能传达给观众"。

艺术特点

《汉普顿庭院的桥》中的天空、树木、河流用笔洒脱自如，达到了炉火纯青的程度。天空被描绘得十分开阔，河流具有饱满的特点，大树显得生机勃勃，天空中飘动的白云，抖动着的绿叶和闪烁着熠熠光辉的流水所形成的画面，犹如一首跃动欢快的舞曲。

阿尔弗雷德·西斯莱《莫雷附近的白杨林荫道》

作品概况

《莫雷附近的白杨林荫道》是由阿尔弗雷德·西斯莱于 1890 年创作的一幅布面油画，规格为 62 厘米 ×81 厘米，现藏于法国巴黎奥赛博物馆。这幅画是西斯莱后期作品中的代表作。这一时期的画家下笔比早年时更加迅速有力，着色更为浓重，追求华丽的画面效果。

艺术特点

《莫雷附近的白杨林荫道》的构图非常简洁，画面结构平稳，用笔速起速落，犹如蜻蜓点水，抑或轻舞飞扬；画面清澈透明，树叶的暗部和地面反射着灰紫的天光色，与闪耀着明快金黄色和苹果绿的树林交相辉映，产生出斑斓夺目的色调。尽管西斯莱一生从事风景画的创作，鲜有人物画作品出现，几乎无从判断出西斯莱的传统油画技法功底。但西斯莱在这幅作品中采用的油画技法，却部分印证了传统技法中暗部透明色薄涂、高光不透明色厚涂的传统。

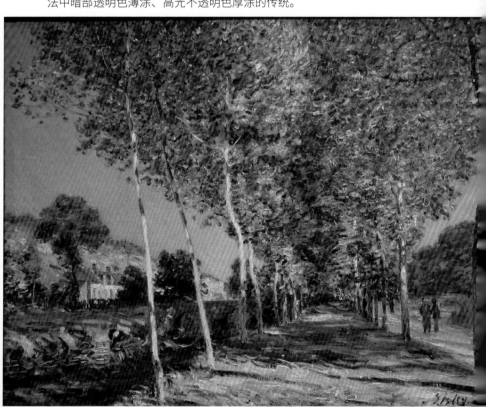

第六章

荷兰名画

　　17世纪，荷兰为绘画艺术营造了黄金发展环境，涌现出伦勃朗、哈尔斯、弗美尔、梵高等绘画大师。现实主义是荷兰绘画的精髓，肖像、风景、静物、风俗等写实主义绘画类型对整个西方美术的发展，都产生了意义深远的影响。

荷兰绘画名家

◎ 扬·凡·艾克

扬·凡·艾克（Jan Van Eyck，1385—1441 年），早期尼德兰画派最伟大的画家之一，也是 15 世纪北欧后哥德式绘画的创始人。他透过对光线投射的深刻研究，使画面具有真实的感觉，进而使景色能够统一。他所创造的空间，能够令人完全信服，主要是靠他的视觉经验。他的绘画技巧相当杰出，对于油画尤其专精。由于他发明了一种完善的油彩溶剂，使他的画作能将灿烂的色彩保存到现在而不褪色。

◎ 弗兰斯·哈尔斯

弗兰斯·哈尔斯（Frans Hals，约 1581—1666 年），荷兰黄金时代肖像画家，以大胆流畅的笔触和打破传统的鲜明画风闻名于世。关于其生平和为人，可靠的史料极少，长期以来传说极多。不过，哈尔斯确实一生潦倒，甚至在 17 世纪 30 年代许多顾主委托他作画的时期，也曾因欠债而为肉铺和鞋匠所控告。晚年更是穷得可怜，临终前几年，全靠哈勒姆市政当局施舍的一笔定期救济金，才赖以活命。

◎ 威廉·克拉斯·赫达

威廉·克拉斯·赫达（Willem Claesz Heda，约 1593—1680 年），17 世纪荷兰静物画家。他的静物描绘细腻，不见笔痕，只有物象的形态、质感、光和空间感，它带有巴洛克艺术的装饰成分，但不见虚浮夸张，格外庄重、真实。

◎ 伦勃朗

伦勃朗（Rembrandt，1606—1669 年），全名伦勃朗·哈尔曼松·凡·莱因（Rembrandt Harmenszoon van Rijn），巴洛克画派的代表画家之一，也是 17 世纪荷兰黄金时代绘画的主要人物，被称为荷兰历史上最伟大的画家；在 2004 年票选最伟大的荷兰人当中，他排名第九。他所处的年代被称为荷兰黄金时代，荷兰的科学、艺术与商贸成就达到顶峰。

◎ 雅各布·凡·雷斯达尔

雅各布·凡·雷斯达尔（Jacob Van Ruisdael，1628—1682 年），荷兰风景画家。他擅长捕捉大自然的力量与活力，最善于描绘森林湖海，他笔下的森林光与阴共存，光阴过渡自然；他笔下的湖海浮光掠影，波光粼粼。雷斯达尔的许多林景作品，成为 19 世纪欧洲风景画家们效仿的典范。

◎ 约翰尼斯·弗美尔

约翰尼斯·弗美尔（Johannes Vermeer，1632—1675 年），又称扬·弗美尔（Jan Vermeer）、约翰·弗美尔（Johan Vermeer），是 17 世纪荷兰黄金时代画家。他毕生工作生活于荷兰的代尔夫特，有时也被称为代尔夫特的弗美尔。弗美尔与伦勃朗经常一同被称为荷兰黄金时代最伟大的画家，他们的作品中都有透明的用色、严谨的构图以及对光影的巧妙运用。弗美尔善于精细地描绘一个限定的空间，优美地表现出物体本身的光影效果及人物的真实感与质感。

◎ 梅因德尔特·霍贝玛

梅因德尔特·霍贝玛（Meindert Hobbema，1638—1709 年），荷兰风景画家。作品多描绘乡村道路、农舍、池畔等，真实地表现了自然界多变的景象，其精确的透视为人称道。霍贝玛深爱故乡，尽管他一生作品不丰，可是每一幅都是他亲自体验大自然的美与诗意的结晶。

◎ 文森特·梵高

文森特·梵高（Vincent van Gogh，1853—1890 年），荷兰后印象派画家。他是表现主义的先驱，并深深影响了 20 世纪艺术，尤其是野兽派与德国表现主义。在 2004 年票选最伟大的荷兰人当中，梵高排名第十。他最著名的作品多半是他在生前最后两年创作的，期间梵高的作品乏人问津，深陷于精神疾病和贫困中，最后导致他在 37 岁那年自杀。

 扬·凡·艾克《阿诺芬尼夫妇像》

作品概况

《阿诺芬尼夫妇像》是由扬·凡·艾克 1434 年创作的木板油画，规格为 82 厘米×59.5 厘米，现藏于英国国家美术馆。阿诺芬尼是一位商人兼银行家，也是扬·凡·艾克的好友，为了给阿诺芬尼及其新婚妻子送上一份特别的礼物，扬·凡·艾克特意创作了这幅著名的油画。《阿诺芬尼夫妇像》不但是新型油画深入表现的最早尝试，也是后期发展起来的风俗画和室内画最早的先例。

艺术特点

《阿诺芬尼夫妇像》真实地描绘了尼德兰典型的资产者形象，不仅再现了阿诺芬尼夫妇的外貌和个性特征，而且对室内的环境什物作了极其逼真的描绘，显示了画家特殊的造型才能。在背景中央的墙壁上，有一面富于装饰性的凸镜，它是全画尤其值得观者注意的细节。从这面小圆镜里，不仅看得见这对新婚夫妇的背影，还能看见站在他们对面的另一个人，即画家本人。

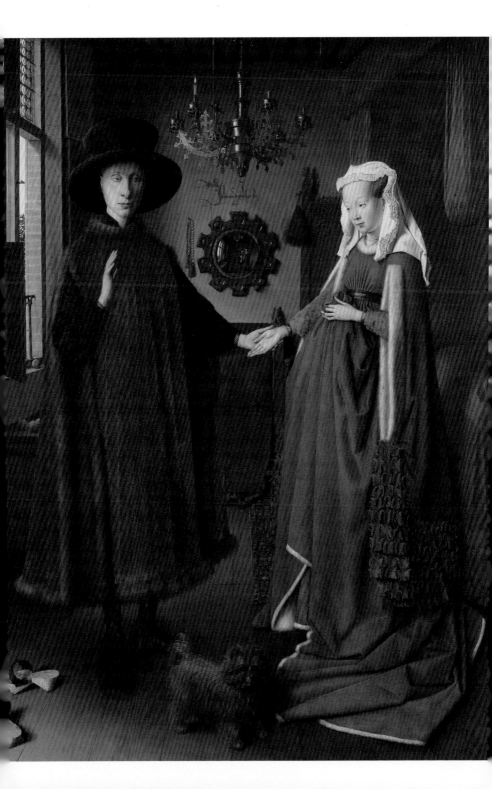

扬·凡·艾克《根特祭坛画》

作品概况

　　《根特祭坛画》是由扬·凡·艾克和休伯特·凡·艾克兄弟合作绘制的祭坛组画，又名《神秘羔羊之爱》，是现存最早的带有签名的早期尼德兰绘画作品，是一种多翼式"开闭形"的祭坛画，外面9幅。闭合的祭坛内有12幅，位于天主教根特教区圣巴夫主教座堂内。只有当节日的礼拜盛会，祭坛的两翼伴随着音乐打开时，人们才得以见到内层的12幅杰作。

　　《根特祭坛画》完成于1415年至1432年间。当时画家休伯特·凡·艾克应根特市长多库斯·威德之邀为根特的圣巴夫教堂绘制一组祭坛画。由于这位伟大画家于1426年去世，他的弟弟扬·凡·艾克接手将其完成。这组盖世佳作自从它完成后就历经磨难，不是毁损于火灾，就是被侵略者掠夺，要么就是被盗，直到1951年经过彻底修缮后才重新回到了圣巴夫教堂中。

艺术特点

　　《根特祭坛画》的题材是取自《圣经》，表现了对耶稣牺牲自己挽救人类的上帝之爱的祈求与赞颂。作为15世纪尼德兰美术的标志，《根特祭坛画》这幅出现于尼德兰文艺复兴初期的艺术巨制，具有一种里程碑的意义。题材虽来源于宗教，但画家以对现实世界肯定和赞美的态度，以及对人物细致和写实的描绘，构成了这幅作品的基调，从而使整个画面充满诗意，并具有无穷艺术魅力。

　　《根特祭坛画》可以称为世界上第一件真正的油画作品，色彩鲜明，辉煌艳丽，经过数百年之后，画面仍然如初，这在当时的确是一种绘画技法上的突进。所以，在绘画史上的意义，远远超出了一般的思想内容和艺术形式处理上的革新和独创，而是开创了整个欧洲绘画的新纪元。

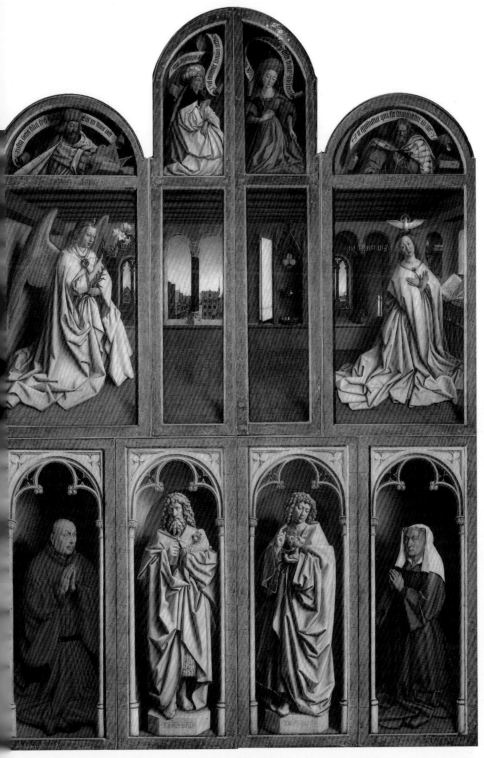

关闭祭坛时的外层画作

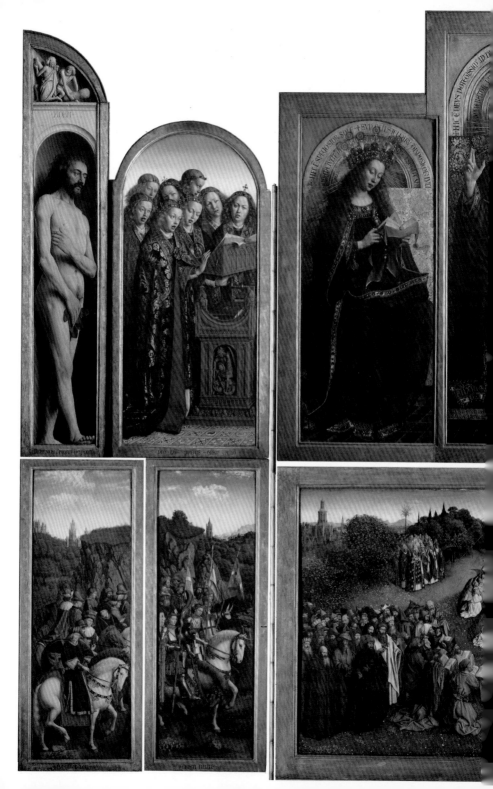

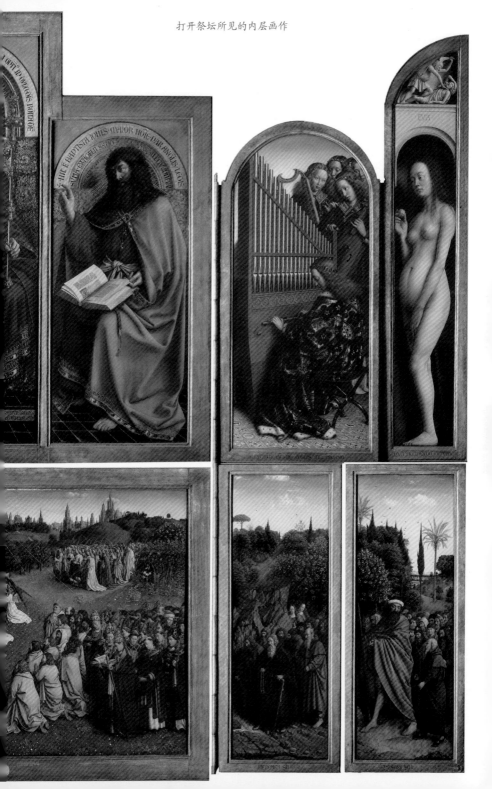

弗兰斯·哈尔斯《吉卜赛女郎》

作品概况

　　《吉卜赛女郎》是由弗兰斯·哈尔斯在 1628—1630 年间创作的一幅布面油画，规格为 58 厘米 ×52 厘米，现藏于法国巴黎罗浮宫。

　　《吉普赛女郎》是哈尔斯最具代表性的作品，它是典型的欧洲现实主义肖像画，对欧洲现实主义画派产生了非常大的影响。而且它又带有风俗题材的性质，在很大程度上促进了荷兰民族美术的发展。这幅画通过刻画一个没有封建思想的束缚、没有宫廷妇女之矫揉造作且无拘无束富有生活情趣的女子形象，表现了画家对自由、独立、美好生活的向往。

艺术特点

　　《吉普赛女郎》用饱含激情的笔触，塑造了一个性格爽朗、活泼奔放的吉卜赛女子——她敞着领口，脸上露出一丝狡黠的微笑，好像什么都不在乎，无拘无束。她身着红色的裙子和灰白色衣服，左边头发旁边露出了一个红头绳，秀发蓬松、身姿微倾。后面的背景是漂浮的白云和透出的蓝天，并巧妙地和人物融合在了一起。整个画面中各种色彩的搭配，特别是对主要部位的色彩描绘，达到了神形兼备的艺术境界。画面中的色彩过渡自然，渲染和谐，于朴素中尽显本质。构图讲究，用笔流畅，人物形象传神、逼真，于肖像画中蕴含着风俗画的风骨。

威廉·克拉斯·赫达《有馅饼的早餐桌》

作品概况

　　《有馅饼的早餐桌》是由威廉·克拉斯·赫达于 1631 年创作的一幅布面油画，规格为 54 厘米 ×82 厘米，现藏于德国德累斯顿国家美术馆。

　　赫达描绘静物的题材比较专一，他所表现的题材集中于金属与玻璃器皿。他从这些具有反光效果的器物中发现了绘画色彩的表现力，他喜欢画金银玻璃餐具配上各种点心食品，所以人们称他的静物画为"早餐画"。

艺术特点

　　《有馅饼的早餐桌》中的静物经过赫达精心的选择和摆设，使其充满庄重、神圣的高贵气息，能让观者从物品联想到主人的贵族地位和绅士风度。物品本身也具备独立的审美价值，杯盘精致的金银工艺制作，具有造型美和质地美，晶莹剔透的玻璃器皿上的反光，具有视觉上的触摸感。

 # 威廉·克拉斯·赫达《有牡蛎、柠檬和银杯的静物画》

作品概况

《有牡蛎、柠檬和银杯的静物画》是由威廉·克拉斯·赫达于 1635 年创作的一幅布面油画，规格为 88 厘米 ×113 厘米，现藏于美国洛杉矶美术博物馆。

艺术特点

在《有牡蛎、柠檬和银杯的静物画》的画面中，有一个放着牡蛎的锡盘，后面有一个打破了的玻璃杯横躺在桌上。这不是赫达经常运用的一种题材。碎片或许是暗示生命的转瞬即逝，或者直接就是赫达展示非凡捕捉光影效果能力的契机。同时，打开的牡蛎一下子展示了三种肌理：粗糙的贝壳、里面光滑的珍珠母以及软体动物本身。削了一半的柠檬也是如此。半杯的葡萄酒杯以及右侧背景上也是半满的啤酒杯可能是暗示节制的重要性。

伦勃朗《杜尔博士的解剖学课》

作品概况

　　《杜尔博士的解剖学课》是由伦勃朗于 1632 年创作的一幅布面油画，规格为 216.5 厘米×169.5 厘米，现藏于荷兰海牙莫瑞泰斯皇家美术馆。

　　这幅画是伦勃朗 26 岁的成名之作，受阿姆斯特丹外科医生行会委托，为医生行会的成员画一幅团体肖像。曾经研究过人像学的伦勃朗，准确的捕捉到雇主杜尔博士的微妙表情，让他十分满意。由于这幅肖像画的成功，使得伦勃朗在阿姆斯特丹一举成名，并确立了其在画界中不可动摇的地位。

艺术特点

　　17 世纪荷兰流行的群像画往往是人物的罗列，缺少艺术构思。伦勃朗却与众不同，他把这幅群像处理为既有一定的情节，又让每个人的肖像能够清晰展现，使作品更富于表现力。主要人物杜尔博士在画幅右边，他一边解剖尸体，一边认真讲解，其他人凝神察看和聆听着。光线的集中运用是伦勃朗艺术的重要特点，左边射来的一束光照亮了杜尔博士和尸体，衬着深暗的背景，使主要情节十分突出。其他人的头部也在光线的照射下比较明亮，突出表现了他们的肖像特征。这种人物的安排和光线的运用，在当时都是颇有新意的创造。

伦勃朗
《月亮与狩猎女神》

作品概况

　　《月亮与狩猎女神》是由伦勃朗于
1634 年创作的一幅布面油画，规格为
142 厘米 ×152 厘米，现藏于西班牙马
德里普拉多博物馆。

艺术特点

　　《月亮与狩猎女神》中的人物有几
种说法：一种说法是帕加马王后阿耳忒
弥斯正准备饮用仆人送上的酒，酒杯里
有她去世的丈夫摩索拉斯的骨灰。另一
种说法是索福尼斯巴正准备饮用她的丈
夫送来的毒药，以免她成为大西庇阿邪
欲的牺牲品。不过根据博物馆最新的研
究，目前将画作主题订为"在赫罗弗尼
斯宴会上的犹迪"，主要的证据为透过
X 光研究原始构图发现画作曾经遭到涂
改，并且背景部分关键物品被颜料覆盖，
因为原始构图可能让观者不容易理解伦
勃朗想表现的意思，因此重新修改了背
景，透过背景中隐藏的物件，符合《犹
迪传》中对于此事件的描述。

伦勃朗《达娜厄》

作品概况

　　《达娜厄》是由伦勃朗于 1636 年年初步完成的一幅布面油画，规格为 185 厘米×203 厘米，现藏于圣彼得堡艾尔米塔什博物馆。

　　这幅画取材于希腊神话，阿古斯王听信了一位预言家的告诫，他将自己的女儿达娜厄所生的儿子杀死，阿古斯王十分恐惧，便把女儿达娜厄囚禁在一座高高的铜塔之中，不让女儿与世人接触。但是，神王宙斯爱上了达娜厄，他化作一阵金雨，透过塔顶进入达娜厄的卧室，与她结为情侣。

艺术特点

　　《达娜厄》描绘的是宙斯化作金雨与达娜厄幽会的情景，她被描绘成一个成熟的女人，躺卧在床上。右手不由自主地向前伸出，脸上流露出惊奇与喜悦。光线全部聚集在她身上。周围则是暗部，利用金雨反射于帷幕、器具上的金光，以及她和仆人惊讶欣喜的神色来突出宙斯降临的主题。表现了伦勃朗一贯的戏剧性。女人肌肤的肉感，帷幕的厚重，器物金灿灿的质感，细腻逼真。

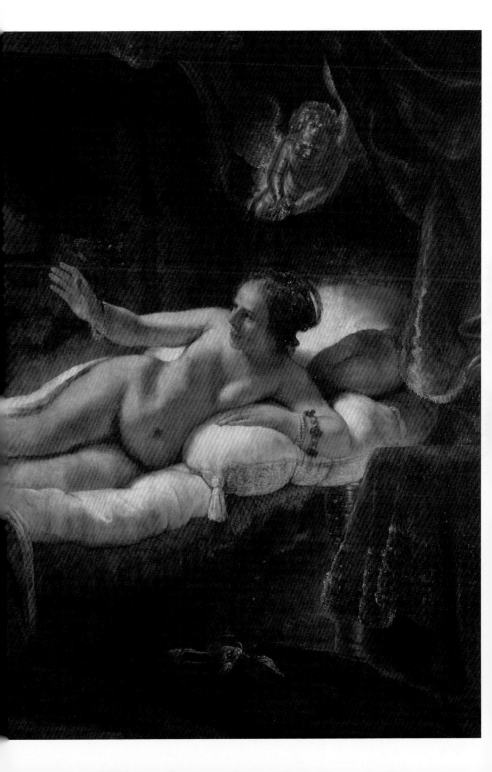

伦勃朗《夜巡》

作品概况

《夜巡》是由伦勃朗创作的一幅布面油画，规格为 363 厘米 ×437 厘米，现藏于荷兰阿姆斯特丹国家博物馆。

这幅画是伦勃朗为阿姆斯特丹城射手连队画的一幅群像。1642 年，射手连队队长班宁·柯克上尉和他手下的队员每人出 100 荷兰盾，请伦勃朗画一幅集体像。当时，军队已经无仗可打，变成了富裕市民的社交俱乐部，他们热衷于请画家给自己画像，以此来显示武功，而这些衣着光鲜的年轻人也颇受市民的青睐。

艺术特点

《夜巡》在构图上一反陈规，画面采用接近舞台效果的手法，既让每个人的形象都出现在画面上，又安排得错落有致，塑造了一个庄严有序的战士出征场面。班宁·柯克队长正对着副官下达命令，两个主要人物处于画面中心，两条向中心移动的斜线增加画面的动势，强化了画面宏伟的巴洛克风格。

《夜巡》的明暗对比强烈，层次丰富，富有戏剧性。画面上多数人笼罩在淡淡的光线之中，看不清眉眼，有的只露出一部分脸面，只有班宁·柯克队长、他的副官还有那个小女孩全身沐浴在光线中，成为全体队员中最为突出的人物，其他人物都被安排在了暗色调的中、后景中，或者只露出一张脸，或者只有一个模糊的轮廓，在画面上起着力学上的作用。

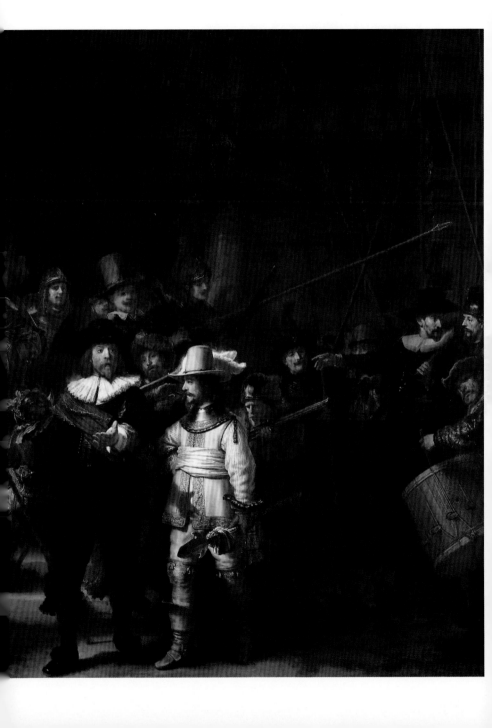

伦勃朗《犹太新娘》

作品概况

《犹太新娘》是由伦勃朗创作的一幅布面油画，规格为 121.5 厘米×166.5 厘米，现藏于荷兰阿姆斯特丹国家博物馆。

1666 年，伦勃朗的儿子提图斯迎娶了邻居的女儿玛格达琳娜。伦勃朗非常高兴，他画了《犹太新娘》作为礼物送给一对新人。之所以取名为《犹太新娘》，是因为伦勃朗希望儿子儿媳能够像《圣经》里的以撒和利百加一样，幸福美满、多子多孙。

艺术特点

《犹太新娘》中的新郎含情脉脉地看着心爱的妻子，一只手搂着她的肩膀，另一只手抚摸着新娘胸前的金链子，这是他们爱情的象征。新娘陶醉在幸福中，她的左手轻搭在丈夫的手上，含蓄地接受他的爱抚，右手自然地放在小腹上，或许正怀着他们的孩子。

这幅画以简洁清新的三角构图，完美展示出崇高和深厚的爱情。伦勃朗用重彩浓笔渲染出美好、亲切、几近虔诚的气氛。两人的手在华服的重彩烘托下，显得真实而质地细腻。手的姿态也充分表现出爱情的语言。画中运用两种色调：男子衣服的金黄色以及女子华美的朱红色裙子、橘红色上衣，人物的服装奢华耀眼，让人感受到喜庆的愉悦。这对新人脸上洋溢着含蓄的幸福笑容，虽然没有深情相望，却掩盖不了透过指间传达的炽烈爱意。

雅各布·凡·雷斯达尔《埃克河边的磨坊》

作品概况

《埃克河边的磨坊》是由雅各布·凡·雷斯达尔于 1670 年创作的一幅布面油画，规格为 101 厘米×83 厘米，现藏于荷兰阿姆斯特丹美术馆。

这幅表现乡村磨坊的风景画是极富时代意义而又极具荷兰民族特色的典型代表作，被艺术史家称为"这是歌颂大自然的潜力与发达的荷兰面粉工业的赞美诗，是典型的描写荷兰本土风物的风景画"。

艺术特点

《埃克河边的磨坊》是一幅表现乡村磨坊的风景画，碧波荡漾的埃克河边，高大的磨坊风车像钟楼一样耸立在倾斜的河岸上，巍峨壮观。略带蓝色的灰色云朵则在天际飘动，阳光透过云层，将远处教堂的尖顶照耀得斑斓闪烁，这是典型的荷兰风光。岸边可以见到停泊着的船只的桅杆，有一艘帆船正从左边远方徐徐驶来，似乎是朝着磨坊来的。右边有几名妇女在河岸的小径上行走，磨坊的栏杆上则有一位男子在向远处眺望。

雷斯达尔是与伦勃朗同一时期的荷兰画家，对光线的处理也深受伦勃朗的影响。在画面上采取焦点聚光，把景物的色调处理成深棕色、深绿色，与天空的透亮形成反差，使观者的视线一下子就被吸引到画面的中心位置。画面中的人物点缀，让画面更趋于自然、真实，给人一种良好的视觉感受。一切都像自然界本身那样，没有一点人为的点缀，但是一切又显然是经过细细的安排。

约翰尼斯·弗美尔《倒牛奶的女仆》

作品概况

　　《倒牛奶的女仆》是由约翰尼斯·弗美尔创作的一幅布面油画，规格为 45.5 厘米 ×41 厘米，现藏于荷兰阿姆斯特丹国家博物馆。

　　约翰尼斯·弗美尔所生活的年代，是荷兰独立后新兴市民阶层高度发达的时代，而约翰尼斯·弗美尔所居住的德尔夫特城，据说有"欧洲最清洁的城市"之称。约翰尼斯·弗美尔不同时期的风俗画，都体现了一些时代特点，《倒牛奶的女仆》就是体现这些特点的作品，它提供了约翰尼斯·弗美尔所生活的年代人民的普遍心理信息。

艺术特点

　　《倒牛奶的女佣人》画面并不复杂，轮廓清晰，环境朴素，把一个简朴的厨房画得很有感情，甚至令人产生怀旧心理。女仆是个健壮的村妇，正在倒牛奶，她显然是安于自己的工作，脸上透出红润。这种专注更增强了场景的安宁静谧感，可以联想到的声音只有牛奶流入陶碗的涓滴之声。约翰尼斯·弗美尔的笔触充满了活力，他大胆而又铺张地运用了黄、蓝、绿、白、红等色彩，使画面富有力感而又质朴无华。

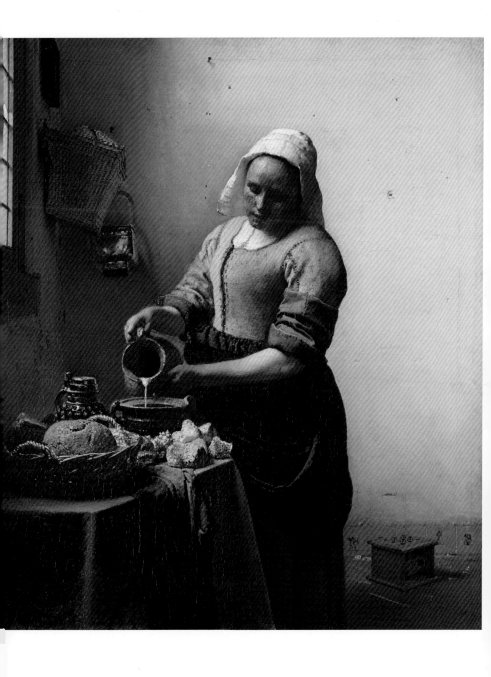

约翰尼斯·弗美尔《戴珍珠耳环的少女》

作品概况

　　《戴珍珠耳环的少女》是由约翰尼斯·弗美尔创作的一幅布面油画，规格为44.5 厘米×39 厘米，现藏于荷兰海牙莫瑞泰斯皇家美术馆。

　　17 世纪中期正是荷兰的文化艺术逐渐失去其原有的文化特色的特殊时期，在荷兰新兴的资本主义制度下，社会赋予了人民更多的民主和自由。这也使得美术摆脱了宗教和宫廷的束缚，更加广泛地面向世俗生活。新兴资产者和市民阶层为了给自己树碑立传，美化生活环境和附庸风雅，大量订购油画。基于这样的创作土壤，画家们也不再关注社会重大题材的表现，而是更多地注重对生活细节的描绘以迎合资产阶级和市民阶层的审美趣味。《戴珍珠耳环的少女》正是约翰尼斯·弗美尔在此期间创作的经典之作。

艺术特点

　　《戴珍珠耳环的少女》描绘了一名身穿棕色衣服，佩戴黄、蓝色头巾的少女，气质超凡出众，宁静中淡恬从容、欲言又止的神态栩栩如生，看似带有一种既含蓄又惆怅的、似有似无的伤感表情，惊鸿一瞥的回眸使她犹如黑暗中的一盏明灯，光彩夺目，平实的情感也由此具有了净化人类心灵的魅力。画面采用了全黑的背景，利于烘托少女外形轮廓，似乎她是黑夜里的明灯，微微的光彩，不夺目、不耀眼，十分温和。

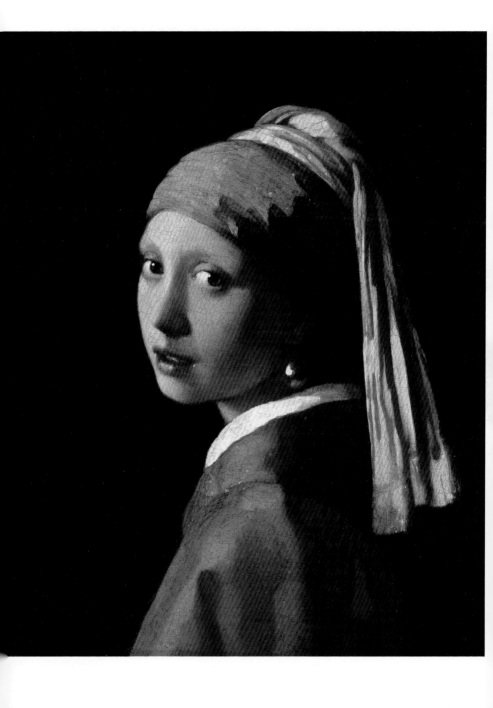

约翰尼斯·弗美尔《持天平的女人》

作品概况

　　《持天平的女人》是由约翰尼斯·弗美尔创作的一幅布面油画，规格为 42.5 厘米 ×38 厘米，现藏于美国国家美术馆。这幅画完成于 1662 年或 1663 年，曾一度被称为《秤金子的女人》，后来由显微镜确认画中女子手中的天平是空的。这幅画是 1696 年 5 月 16 日在阿姆斯特丹从雅各布·迪希索斯的庄园出售的大量弗美尔作品之一，价值 155 荷兰盾，略低于《倒牛奶的女仆》。

艺术特点

　　在《持天平的女人》的画面中，女子身前虽有一个珠宝盒，但手中的天平上什么都没有。身后的墙上悬挂着一幅以"最后的审判"为主题的画。女子的形象是按照弗美尔的妻子画成的。这名女子可以视为正义和真理的象征，一些学者认为画作主题与"寻珠的比喻"（耶稣说的一个未加解释的小比喻，被记载在《马太福音》第 13 章）有关，一些人认为她代表圣母玛利亚。但也有学者认为她只是一个世俗女子，追求毫无意义的虚荣（以珠宝为重）。

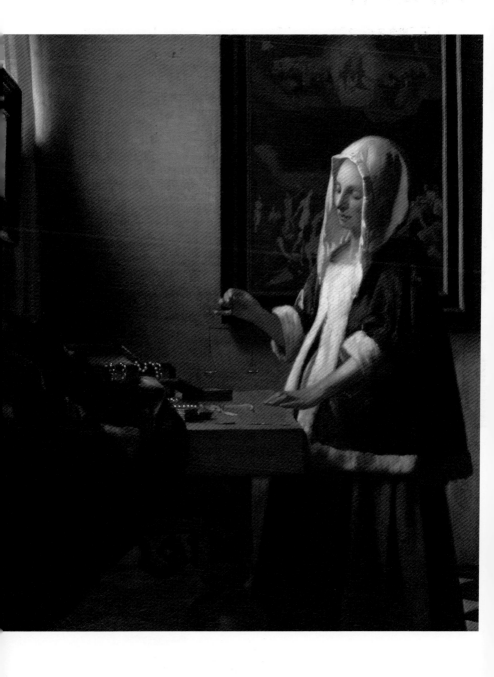

约翰尼斯·弗美尔《台夫特风景》

作品概况

　　《台夫特风景》是由约翰尼斯·弗美尔在 1660—1661 年间创作的一幅布面油画，规格为 96.5 厘米×115.7 厘米，现藏于荷兰海牙莫瑞泰斯皇家美术馆。

　　17 世纪是荷兰绘画的黄金时代，风景画在当时的荷兰发展迅速。弗美尔的风景画不多，但是这幅画却堪称杰作。台夫特是弗美尔的家乡。河流的对岸，首先映入眼帘的是著名的史西圣母院；它的左后方是旧教会，画家和他三个夭折的孩子即安葬于此；右后方露出的金色尖顶建筑是新教会，画家在此受洗。在画面中央的史西圣母院的钟楼上，指针标明时间是 7点 10 分，这也正是画面风景的时间。

艺术特点

　　弗美尔在创作《台夫特风景》时仅用了有限的几种颜料，主要是铅白、赭石黄、群青和茜草红，即使如此，他仍然绘声绘色地描绘出了台夫特的景色。法国意识流作家马塞尔·普鲁斯特十分欣赏这幅作品，并在其著作《追忆似水年华》中专门提及："在我第一次于海牙见到《台夫特风景》时，我意识到自己看到了世界上最美的画作"。

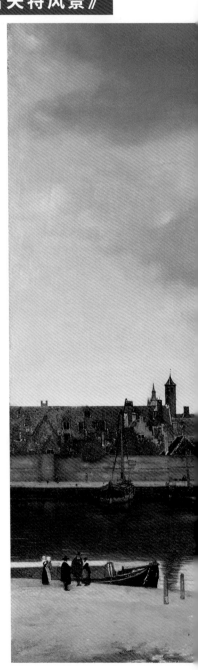

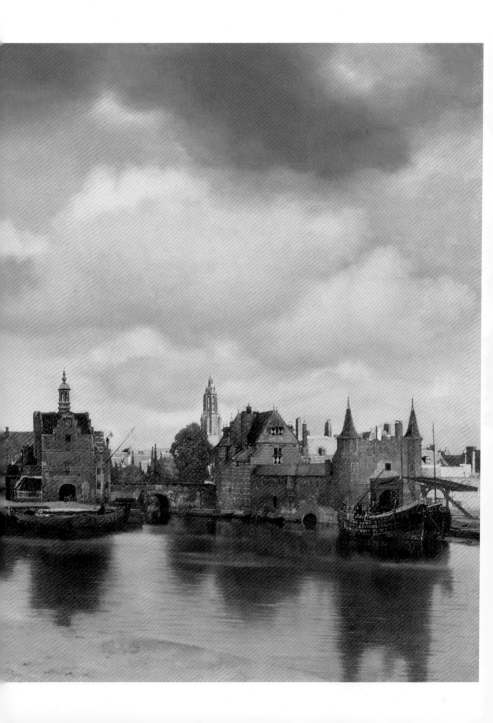

梅因德尔特·霍贝玛《林荫道》

作品概况

　　《林荫道》是由梅因德尔特·霍贝玛于 1689 年创作的一幅布面油画，规格为103 厘米 ×141 厘米，现藏于英国国家美术馆。

艺术特点

　　《林荫道》描绘的是一条极为普通的泥泞村路，上面印着许多深浅不同的车辙，两旁排列着细而高的树木，彼此参差错落，在对称的同时又富有变化。小道的另一头，一位村民正牵着一头牲口站着，在右边的一条岔道上，有两位一边谈话一边行走的农村妇女；右侧近景上是一块种植园，一位农妇在修剪枝条。显得十分广阔的天空中，布满了变幻的云彩。整个画面洋溢着浓厚的生活气息，是荷兰当时农村生活的实录。

　　《林荫道》描绘的是极为平凡、朴素的乡下风景。然而在画家的笔下却摇曳多姿、美丽无比。那和谐的自然风光在画家精妙的构图中显得特别辽远而空灵，田舍、小路、树木、教堂都沉浸在一种和谐、自然、平坦而真实的氛围中，让人似乎感受到了扑面而来的泥土气息。画中的人物则赋予了画面人文气息，使画面充溢着鲜活的生活情趣。自然和人文在这里水乳交融，纯粹的风景和纯粹的人物都无法达到这种效果。这也是画面打动人心的地方，因为它是鲜活的，能引起共鸣。

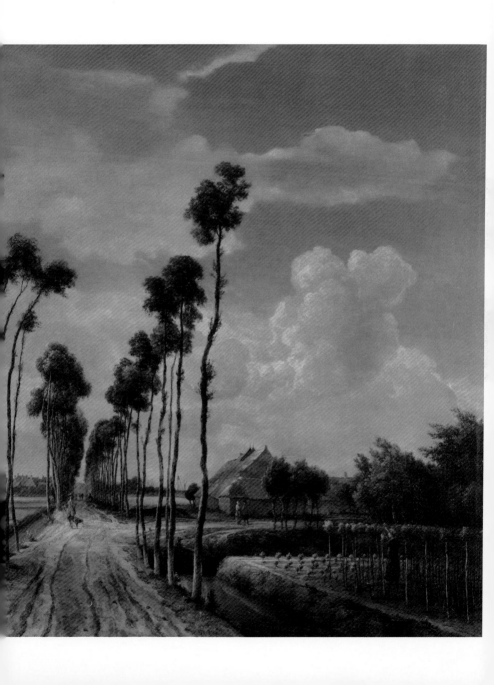

文森特·梵高《吃土豆的人》

作品概况

《吃土豆的人》是由文森特·梵高创作的一幅布面油画，规格为 81.5 厘米 ×114.5 厘米，现藏于荷兰阿姆斯特丹梵高博物馆。

梵高早期接触社会下层，对劳动者的贫寒生活深有感触。他受法国画家让·弗朗索瓦·米勒影响，想当一名农民画家。《吃土豆的人》便是梵高在纽南时期的最佳杰作，也是画家自认为其是最好的作品。另外，这幅画也是梵高接触印象派之前最重要的作品。

艺术特点

在《吃土豆的人》中，梵高用粗陋的模特来显示真正的平民。这幅画充分反映了梵高的社会道德感。他选择画那些农民，主要是因为他发现自己与这些贫穷劳动者之间，有某种精神上和感情上的共鸣。画面中，朴实憨厚的农民一家人，围坐在狭小的餐桌边，桌上悬挂的一盏灯，成为画面的焦点。昏黄的灯光洒在农民憔悴的面容上，使他们显得突出。低矮的房顶，使屋内的空间更加显得拥挤。灰暗的色调，给人以沉闷、压抑的感觉。画面构图简洁，形象淳朴。画家以粗拙、遒劲的笔触，刻画人物布满皱纹的面孔和瘦骨嶙峋的躯体。背景设色稀薄浅淡，衬托出前景的人物形象。

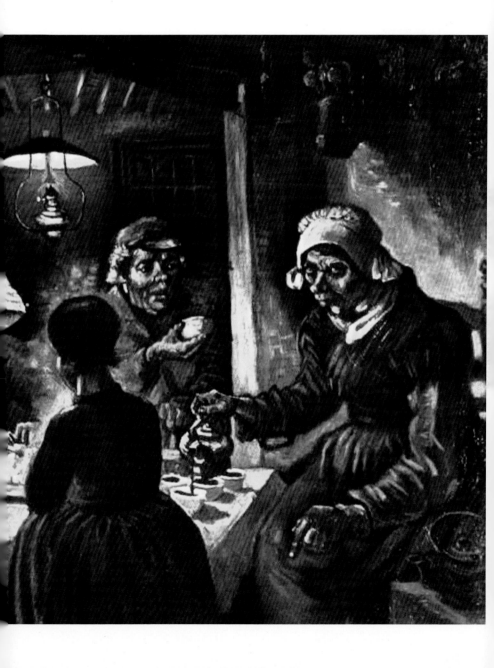

文森特·梵高《向日葵》

作品概况

　　《向日葵》是 1888 年 8 月—1889 年 1 月期间由文森特·梵高所绘制的以插在瓶中的向日葵为主要内容的一系列油画作品，作品分别绘制了插在花瓶中的 3 朵（1 幅）、5 朵（1 幅）、12 朵（2 幅），以及 15 朵（3 幅）向日葵。全部作品都画在 93 厘米 ×72 厘米的帆布上。这些作品中有一幅毁于"二战"，其他作品则被保存下来，有 1 幅为私人收藏，其他 5 幅分别收藏于德国慕尼黑新美术馆、英国国家美术馆、日本东京损保日本兴亚东乡青儿美术馆、荷兰阿姆斯特丹梵高博物馆、美国费城美术馆。

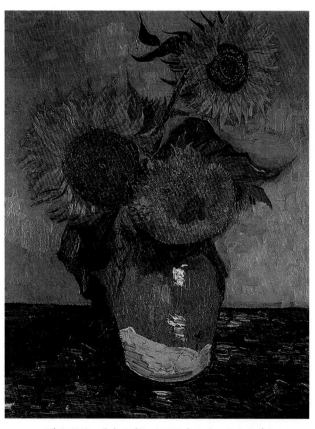

《花瓶里的三朵向日葵》（1888 年 8 月，私人收藏）

《花瓶里的五朵向日

艺术特点

　　《向日葵》系列作品呈现出了向日葵由盛放到凋谢各阶段的形象。梵高通过该系列作品向世人表达了他对生命的理解，并且展示出了他个人独特的精神世界。《向日葵》系列作品也传递着一个信息：怀着感激之心对待家人，怀着善良之心对待他人，怀着坦诚之心对待朋友，怀着赤诚之心对待工作，怀着感恩之心对待生活，怀着欣赏之心享受艺术，宛若眼前那灿若花开的向日葵。

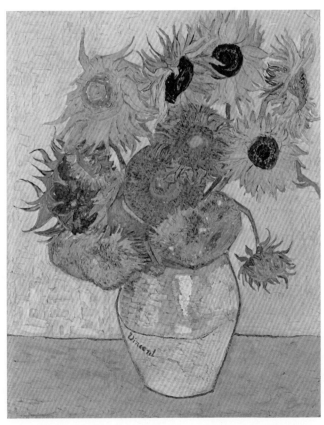

8月，毁于"二战"）　　　《花瓶里的十二朵向日葵》（1888年8月，藏于德国慕尼黑新美术馆）

《花瓶里的十五朵向日葵》
（1888年8月，藏于英国国家美术馆）

《花瓶里的十五朵向日葵》
（1889年1月，藏于荷兰阿姆斯特丹梵高博物馆）

《花瓶里的十五朵向日葵》
（1889年1月,藏于日本东京损保日本兴亚东乡青儿美术馆）

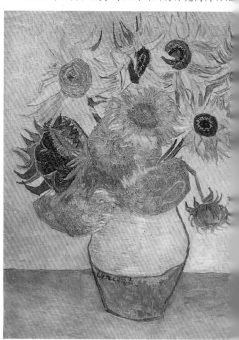

《花瓶里的十二朵向日葵》
（1889年1月，藏于美国费城美术馆）

文森特·梵高《加谢医生的肖像》

作品概况

　　《加谢医生的肖像》是由文森特·梵高创作的一幅布面油画，规格为 67 厘米 ×56 厘米。这幅画有两个版本，第一个版本为私人收藏，第二个版本现藏于法国巴黎奥塞博物馆。1990 年 5 月 15 日，这幅画以 8250 万美元创下有史以来艺术品拍卖最高价格。

　　《加谢医生的肖像》创作于 1890 年，当时梵高已住进精神病院接受保罗·加谢医生的治疗。加谢医生既是画家毕沙罗和塞尚的朋友，本人还是一位热衷绘画的业余艺术家，因此可谓是病人的理想伙伴。他相信，工作能够平复梵高剧烈的情绪波动，因此千方百计地鼓励梵高绘画。梵高为他画像的决定进一步加深了他们的友谊。

艺术特点

　　《加谢医生的肖像》描绘了加谢医生和一株毛地黄。画中的毛地黄是用于提取强心剂的药材，因此它也是加谢作为一名医生的象征。在这幅画中，人物姿态安详，沿对角线呈倾斜姿势，从画布左上角至右下角贯穿整个画面，削瘦的身体用肘臂支撑着，以保持完全平衡。但是，透过笔触、构图以及人物四周的空间，梵高紧张而悲哀的心情一目了然。它预示梵高即将感受到更加深重的痛苦。左下方的红桌在以深蓝色为主的画面中显得相当突兀。加谢医生忧郁的深思表情，与画中的蓝色调相呼应。

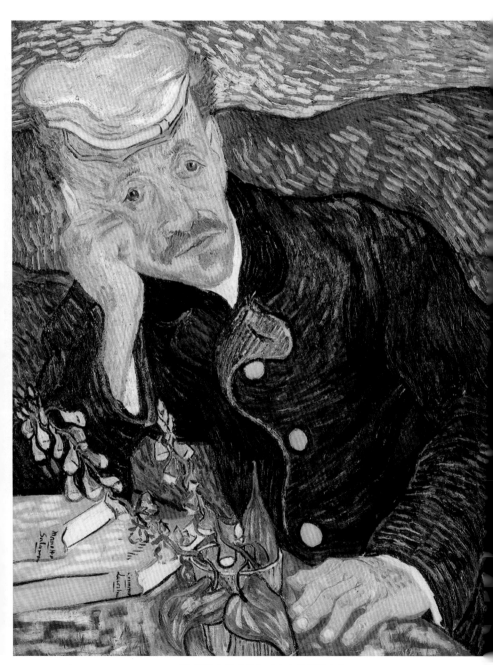

《加谢医生的肖像》（私人收藏版本）

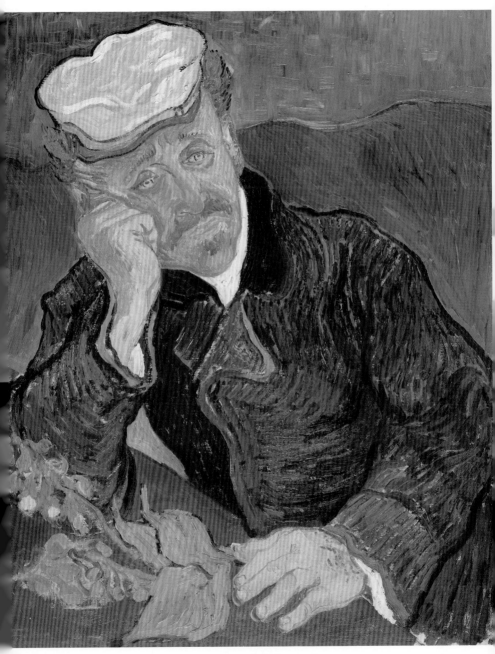

《加谢医生的肖像》（奥塞博物馆版本）

文森特·梵高《夜间的露天咖啡座》

作品概况

　　《夜间的露天咖啡座》是由文森特·梵高于 1888 年创作的一幅布面油画，规格为 80.7 厘米 ×65.3 厘米，现藏于荷兰奥特洛克洛勒 - 穆尔博物馆。

　　这幅画描绘的是梵高自 1888 年 5 月到 9 月 18 日借住的兰卡散尔咖啡馆，该咖啡馆位于形式广场，由于通宵营业，因而被称之为"夜间的咖啡馆"。在 1888 年 9 月，梵高对描绘夜景、夜晚的效果及夜色本身着了迷，在一个星期内，他连续废寝忘食地创作了《夜晚的咖啡馆》和《夜间的露天咖啡座》，在创作完《夜间的露天咖啡座》后，梵高还热情地写信给妹妹威廉明娜介绍他的新作品。

艺术特点

　　《夜间的露天咖啡座》描绘了阿尔勒一家咖啡馆的室外景色，室内温暖而明亮的黄色灯光洒在屋外鹅卵石铺成的广场上，在深蓝色的夜空中，群星闪烁，宛如朵朵灿烂的灯花。整幅画面与画家笔下的咖啡馆室内景形成了鲜明的对比，色彩明丽，气氛温馨恬适。

　　梵高对天空上的星星采用了新的透视手法：围绕星星的光晕刚刚消失，亮丽的黄墙吸引了观者的视线。画面右边的暗色都市风景的侧影，与亮丽黄墙的反差，反而达成了一种平衡。画中，在煤气灯照耀下的橘黄色的天篷，与深蓝色的星空形成同形逆向的对比，好像在暗示着希望与悔恨、幻想与豪放的复杂心态。梵高已慢慢地在画面上显露出他那种繁杂而不安、彷徨而紧张的精神状况。

文森特·梵高《在阿尔的卧室》

作品概况

《在阿尔的卧室》是由文森特·梵高于 1888—1889 年间在法国普罗旺斯的阿尔勒所绘制的一组作品，共 5 个版本，包括 3 个油画版本和 2 个素描版本。3 个油画版本分别收藏于荷兰阿姆斯特丹梵高博物馆、美国芝加哥艺术博物馆与法国巴黎奥赛博物馆。第一个素描版本在法国巴黎被私人收藏，第二个素描版本收藏于美国芝加哥艺术博物馆。

艺术特点

《在阿尔的卧室》描绘了梵高于 1888 年年初从巴黎搬到阿尔勒后租住的卧室。梵高 37 年的生命中，有过 37 个住所，只有这个卧室让梵高反复描摹。各个版本的构图基本相同，均绘制了梵高在阿尔勒时的卧室模样，包括床、座椅及家具等。画作里深藏着梵高从精神和物质上对"归宿"的不懈追求。梵高希望这幅画能够表达超然的静谧、闲适和安宁，可事实上它却显得有点焦躁，令人晕眩。画中的墙壁上挂着一些梵高的作品，让观者从中洞悉到他对艺术的期望。

《在阿尔的卧室》（1888 年 10 月，72 厘米 ×90 厘米，藏于荷兰阿姆斯特丹梵高博物馆）

《在阿尔的卧室》（1889年9月，72厘米×90厘米，藏于美国芝加哥艺术博物馆）

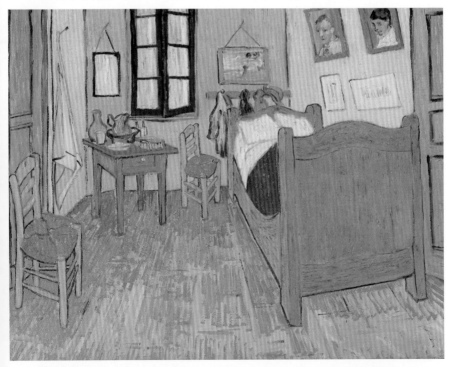

《在阿尔的卧室》（1889年9月底，57.5厘米×74厘米，藏于法国巴黎奥赛博物馆）

文森特·梵高《星夜》

作品概况

　　《星夜》是由文森特·梵高于 1889 年在法国圣雷米的一家精神病院里创作的一幅布面油画，规格为 73.7 厘米 ×92.1 厘米，现藏于美国纽约现代艺术博物馆。

　　1889 年，在与高更一次争吵之后，梵高思觉失调症复发割下了自己的左耳，并用手帕包好后送给一名妓女。之后于 5 月 8 日自愿前往阿尔勒圣雷米的一家精神病院治疗，在那驻留了 108 天。在入住精神病院期间，梵高创作了大量的绘画作品，共计 150 多幅油画和 100 多幅素描。在此阶段的绘画，梵高的画风开始趋向于表现主义，作品充满忧郁精神和悲剧性幻觉，其中《星夜》正是代表之一。这幅画是在医生允许梵高白天可以外出的条件下所创作，而其作品所描述的风景也正是精神病院所在地圣雷米。

艺术特点

　　《星夜》有很强的笔触。画面中的主色调蓝色代表不开心、阴沉的感觉。很粗的笔触代表忧愁。画中景象是一个望出窗外的景象。画中的树是柏树，但画得像黑色火舌一般，直上云端，令人有不安之感。天空的纹理像涡状星系，并伴随众多星点，而月亮则是以昏黄的月蚀形式出现。整幅画中，底部的村落是以平直、粗短的线条绘画，表现出一种宁静；但与上部粗犷弯曲的线条却产生强烈的对比，在这种高度夸张变形和强烈视觉对比中体现出了梵高躁动不安的情感和迷幻的意象世界。梵高生前非常欣赏日本浮世绘《富岳三十六景·神奈川冲浪里》，而《星夜》中天空的涡状星云画风被认为参考并融入了《神奈川冲浪里》的元素。

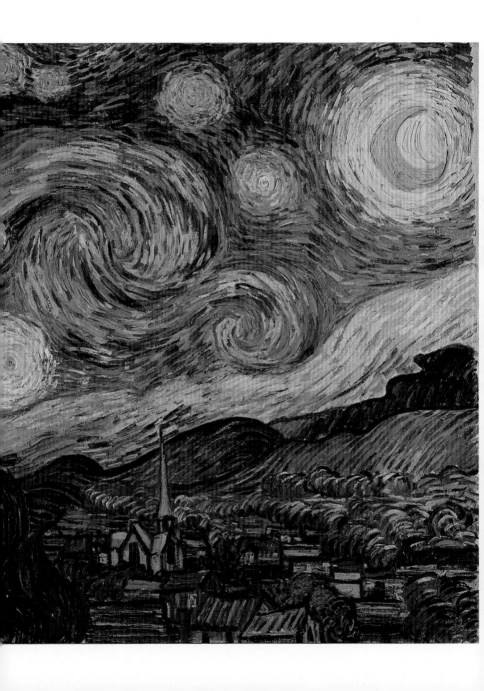

文森特·梵高《有乌鸦的麦田》

作品概况

　　《有乌鸦的麦田》是由文森特·梵高于1890年7月创作的一幅布面油画，规格为50.2厘米×103厘米，现藏于荷兰阿姆斯特丹梵高博物馆。这幅画以黑暗的天空和通往不同方向的三条路表达了梵高精神上的困扰，黑色乌鸦预示着死亡。有时这幅画被当作梵高在1890年7月29日自杀前绘制的最后一幅画。但实际上其创作日期应该是7月10日左右，后来他还绘制了《杜比尼花园》等作品。

艺术特点

　　在《有乌鸦的麦田》中，仍然有着人们熟悉的梵高特有的金黄色，但它却充满不安和阴郁感，乌云密布的沉沉蓝天，死死压住金黄色的麦田，沉重得叫人透不过气来，空气似乎也凝固了，一群凌乱低飞的乌鸦、波动起伏的地平线和狂暴跳动的激荡笔触更增加了压迫感、反抗感和不安感。画面极度骚动，绿色的小路在黄色麦田中深入远方，这更增添了不安和激奋情绪，这种画面处处流露出紧张和不祥的预兆，好像是一幅色彩和线条组成的无言绝命书。

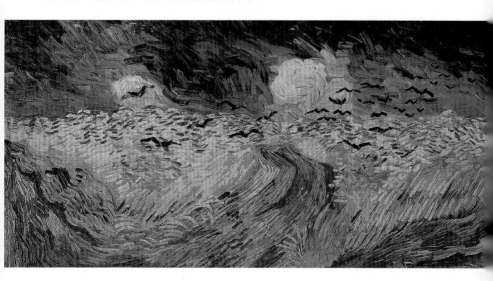

第七章

西班牙名画

　　西班牙绘画是欧洲绘画的一个重要分支。自文艺复兴起，西班牙每个时代都有在西方绘画史上举足轻重的大师，他们紧随时代艺术潮流，弘扬西班牙内在的自然主义传统，创作出大量令世界惊叹的作品，也为之后的现代绘画数度引领世界潮流奠定了坚实的基础。

西班牙绘画名家

◎ 埃尔·格雷考

埃尔·格雷考（El Greco，1541—1614 年），西班牙文艺复兴时期画家、雕塑家与建筑家。"埃尔·格雷考"在西班牙文中意为"希腊人"，是依格雷考的希腊血统而取的别名；格雷考在画作上通常署名以希腊文全名：多米尼克·提托克波洛斯。格雷考兼具戏剧性与表现主义的画风在当代并不受宠，但在 20 世纪获得肯定。格雷考被公认是表现主义及立体主义先驱。格雷考被现代学者视为一位与众不同、具有高度个人色彩的艺术家，不属任何传统流派。他的画作以弯曲瘦长的身形为特色，用色怪诞而变幻无常，融合了拜占庭传统与西方绘画风格。

◎ 委拉斯凯兹

委拉斯凯兹（Velázquez，1599—1660 年），全名迭戈·罗德里格斯·德·席尔瓦·委拉斯凯兹（Diego Rodriguez de Silva y Velázquez），17 世纪西班牙著名画家，对后来的画家影响很大。美术史学家将他的作品分为三个时期，第一次访问意大利之前为第一时期，第二次访问意大利之后为第三时期，但委拉斯凯兹的作品很少注明日期，只能从绘画风格上区分。

◎ 弗朗西斯科·戈雅

戈雅（Francisco Goya，1746—1828 年），全名弗朗西斯科·何塞·德·戈雅·卢西恩特斯（Francisco José de Goya y Lucientes），西班牙浪漫主义画派画家。戈雅画风奇异多变，从早期巴洛克式画风到后期类似表现主义的作品，他一生总在改变，虽然他从没有建立自己的门派，但对后世的现实主义画派、浪漫主义画派和印象派都有很大的影响，是一位承前启后的过渡性人物。

◎ 巴勃罗·毕加索

巴勃罗·毕加索（Pablo Picasso，1881—1973 年），西班牙著名的艺术家、画家、雕塑家、版画家、舞台设计师、作家，出名于法国，和乔治·布拉克同为立体主义的创始者，是 20 世纪现代艺术的主要代表人物之一，遗作逾两万件。毕加索是少数

在生前"名利双收"的画家之一。毕加索、马歇尔·杜尚和亨利·马蒂斯是三位在20世纪初期开始造型艺术革命性发展的艺术家,在绘画、雕塑、版画及陶瓷上都有显著的进展。

◎ 胡安·米罗

胡安·米罗(Joan Miró,1893—1983年),西班牙画家、雕塑家、陶艺家、版画家,超现实主义的代表人物。米罗是和毕加索、达利齐名的20世纪超现实主义绘画大师。米罗认为,情欲是最自然、最合乎本性和情理的现象,是生命的原动力。他对女性的魅力十分着迷,可以说他终生探讨最多的也是女性和男女性生活。

◎ 萨尔瓦多·达利

萨尔瓦多·达利(Salvador Dali,1904—1989年),西班牙加泰罗尼亚画家,因为其超现实主义作品而闻名。达利是一位具有非凡才能和想象力的艺术家,他的作品把怪异梦境般的形象与卓越的绘图技术和受文艺复兴大师影响的绘画技巧令人惊奇地混合在一起。1982年,西班牙国王胡安·卡洛斯一世封他为普波尔侯爵,与毕加索、马蒂斯一起被认为是20世纪最有代表性的三位画家。

埃尔·格雷考《欧贵兹伯爵的葬礼》

作品概况

《欧贵兹伯爵的葬礼》是由埃尔·格雷考创作的一幅布面油画，规格为 460 厘米 ×360 厘米，现藏于西班牙托雷多圣多默堂。欧贵兹伯爵的葬礼事件，发生于 1323 年，圣史蒂芬和圣奥古斯汀在葬礼中突然以奇迹显圣的姿态出现，他们亲手将伯爵的尸体降到坟墓中去。格雷考将这一事件画在教堂的一面墙壁上。整幅画就像一扇大窗户，占据了一整面墙壁，放置的高度离地面 1.8 米，而教堂只有约 5.5 米高。整幅画从下往上望，呈现戏剧化的变形，使观者犹如从人间仰望天堂。

艺术特点

《欧贵兹伯爵的葬礼》将格雷考的名声推到巅峰。画中可以看出他深受罗马艺术的影响，而矫饰主义已经被他成功摆脱。这幅尺寸巨大的画清楚地分成两个部分：天上与地面，但并没有给人强烈的二元印象。画中描绘了伯爵葬礼上的众多人物，包括托莱多贵族、传教士以及伯爵的朋友，甚至画家本人也在画中，即观礼行列从左边数起的第六人，打扮成一个贵族模样，直视着画外。站在最前面即画面左下角的地方，有一个拿着手电筒的少年，他就是画家的儿子，所扮演的角色，像是一个引介者，将观者的视线引入画中。

格雷考以高超的手法，处理盔甲和衣服上发光色调及质料。在画面的顶端，伯爵的灵魂像一片浮云被一位天使经由类似产道的狭缝带到天上。画的上半部是天上聚合的景象，与下半部的绘画全不一样，其中每一种形态不管是烟云、四肢或衣褶都卷在一片像火烟一样的旋涡中，传送向远方的耶稣。

委拉斯凯兹《卖水的老人》

作品概况

 《卖水的老人》是由委拉斯凯兹创作的一幅布面油画，又名《塞维利亚的卖水人》，规格为 106 厘米×82 厘米，现藏于英国伦敦韦林顿博物馆。

 委拉斯凯兹是葡萄牙裔的西班牙画家，生于塞维利亚。他在塞维利亚停留至 1622 年，前期的作品显示他偏爱以自然主义的方式表现强光照射下的物体。1623 年，他到马德里并担任宫廷画家。《卖水的老人》作于 1617—1619 年间，集中体现了委拉斯凯兹的绘画技巧，被公认为画家在塞维利亚期间所作的全部作品中最出色的一幅。在这件他早期的作品中，已经展现出了画家晚年的某些技巧。他对人物内心的洞察和对微小细节的捕捉都展现了他对现实的理解和对人的体察。

艺术特点

 《卖水的老人》的主人公是一个卖水人，这在塞维利亚的底层社会是很普通的行当，赛维利亚至今仍保有这种习俗。画中卖水者有两位顾客：一个小男孩，在背景的阴影中还有一名年轻男子。画面的前景是卖水人巨大的水罐，从罐口流淌下来的水流熠熠闪光，它是如此之巨大，以至于几乎冲破了画面和观者之间的空间。卖水者正将一杯刚倒出来的清水递给那个男孩，杯子的形状样貌使人觉得那杯水分外清新可人。这种静止、平和的场景正是委拉斯凯兹的一贯风格。尽管卖水者地位低微，画家却赋予他极大的尊严。委拉斯凯兹用最朴素的对象表达最深刻的主题，使得这幅画甚至带有一种宗教绘画的意味。

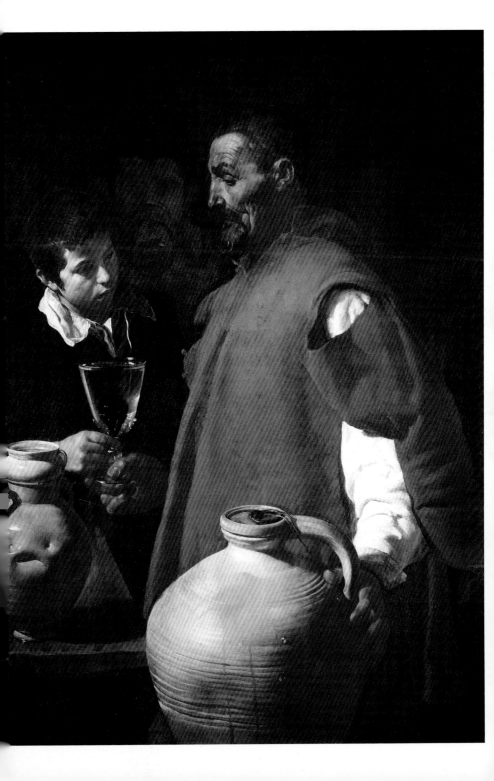

委拉斯凯兹《镜前的维纳斯》

作品概况

 《镜前的维纳斯》是由委拉斯凯兹在 1647—1651 年间创作的一幅布面油画，规格为 112.5 厘米 ×177 厘米，现藏于英国国家美术馆。

 17 世纪 20 年代后期，因彼得·保罗·鲁本斯的劝说，委拉斯凯兹决定开始一次意大利之旅，在旅行期间，他观摩了乔尔乔内和提香的作品《沉睡的维纳斯》。这次旅行激发了委拉斯凯兹，将近二十年后，他创作了《镜前的维纳斯》。这幅画对后世影响很大，其中的镜子反射手法，对以后的人体艺术和人体摄影艺术也产生很大的影响。

艺术特点

 《镜前的维纳斯》描绘了裸体的爱神维纳斯和小爱神丘比特。画作采用横向斜线的构图，以墨绿色和红色金丝绒的大块背景，衬托出女性形体的圆润和柔美。画面上的女性姿势优雅而从容，形体的微妙起伏，构成了光与色的交响。画面的中心处是丘比特扶着的镜子，镜子里的维纳斯安详中带着淡淡的忧郁。

　　在这幅画中，维纳斯未戴任何珠宝，一旁没有玫瑰，也没有仿桃金娘科植物；传统的维纳斯，头发大都是金黄色，但这儿却上了深棕色；一般的丘比特会拿一副弓箭，这儿不但没有，取而代之的，是只握着悬在镜框上的粉红色缎带；过去的裸女通常躺在白色的被褥上，在这里画家却铺上了一条深灰的绸缎布。这几个特点，不同于传统的维纳斯与丘比特的组合。

委拉斯凯兹《教皇英诺森十世像》

作品概况

《教皇英诺森十世像》是由委拉斯凯兹于 1650 年创作的一幅木板油画，规格为 141 厘米×119 厘米，现藏于意大利罗马多利亚潘菲利美术馆。

这幅画是委拉斯凯兹最为杰出的一幅肖像画，画面中的人物是 1644 年登基的罗马教皇英诺森十世。在当时人的笔记中，这位教皇似乎从来就没有给人们留下过美好的印象，甚至他还被认为是全罗马最丑陋的男人。据说，他的脸长得左右不太对称，额头也秃秃的，看上去多少有点畸形，而且他的脾气也是暴躁易怒。然而，就是这样一个难看而阴郁的人，在委拉斯凯兹笔下却成为一个绝佳的描绘题材。

艺术特点

《教皇英诺森十世像》以鲜明的红色为底，具有一种威严感。画家既表现了英诺森十世的凶狠和狡猾，又表现了这位老人精神上的虚弱。画面上的教皇，尽管脸上流露出一刹那坚强有力的神情，但是他放在椅上的两只手都显得软弱无力。委拉斯凯兹巧妙地抓住了这一点使人物形象变得更富有个性，从而给观者增加了很多的联想。画面上，火热的红绸子表现了特有的宗教的庄严气氛；白色的法衣和红色的披肩形成了强烈的色彩对比。笔触十分流畅自由，表现出委拉斯凯兹的高超技巧。

委拉斯凯兹《宫娥》

作品概况

　　《宫娥》是由委拉斯凯兹于 1656 年创作的一幅布面油画，规格为 318 厘米×276 厘米，现藏于西班牙马德里普拉多博物馆。

　　从 1622 年起，委拉斯凯兹就开始担任西班牙国王菲利普四世的宫廷画师，到了 17 世纪 50 年代后，他又当上了宫廷总管，从国王府邸的室内布置，到宫廷的庆典活动，不管大事小情都要他亲自过问，即使在这样忙碌的情况下，委拉斯凯兹还是受国王委托，创作了《宫娥》。这幅画完成时题名为《国王之家》，后来才更名为《宫娥》。

艺术特点

　　《宫娥》是一幅有着风俗性特色的宫廷生活画，它描绘了宫廷里的日常生活。小公主玛格丽特·特蕾莎被描绘得既庄严又具有掩盖不住的稚气，占据画面的中心位置。左边的一个宫女跪下来，向她奉上一些茶点，但小公主全然不理会，似乎比较任性。玛格丽特·特蕾莎右边的一个宫女正鞠躬行礼，仿佛是在祈求公主用膳。在画面的右下角，是两个供宫廷取乐的侏儒和一条打瞌睡的狗，而公主后面站着的两个年长的仆人可能是她日常生活的监管者。透过画面墙壁上的镜子显现出来的人物，正是国王菲利普四世和王后玛丽安娜，他们吸引了现场所有的目光。整个画面最为有趣的是委拉斯凯兹将自己安排在了画面之中，使整幅画具有浓郁的生活气息和情调。画中的每个物体与实物同等大小，这些正显示出了委拉斯凯兹高超的绘画技法。画家将每件物体都刻画得相当到位，毫不敷衍。质感、形体、空间、明暗的处理更是让人拍案叫绝。

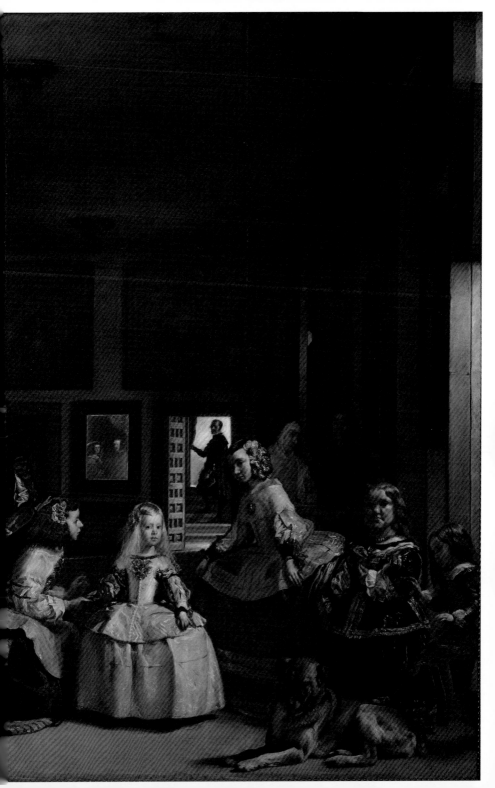

委拉斯凯兹《纺织女》

作品概况

　　《纺织女》是由委拉斯凯兹在1657年左右创作的一幅布面油画，规格为220厘米×293厘米，现藏于西班牙马德里普拉多博物馆。

　　这幅画是根据神话传说《变形记》创作而成。古时有位凡女阿拉克涅炫耀自己的纺织手艺超过工艺女神巴拉辛，并与之比试，在刺绣中体现奥林匹斯众神的丑闻。这使女神雅典娜十分恼火，一气之下就把这位聪明的少女变为蜘蛛。实际上是委拉斯凯兹借题描绘了西班牙皇家壁毯工场的女工劳动场景。

艺术特点

　　在欧洲绘画史上，《纺织女》是第一幅直接描绘劳动生活的油画。画上是西班牙皇家壁毯工场一个车间内女工生产时的场景。这些劳动女性形象的出现，说明了委拉斯凯兹新的审美意识的觉醒。他着重描绘了前景的五个女工形象，用沉稳的笔触，着力表现她们健康、丰满、美丽的背部，塑造了充满生命力的真实的女性形象。整个画面洋溢着一种朴素自然的气氛，人物关系对称，劳动细节相互照应，明亮的光线把前景上红、绿、白、紫合成为富有暖意的生活色调。

弗朗西斯科·戈雅《裸体的玛哈》

作品概况

　　《裸体的玛哈》是由弗朗西斯科·戈雅创作的一幅布面油画，规格为 97 厘米 ×190 厘米，现藏于西班牙马德里普拉多博物馆。

　　《裸体的玛哈》为戈雅带来了很高的声誉，由于西班牙的封建专制和宗教裁判所的严格限制，西班牙绘画史上极少有像意大利那样的裸女像，甚至在镜子和家具的装饰上，都不允许有裸女形象的出现。17 世纪西班牙画家委拉斯凯兹的《镜前的维纳斯》，是借助神话故事，在皇帝的庇护下绘制的一幅裸体画，并且在当时已经相当难能可贵了，所以戈雅创作《裸体的玛哈》，大胆地向禁欲主义挑战，可谓惊世骇俗。

艺术特点

　　《裸体的玛哈》描绘了一位神秘而诱人的年轻女子。画家利用人物的斜躺姿势及深色调背景，衬托出人体的透明感和明亮的色彩。画面中全身肌肤雪白的女子横卧在细致的雪纺纱寝具上，背景则选用深绿色及褐色，使全画的焦点集中于对比明亮的女子身上。画家表现床单明暗皱褶的手法细腻，与全身光滑透亮的女子肌肤形成强烈对比，充分展现出女人胴体的细致与柔软。

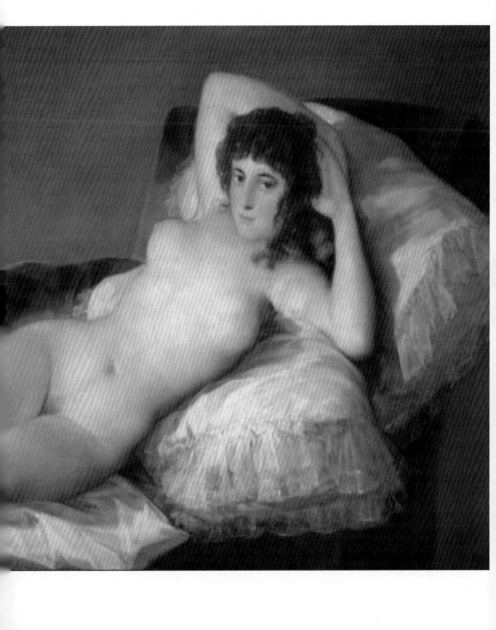

弗朗西斯科·戈雅《农神吞噬其子》

作品概况

《农神吞噬其子》是由弗朗西斯科·戈雅于 1819—1823 年间创作的一幅布面油画，规格为 143 厘米 ×81 厘米，现藏于西班牙马德里普拉多博物馆。

《农神吞噬其子》是戈雅晚年所绘制的《黑色绘画》系列中最为著名的一幅，以阴暗恐怖而闻名。这幅画取材于古罗马神话故事：在世界起源之时，大地女神盖亚与天空之神乌拉诺斯交合生下农神萨图尔努斯。萨图尔努斯长大后用大镰刀阉割了父亲并将其杀死，成为凌驾于诸神之上的王者。然而萨图尔努斯一直对父亲的临终遗言"你也会被自己的孩子所杀"耿耿于怀，为了打破预言，他不得不将自己与妹妹兼妻子瑞亚生下的五个孩子接二连三地吞进肚内。然而即便做足了准备，萨图尔努斯最后还是死在了第六个孩子朱庇特（即古希腊神话中的宙斯）的手上，连带着被夺去了权力和地位。

艺术特点

《农神吞噬其子》描绘了农神萨图尔努斯吃掉自己儿子的情景。在整幅黑色基调的作品中，鲜红的色彩与黑色形成了鲜明的对比，更加凸显这个神话故事的血腥与惨烈。农神的孩子代表了西班牙的未来与希望，而农神代表了权贵和既得利益集团，他们对挑战自己统治的任何变革都会予以扼杀。

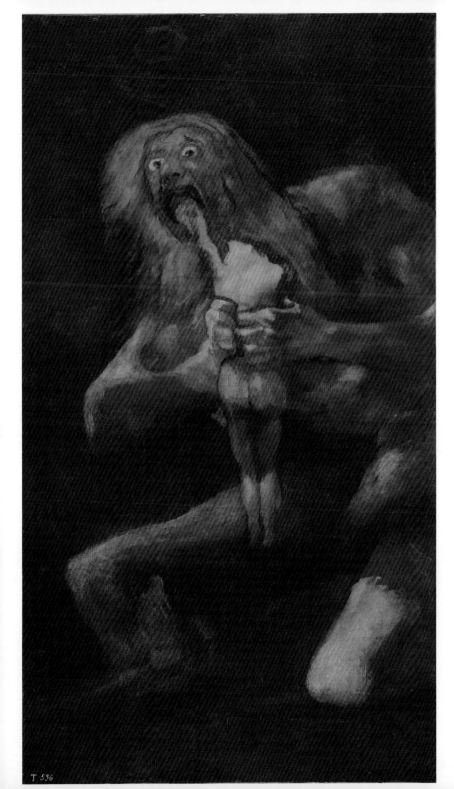

巴勃罗·毕加索《拿烟斗的男孩》

作品概况

《拿烟斗的男孩》是由巴勃罗·毕加索于 1905 年创作的一幅布面油画，规格为 100 厘米 ×81 厘米。这幅画最初被约翰·海·惠特尼于 1950 年以 3 万美元购得。2004 年 5 月 5 日，这幅画在纽约苏富比拍卖会上以 1.0416 亿美元的天价被德国的犹太富商格奥尔格先生收藏，这个价位创造了当时世界名画拍卖史价格的最高纪录。

毕加索绘制这幅画的时候居住于巴黎蒙马特区的洗濯船。一些当地人以从事娱乐业为生，例如当小丑或者杂技演员。毕加索在他的许多画作中都使用了当地人当他的模特，除此之外这个画中的男孩就没有更多的信息了。

艺术特点

《拿烟斗的男孩》一共描绘了以下几种东西：一个男孩，蓝色的衣服，花环，烟斗，背景颜色以及背景上的花。男孩的腿与他的手臂比起来明显地更大和更粗。这个变形也许是绘画时的一个失误，或者这位男孩有很大的腿部肌肉。男孩头上戴着个花环，专家们认为这是画作将完成时，毕加索临时决定加上去的，这让画面有了一种柔性与刚性的对比。

巴勃罗·毕加索《亚威农的少女》

作品概况

　　《亚维农的少女》是由巴勃罗·毕加索于 1907 年创作的一幅布面油画，规格为 243.9 厘米 ×233.7 厘米，现藏于美国纽约现代艺术博物馆。

　　这幅画的构思灵感来源于伊比利亚雕塑和非洲面具。毕加索参观巴黎人类博物馆时，被非洲土著人艺术，特别是黑人雕刻的那种简练朴素、怪异和粗犷的造型所吸引。画中少女们变了形的脸，是毕加索探索伊比利亚人和非洲黑人雕塑的结果。青年时代的毕加索曾长期在巴塞罗那生活，他对巴塞罗那的亚威农大街非常熟悉。亚威农大街是当时欧洲著名的红灯区，是妓女和三教九流各等人物常出没的地方。画家从青年时代的记忆中找到了灵感，以其在亚威农大街上见到的景象创作了这幅《亚威农少女》。

艺术特点

　　《亚维农的少女》的画面上一共有 5 个少女，或坐或站，搔首弄姿，在她们的前面是一个小方凳，上面有几串葡萄。人物完全扭曲变形，难以辨认。画面呈现出单一的平面性，没有一点立体透视的感觉。所有的背景和人物形象都通过色彩完成，色彩运用得夸张而怪诞，对比突出而又有节制，给人以很强的视觉冲击力。

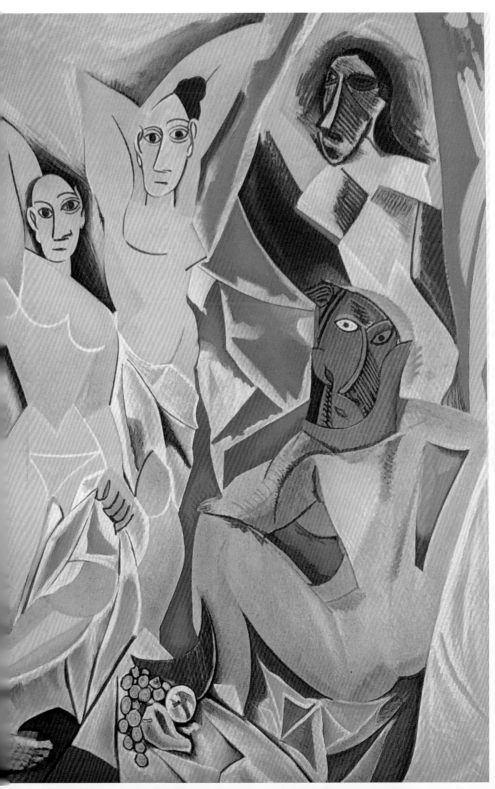

巴勃罗·毕加索《哭泣的女人》

作品概况

　　《哭泣的女人》是由巴勃罗·毕加索于 1937 年创作的一幅布面油画，规格为 60 厘米 ×49 厘米，现藏于英国伦敦泰特现代艺术馆。

　　《哭泣的女人》被认为是毕加索的史诗作品《格尔尼卡》的苦难主题延续，毕加索的关注点渐渐从西班牙内战给民众和社会带来的苦难转移到单纯的个人苦难上来。这幅画表现了底层社会人们肝肠寸断、痛苦无助的景象。画中的人物是朵拉·玛尔，1936 年与毕加索相识时是一名专业摄影师，后来成为毕加索的情妇，直到 1944 年。

艺术特点

　　《哭泣的女人》描绘了一张看上去杂乱无章的面孔，眼睛、鼻子、嘴唇完全错位摆放，面部轮廓结构也全被扭曲、切割得支离破碎。这幅画是毕加索最具实验性的肖像作品之一，即便呈献给观者的是完全变形的面孔，还是能让人感受到画中人歇斯底里的悲恸，她仿佛是因为无法控制的情绪而面部痉挛，粗硬的黑色线条和令人焦躁的纯色加强了画面的张力，红、绿、紫、黄、黑、白，几种颜色以最不和谐的色调搭配在一起。深绿色与黄色除了呈现出一种粗糙的质感外，还显现出肉体腐坏的一面。帽子的大红色与主色调的绿色和黄色形成强烈的对比，可以营造出一种不协调气氛，使得画中人物的意象更加深刻。

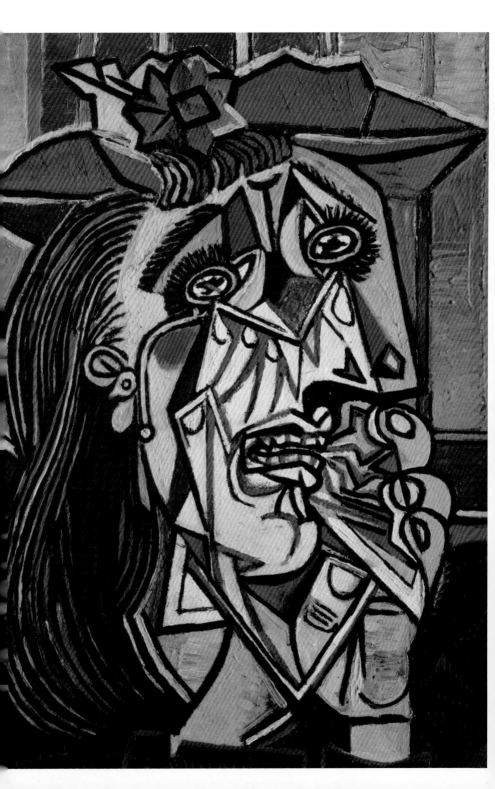

巴勃罗·毕加索《梦》

作品概况

　　《梦》是由巴勃罗·毕加索于 1932 年创作的一幅布面油画，规格为 130 厘米×97 厘米。1941 年，这幅画由美国商人维克托·甘兹以 7000 美元的价格买下。在甘兹夫妇逝世之后，他们包括《梦》在内的收藏品于 1997 年 11 月放入佳士得拍卖行拍卖。当时《梦》就以 4840 万美元的价格成交，是当时世界第四贵的画作，购买人为澳大利亚裔投资基金管理人沃尔夫冈·弗吕特厄。2001 年由于经济困难，他将《梦》秘密卖给赌场经营商史提芬·艾伦·永利，价格并未透露给媒体。2013 年 3 月，美国商人斯蒂芬·科恩以 1.55 亿美元的价格从永利手中买下了这幅画。这可能是美国收藏家有史以来为艺术品付出的最高价格。

艺术特点

　　《梦》可以说是毕加索对精神与肉体之爱的最完美的体现。这幅画非常简洁，只用线条轮廓勾画女性人体，并置于一块红色背景前。女人肢体没有作更大分解，稍稍做了夸张划分，色彩也极其单纯。毕加索用最简单的绘画表现出了一个在梦境和现实中的少女，他独特的表现手法给观者更多的想象空间和思维自由性。

　　《梦》整体色调鲜明，用笔直接，线条使用较多，充分表现女人身体线条。画面当中女人的脸被从中截开，是立体派表现的一种手法。女人的面部表情安详、柔和，看得出她睡得很甜，让人有种欲睡的感觉，女人的身体比例不是很协调，上下半部分过于窄小。两个用线条描绘的宽大的手臂置于椅子的两个扶手而向身前耷拉着。显得那么的无力，完全进入睡的状态。女人的上衣就用几个淡绿色线条勾勒出来，她圆滑、挺拔的胸部是那么的迷人，真实展现了女人身体的质感。女人脖子上的项链采用红与黄，显得那么的突出，给人视觉冲击。

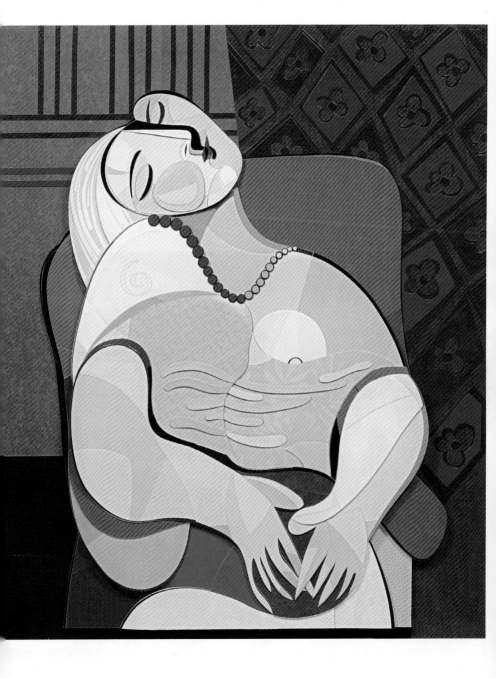

巴勃罗·毕加索《格尔尼卡》

作品概况

　　《格尔尼卡》是由巴勃罗·毕加索于 1937 年创作的一幅布面油画，规格为 349.3 厘米 ×776.6 厘米，现藏于西班牙马德里国家索菲亚王妃美术馆。

　　1937 年年初，毕加索接受了西班牙共和国的委托，为巴黎世界博览会的西班牙馆创作一幅装饰壁画。构思期间，1937 年 4 月 26 日，发生了德国空军轰炸西班牙北部巴斯克重镇格尔尼卡的事件。德军 3 小时的轰炸，炸死炸伤了很多平民百姓，使格尔尼卡化为平地。德军的这一罪行激起了国际舆论的谴责。毕加索义愤填膺，决定就以这一事件作为壁画创作的题材，这就是《格尔尼卡》的由来。

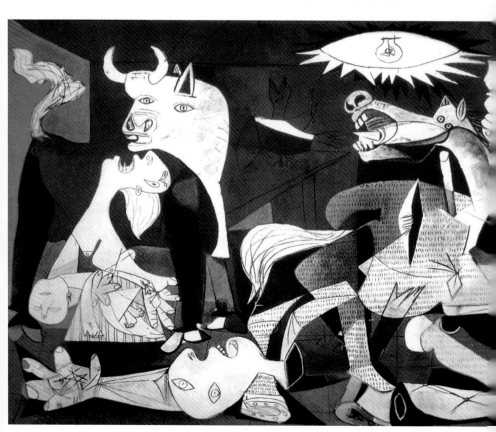

艺术特点

　　《格尔尼卡》结合立体主义、超现实主义风格，表现痛苦、受难和兽性：画中右边有一个妇女举手从着火的屋上掉下来，另一个妇女拖着畸形的腿冲向画中心；左边一个母亲抱着她已死的孩子；地上有一个战士的尸体，他一只断了的手上握着断剑，剑旁是一朵生长着的鲜花。画面以站立仰首的牛和嘶吼的马为构图中心。毕加索把具象的手法与立体主义的手法相结合，并借助几何线的组合，使作品获得严密的内在结构紧密联系的形式，以激动人心的形象艺术语言，控诉了法西斯战争惨无人道的暴行。

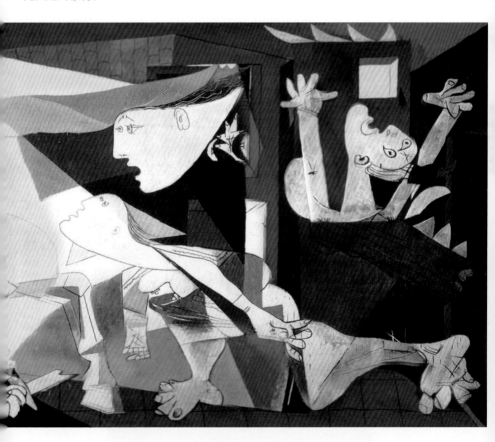

巴勃罗·毕加索《朵拉与小猫》

作品概况

　　《朵拉与小猫》是由巴勃罗·毕加索于 1941 年创作的一幅布面油画，规格为 128.3 厘米 ×95.3 厘米。在 2006 年苏富比春季印象派及现代艺术品拍卖会上，这幅画一露面就引起了广泛关注。多位重量级收藏家都出现在拍卖会上，经过多次叫价，最终以 9520 万美元天价成交。

艺术特点

　　《朵拉与小猫》画面中的主人公是朵拉·玛尔，她是一位超现实主义摄影师，也是毕加索的情人。毕加索将她的形体画得非常怪异，眼睛偏出头部，既庄严又滑稽地坐在一张大木椅上，一只小黑猫躲在背后。这幅画可以看到毕加索当时受到立体主义风格的影响。

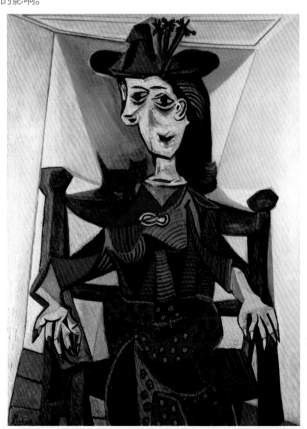

胡安·米罗《加泰隆风景》

作品概况

　　《加泰隆风景》是由胡安·米罗创作的一幅布面油画，规格为65厘米×100厘米，现藏于美国纽约现代艺术博物馆。这幅画创作于1923年至1924年，当时米罗开始抛弃魔幻现实主义，转向抽象，整幅作品神秘而生动。

艺术特点

　　《加泰隆风景》中的元素大部分源于想象，包含有小丑般的生物、显微镜下的有机体或是性器官，从而创造出幽默意味的幻想。米罗还在画面右下方题写了一些稀奇古怪的字母，这也是立体主义采取的一种策略，可以强调出绘画作为平面标示的本质。在画中，黄色和橙黄的两块平面，相交于一条曲线。猎人和猎物都画成几何的线条和形状。一些不可思议的物体散置在大地上，有些可以辨认，有些好像暗示海上的生物或显微镜下的生物。

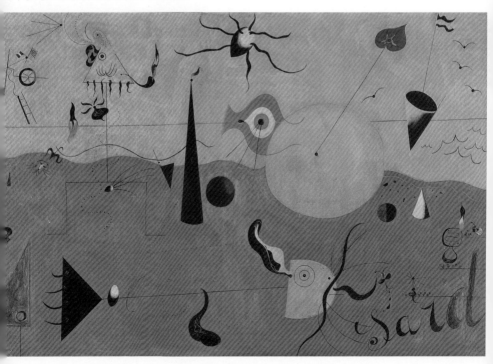

胡安·米罗《哈里昆的狂欢》

作品概况

　　《哈里昆的狂欢》是由胡安·米罗于1924—1925年创作的一幅布面油画，规格为66厘米×93厘米，现藏于美国纽约布法罗美术馆。

　　1925年，米罗在巴黎皮埃尔画廊举办了一个展览。布雷东、达利、马松等超现实主义者都前来捧场。更令这位西班牙画家感到意外的是，巴黎的观众也对他表现出前所未有的热情，蜂拥而至的参观者把画廊挤得水泄不通。画展取得巨大成功，米罗一夜之间成为了巴黎画坛最引人瞩目的画家。《哈里昆的狂欢》就是这个画展中最引人瞩目的作品之一。它标志着米罗艺术风格的最终形成，具有奇特的空间感和梦幻般的魅力。

艺术特点

　　在《哈里昆的狂欢》中，一个房间里举行着狂热的舞会，各种动物蜂拥嬉闹，十分快活。而其中的那个人却好像有些悲哀，他留着颇为风趣的胡须，叼着长柄烟斗，默默注视着周围的一切。画面弥漫着"狂欢"的气氛，连桌布也想滑下来加入，楼梯也想跳动，各种形状古怪的精灵都在忙碌着，在破坏着一切，如点燃炸弹。他们相互嘲弄着，而人类则显得无奈，鼓着眼睛、哭丧着脸。整个画面洋溢一种纯真的、快乐、充满幽默的气息。观者很难确切理解米罗想表达的主题，却不难感受到他呈现的辉煌的梦幻气氛。

胡安·米罗《静物和旧鞋》

作品概况

《静物和旧鞋》是由胡安·米罗于 1937 年创作的一幅布面油画，规格为 81.3 厘米 ×116.8 厘米，现藏于美国纽约现代艺术博物馆。

据米罗自述，《静物和旧鞋》是他每天通过一份日报了解西班牙内战后做出的个人回应。当时他正经历严重的财务危机，经常吃不饱。这幅画基本上是饿到发昏后迷迷糊糊画出来的，饥饿让他把那些粗糙的食物画成了如此奇特的模样。这些静物放置在一个既可以说是桌面，又可以说是一种无穷尽的大地的平面上，后者和萨尔瓦多·达利在同时期画的空间非常相似。

艺术特点

《静物和旧鞋》中的形象是明确的，有旧鞋、酒瓶、插进叉子的苹果，还有一端变成一个头盖骨的一条切开的面包。所有这一切都有安排在一个捉摸不定的空间里，色彩、黑色和凶险的形状令人厌恶。米罗以物体、色彩和形状来声讨腐朽、灾难和死亡。

萨尔瓦多·达利《记忆的坚持》

作品概况

　　《记忆的坚持》是由萨尔瓦多·达利于1931年创作的一幅布面油画，又名《记忆的永恒》《软钟》，规格为24厘米×33厘米，现藏于美国纽约现代艺术博物馆。

　　达利在创作这幅画时受到了弗洛伊德"潜意识"学说的影响，表现了他对时间的抗拒。根据达利的说法，这幅画中表现了一种"由弗洛伊德所揭示的个人梦境与幻觉"，自己梦中的每个意念都是自己不能选择的，画家则负责尽可能精密地记下自己的潜意识。为了寻找这种超现实的幻觉，达利专门前去精神病院了解病人的意识。在达利看来，精神病患者的言论和行动往往是人的潜意识世界最真诚的反映。

艺术特点

　　《记忆的坚持》描绘了一片死寂的海滩，远方的大海、山峰都沐浴在太阳的余晖中。一个长着长长睫毛，紧闭眼睛，好像正在梦境中的像鱼又像马的怪物躺在前面的海滩上。怪物的旁边有一个平台，平台上长着一棵枯死的树，还有一个爬满了蚂蚁的怀表。画中最令人匪夷所思的是另外三只钟表，它们都变成了柔软的、可以随意弯曲的东西，显得软塌塌的，如同面饼一样，或挂在枯树枝上，或搭在平台的边缘，或披在怪物的背上。画面整体色彩丰富，明暗分明，棕黄色背景下，蓝色天空与橙色柜子色彩对比强烈。

萨尔瓦多·达利《内战的预兆》

作品概况

《内战的预兆》是由萨尔瓦多·达利于1936 年创作的一幅布面油画，规格为 100 厘米 ×99 厘米，现藏于美国费城艺术博物馆。

这幅画是超现实主义绘画的代表作。超现实主义绘画的理论依据是柏格森的"非理性主义"哲学和弗洛伊德的"精神分析学"。它的重要特点是以写实的手法或近乎抽象的手法表现人的潜意识，呈现在观众面前的或是荒诞的情景，或是奇特而又近乎抽象的画面。达利的《内战的预兆》属于前一种手法。

艺术特点

《内战的预兆》中的主体形象是人体经拆散后重新组合起来的荒诞而又恐怖的形象。形似人的内脏的物体堆满了地面。所有这一切都是以写实的手法画出来的，具有逼真的效果。这显然不是现实的世界，而是像人做噩梦时所呈现的离奇而又恐怖的情景。这是当时笼罩在西班牙国土上内战的预兆在画家头脑中反映的产物。从这个意义上来讲，《内战的预兆》是对非正义战争的一种控诉。

萨尔瓦多·达利《面部幻影和水果盘》

作品概况

《面部幻影和水果盘》是由萨尔瓦多·达利于 1938 年创作的一幅布面油画，规格为 114.8 厘米 ×143.8 厘米，现藏于美国沃兹沃思雅典艺术博物馆。

艺术特点

达利的画作有一个明显的特点：他将现实世界中不连贯的片断混合在一起。在《面部幻影和水果盘》中，观者会看到画面右上角的梦幻风景，那海湾和波浪，那座山和隧道，同时又呈现出一个狗头形状，狗头的颈圈又是跨海的铁路高架桥。这只狗翱翔在半空中——狗的躯体中部由一个盛着梨的水果盘构成，水果盘又融合在一个姑娘的面孔之中，姑娘的眼睛由海滩上一些奇异的海贝组成，海滩上充满了神秘莫测的怪形异象。正如在梦中一样，有些东西，像绳子和台布，意外清楚地显露出来，而另一些形状则朦胧难辨。

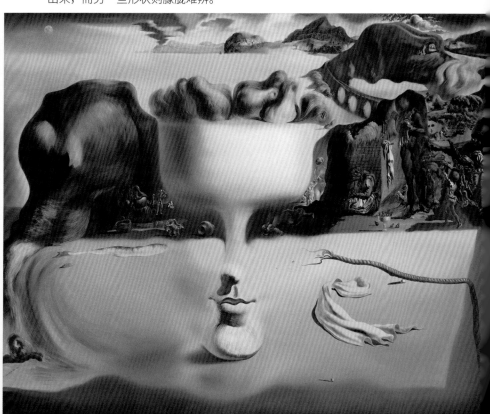

第八章

美国名画

　　在漫长的历史长河中，作为北美大陆原住民的印第安人留下了很多美术作品。但真正意义上的美国绘画，是从17世纪初欧洲人进入美洲大陆后才开始的。之后的美国绘画史，是摄取以欧洲为中心的文化传统和样式、逐渐树立独立的绘画风格、并进而对世界绘画产生重大影响的历史。

美国绘画名家

◎ 本杰明·韦斯特

本杰明·韦斯特（Benjamin West，1738—1820 年），英格兰裔美国画家。他曾是英王乔治三世的上宾，是王室聘用的历史画家，他还是英国皇家学院的创始人之一、继雷诺兹爵士之后的第二任院长。韦斯特的作品除以宗教、神话为题材外，还有相当比重是描绘英国在殖民北美洲时期的一些历史题材。

◎ 约翰·辛格尔顿·科普利

约翰·辛格尔顿·科普利（John Singleton Copley，1738—1815 年），美国肖像画、历史画家。他出生于波士顿，跟随继父，雕刻家彼得·佩勒姆学习艺术，到 15 岁时开始职业绘画生涯。在美国度过了一段辉煌的职业生涯后，他被本杰明·韦斯特说服加入了伦敦的美国画家组织。1775 年，科普利定居英格兰，很快跟随潮流开始创作历史题材画。

◎ 托马斯·科尔

托马斯·科尔（Thomas Cole，1801—1848 年），美国画家，被认为是哈德逊河画派的创始人。科尔出生于英格兰，1819 年移民美国，后进入宾夕法尼亚美术学院学习。最初以肖像画家和雕刻家的身份工作。1825 年，他定居纽约，并成功展出了他的第一批风景画。1829 年，科尔前往欧洲，访问英国、法国和意大利。1832 年返回美国后，他开始创作讽喻画和历史题材画。科尔的作品均富有浪漫主义风格，细致而写实。

◎ 埃玛纽埃尔·洛伊茨

埃玛纽埃尔·洛伊茨（Emanuel Leutze，1816—1868 年），德裔美国画家。洛伊茨出生于德国符腾堡施瓦本格明德，在童年时期来到美国，成年后回到德国。最初他父母定居在费城，之后搬到弗雷德里克斯堡。他从费城的一个肖像画家那里接受了最初的艺术指导。

◎ 约翰·弗雷德里克·肯塞特

约翰·弗雷德里克·肯塞特（John Frederick Kensett，1816—1872 年），美

国风景画家和雕刻家，哈德逊河派的第二代成员，其风景画主要取材自新英格兰和纽约州。肯塞特早期作品受哈德逊河画派创始人托马斯·科尔影响较大，但风格较为保守，并不像科尔那样使用热烈的色彩，也不常以地貌之奇取胜。其成熟时期的作品色彩淡雅，主要描绘平静的海岬及水面。肯塞特也是大都会艺术博物馆的创始人之一。

◎ 托马斯·沃辛顿·怀特瑞奇

托马斯·沃辛顿·怀特瑞奇（Thomas Worthington Whittredge，1820—1910 年），美国风景画家。他生于俄亥俄州的斯普林菲尔德，1849 年赴德国杜塞尔多夫艺术学院学习，十年后回到纽约，加入了哈德逊河画派。1865 年，怀特瑞奇和肯塞特等人穿越大平原赴落基山写生，这一旅途产生了怀特瑞奇最具特色的作品。

◎ 弗雷德里克·埃德温·丘奇

弗雷德里克·埃德温·丘奇（Frederic Edwin Church，1826—1900 年），美国风景画家，他是托马斯·科尔的学生，也是第二代哈德逊河派的中心人物之一。他的作品主要以他在美洲旅行时看到的山川、落日等宏伟的景观为主，晚年也画过一些城市景观及地中海和中东的景色。

◎ 阿尔伯特·比尔施塔特

阿尔伯特·比尔施塔特（Albert Bierstadt，1830—1902 年），德裔美国风景画家，以其绘制的美国西部风景画名噪一时。他虽然出生于德国，但在很小的时候就被双亲带到了美国。后来他也曾回到德国的杜塞尔多夫学习绘画技巧。比尔施塔特是哈德逊河派的重要成员之一，他的作品也像画派里面的其他画家那样充满浪漫主义气息。此外，他有时也和另外一位西部风景画家托马斯·莫兰一起被划到所谓的"落基山画派"中。

◎ 詹姆斯·惠斯勒

詹姆斯·阿博特·麦克尼尔·惠斯勒（James Abbott McNeill Whistler，1834—1903 年），美国画家、蚀刻家。他出生于马萨诸塞州，21 岁时怀着成为艺术家的雄心前往巴黎。他在伦敦建立起事业，从此未曾返回祖国。多年后，他成为19 世纪美术史上最前卫的画家之一。作为一名旅居者，惠斯勒没有受到为道德而艺术的美国趋势的影响。相反，他甚至追求唯美主义，即"为艺术而艺术"，这种理论认为美感应当是艺术追求的唯一目标。

◎ 托马斯·莫兰

托马斯·莫兰（Thomas Moran，1837—1926 年），生于英国，移民美国后起初在费城的一家木板雕刻公司学画，后来成了公司出版物的插图师。1871 年莫兰加入了美国地理测量部主任斐迪南·海登的西部考察团。在为期 40 天的远征中，莫兰每天画速写，做笔记，他的作品和摄影师威廉·杰克逊的摄影打动了格兰特总统和国会成员，促使国会于翌年将黄石设立为美国第一个国家公园。

◎ 玛丽·卡萨特

玛丽·卡萨特（Mary Cassatt，1844—1926 年），美国印象派画家。19 世纪末至 20 世纪初期，卡萨特是极少数能在法国艺术界活跃的美国艺术家之一。她是一位不受世俗观念拘束、意志坚强、一心投入自己热爱的艺术事业的女性。卡萨特出身于美国费城上等人家，20 岁时宣称将来要做画家，从而与父亲发生冲突。在她的坚持下，父亲最终同意，让她就读宾州美术学院。她由此走上绘画之路。

◎ 威廉·梅里特·蔡斯

威廉·梅里特·蔡斯（Willian Merritt Chase，1849—1916 年），美国印象派画家。他毕业于纽约国立设计学院，后去宾夕法尼亚美术学院任教。他的画风特点是色彩强烈而奔放，广泛吸收欧洲写实画派的长处，无论肖像还是风景，都充满生命的活力，在美国创立了一种色彩鲜明和透明水彩的画法。

◎ 约翰·辛格·萨金特

约翰·辛格·萨金特（John Singer Sargent，1856—1925 年），美国肖像画画家。得益于母亲的熏陶，萨金特自幼喜爱绘画，14 岁时进入佛罗伦萨美术学院学习。1874 年，父母为了鼓励他从事绘画，举家迁往巴黎。1876 年，萨金特第一次回到美国，并申请入美国籍。此番入籍，决定了萨金特的美国画家的身份，然而事实上他的大半生都在欧洲度过。

◎ 马塞尔·杜尚

马塞尔·杜尚（Marcel Duchamp，1887—1968 年），法裔美国画家、雕塑家、国际象棋玩家与作家，20 世纪实验艺术的先驱，被誉为"现代艺术的守护神"。他是达达主义及超现实主义的代表人物之一，受立体主义、观念艺术影响较大。作品多显示反战、反传统、反美学，对于"二战"前的西方艺术有着重要的影响。

约翰·辛格尔顿·科普利《小男孩》

作品概况

《小男孩》是由约翰·辛格尔顿·科普利于 1771 年创作的一幅布面油画，规格为 125.7 厘米 ×101.6 厘米，现藏于美国纽约大都会艺术博物馆。

艺术特点

《小男孩》中的主人公名叫丹尼尔·克罗姆林·维普兰克，他是纽约市一个显赫家族的后人，这幅画中的他只有 9 岁。在这幅作品中，科普利一如既往地成功运用了年轻贵族模特与一只用金链拴住的宠物松鼠玩耍的主题。松鼠紧抓住维普兰克的腿，泰然自若的维普兰克则冷静地看着观者。这幅画表现出科普利最佳的殖民时期风格，因其敏锐的洞察力和突出的清晰度而引人注目。

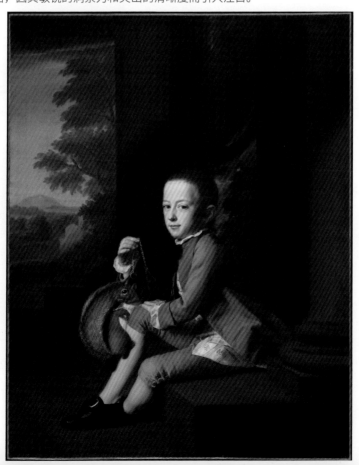

本杰明·韦斯特《沃尔夫将军之死》

作品概况

《沃尔夫将军之死》是由本杰明·韦斯特于 1770 年创作的一幅布面油画，规格为 151 厘米 ×213 厘米，现藏于加拿大渥太华国家美术馆。

韦斯特一生中画过大量近代历史题材的作品，在所有这一类题材的油画中，《沃尔夫将军之死》最有代表性，反响也最强烈，曾引起了广泛的争议。这幅画采用现实主义手法，再现了英国司令官沃尔夫在殖民战争中"就义"的场面。詹姆斯·沃尔夫原是英国海军陆战队的军官，在对外殖民地掠夺的战争中，屡建军功，于 1759 年升任为远征魁北克的司令官。这场战争的对手是占领了布雷顿角岛的法国占领军。当沃尔夫的军队战胜了法军并稍事休整后，重返美洲，立即参加攻打魁北克的战争，遭到敌方的顽强抵抗。在激烈的交战中，沃尔夫三次负伤，他不下火线，继续指挥军队，直到城池被攻克，他才奄奄死去。

艺术特点

在《沃尔夫将军之死》中，许多军官围在仰躺着的沃尔夫两侧，几个军人扶着他中弹的身体，他的枪支与军帽已被抛掷在地上。在他后面，有人拿着卷拢的英国米字旗，用这种构图来衬托沃尔夫的"就义"壮烈。远处弥漫着硝烟，地平线上只有一片红光和团团的乌云。构图比较对称，两边人物均衡，在左边一簇军人的前面，有一个美洲印第安人模样的探子。场面显示出美洲特色。韦斯特以古典主义的构图方法来展示战争，出场人物比较真实，包括服装与各种细节。

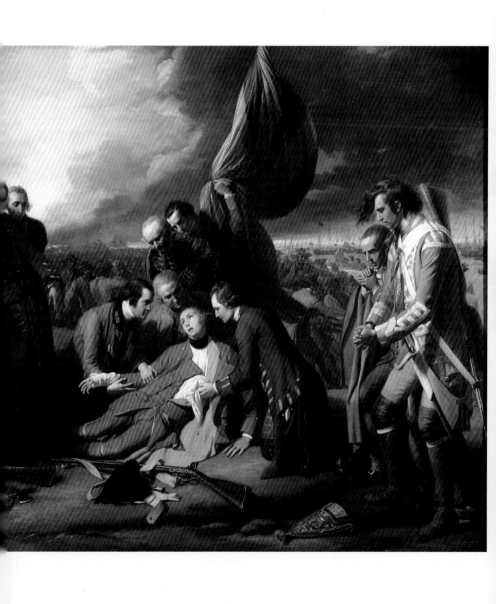

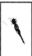

本杰明·韦斯特
《本杰明·富兰克林从空中捕获电》

作品概况

　　《本杰明·富兰克林从空中捕获电》是由本杰明·韦斯特于 1816 年创作的一幅布面油画，规格为现藏于美国费城艺术博物馆。

　　本杰明·富兰克林是美国开国元勋中的"三杰"之一，同时也是避雷针的发明者。韦斯特是富兰克林亲密的朋友，富兰克林还是韦斯特次子的教父。1816 年，韦斯特专门描绘了这位巨人的英姿，这幅《本杰明·富兰克林从空中捕获电》描绘了富兰克林正在进行的一次有关电的试验。传说富兰克林于 1752 年在雷雨天气中放风筝，以此来捕获电。

艺术特点

　　《本杰明·富兰克林从空中捕获电》是一幅充满古典学院风格的画作，韦斯特将他塑造得像一位古代神话中的英雄，身材伟岸，眼神从容不迫，正从风筝线上摘取一束雷电，像一位农民从自家地里采摘一根藤蔓上垂下的黄瓜那样轻松。虽然事后有人指出，这个画面属于危险动作，观者在没有专业人员指导下不能随意模仿。但韦斯特对富兰克林神话的塑造无疑是成功的，包括他身后那些就像文艺复兴时期大师们常常描绘的天使一样的小孩，都衬托出富兰克林的豪迈气概。

约翰·弗雷德里克·肯塞特《乔治湖》

作品概况

　　《乔治湖》是由约翰·弗雷德里克·肯塞特于 1869 年创作的一幅布面油画，规格为 112.1 厘米 ×168.6 厘米，现藏于美国纽约大都会艺术博物馆。

艺术特点

　　《乔治湖》描绘了一个明朗而又多云的下午，云气笼罩下的乔治湖景色。这看似平淡天真的风景鲜明地展示了肯塞特的艺术特色：画面右下角横卧着一抹浅滩，岩石从草丛间裸露出来；越过宽阔的水面，朦胧的远山从大气中隐隐呈现，形成自左向右的连续运动，左侧湖面上的几座孤岛恰巧与这一运动形成平衡——真实的乔治湖中有很多小岛，肯塞特为了构图需要，删除了部分岛屿，因而视野变得更加开阔。近处浅滩上的褐色岩石与远方青黛色的山峦相映成趣，冷暖互补；阳光从云层间漫射下来，使整个画面明亮而柔和。画家通过微妙的色调关系将宽阔的水面、空蒙的远山、高远的蓝天逼真地表现在观众面前，令人有身临其境之感。

托马斯·科尔《牛轭湖》

作品概况

　　《牛轭湖》是由托马斯·科尔于 1836 年创作的一幅布面油画，规格为 130.8 厘米 ×193 厘米，现藏于美国纽约大都会艺术博物馆。

艺术特点

　　《牛轭湖》描绘了暴风雨逼近康涅狄格河谷时的场景。科尔将野性、未经驯服的自然与宁静而富于诗意的田园风景结合在一起，在表达科尔审美倾向的同时，暗示年轻的美国的前景。画面的左侧暴风雨已经逼近，大有黑云压城城欲摧之势，因遭受雷击而枯死的树枝几乎要冲出画面，仿佛是对风暴的无声反抗；右侧仍然是阳光明媚，田园一片青葱，U 字形的康涅狄格河蜿蜒流出画面，淡紫色的远山在极目处与云天相接。前景中，科尔将自己坐在岩石上写生的场景绘入画面，为笔下的风景增添了几分情趣。

托马斯·科尔《人生旅程》

作品概况

　　《人生旅程》是由托马斯·科尔于 1842 年创作的一组布面油画，共分为四幅，单幅规格为 133.4 厘米 ×196.2 厘米，现藏于美国国家美术馆。

艺术特点

　　《人生旅程》描绘了人生从童年、青年、中年一直到老年的四个时期，画面现实、生动，富有宗教和哲理信息。科尔为每一幅画都题了他自己的随笔和诗歌，而把这

童年时期

些短文、诗歌和画作拿到一起来观赏，更是让人觉得意境深远，浮想联翩。科尔不仅向观者提供了一个很现实和生动的画面，还提供了一个更深的宗教和哲理信息：人生是一个不平凡的旅程，但每一个时期都有超自然的上帝在带领。他把人生的旅程放在一条船上，也意味着人生的曲折迂回，有时如航行在惊涛骇浪之上，有时又如一叶孤舟漂荡在平静的湖面上。

青年时期

中年时期

老年时期

托马斯·沃辛顿·怀特瑞奇《越过普拉特河》

作品概况

　　《越过普拉特河》是由托马斯·沃辛顿·怀特瑞奇于1871年创作的一幅布面油画，规格为102.4厘米×153.2厘米，现藏于美国白宫罗斯福厅。

艺术特点

　　《越过普拉特河》代表了怀特瑞奇成熟期的绘画风格。普拉特河位于内布拉斯加州，在文明的脚步迈入这一区域之前，河畔生活着以狩猎野牛为生的印第安人部落。画面上印第安人在河边平原搭起帐篷，升起篝火，忙于各种活计，两位头上插着翎毛的印第安猎手正骑在马背上渡河。白雪皑皑的远山成了他们露营的背景，怀特瑞奇用灵动、自由的笔法描绘出具有浓郁美国西部特色的自然景观。

埃玛纽埃尔·洛伊茨《华盛顿横渡特拉华河》

作品概况

　　《华盛顿横渡特拉华河》是由埃玛纽埃尔·洛伊茨于 1851 年创作的一幅布面油画，规格为 378.5 厘米 ×647.7 厘米，现藏于美国纽约大都会艺术博物馆。

　　这幅画描绘了美国独立战争期间，1776 年 12 月 25 日华盛顿横渡特拉华河的场景。这次针对黑森雇佣兵的突袭行动是特伦顿战役的第一步。这幅画一经面世，便大受欢迎，成为美国精神的象征之作，洛伊茨也因此声震画坛。2004 年，这幅画成为纽约大都会艺术博物馆永久收藏的一部分。这幅画有很多个副本，其中的一幅挂在白宫西翼接待区。

艺术特点

　　《华盛顿横渡特拉华河》描绘华盛顿及其军队横渡结冰的河流，奇袭新泽西州特伦敦的英军的场景。河面上的浮冰如锯齿般参差不齐，远处有受伤的战士和嘶鸣的战马，而华盛顿昂首挺胸立于船头。洛伊茨仔细描绘了船上人物的衣物与表情特征，表现出每个人虽然出身背景不同，但却有着为争取独立而同船共渡的决心。画面上厚厚的冰块十分醒目，凸显了当时渡河的艰难。

詹姆斯·惠斯勒《惠斯勒的母亲》

作品概况

　　《惠斯勒的母亲》是由詹姆斯·惠斯勒于 1871 年创作的一幅布面油画，规格为 144.3 厘米 ×162.4 厘米，现藏于法国巴黎奥赛博物馆。

艺术特点

　　《惠斯勒的母亲》画面中的空气，似乎凝结在母亲黑色的长衣周围，观者的视线被强烈地压抑，而在双脚的浅色踏板处，寻找到一处可以舒坦的空间。延伸到地板上的浅色调，使坐着的女人显得更为高贵，令人尊敬。侧坐的老妇，从美好的轮廓线条，依稀可以见到她曾经拥有的青春美貌；轻盈的白色蕾丝头纱和袖口花边，自然成为一种永恒的温柔象征。墙壁上的黑框风景画，概括了妇人的回忆。

弗雷德里克·埃德温·丘奇《尼亚加拉瀑布》

作品概况

　　《尼亚加拉瀑布》是由弗雷德里克·埃德温·丘奇于 1867 年创作的一幅布面油画，规格为 257 厘米 ×227 厘米，现藏于苏格兰国家美术馆。丘奇来自哈德逊河画派，关注并描绘大河和它的支流。他不止一次描绘过尼亚加拉瀑布，每一次都从一个不同的视点描绘。1867 年创作的《尼亚加拉瀑布》是同类题材中最为出色的一幅。

艺术特点

　　《尼亚加拉瀑布》描绘了一个动人心魄、壮丽的自然场景，画中的尼亚加拉瀑布风景位于美国纽约州。丘奇对彩虹、雾气、水泡的处理都高度可信，对光和色彩的控制也显示了高超的技巧。画作是对原始、没有开发的自然的生动记录，丘奇对荒野的崇拜和当代关注环境的主张形成了共鸣。

弗雷德里克·埃德温·丘奇《安第斯山》

作品概况

　　《安第斯山》是由弗雷德里克·埃德温·丘奇于1859年创作的一幅布面油画，规格为167.9厘米×302.9厘米，现藏于美国纽约大都会艺术博物馆。

　　这幅画在纽约展出时，观众买票入场，坐在漆黑的房间内观看，灯光打在作品上，所有观众都被震惊了，眼前的景色如同通过窗口看到了真正的安第斯山。展览甚至为观众准备了望远镜以观看细节。一位观众这样写道："从未见过如此壮观的光线效果、犹如神圣的天堂之火充溢着画面，一首关于光的壮丽圣歌在画布上回旋。"

展览结束时，丘奇以1万美元的价格出售了《安第斯山》，这在当时无疑是一个天价。

艺术特点

　　丘奇成功地将浪漫主义风格与哈德逊河画派注重细节的倾向结合起来，构成了理想化的画面。画面前景是植被丰茂的河岸，各种树木以令人惊讶的清晰度展现在观者面前：树木的枝叶历历可数，树皮在阳光下烁烁闪亮——如果具备相应的植物学知识，观者甚至可以分辨树木和蕨类的品种。然而这样一幅似乎纯风景的作品也包含了基督教元素：画面深处隐藏着一座教堂，河边的小道上耸立着十字架——有教徒正跪在十字架前祷告；画面的右侧，水气喷溅的瀑布奔腾而下，给寂静的山谷带来了无限的生气；隐隐呈现的钦博拉索山峰以同样的清晰度描绘。

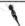

阿尔伯特·比尔施塔特《落基山脉·兰德峰》

作品概况

　　《落基山脉·兰德峰》是由阿尔伯特·比尔施塔特于1863年创作的一幅布面油画，规格为186.7厘米×306.7厘米，现藏于美国纽约大都会艺术博物馆。19世纪60年代，比尔施塔特参与了横跨美国西部大平原的调查探险活动，并在此期间创作了旷世名作《落基山脉·兰德峰》，成为最早开始绘制美国西部风景的画家之一。比尔施塔

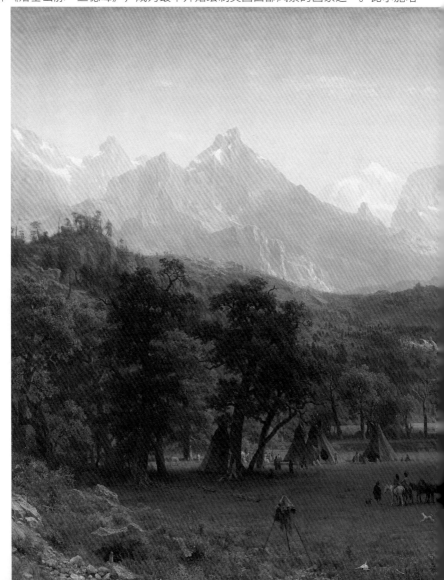

特的这幅作品在公众面前展出时获得了巨大的成功，使他成为当时著名美国风景画家弗雷德里克·丘奇的竞争对手。1865 年，这幅画以 2.5 万美元的天价售出。这在当时是一个很高的价格。

艺术特点

《落基山脉·兰德峰》有对称的构图，展现出大胆、简单的光线对比。前景中描绘了一个肖肖尼族印第安部落的营地。这幅画将美国的边疆风光清楚地呈现在美国人面前，同时助长了"天定命运论"——这种流行的观点认为美国人受到上天的指派，要成为美洲大陆的主宰。

阿尔伯特·比尔施塔特《约塞米蒂日落》

作品概况

　　《约塞米蒂日落》是由阿尔伯特·比尔施塔特于 1864 年创作的一幅纸面油画，规格为 30.16 厘米 ×48.89 厘米，现藏于美国波士顿美术博物馆。

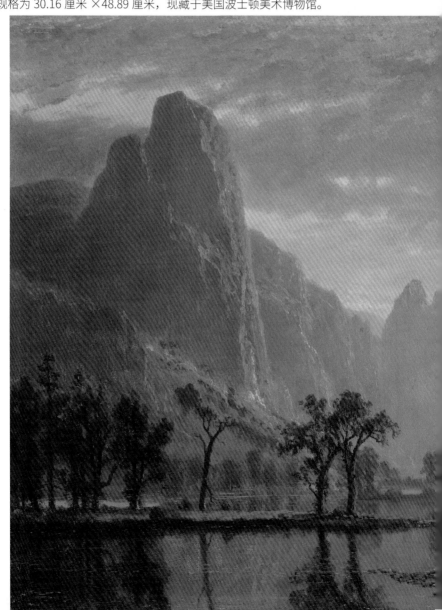

艺术特点

　　《约塞米蒂日落》画面上的约塞米蒂山谷恰似两扇巨型大门在落日的余晖中张开，金色的霞光溢满了山谷，高耸的山峰随之被染成金色，绚丽的彩霞铺满了蓝天，静静的小河由此被照亮，苍松翠柏、河岸上的植被都被笼罩在温暖而又明亮的色调中，画面的光色效果堪与后来的印象派媲美。

托马斯·莫兰《黄石大峡谷》

作品概况

　　《黄石大峡谷》是由托马斯·莫兰于 1872 年创作的一幅布面油画，规格为 210 厘米 ×360 厘米，现藏于史密森尼美国艺术博物馆。1872 年，莫兰根据自己的探访经历画下了《黄石大峡谷》。美国国会付给莫兰 1 万美元，买下画作将之悬挂在参议员画廊展示。这是美国政府第一次出资购买一位美国艺术家的美国风景画作。同

年 3 月 1 日，总统尤里西斯·格兰特签署了《关于划拨黄石河上游附近土地为公众公园专用地的法案》，宣告了世界第一个国家公园——黄石公园的诞生。

艺术特点

　　《黄石大峡谷》画面的中心位置，著名的黄石瀑布从山谷中咆哮而下，汇成的急流顺着山势在谷底时隐时现；峡谷两岸的陡坡上，青松挺立，乱石穿空，处于阴影中的近景与阳光直射的中景形成鲜明的对照；画面景象如同宽银幕电影镜头一般顺着山谷逐渐推远，把广阔而又壮丽的大峡谷景色带到观众面前。

玛丽·卡萨特《洗浴》

作品概况

《洗浴》是由玛丽·卡萨特于 1893 年创作的一幅布面油画，规格为 100.3 厘米×66.1 厘米，现藏于美国芝加哥艺术学院。

艺术特点

《洗浴》描绘了母女亲情，流露出女性的细腻感觉，构图处理上显然有着法国画家埃德加·德加的影子。画家将孩子与母亲的身体和手臂拉得很长，让其在画面上伸展开来。并运用俯瞰的方法，使背景色彩的分布划分为上下两部分，花纹墙纸的赭色与地面地毯图案的红棕色，通过母亲的条纹服装衔接起来，使色调在表现情绪中融为一体。画家运用这种形式色彩的目的，是刻画母女之爱，特别是着力于刻画女孩的可爱、母亲亲昵的动作，从而加深对母爱主题的烘托。

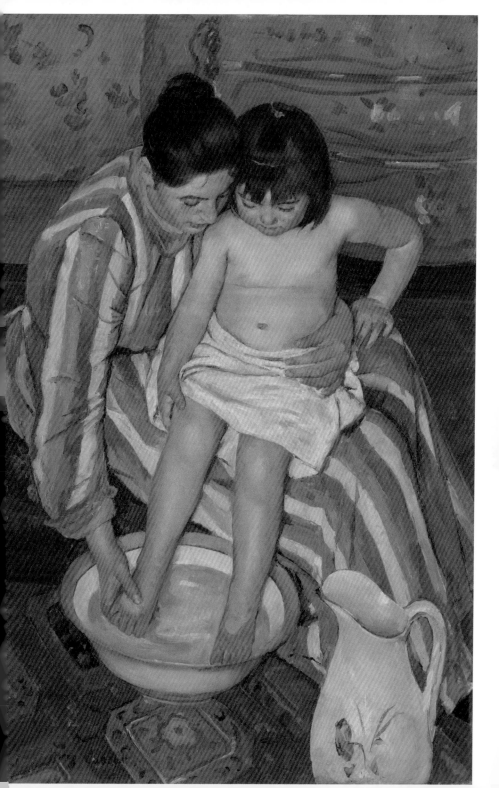

约翰·辛格·萨金特
《爱德华·达里·博伊特的女儿》

作品概况

　　《爱德华·达里·博伊特的女儿》是由约翰·辛格·萨金特于1882 年创作的一幅布面油画，规格为 222.5 厘米 ×222.5 厘米，现藏于美国波士顿美术博物馆。这幅画被评为"在萨金特整个画家生涯中，心理上最吸引人的作品"。爱德华·达里·博伊特乃商人约翰·珀金斯·库兴之子。博伊特本人则是一位"美籍世界公民"与并不著名的画家。他的妻子是玛丽·路易莎·库兴，以伊萨一名广为人知。两人育有四女一子。四女分别为佛罗伦萨、简、玛丽·路易莎和朱丽娅。

艺术特点

　　《爱德华·达里·博伊特的女儿》的背景是博伊特在巴黎的公寓大厅，身着白色围裙的女童由小至大分别为：坐在地上的是 4 岁的朱丽娅、站在左边的是 8 岁的玛丽·路易莎、被阴影覆盖着的最年长的两个女童分别是 12 岁的简与 14 岁的佛罗伦萨。背对着花瓶的少女，比起其他女童，有着更多的顾虑，因此压抑了自己的性格。所以，这幅画的主题离童年较近，也是肖像画中的佳作。

　　这幅画的构图是群体肖像画中比较罕见的，一是不同程度地突出了画中人（在传统肖像画中，人物的重要程度需相等），二是画作呈正方形。学者认为，萨金特的灵感来自于西班牙画家委拉斯凯兹名作《宫娥》。萨金特的笔触，一般认为是受了荷兰画家弗兰斯·哈尔斯的影响。

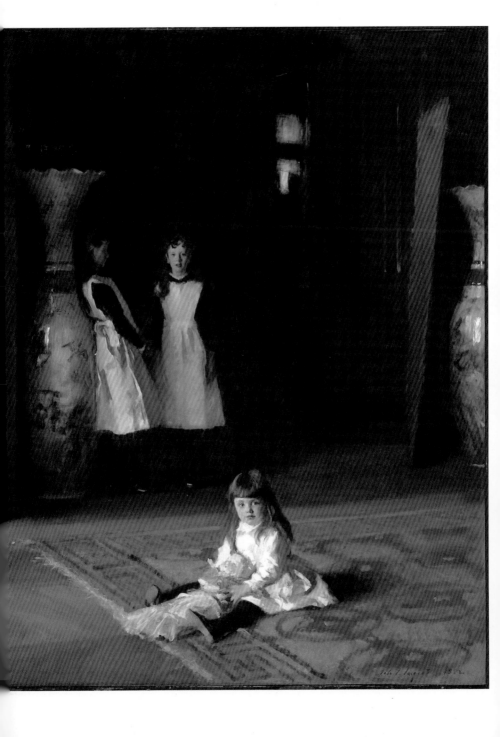

马塞尔·杜尚《下楼的裸女二号》

作品概况

《下楼的裸女二号》是由马塞尔·杜尚于 1912 年创作的一幅布面油画，规格为 148 厘米 ×89 厘米，现藏于美国费城艺术博物馆。

《下楼的裸女二号》的创作受到了未来派和达达主义的影响，吸收了速度和反艺术、反传统的理念。这幅画在 1913 年沙龙参展时，评委以其"超出了人们所能忍受的限度"为由拒绝了它，这件事深深地影响了杜尚，他默默地取回了画作，在巴黎的一家图书馆找了一份极其简单的为人借、还书的工作，并且从此不再参加任何标榜着某种主义和某种精神的艺术团体，开始了永不回头式的反叛艺术之路。《下楼的裸女二号》成为现代艺术中狂热性的典型象征，因而也成了传世名作。

艺术特点

《下楼的裸女二号》是杜尚对传统绘画进行彻底改革的决定性作品。据说，他曾经在一个搞摄影的朋友那里看到了一张重复曝光的底片，底片中连续动作互相重叠的现象，给了杜尚很大的启发。不过在这幅画上，客观的人物形象不是杜尚所考虑的，他把下楼梯的裸女分割成一块块由线条组成的形状，观者隐约中能看到许多重叠的动作状态。明亮的油黄色在光线的照射中熠熠生辉，一组组互相交叉的动作幻影在匆匆中定格，有一种工业时代机器和人互相交织的紧迫感和速度感。

威廉·梅里特·蔡斯《现代的马大拉》

作品概况

　　《现代的马大拉》是由威廉·梅里特·蔡斯于 1888 年创作的一幅布面油画，规格为 38.7 厘米 ×48.3 厘米，现藏于美国波士顿美术博物馆。

艺术特点

　　马大拉是基督的女门徒，她原先是一个妓女，在基督的感召下从良。在历史上，她被画得美丽善良，有时也画成裸体。蔡斯是美国印象派画家，他把马大拉画成一个现代美女，体态丰润，动作优雅，精致的纺织品体现出现代时尚，反映了 19 世纪末美国中产阶级的审美趣味。这幅画主要是反映中产阶级趣味，不过取了一个《圣经》的名字而已。

第九章

日本名画

日本绘画的形成和发展过程，漫长而复杂。它有两大特点：具备两千年以上延续不断的历史；在古代和近代先后受到中国绘画和西方绘画的强烈影响。在日本绘画中，浮世绘是最为知名的一种绘画艺术形式，因巧妙地与木板活版印刷结合而在江户时代广为流行，它起源于 17 世纪，并以 18、19 世纪的江户为中心迎来创作与商业上的全盛时期，主要描绘人们日常生活、风景和戏剧。

日本绘画名家

◎ 藤原隆信

藤原隆信（1142—1205 年），日本平安时代末期、镰仓时代初期公卿、肖像画家。平安时代末期的朝廷大臣，镰仓时期历任地方官吏。歌人藤原定家的异父兄。能写和歌，当时被称为"歌仙"。曾向画家春日光长学画，善描绘写实的肖像画，开创镰仓时代肖像画的新风，因画像逼真，故称"似绘"，为大和绘肖像画的开拓者。

◎ 如拙

如拙，活动于约公元 15 世纪前后。日本室町时代画家，早年于日本京都石济寺学习作画。后博采众长，自成一家。他的作品融合生活之趣，突出滑稽的艺术美，具有极高的表现性。

◎ 天章周文

天章周文，约活动于公元 15 世纪前后。日本室町时代僧人与艺术家，表字周文，法号天章，画号越溪。常年生活于日本京都附近，早年即出家为僧，后致力于绘画创作，成为日本水墨画的重要奠基人。据传，天章周文是如拙的弟子、雪舟的师父。

◎ 雪舟

雪舟（1420—1506 年），日本室町时代水墨画画家。原为相国寺僧人，可能其间向同寺僧人学到了一些绘画技巧。其早期绘画主要是关于宗教人物，后来广泛取法于中国唐、宋、元的绘画。1464 年，雪舟离开相国寺。1467 年，他搭乘明日贸易的船只访问大明。他在将水墨画注入民族情感方面有开拓性贡献，影响了雪村周继等后继者。

◎ 狩野正信

狩野正信（1434—1530 年），日本室町时代的画家，狩野派的创始人。长期供职于日本足利幕府。他多年致力于绘画创作，作品融合了中国水墨画风格。狩野派是日本绘画史上最大的画派，活跃于室町时代中期（15 世纪）到江户时代末期（19世纪），是位居画坛中心的职业画家集团。

◎ 狩野元信

狩野元信（1476—1559 年），日本室町时代后期的艺术家，狩野正信之子，狩野派的传人。他独具匠心，博采众长，将中国画法与日本绘画技巧相互融合，作品影响了日本江户时代的绘画创作。

◎ 长谷川等伯

长谷川等伯（1539—1610 年），日本安土桃山时代画家，长谷川画派始祖。他深受 15 世纪水墨画大师雪舟的影响，自称"雪舟五世"。另外，也学习中国宋、元绘画技法，并成为这种风格的大家。

◎ 狩野永德

狩野永德（1543—1590 年），名州信，通称源四郎。日本安土桃山时代画家，狩野元信之孙。曾受命于织田信长作画《洛中洛外图》，并曾负责安土城装潢工作四年。此后，又在丰臣秀吉所筑大阪城和京都的聚乐第负责装潢工作。

◎ 久隅守景

久隅守景（1620—1690 年），日本江户时代画家，原为狩野探幽的门生，后因不甘心仕事权贵，不满御用画派的沉沉暮气，毅然反出师门自立门户，受到加贺前田藩的庇护。其作品多取材于乡村风俗，别具一格。

◎ 表屋宗达

表屋宗达，日本画家，活跃于桃山时代末期至江户时代初期。身世不详，只知他开过表屋字号的画店，和当时的文化名人本阿弥光悦过从甚密，还合作制作金银泥画笺，这类作品书画一体，别开生面。

◎ 尾形光琳

尾形光琳（1658—1716 年），日本江户时代画家、工艺美术家。生于京都御用的和服商家庭，早年随其父尾形宗谦学习狩野派水墨画和大和绘，之后又受表屋宗达装饰画的影响。早期作品追求新意，在花草画、故事画、风景画方面形成一种严谨巧妙的风格，并被授予法桥荣誉称号。1701 年以后，广泛涉猎各家艺术之长，特别注重研习中国绘画及雪舟的泼墨山水技法，使画艺更加精深。他继承和发展表屋宗达的画风，又被后继者吸收和发扬，最终形成了宗达光琳派。

◎ 喜多川歌麿

喜多川歌麿（1753—1806 年），日本江户时代的浮世绘画家。他生于江户（今东京）农家，是"大首绘"的创始人，也就是有脸部特写的半身胸像。他对处于社会底层的歌舞伎、大阪贫妓充满同情，并且以纤细高雅的笔触绘制了许多以头部为主的美人画，竭力探究女性内心深处的特有之美。

◎ 葛饰北斋

葛饰北斋（1760—1849 年），本名中岛时太郎，日本江户时代后期的浮世绘画家，日本化政文化的代表人物。他 14 岁学习雕版印刷，18 岁向另一位浮世绘师胜川春章学画，开始了自己漫长且多产的绘画生涯。1826 年，为了配合当时的日本内地旅游业的发展，也因为个人对富士山的情有独钟，葛饰北斋以富士山不同角度的样貌为题材，创作了系列风景画《富岳三十六景》，并凭此名声远扬。

◎ 渡边华山

渡边华山（1793—1841 年），原名渡边定静，日本江户时代后期的政治家、社会活动家、儒学家、兰学家和画家。他将西洋绘画的远近法及明暗法用于画中，树立了个人独特的画风。渡边华山的写实手法十分杰出，与近代的现实主义作品相接近，画了许多杰出的肖像画。

◎ 歌川广重

歌川广重（1797—1858 年），日本江户时代后期的浮世绘画家。年轻时师从画家歌川丰广，开始其浮世绘画家的生涯。歌川广重的风格较为亲民、清丽，而有小品风范，是当时日本民间家喻户晓的画家。他的天赋最先被西方的印象派和后印象派画家认同，歌川广重也从他们那里受到了很大的影响。

藤原隆信《源赖朝像》

作品概况

　　《源赖朝像》是由日本镰仓时代画家藤原隆信创作的一幅绢本设色肖像画，规格为 140.9 厘米 ×111.6 厘米，现藏于日本京都神护寺。源赖朝（1147—1199 年）是日本镰仓幕府首任征夷大将军，也是日本幕府制度的建立者。他是平安时代末期河内源氏的源义朝的第三子，幼名"鬼武者"。著名的武将源义经是他的同父异母弟。

艺术特点

　　《源赖朝像》描绘了一个理想化的贵族形象，源赖朝身穿日本宫廷礼服，头戴乌帽子，腰佩长剑，仪态端庄，神情肃穆，端坐在席上的人物身躯呈金字塔式三角形，这种结构不仅具有极强的稳定性，而且给观者以巨大的压迫感。为了突出画中人物不同寻常的地位和尊严，藤原隆信让他一个人占据了画面近一半的面积。在面部处理上，藤原隆信用笔特别细腻，用极为纤细的线条，一丝不苟地画出人物的鬓发和胡须。

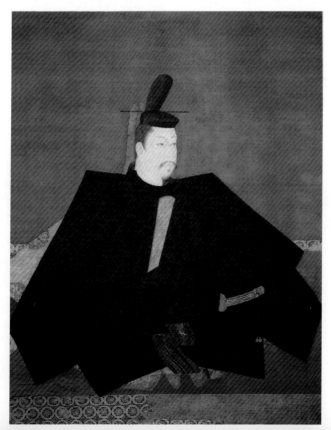

如拙《瓢鲇图》

作品概况

《瓢鲇图》是由日本室町时代画僧如拙创作的一幅纸本淡彩水墨画，规格为 111.5 厘米 ×75.8 厘米，现藏于日本京都退藏院。

15 世纪起，日本一些大寺院内出现了一批学养有素的僧侣诗人和画家，他们受到贵族的青睐。于是，寺庙就成了达官贵人与僧人们谈文说艺，互为酬唱的场所，共同探讨中国宋代的文学艺术，并作画吟诗。他们也在画面的上部留出空白，供人题诗写词并装裱成立轴，在日本称作诗画轴。现存室町时代的诗画轴，受中国南宋山水画的影响较多，《瓢鲇图》便是诗画轴中最富特色的历史佳作之一。1409 年，如拙奉足利义持将军之命，作《瓢鲇图》，风格近似中国南宋马（远）夏（圭），带有一角式章法。

艺术特点

《瓢鲇图》以象征手法描绘了一个老渔翁，试图用木瓢去抓捕一条鲇鱼。这是一则寓言，内容上它表达一则禅宗公案，以渲染玄奥的禅理；形式上则引用中国马远、梁楷的构图与减笔法，展示清淡雅逸的水墨风格。

天章周文《水光峦色图》

作品概况

《水光峦色图》是由日本室町时代画僧天章周文于 1445 年创作的一幅纸本水墨画，规格为 108 厘米 ×32.7 厘米，现藏于日本奈良国立博物馆。天章周文集中国宋、元画之大成，奠定了日本水墨画的风格、样式，使诗画轴走向全盛。日本水墨画全盛时期的画家，几乎都受到了天章周文的影响，他被尊为日本水墨画之父。《水光峦色图》是天章周文水墨画的代表作，现已成为日本国宝级文物。

艺术特点

《水光峦色图》没有采用书斋独占画面的手法，而是将三株松树作为画面主体，在巨岩旁边画出点景般的书斋，并积极地描绘出水边中景，以及高峰连绵的远景，构成极为壮阔的山水景观。不过，各种画面要素间缺乏紧密的关联性，空间表现也不太合理，这些问题直到雪舟时才被克服。

天章周文《竹斋读书图》

作品概况

　　《竹斋读书图》是由日本室町时代画僧天章周文于 1446 年创作的一幅纸本水墨画，规格为 134.8 厘米 ×33.3 厘米，现藏于日本东京国立博物馆。

　　这幅画在 15 世纪上半叶由京都南禅寺僧人杲所收藏，并有当时著名的禅僧们题写的诗赞和序文，堪称是诗画合璧的画轴。天章周文确实可信的画迹已不传，而本图右下方"越溪周文"一印也颇被质疑，不过，在探究天章周文的绘画表现时，本图仍是最适切的画例之一。

艺术特点

　　《竹斋读书图》是典型的诗画，表现出幽远的意境。这幅画的构图疏密有致、墨色浓淡相宜、景致幽密诱人，是中国南宋山水画日本化的极佳范例，可以视为"周文样式"的典范。本图的对角线构图表现成功而完美，画面左上方的远景描绘出湖沼对岸笼罩着岚雾的群山，右下方的前景画有一人于竹林环绕的草庵中读书，以及两位渡桥前来访觅的人物。虽然画面场景不大，然而画中空间辽阔，充满着空气流通的感觉。

面水好山皆可廬
唯多竹雲稱吾居
應言門非是巖佳宅
日課猶愁負讀書
村巷雲莊

雪舟《四季山水图》

作品概况

 《四季山水图》是由日本室町时代画家雪舟创作的一组绢本水墨山水画，按季节分为春景、夏景、秋景、冬景四幅，规格均为 149 厘米 ×75.8 厘米，现藏于东京国立博物馆。

艺术特点

 《四季山水图》作于雪舟访明期间，表现出大胆的构图及独特的画风。雪舟通过接触中国的大自然，亲身体验了自然的构成，开始确立了山水画的骨架，由如拙和天章周文的理念性山水转化为根植于大自然的山水画。其次，他还接触到了当时明朝画家的作品，吸取了最新的画风，在色彩的使用和水墨的变化等方面，吸收了天章周文不具备的新技法。《四季山水图》的构图生动活泼，却又不失鲜明轮廓，给人一种沉稳感。其大小、材质、题材、画风都极富中国韵味。

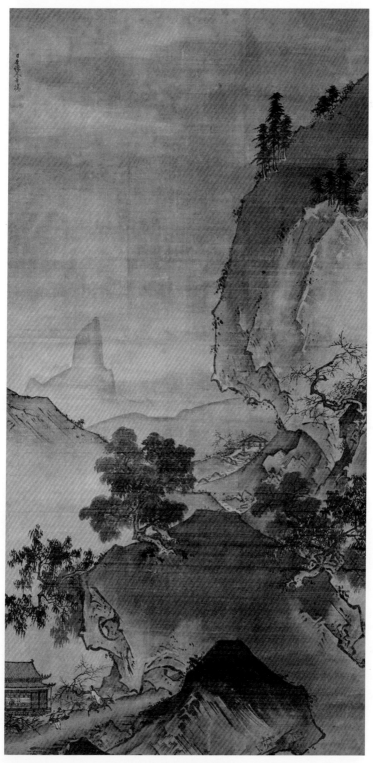

《四季山水图》春景

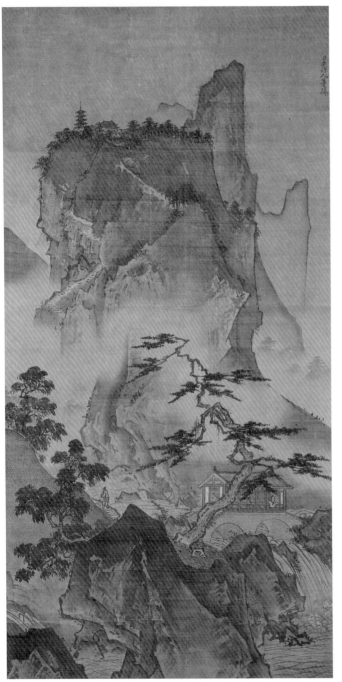

《四季山水图》夏景

《四季山水图》秋景

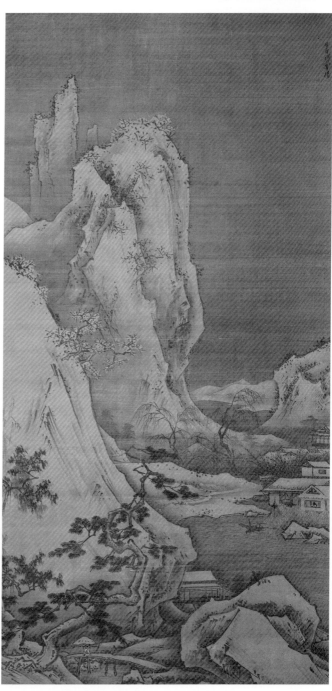

《四季山水图》冬景

 # 雪舟《破墨山水图》

作品概况

　　《破墨山水图》是由日本室町时代画家雪舟于 1495 年创作的一幅纸本设色画，规格为 148.6 厘米 ×32.7 厘米，现藏于东京国立博物馆。

　　画面上方有雪舟的自序，以及当时京都五山有名的诗僧六人的题诗。从序与题诗内容以及画面表现来看，本图可确认为雪舟真迹的重要作品。根据自序可知，如水宗渊到周防（今山口县）向雪舟习画，在返回相模（今神奈川县）之际，向雪舟求画以作为得师画业真传的证明，当时所画即为本图。如水宗渊带着此件有雪舟自序的画作，归途中又在京都请六位高僧题诗。

艺术特点

　　《破墨山水图》以不加轮廓线、挥洒水墨般粗放的泼墨技法画成。但即使是以面的方式来运用墨的浓淡变化，还是具有明确的结构，显示出雪舟固有的画面安定感与结构性。由于自序中书有"破墨之法"，因此本图自古以来以《破墨山水图》之名而广为人知。

雪舟《天桥立图》

作品概况

　　《天桥立图》是由日本室町时代画家雪舟于 1502 年创作的一幅纸本水墨画，规格为 89.4 厘米 ×168.5 厘米，现藏于日本京都国立博物馆。

　　天桥立是位于日本京都府北部的风景胜地，在将日本海的阿苏海与宫津湾分开、全长约 3.6 公里的沙洲上，约 8000 株松树组成的街道树连绵不断。天桥立被列为与松岛（宫城县）、宫岛（广岛县）并列的日本三景之一。据说由于其形状看起来似天上舞动的白色架桥，所以取名"天桥立"。雪舟将中国山水画形式注入民族感情，又用柔和的民族感情，将天桥立的实景山水表现得亲切动人。

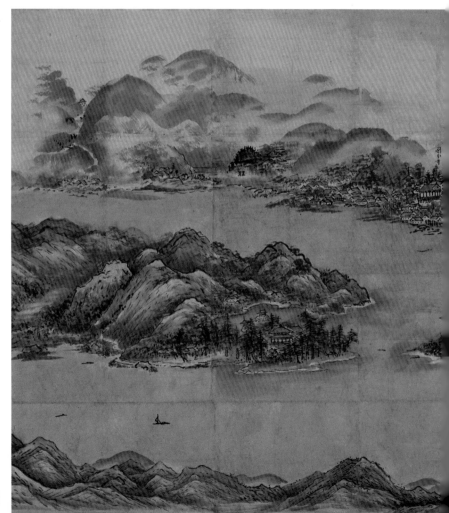

艺术特点

　　《天桥立图》画面中央的偏下方处，画着天桥立的白砂青松与智恩寺；其上方是环绕着阿苏海、寺社林立的府中街道，其后画着巨大山岩及成相寺寺舍。另一方面，天桥立下方横布着宫津湾，而包围宫津湾栗田半岛的连绵峰峦平缓地横展于下方。这种构图充满开放感，能让人感到空间的宽阔。

　　《天桥立图》虽然是以实地风光为基础，但却不是原封不动地依照实景画成的作品。例如，成相寺背后山岳被塑造得过于高耸壮大，山下府中街道左右延伸得过长。此外，从构图上来看，显然雪舟是从一个很高的位置来俯瞰天桥立及其外围景物，但是实际上能观察到如此视野的地点并不存在。

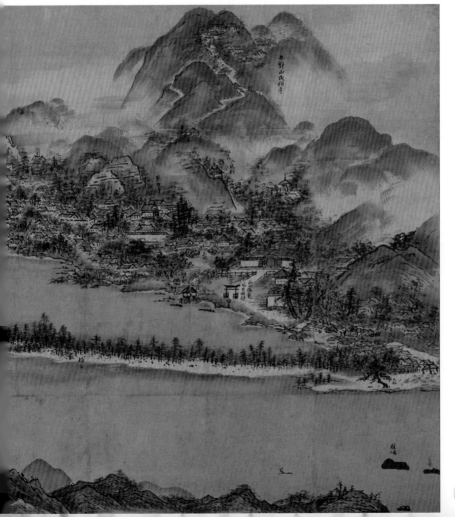

狩野正信《周茂叔爱莲图》

作品概况

　　《周茂叔爱莲图》是由日本室町时代画家狩野正信创作的一幅纸本淡彩水墨画，规格为 84.5 厘米×33 厘米，现藏于日本福冈九州国立博物馆。

　　《周茂叔爱莲图》取材自中国宋代名家周茂叔的爱莲典故。周茂叔即北宋理学家周敦颐，北宋道州营道楼田堡（今湖南省道县）人，曾任江南东道南康军刑狱。他是宋朝儒家理学思想的开山鼻祖，著有《周元公集》《爱莲说》《太极图说》《通书》。其中，《爱莲说》因其借物言志，用莲花自喻，洁身自爱，被世代传颂。

艺术特点

　　《周茂叔爱莲图》描绘了柳枝摇曳、微风拂过的开阔又清新的风景。在无尽的广域水边，漂浮在莲花之间的小船上坐着两个人，一般认为左边高士为周茂叔。画面右侧随风摇曳的垂柳和东京艺术大学藏马远《柳下宿鹭图》抄本相近，说明了狩野正信对马远风格的学习。

狩野元信《细川澄元像》

作品概况

《细川澄元像》是由日本室町时代画家狩野元信于1507年创作的一幅绢本设色肖像画，规格为119.5厘米×59.5厘米，现藏于日本东京永青文库。细川澄元（1489—1520年）是日本战国时代的守护大名，为细川京兆家第十代当主，官至管领以及丹波、摄津、赞岐和土佐守护。

艺术特点

《细川澄元像》是一幅横刀立马、威风凛凛的武士画像，狩野元信大胆地采用了马上坐像这种不同寻常的造型，并使用平滑明亮的色彩来表现骏马的矫健躯体和武士的华丽铠甲，使一个赳赳武夫的肖像罩上了一层柔美抒情的氛围。

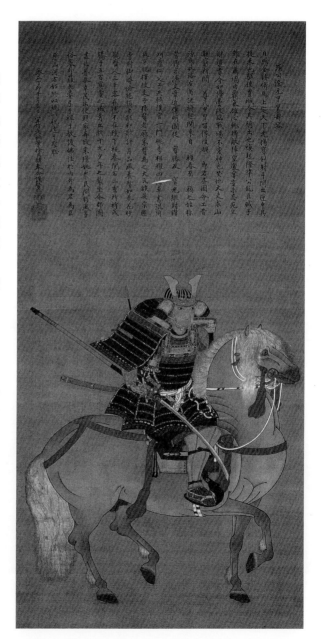

长谷川等伯《松林图》

作品概况

　　《松林图》是由日本安土桃山时代画家长谷川等伯创作的一幅障屏画（障屏画泛指画于障子及屏风等室内隔间器具上的绘画，障子指隔间的木制拉门或拉窗），分为左右两屏，规格均为 156.8 厘米 ×356 厘米，现藏于东京国立博物馆。

　　《松林图》是长谷川等伯的代表作，也是日本近世水墨画的杰作，被称为"让美术历史上的日本水墨画实现了独立"。这幅画有许多未解之谜，例如纸张的接续并不规则、左右的纸宽有所不同、表现地面的线相错开、消失于两侧的松以及画面两端的"长谷川""等伯"两印异于长谷川等伯的基准印等，所以也有人认为这是草图。

艺术特点

　　《松林图》的水墨墨色使用巧妙，构图简洁明快，用笔生动活泼，水雾浓郁缥缈，气魄豪壮爽朗，既得中国水墨画笔墨之精要，又不失日本绘画的独立性格。因此，这幅画在日本绘画史上反响极大，在一个时期内，打破了狩野派独揽达官贵人家庭障屏画制作的地位，形成对峙的局面。

狩野永德《桧图》

作品概况

　　《桧图》是日本安土桃山时代画家狩野永德于 1590 年创作的一幅障屏画，规格为 170.3 厘米 ×460.5 厘米，现藏于东京国立博物馆。

　　桧木是红桧与扁柏的合称，仅存于北美、日本及中国台湾阿里山区。《桧图》曾为原八条宫家的皇族桂宫家所收，因明治十四年（1881）时废除宫家而成为皇室的收藏。从画面上金属门把的痕迹，可知原为天正十八年（1590）十二月所落成的八条宫邸中的障子画。当时狩野永德执画坛之牛耳，而《桧图》屏风被认为是他晚年最后期的作品。

艺术特点

　　《桧图》背景的地面和云贴以金箔，巨木的粗枝伸展及于整幅画面，气势逼人。画家简化背景的处理并减少用色的种类，使用类似稻梗制的笔粗放地描绘树皮，强调桧木强有力的魁伟姿态。金地和金云之间则可见到天青色的池水。巨木强韧的生命力不仅表现出画家本身强烈的气概，同时也传达了桃山时代武将豪放的审美观。

久隅守景《纳凉图》

作品概况

《纳凉图》是由日本江户时代画家久隅守景创作的一幅障屏画，规格为 149.1厘米×165厘米，现藏于日本东京国立博物馆。这幅画描绘的主题，被认为是取材于江户时代前期和歌诗人木下长啸子"在葫芦瓜藤攀生的屋檐下，乘凉的男子身着轻薄底衣，女子则腰缠围裙"的诗句。

艺术特点

《纳凉图》描绘了夏日夜晚在瓜棚下纳凉的一家三口。布局明快，在画面右下方，几只细杆撑起满棚翠绿，与左上角隐约可见的一轮明月遥相呼应。凉席上是面向田野的一家三口，仿佛正在聆听着夏夜里啾啾的虫鸣。气氛闲适清幽，给人以丰富的联想。这幅画着墨不多，几乎看不到晕染技法的运用，但作品浓厚的生活气息，却使人回味无穷。农夫粗壮的手腕以稍粗的墨线画出，其妻柔软光滑的身体则以流畅的细线描画，使其白嫩肌肤显得清晰显眼。胳膊丰白的小孩子露出半边臂膀，紧挨在父母身旁。

尾形光琳《红白梅图》

作品概况

　　《红白梅图》是由日本江户时代画家尾形光琳创作的一幅障屏画，屏风有两扇，左扇是白梅，右扇是红梅，规格均为 156.5 厘米 ×172.5 厘米，现藏于日本静冈县热海市 MOA 博物馆。

艺术特点

　　《红白梅图》描绘了两棵梅树，花朵的颜色和枝条的曲折大相径庭。构成纹样的抽象水纹与写实的梅树形成鲜明的对比，通过这种对比构成一种既相互独立又相互映衬的装饰性画面。尾形光琳构思巧妙，用棕色线条表示花纹、曲线、圆卷。形式活泼，线条流畅，技法熟练。富有装饰性，显示出了画家独特的艺术风格。

尾形光琳《波涛图》

作品概况

　　《波涛图》是由日本江户时代画家尾形光琳创作的一幅障屏画，屏风有两扇，规格均为146.5 厘米 ×165.4 厘米，现藏于美国纽约大都会艺术博物馆。

　　屏风上印有"道崇"，这是尾形光琳在1704 年开始使用的化名。近期的研究表明他在 1704 至 1709 年间创作了《波涛图》，这段时间是他住在江户（今东京）的过渡期。他在这段时间的作品受到了狩野派代表的强烈影响。在葛饰北斋的《神奈川冲浪里》出现之前，尾形光琳的《波涛图》屏风是日本绘画中就"无法接近的海洋"这一元素而言最重要的作品。

艺术特点

　　《波涛图》描绘了暴风雨下的海浪。为了完成这幅作品，尾形光琳使用了古代中国"一手握两笔"的技巧。他使用墨水、颜料以及贴金来绘画，借助细长触手般的浪沫与龙爪状的波浪，使波浪传达了大自然的威力。就尾形光琳而言，这幅画主要采用墨水线条来表现，可谓非比寻常。

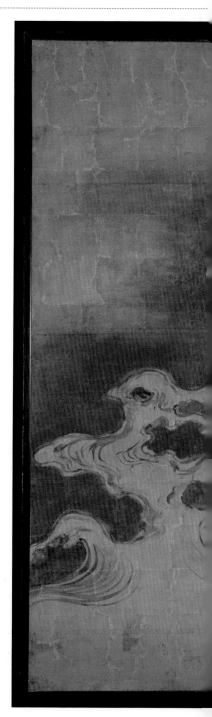

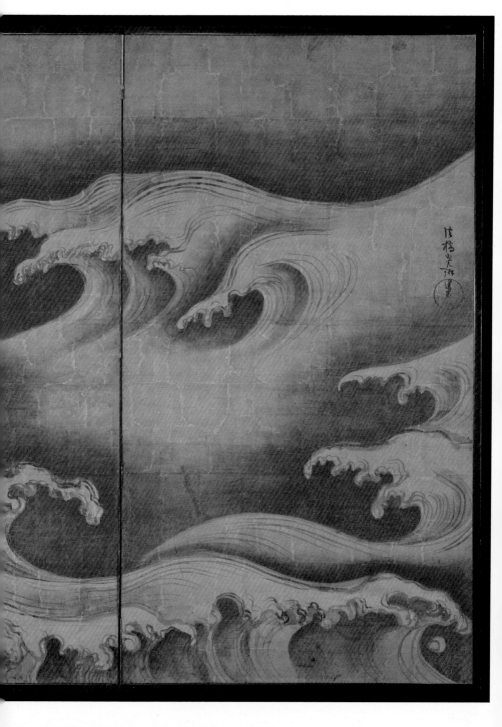

喜多川歌麿《江户宽政年间三美人》

作品概况

《江户宽政年间三美人》是由日本江户时代画家喜多川歌麿在1793年左右创作的一幅浮世绘作品，规格为37.9厘米×24.9厘米，现藏于美国波士顿美术馆。

艺术特点

《江户宽政年间三美人》画面中间是富本丰雏，右为阿北，左为阿久。富本丰雏是花街吉原艺妓，阿北与阿久是浅草观音堂随身门下茶室的姑娘。这幅画是喜多川歌麿创立的"肉色线描"与服饰"没线式"相结合的"大首绘"范例之一。有人称这种浮世绘为"锦织歌麿形式模样"，运用灰、紫、淡黄几种色调，色泽柔和、淡雅，与其他浮世绘格调迥异。画上三美人，虽像三姐妹，但她们双眸微开，似乎各在憧憬自己的幸福未来，给人以神秘的艺术感染力。

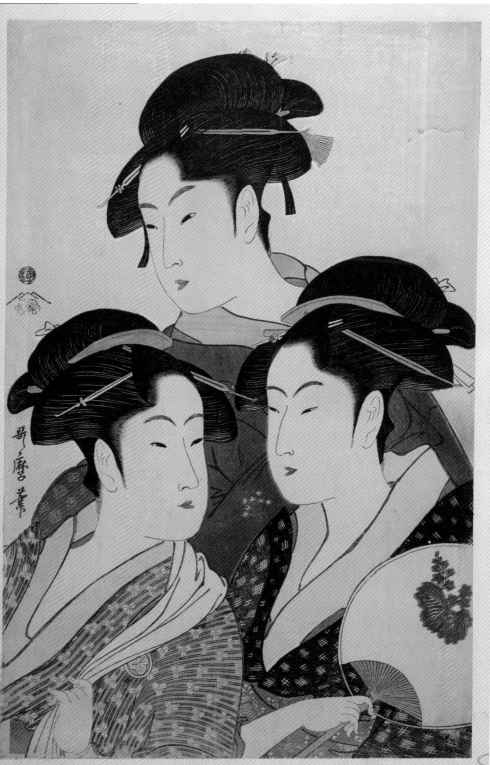

葛饰北斋《神奈川冲浪里》

作品概况

　　《神奈川冲浪里》是由日本江户时代后期画家葛饰北斋创作的一幅彩色浮世绘版画，规格为25.7厘米×37.9厘米。

　　《神奈川冲浪里》是葛饰北斋版画集《富岳三十六景》中的一幅。《富岳三十六景》描绘的是从关东36个不同地点远眺富士山的景色（初版只绘36景，后追加10景），神奈川冲即是一处。日本人自古以来普遍对富士山抱有一种近乎宗教般崇拜的心理，这在江户时代中期发展至高峰。从地理上看，神奈川冲应是关东远眺富士山的距离极限，由此到富士山，隔着宽阔的相模湾。《神奈川冲浪里》是葛饰北斋最有名的作品，也是世界上极有名的日本美术作品之一。

艺术特点

　　《神奈川冲浪里》描绘的是神奈川附近的海域汹涌澎湃的海浪，浪里有三条奋进的船只，英勇的船工们正为了生存而与大自然进行着惊险而激烈的搏斗，表达了人们乘风破浪、勇往直前的大无畏精神。整个画面不仅采用了大胆而直截了当的构图和造型手法，而且采用强烈的动与静的对比渲染，呈现出瞬间即逝的千姿百态和令人目眩的丰富表情。

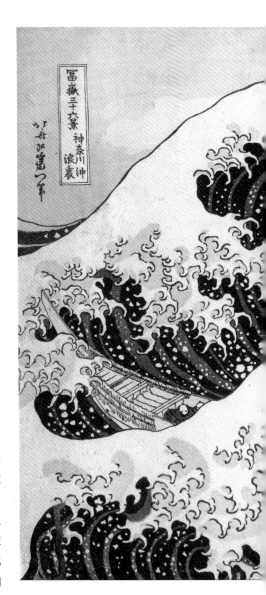

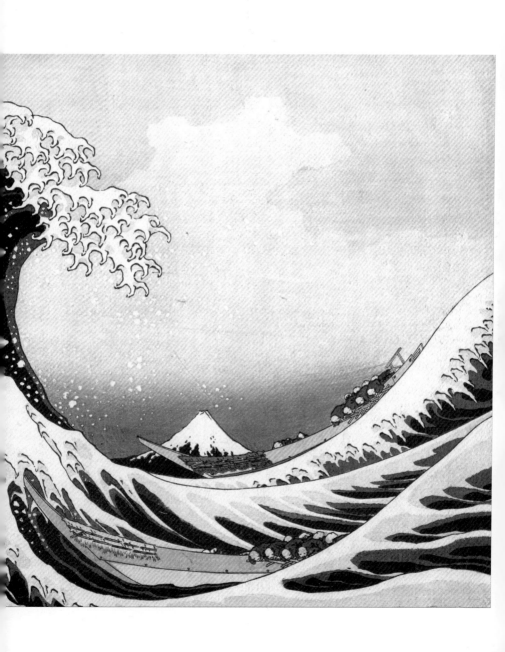

葛饰北斋《凯风快晴》

作品概况

　　《凯风快晴》是由日本江户时代后期画家葛饰北斋创作的一幅彩色浮世绘版画，规格为 25 厘米 ×38 厘米。

　　《凯风快晴》是葛饰北斋版画集《富岳三十六景》中的一幅，描绘的是富士山。"凯风"一词取自《诗经》，意思是夏天吹拂的轻柔南风。在葛饰北斋之前，日本画家野吕介石画过一幅《红玉芙蓉峰图》，葛饰北斋的《凯风快晴》可能是受其影响。《凯风快晴》其实还存在其他版本，最早的版本颜色较为暗淡。山顶也并不是红色的。作为大批印刷的木板画，大英博物馆、美国大都会艺术博物馆等世界各地的博物馆都收藏有《凯风快晴》。

艺术特点

　　《凯风快晴》的作画视点是在甲斐国或者骏河国和《山下白雨》一样描绘的是日本的富士山，画面最下方是富士山的树海，背景是蓝天白云，富士山顶还有残留的雪溪。而红色的富士山顶也一样引人注目。就红色的富士山而言，它可能描绘的是夏季早晨的赤富士，但有研究表明没有任何可靠信息能证明画中的景象发生于早晨。

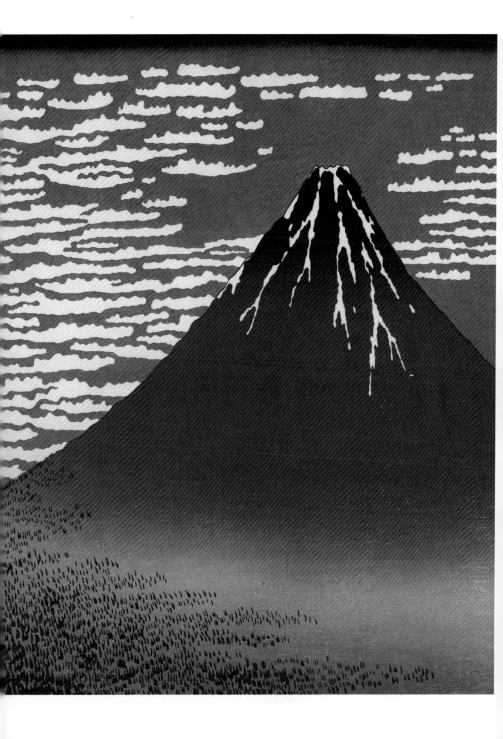

渡边华山《鹰见泉石像》

作品概况

《鹰见泉石像》是由日本江户时代后期画家渡边华山创作的一幅绢本设色肖像画，规格为 115.1厘米×57.2厘米，现藏于日本东京国立博物馆。

这幅画是渡边华山为鹰见泉石（1785—1858年）所画的肖像画，后者为古河藩武士兼"兰学"学者(兰学指江户时代透过荷兰语来研究西方学术的学问)。

艺术特点

《鹰见泉石像》是渡边华山肖像画中的最高杰作。当时鹰见泉石作盛装打扮，身着武士的礼服"素袄"，头戴"折乌帽子"（成年男子所戴帽顶往下折的帽子），代表平定"大盐平八郎之乱"（1837年）有功的古河藩主，前往浅草誓愿寺参拜。渡边华山以细腻的笔触和微妙的明暗法所描写的脸部相当写实，而衣袍的表现则落落大方。

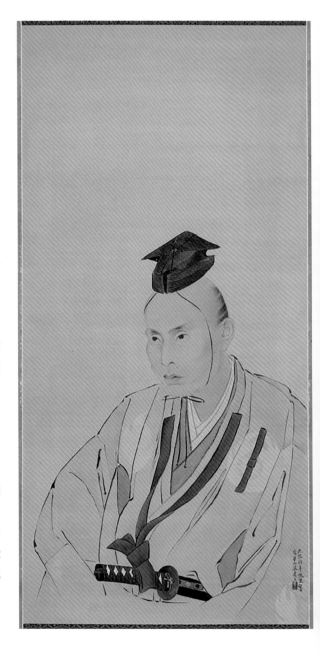

表屋宗达《莲池水禽图》

作品概况

　　《莲池水禽图》是由日本桃山时代画家表屋宗达创作的一幅水墨画，规格为116厘米×50厘米，现藏于日本京都国立博物馆。

　　表屋宗达一方面制作了大量使用金、银、颜料画成，具有高度装饰性效果的作品；另一方面，也画了不少充满东洋趣味的水墨画。巧妙运用了水墨技法的《莲池水禽图》，除了被视为表屋宗达水墨画的最高杰作外，也普遍被认为是在日本水墨画史上具有重要成就的作品之一。江户时代后期，发起表屋宗达与尾形光琳艺术成就再评价运动的酒井抱一，看到《莲池水禽图》十分感动，在装作品的盒箱上写下了"宗达中绝品也"的赞语。

艺术特点

　　在表屋宗达创作的水墨画中，有几幅是以莲花与鹢鹠（水鸟）为题材的作品。毫无疑问，《莲池水禽图》是其中最出色的一幅。与表屋宗达其他水墨画比较可知，《莲池水禽图》是他画家生涯最为风光多彩时的作品，此时的他已经娴熟掌握纸与墨的微妙关系，在体力与技术两方面都处于最佳状态。

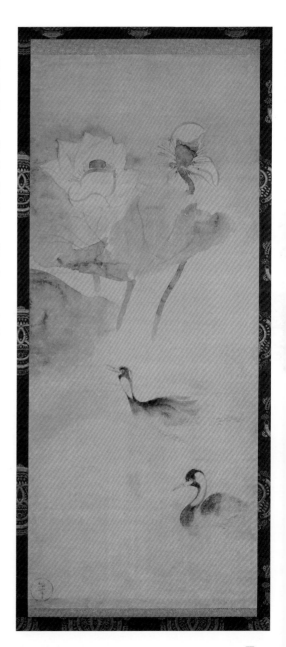

歌川广重《大桥安宅骤雨》

作品概况

《大桥安宅骤雨》是由日本江户时代后期画家歌川广重于 1857 年创作的一幅浮世绘作品，规格为 37 厘米×25 厘米，现藏于日本东京国立博物馆。这幅画属于《名所江户百景》系列的第 58 幅，也是歌川广重最著名的作品，画作描绘隅田川新大桥上午后骤雨的情境。画面右上角写有本作名字"名所江户百景""大桥安宅夕立"，左下则有歌川广重的署名"广重画"。

艺术特点

《大桥安宅骤雨》采用俯瞰的角度，画出雨、新大桥和人。画中可以看见由不同大小、远近细节程度所表达出的透视感，这是浮世绘后期西方美学观传入后日本美术的特色之一。画家以极细腻的刻痕画出两种不同角度的平行线叠在整幅画作上，表现午后大雨的迅速和磅礴，并对比画中人们的慌乱。背景中，则有不同浓淡、不同饱和度的普鲁士蓝和灰色，套用渲染渐层的手法，由远至近，细节渐渐清晰、色彩渐渐饱和，以达成大雨之中、云雾弥漫、远景模糊的效果。天空顶部则直接以深浓的黑色渐层表达乌云的昏暗和压迫感。

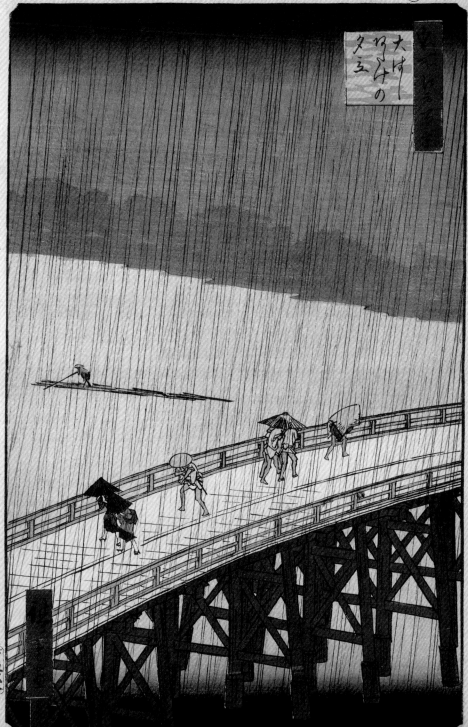

歌川广重《东海道五十三次》

作品概况

　　《东海道五十三次》是由日本江户时代后期画家歌川广重创作的一组浮世绘作品。初版的《东海道五十三次》于 1832 年左右发行，主要的出版商为保永堂，所以初版也通称为"保永堂版"。保存状态良好的保永堂版全集曾在日本的物品鉴定节目《开运鉴定团》2010 年 4 月 6 日的节目中估出 5500 万日元的价值。

　　《东海道五十三次》描绘日本旧时由江户（今东京）至京都所经过的 53 个宿场（相当于驿站），即东海道五十三次的各宿景色。该系列画作包含起点的江户和终点的京都，所以共有 55 景。不过有些景色并不完全写实，而是画家发挥了自己的想象。

艺术特点

　　《东海道五十三次》色彩艳丽、布局合理、画面充满动感，在当时限制日本庶民游走的年代，无不勾起人们对乡村景象的憧憬。作为浮世绘时代最后一批重要的画家之一，歌川广重大胆地采用了西方创作手法，通过具有感召力的主题，运用东方元素，营造出了简单、自然的情绪和氛围，描绘了奇瑰而又不失美感的景象。

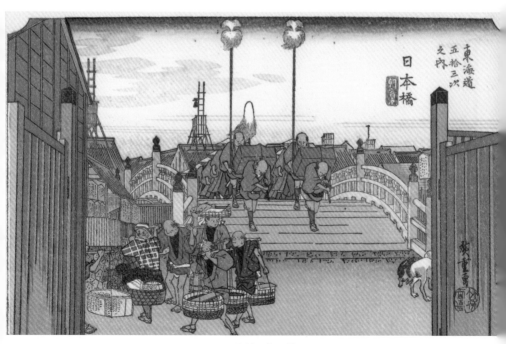

日本桥：朝之景

品川：日之出

川崎：六乡渡舟

神奈川：台之景

《东海道五十三次》（节选）

第十章

其他国家名画

除中国、意大利、法国、荷兰、西班牙、美国和日本等在绘画艺术上取得重大成就的国家外，世界上其他国家也不乏绘画名家和传世名画，例如德国、俄罗斯、比利时、朝鲜等。各个国家的画家们共同推动了世界绘画艺术的发展。

其他国家绘画名家

◎ 阿尔布雷特·丢勒

阿尔布雷特·丢勒（Albrecht Dürer，1471—1528 年），德国中世纪末期、文艺复兴时期著名的油画家、版画家、雕塑家及艺术理论家。在二十多岁时高水准的木刻版画就已经使他称誉欧洲，一般也认为他是北方文艺复兴中最好的艺术家。他的作品包括祭坛、宗教作品、许多的人物画、自画像，以及铜版画。恩格斯在评价欧洲文艺复兴这一历史时期的著名论述中，把丢勒看作是和达·芬奇一样的杰出人物。

◎ 小汉斯·霍尔拜因

小汉斯·霍尔拜因（Hans Holbein der Jüngere，约 1497—1543 年），德国画家，最擅长油画和版画，属于欧洲北方文艺复兴时代的艺术家。他曾经为马丁·路德、伊拉斯谟等著名人文主义者的作品绘制插图。后来他在伊拉斯谟的推荐下结识了托马斯·莫尔。从 1526 年起，小汉斯·霍尔拜因移居英格兰，为亨利八世和其他英格兰贵族画过不少肖像。

◎ 老彼得·勃鲁盖尔

老彼得·勃鲁盖尔（Pieter Bruegel de Oude，约 1525—1569 年），文艺复兴时期布拉班特公国（曾在 15—17 世纪建国，领土跨越今荷兰西南部、比利时中北部、法国北部一小块）的画家，以地景与农民景象的画作闻名。在西方社会，他是第一批以个人需要而作画的风景画家，跳脱过去艺术沦为宗教寓言故事背景的窠臼。

◎ 彼得·保罗·鲁本斯

彼得·保罗·鲁本斯（Peter Paul Rubens，1577—1640 年），通常简称鲁本斯，佛兰德斯画家，巴洛克画派早期的代表人物。鲁本斯的画有浓厚的巴洛克风格，强调运动、颜色和感官。鲁本斯以其反宗教改革的祭坛画、肖像画、风景画以及有关神话及寓言的历史画闻名。他在安特卫普经营一家大型画室，绘制了许多著名的画作，也是欧洲知名的艺术收藏家。鲁本斯接受过良好的文艺复兴人文主义教育，本身也是外交官，曾被西班牙国王费利佩四世及英格兰国王查理一世册封为骑士。

◎ 卡斯帕·大卫·弗里德里希

卡斯帕·大卫·弗里德里希（Caspar David Friedrich，1774—1840年），德国浪漫主义风景画家。他一生都以浪漫情怀、灵性追求的方式来表现风景画。他的母亲在他7岁的时候去世，而13岁时，他的哥哥把他从溺水中救出，反倒送掉了自己的命。这些悲痛的经验对他本来已经敏感的天性带来更沉重的打击，自此，死亡、忧愁、自然等题材便成为他所迷恋的主题。他常常漫步于山林海滨，探索自然风景的主题。他有极端敏锐的观察力，又善于表达光线与色彩的精微细节。

◎ 卡尔·巴甫洛维奇·布留洛夫

卡尔·巴甫洛维奇·布留洛夫（Karl Pavlovich Bryullov，1799—1852年），俄国画家，俄国19世纪上半期学院派的代表大师，新古典主义至浪漫主义转型时期的关键人物之一。他出生于俄国圣彼得堡的一个艺术世家。祖父是应聘到俄国瓷器厂工作的法国雕刻匠，父亲也从事雕刻工作。到了他这一代，一家人已经归化为俄国人，在家族的法国姓氏"布留洛"后加上了一个俄文字母。

◎ 伊凡·康斯坦丁诺维奇·艾瓦佐夫斯基

伊凡·康斯坦丁诺维奇·艾瓦佐夫斯基（Ivan Konstantinovich Aivazovsky，1817—1900年），俄国画家，他居住和生活在克里米亚，以海景画著名，此类画作占其作品大半部分。他描绘波涛和海浪的技术和想象力尤其令人钦佩，使他的作品具有浪漫主义气息，又有写实主义的特点。他所在的费奥多西亚的画室，是当时俄国南方的美术中心，培养了许多出色的画家。

◎ 伊利亚·叶菲莫维奇·列宾

伊里亚·叶菲莫维奇·列宾（Ilya Yefimovich Repin，1844—1930年），俄国现实主义画家，巡回展览画派的主要代表人物。他出生于丘古耶夫，在彼得堡美术学院学习。1873年至1876年先后旅行意大利及法国，研究欧洲古典及近代美术。回国后勤奋作画，创作了大量的历史画、风俗画和肖像画，表现了人民的贫穷苦难及对美好生活的渴望。

◎ 瓦西里·伊万诺维奇·苏里科夫

瓦西里·伊万诺维奇·苏里科夫（Vasily Ivanovich Surikov，1848—1916 年），俄国现实主义画家。他出生于西伯利亚的克拉斯诺亚尔斯克，1876 年毕业于圣彼得堡皇家美术学院，并且获得一级艺术家称号。苏里科夫的作品大部分取材于历史事件，表现人民在历史进程中的作用。

◎ 伊萨克·伊里奇·列维坦

伊萨克·伊里奇·列维坦（Isaak Iliich Levitan，1860—1900 年），俄国杰出的写生画家，现实主义风景画大师，巡回展览画派的成员之一。列维坦的作品极富诗意，深刻而真实地表现了俄国大自然的特点与多方面的优美。

◎ 爱德华·蒙克

爱德华·蒙克（Edvard Munch，1863—1944 年），挪威表现主义画家、版画家。他的作品笔触大胆奔放、色彩艳丽丰富，但却给人强烈的刺激感，充满着紧张不安、压抑悲伤的情绪。艺术史家称爱德华·蒙克为"世纪末"的艺术家，因为他的作品反映了欧洲整整一代人的精神生活面貌。在爱德华·蒙克生活的时代，再没有别的艺术能够像他那样深入到人的灵魂之中，把那心灵的美与丑一并展现给世人。

◎ 安坚

安坚（生卒年不详），朝鲜王朝初期山水画画家。忠清南道池谷人，字可度、得守，号玄洞子、朱耕。他活跃于世宗年间，承继北宋郭熙画风。安坚擅长山水画，但也画肖像、花鸟、楼阁、车马等，均见高妙，为世人及历代收藏家所重。

伊萨克·伊里奇·列维坦《墓地上空》

作品概况

　　《墓地上空》是由俄国画家伊萨克·伊里奇·列维坦于 1894 年创作的一幅布面油画，又译为《在永恒的安宁之上》，规格为 150 厘米 ×206 厘米，现藏于俄罗斯莫斯科特列季亚科夫美术馆。这幅画是列维坦在特维尔省乌多姆里湖畔完成的。

艺术特点

　　在这幅画中，阴霾天的诗情画意表现得尤为有力。山坡上那黛绿色的小白桦树被剧烈的阵风吹弯了腰。白桦树间掩映着一座用圆木建造的破教堂。一条僻静的小河流向远方。绵绵细雨给草地染上了一抹阴暗的色彩，云天如海，浩瀚无边。一团团晦暗、滞重的雨云低悬在大地上空，斜雨如麻，遮盖了整个空间。在列维坦之前，没有任何一个画家能以如此凄凉而又磅礴的气势描绘出俄国阴雨时刻坦荡无垠的远景。它是如此宁静、庄严，又令人感到如此宏伟、肃穆。

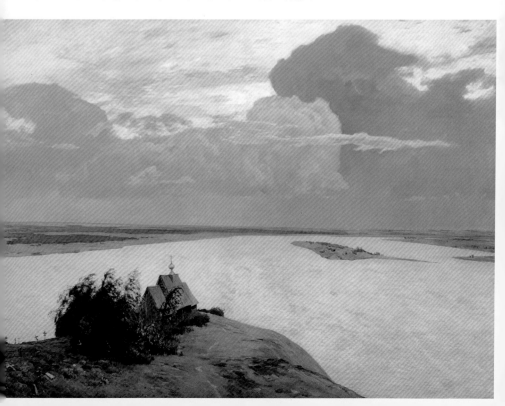

老彼得·勃鲁盖尔《死亡的胜利》

作品概况

　　《死亡的胜利》是由文艺复兴时期布拉班特公国画家老彼得·勃鲁盖尔在 1562 年左右创作的一幅木板油画，规格为 117 厘米 ×162 厘米，现藏于西班牙马德里普拉多博物馆。

艺术特点

　　《死亡的胜利》描绘了一队骷髅大军穿过原野的场景，画中一片荒夷，左上角的死亡丧钟已经敲响，活着的人不分贵贱也一律被骷髅杀死。而象征着死亡的骷髅则演奏起了手摇琴。这幅画中出现的事物属于典型的 16 世纪风格，无论是服饰、双陆棋以及刑具死亡轮、绞刑架都符合那个时代的特征。而画作风格本身则结合了老彼得·勃鲁盖尔故乡、欧洲北部常见的绘画类别"死亡之舞"和位于意大利巴勒莫的壁画《死亡的胜利》。

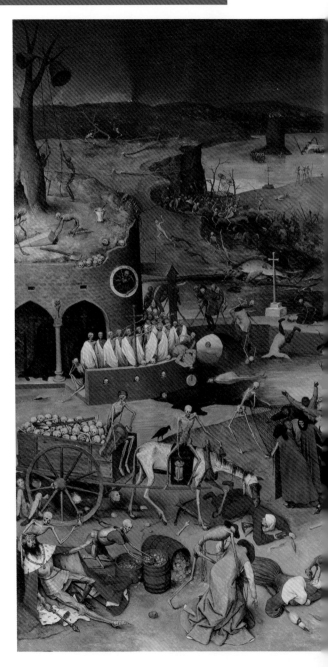

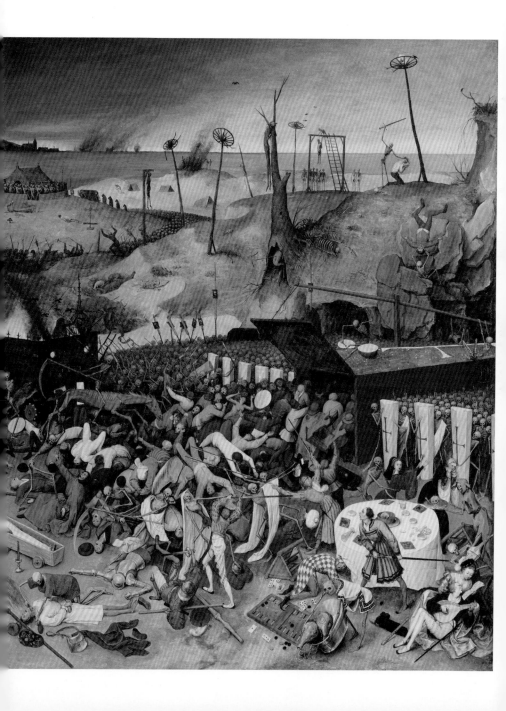

老彼得·勃鲁盖尔《巴别塔》

作品概况

《巴别塔》是由文艺复兴时期布拉班特公国画家老彼得·勃鲁盖尔在 1563 年左右创作的一幅木板油画，又名《通天塔》，规格为 114 厘米 ×155 厘米，现藏于奥地利维也纳艺术史博物馆。

1563 年，勃鲁盖尔移居布鲁塞尔，同年，他便创作了这幅以《圣经》为题，寓意深刻的杰作《巴别塔》。巴别塔是《圣经·旧约·创世记》第 11 章故事中人们建造的高塔。根据篇章记载，当时人类联合起来兴建希望能通往天堂的高塔；为了阻止人类的计划，上帝让人类说不同的语言，使人类相互之间不能沟通，计划因此失败，人类自此各散东西。这一事件，为世上出现不同语言和种族提供了解释。

艺术特点

为了表现通天高度的巴别塔，勃鲁盖尔以宏大的构图来处理这个富有幻想意味的场面。他不仅精心描绘了众多的人物，还在塔顶处用云彩拦腰截去一个顶部，并在云层上画了一个隐约可见的塔顶，以显示塔的高度。塔身坐落在海边，右角临海滩处还有停靠的船只。远处是密集的房屋，它展现出一片辽阔的平原风光。勃鲁盖尔凭借细密画的技巧，在塔身每一层上都画着密集细小的建筑工人与车辆形象。为了追求这种巨大与繁乱的绘画效果，勃鲁盖尔有意拉开了人物形象与塔身、大自然等的比例距离，从而显示出"工程"的伟大力量与艰巨，也更显示出人类的创造性力量。

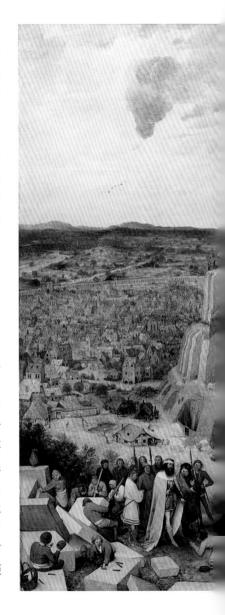

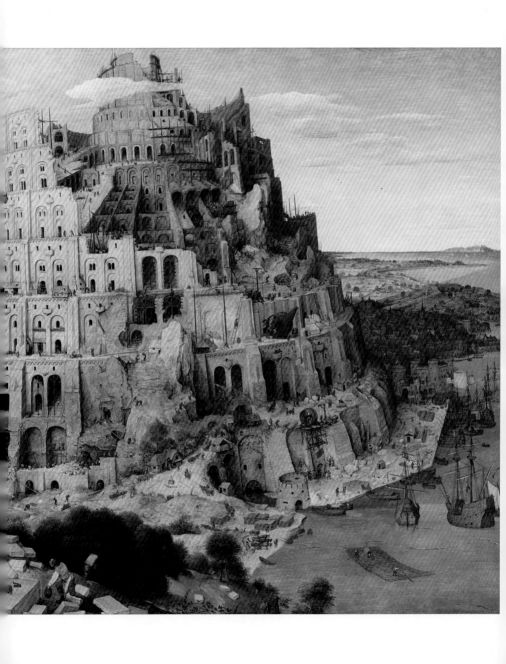

老彼得·勃鲁盖尔《雪中猎人》

作品概况

 《雪中猎人》是由文艺复兴时期布拉班特公国画家老彼得·勃鲁盖尔于 1565 年创作的一幅木板油画，规格为 117 厘米 ×162 厘米，现藏于奥地利维也纳艺术史博物馆。

艺术特点

 《雪中猎人》是一幅场景深远的有人物活动的风景画，画家似乎是站在山顶上看着山下的猎人，透过猎人远视全景。山坡和地平线都以对角线形式交叉组合画面，从而构成伸向低谷的变化多端的斜坡。由于恰当的远近透视处理，使画面具有深远的空间感和空气感。画面动静处理十分巧妙。浓重的树木类似剪影般屹立于前景，白雪覆盖着沉睡的大地，肃穆宁静，而穿越于林间的猎人和机灵的猎狗、远处冰河上的溜冰者的身影以及空中飞翔的小鸟，使沉静的山野充满生机。画家基本上是采用黑白灰色调的对比塑造自然、人物、空气和光，给人以寒冷且透明的感觉。

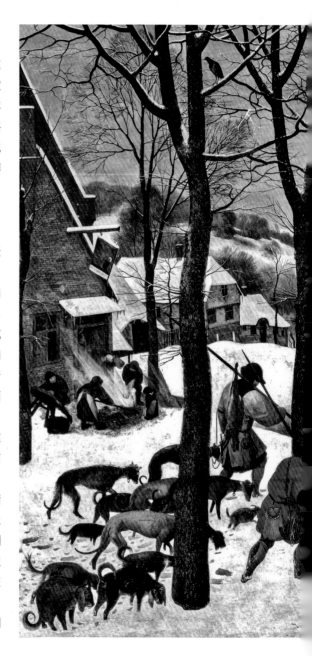

老彼得·勃鲁盖尔《农民的婚礼》

作品概况

　　《农民的婚礼》是由文艺复兴时期布拉班特公国画家老彼得·勃鲁盖尔于1567年创作的一幅木板油画，规格为114厘米×164厘米，现藏于奥地利维也纳艺术史博物馆。

艺术特点

　　《农民的婚礼》正面反映了农民平凡而温暖的生活，充满了真挚的情感。为了使图画和农村的简朴气氛相适应，勃鲁盖尔有意让所有人物的衣着单调一色，明暗大为淡化，甚至将阴影省略。另外，勃鲁盖尔构图设色的高超技艺同样惊人，他以从餐桌一端斜向展现纵深的形式把众人围聚就餐的情景表现得条理清晰，空间效果非常好。墙上仅用一席绿色帘布使得新娘及家主所在位置突出，也使得主题集中，令观者感到虽然是普通农家的宴席，却洋溢着隆重甚至圣洁的气氛。

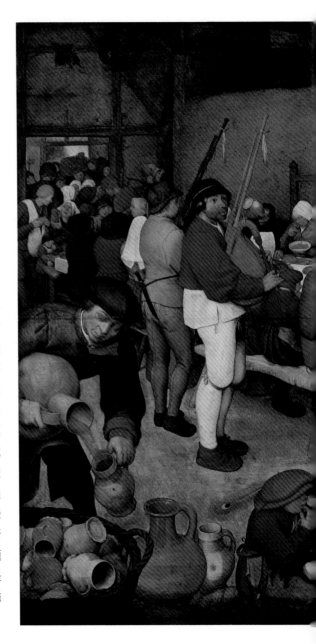

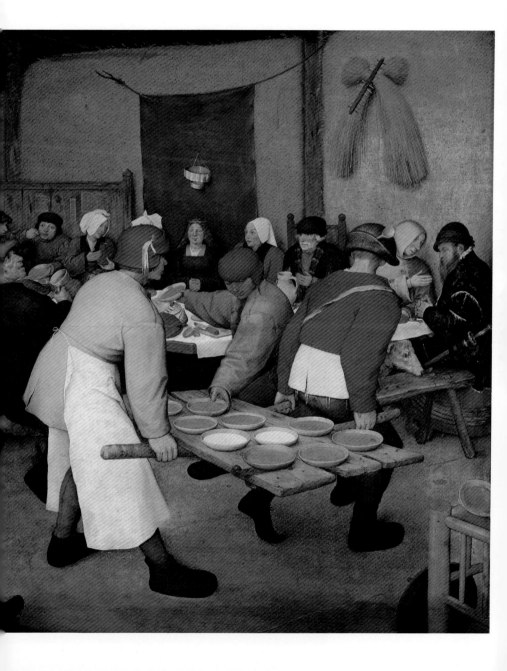

老彼得·勃鲁盖尔《农民的舞蹈》

作品概况

　　《农民的舞蹈》是由文艺复兴时期布拉班特公国画家老彼得·勃鲁盖尔于 1568 年创作的一幅木板油画，规格为 114×164 厘米，现藏于奥地利维也纳艺术史博物馆。

艺术特点

　　《农民的舞蹈》是一幅风俗画，描绘的是一群农民在乡村空地上跳着笨拙的舞蹈。人物形象天真、淳朴、憨厚，性格豪迈、乐观，是一群饱经风霜、受尽压迫的农民的群体肖像。人物装束富有鲜明民族性特征，画中环境有地方特色，不失为一幅写实的风景画。从农民们使用的生活用品可见勃鲁盖尔的静物写实功力。

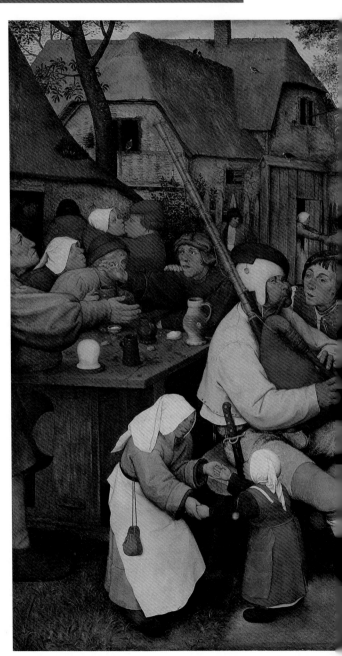

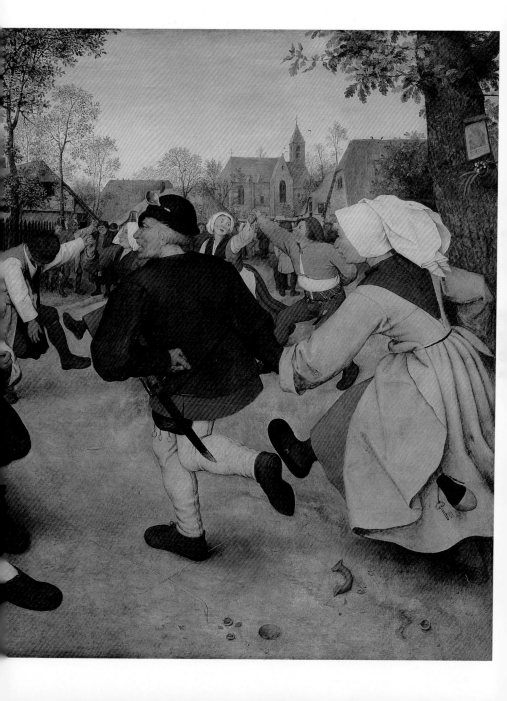

老彼得·勃鲁盖尔《绞刑架下的舞蹈》

作品概况

　　《绞刑架下的舞蹈》是由文艺复兴时期布拉班特公国画家老彼得·勃鲁盖尔于1568年创作的一幅木板油画，规格为45.9×50.8厘米，现藏于德国黑森州立博物馆。

艺术特点

　　《绞刑架下的舞蹈》描绘了一片林间空地，有三位农民对着一支风笛跳舞，旁边是一座绞刑架，上面站着一只喜鹊。绞刑架矗立在画面中心，将画作分成两个部分。整体画风为风格主义，左侧更"开放"，右侧更"封闭"，喜鹊接近画面正中位置。绞刑架似乎形成一个类似潘洛斯三角的"不可能物体"，其支柱底端看似并排，但横梁右侧却退至远处，且光照也有矛盾之处。另一只喜鹊坐在绞刑架底端的一块石头上，旁边是一块动物头骨。在左侧前景上，一个男人在阴影里排便，其他人则在观看三人跳舞。画面背景延展至一处山谷，山谷左边有一座小镇，上方是岩石峭壁，山谷右边的岩石上有一座塔，以及远处的山丘和上方的天空。舞者后面是一片相互交错的树木。这幅画表现了尼德兰人民的革命乐观主义精神和对西班牙统治者残酷屠杀的鄙视与嘲讽。

老彼得·勃鲁盖尔《盲人的寓言》

作品概况

　　《盲人的寓言》是由文艺复兴时期布拉班特公国画家老彼得·勃鲁盖尔于 1568 年创作的一幅布面蛋彩画，规格为 86×154 厘米，现藏于意大利那不勒斯卡波迪蒙特博物馆。

艺术特点

　　《盲人的寓言》描绘了一队瞎子互相扶持，沿着画面的对角线由左上方向右下方运动，却不知已陷入险境，领头的第一个瞎子已跌入壕沟，紧接着的一个被牵动着失去了平衡，等待其他瞎子的将是同样的命运。背景是一派和平宁静的大自然，耸立的教堂，整齐的绿树掩映的农舍，树下的耕牛在静静地吃草，一群快活的飞燕绕着教堂嬉戏追逐，世界如此美好，可是盲人一无所见，还是执着地盲目地走着自己的人生之路。画中渗透着勃鲁盖尔对尼德兰革命的失望和对人类命运的哲学思考，具有人生和社会的普遍意义。

阿尔布雷特·丢勒《亚当与夏娃》

作品概况

 《亚当与夏娃》是由德国画家阿尔布雷特·丢勒创作的一幅木板油画，规格为209 厘米×81 厘米（左）、83 厘米（右），现藏于西班牙马德里普拉多博物馆。这幅画对人类的性与肉体之美体现了不偏不倚的中性立场，通过男女形象的动静粗细结合，忧喜参半地表现出来，符合当时处于宗教改革时期德国文化的特点与要求。

艺术特点

 《亚当与夏娃》采用祭坛屏板的样式，将亚当与夏娃分别画在两块竖板面上，人物形象顶天立地，充满画面空间，形成独立的两幅男女裸体像。其中夏娃左手摘禁果，右手扶树枝，正在行走，光彩照人的似舞形体给人活泼秀美的楚楚动感。亚当的形体不如夏娃细腻优美，他半张嘴，头发散乱，表情恍惚、惶恐，左手紧张地捏着一截带果的枝叶，亚当的难堪拘谨与夏娃的微笑自然，形成风趣的映照。两人的阴部均被簇生的树叶遮住。

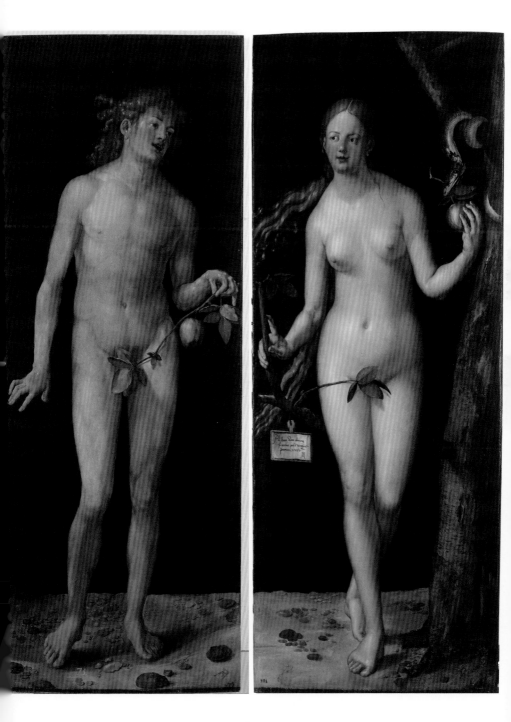

阿尔布雷特·丢勒《四使徒》

作品概况

　　《四使徒》是由德国画家阿尔布雷特·丢勒晚年创作的一幅木板油画，由两块长条画面组成，两块画面的规格均为 215×76 厘米。在这两条画面上，丢勒分别画了耶稣的门徒约翰和彼得、保罗和马可。这幅画作于 1526 年，是丢勒当时赠给纽伦堡市参议会的，16 世纪下半叶被装饰在市政厅会议室里。17 世纪，巴伐利亚的马克西米利安一世向纽伦堡市参议会施加压力，于 1627 年获得了《四使徒》。此后，这幅画就收藏在慕尼黑。自 1806 年起，纽伦堡努力想要收回，但一直未能成功。目前，《四使徒》仍藏于慕尼黑老绘画陈列馆。

艺术特点

　　《四使徒》左图中，年轻俊秀的约翰，内穿浅绿上衣，外披红色的大氅，侧立着，聚精会神地注视着手中的圣经；一旁年老的彼得也低着他宽大的前额，俯首阅读，彼得手中捧着巨大的金色钥匙，他们显示出温柔、善良的性格。右图中，披着浅色大氅的保罗，一手捧着圣经，一手握着利剑，双目怒视，显示出刚毅的性格，深邃的眼神，锐利而逼人；一侧的马可，手握一卷，机警地注视着四周。这两组人物的形象、性格，形成了明显的对比。

　　丢勒对这四个人物形象并未按传说的特征描绘，而是根据自己的想法从现实生活中寻找。据说约翰的形象就是采用了他的朋友、德国宗教改革运动杰出的活动家麦朗赫顿的肖像特征。这幅画历来被看作是德国宗教改革时期艺术的纪念碑，它体现出丢勒的人文主义思想，蕴含着丢勒对宗教改革的态度，也显示了他的油画艺术的那种宏伟、概括、严谨、有力的特点。

小汉斯·霍尔拜因《大使们》

作品概况

　　《大使们》是由德国画家小汉斯·霍尔拜因于1533年创作的一幅木板油画，又名《两个外交家》，规格为207×209.5厘米，现藏于英国国家美术馆。

艺术特点

　　《大使们》是一幅双人全身群体肖像，据考证左边是法国驻英大使让·德·丁特维尔，右边是外交官、主教乔治·德·塞维尔。画中人物作对称式分列于杂物台两侧，姿态类似照相，显得呆板。画家不以单纯刻画人物面部神态为主，而是整体地描绘人物的姿态动作和环境。小汉斯·霍尔拜因着力表现出人物的社会地位、性格特征和心理状态，并吸收了意大利式的肖像技法。显然，小汉斯·霍尔拜因并未矫揉造作地去故意美化、粉饰他们，而是以直观的、高度写实的手法忠实地记录了自己的感受和理解。但是，贵族习气和矜持也给作品带来了僵化的痕迹。

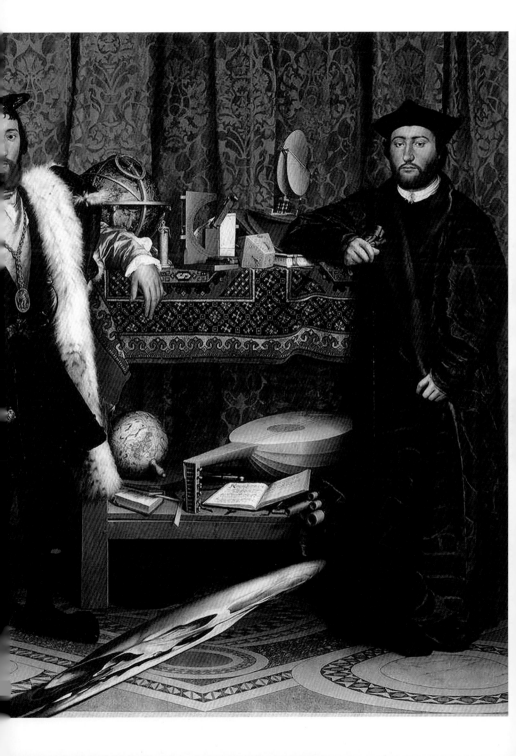

彼得·保罗·鲁本斯《阿玛戎之战》

作品概况

　　《阿玛戎之战》是由彼得·保罗·鲁本斯于 1618 年创作的一幅木板油画，规格为 120.3×165.3 厘米，现藏于德国慕尼黑老绘画陈列馆。

　　这幅画取材于一则希腊神话故事：英雄忒修斯远行至亚细亚的克律姆诺伊，见到阿玛戎女王希波吕忒并向她求婚。婚后英雄携她回家。这引起了阿玛戎部落的不满，发兵攻打希腊，一路所向披靡。其时忒修斯正去克里特岛的迷宫中铲除牛怪，直至他得知后赶到雅典，阿玛戎部落即将进抵雅典。忒修斯立即率军迎敌。双方在特尔摩顿河桥头短兵相接，展开了一场血腥的战斗。

艺术特点

　　在《阿玛戎之战》中，阿玛戎人为保住自己的军旗正拼死地搏斗着，希腊军队从左侧桥头冲去，势不可当。桥边出现人仰马翻的惊险形象。画上色彩流动，线条飞旋，一切都处在一种惨烈的杀戮风暴中。画家通过敌我激战的情景，烘托了夺军旗的英勇行为。阿玛戎虽处劣势，仍显出不可动摇的战斗意志。右边已出现脱缰狂奔的战马，滚落河中的阿玛戎战士，给人以强烈的动感。全画气势激越，令人震颤。画中人物的层次绵密，所有的造型服从于一种连续性的运动。色彩所表现的激情已达到了最高点。

彼得·保罗·鲁本斯《银河的起源》

作品概况

《银河的起源》是由彼得·保罗·鲁本斯创作的一幅布面油画，规格为244×181厘米，现藏于西班牙马德里普拉多博物馆。这幅画创作于1636—1638年，是鲁本斯的晚年杰作，画作取材于希腊神话，却世俗化为人间母亲的哺乳图。

艺术特点

鲁本斯很讲究构图，并追求巴洛克风格的构图效果，强调动势，用视觉的旋律和节奏形式造成不稳定的运动感，但同时还要使整个画面保持相应的平衡。《银河的起源》色彩鲜亮活泼，对比强烈，富有节奏感。尤其是裸体女人的白皮肤和红色的披巾，构成了明亮耀眼的色彩效果，并构成了色块的对比，使画面显得富丽华美，而且有激荡的音乐感。

画中女性体态健壮，美丽动人。周围的风景异常粗犷却也不乏细致，透出光亮的滚滚浓云与左右明暗的色彩形成了鲜明对比，它们和在女人后面贴近飞翔的苍鹰以及滚滚的战车一起打破了画面的宁静，使画面呈现出强烈的躁动和不稳定感。鲁本斯喜欢英雄情调，他的画永远像是史诗中的片断，不论是体格还是精神，都总是超越平常限度，于是画面中那位母亲的乳汁像是喷射的银河，这是独属于鲁本斯式的夸张。

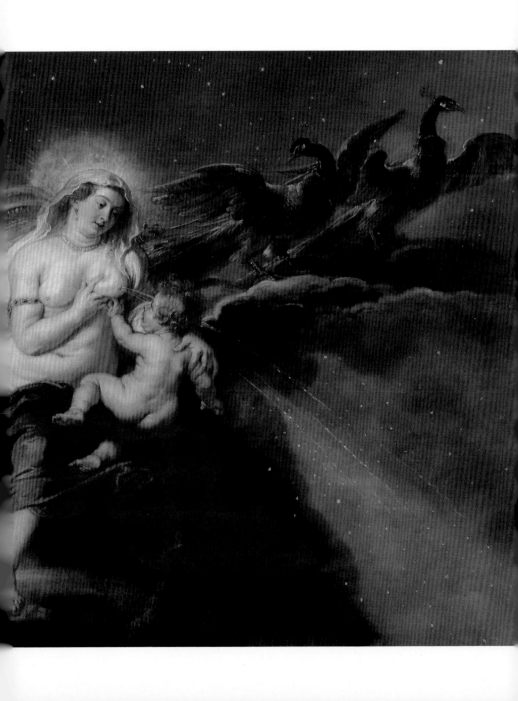

卡斯帕·大卫·弗里德里希《雾海上的旅人》

作品概况

　　《雾海上的旅人》是由卡斯帕·大卫·弗里德里希在 1818 年左右创作的一幅布面油画，规格为 94.8×74.8 厘米，现藏于德国汉堡美术馆。

　　这幅画展现出人物的雄伟气质，在当时大革命的时代背景下受到了不同人的赞誉，更被当作一种民族气节的展示。甚至到了二战之时，这幅画还被拿来用于宣传政治精神。研究者认为弗里德里希正是在萨克森小瑞士山区漫游时得到灵感才画出这幅杰作，因此那里就有了一条著名的卡斯帕·大卫·弗里德里希之路，供人们追寻画家的足迹。

艺术特点

　　在《雾海上的旅人》的前景里，一名旅人身穿深色的衣服，拄着手杖站在一座山峰之上，他卷曲的头发在风吹之下有些摆动。前方是雾海，诸多山峰林立，旅人在向左前方望去，那里有画面上最高的山峰。人物完全占据画面中心，风景也会聚到背影人物的身上。人物背影的放大和居中令人物姿态和服饰细节更容易被看清，人物以一种桀骜的姿态站立，产生了意气风发之感。

　　画中传达出的意气风发的气势绝非偶然。这种效果一方面归功于人物的放大和雄伟的姿态，另一方面归功于自然景色的移位——自然从高高在上转移到了平视的角度，甚至被踩在脚下。近景的岩石呈现出山峰的形状，远景的平川则与一般放在近景的草地或海岸边缘形状相似。这样的风景构图将陆地和天空的位置调换，使得人被抬高了，传达出一种空旷辽阔、一马平川的感觉。

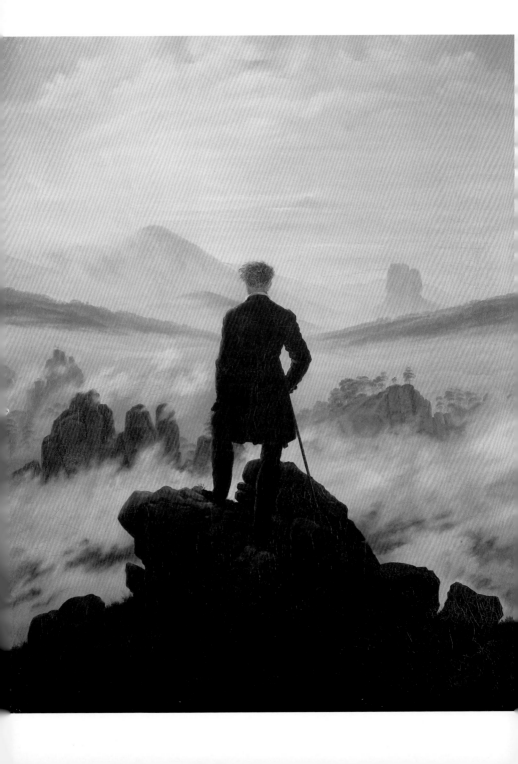

卡尔·巴甫洛维奇·布留洛夫《庞贝城的末日》

作品概况

 《庞贝城的末日》是由俄国画家卡尔·巴甫洛维奇·布留洛夫在 1830—1833 年间创作的一幅布面油画，规格为 465.5×651 厘米，现藏于俄罗斯圣彼得堡国家博物馆。

 庞贝是公元前 6 世纪兴建在意大利的一座背山面海的古代城市。然而，在公元 79 年 8 月 24 日，由于附近的维苏威火山突然爆发，庞贝城惨遭全部埋没。1822 年，布留洛夫赴意大利学习。1827 年，他随建筑考古队赴庞贝遗址考察，站在庞贝城这座废墟上，布留洛夫想到动荡的俄国，当时俄国十二月党人正经历着孕育起义与起义失败，这使人们产生了希望破灭的思想情绪，布留洛夫也对沙皇尼古拉专制统治下的现实怀有强烈的愤懑之情，于是产生了创作《庞贝城的末日》的构思。其后，他用了 6 年时间，到有关的博物馆进行了大量的资料搜集和研究工作，并反复推敲构图，数易其稿。最后，布留洛夫采用古典主义的形式和浪漫主义的表现手法，于 1833 年完成了这幅画。

艺术特点

 《庞贝城的末日》是一幅把浪漫主义与现实主义两种创作手法有机地结合在一起的作品，表现的是庞贝城在狂暴自然力量袭击下而归于毁灭的惨象。画面宏伟，构图复杂，同时环境的渲染淋漓尽致，雷电轰鸣，天崩地裂，人仰马翻，建筑物摇摇欲坠，整个画面呈现动感效果。充满动感的构图，构成了强烈的明暗对比的光，强调了画中的悲剧性激情。画家虽尚未摆脱古典主义绘画手法的约束，但已明显地增加了浪漫主义因素，给人们以强烈的艺术震撼。

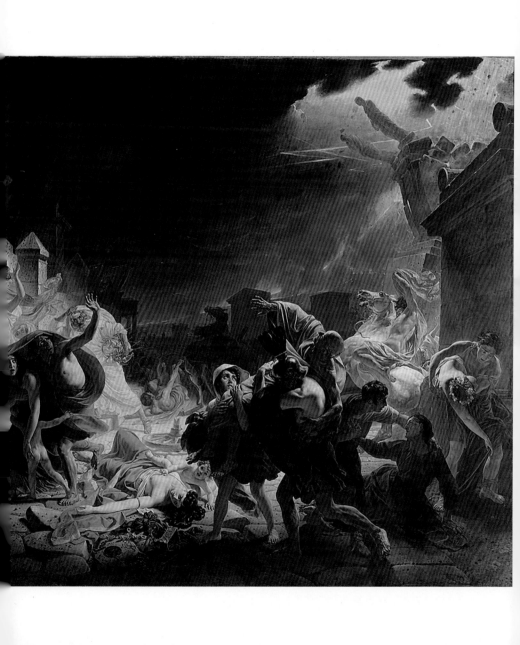

伊凡·康斯坦丁诺维奇·艾瓦佐夫斯基《九级浪》

作品概况

　　《九级浪》是由俄国浪漫主义画家伊凡·康斯坦丁诺维奇·艾瓦佐夫斯基于 1850 年创作的一幅布面油画，规格为221×322 厘米，现藏于俄罗斯圣彼得堡国家博物馆。

　　《九级浪》是艾瓦佐夫斯基最成功的作品。其题材来自于克里米亚战争前发生在黑海上的一次海难。巨大的海轮在惊涛骇浪中倾覆，幸存的人们攀附在桅墙上打着求救信号，蓝绿色的浪涛上，正辉映着柔黄的曙光。

艺术特点

　　《九级浪》以宏大的构图和惊心动魄的光影效果，渲染了人与大海之间的殊死搏斗，意在鼓舞人们对抗大自然和增强人们在险境中生存的信心和力量。这是一首表现大自然具有无穷威力的诗，同时又是一曲人与大自然生死竞争的歌。艾瓦佐夫斯基表达了乌云密布的年代人民的向往与自己的胸怀。

　　《九级浪》的画面被海平线分成上下两部分：上部淡抹出海上日出前的晨雾；下部用深蓝的厚重笔触，绘出巨浪掀起时的阴影；而浪尖上的乳白色又与海上升腾的晨光相呼应。无垠的海空、澎湃的浪潮，在光色迷蒙中融为一体。太阳穿过云雾射出金色的光芒，预示着灾难即将过去。

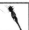 **伊利亚·叶菲莫维奇·列宾《索菲亚公主》**

作品概况

《索菲亚公主》是由俄国画家伊里亚·叶菲莫维奇·列宾于1879年创作的一幅布面油画，规格为201×145.3厘米，现藏于俄罗斯莫斯科特列季亚科夫美术馆。

这幅画是索菲亚公主最为人所知的一幅画像，画中的她身材粗壮、满脸横肉、表情愤怒，因被弟弟彼得一世囚禁而愤怒无比却又无可奈何。评论普遍认为，这并不是一幅真实反映索菲亚公主的现实主义作品，因为这幅画创作于1879年，据她去世已有近两百年。据说列宾为了创作这幅画，走遍了莫斯科市内和近郊的修道院，一心想画出具有真实感的环境，以表现这一真实的历史事件。

艺术特点

《索菲亚公主》的主题是17世纪围绕俄国的发展方向问题出现的两种势力的对立。列宾在这幅画中，没有描绘索菲亚公主的政敌彼得大帝的姿态，而是借助对修道院房中的花格窗描绘，暗示出索菲亚被幽禁的事实。在格子窗外隐约地看到一个被执行绞刑的男子，说明近卫军和索菲亚的同伙已被镇压，并夺取了她的政权，也表明彼得大帝的强大力量。列宾以肖像式造型塑造索菲亚公主的形象，她像关在笼中的一头猛狮，已无用武之地，双手交叉在胸前做出愤怒无比的表情。

瓦西里·伊万诺维奇·苏里科夫《近卫军临刑的早晨》

作品概况

　　《近卫军临刑的早晨》是由俄国画家瓦西里·伊万诺维奇·苏里科夫于1881年创作的一幅布面油画，规格为218×379厘米，现藏于俄罗斯莫斯科特列季亚科夫美术馆。

　　《近卫军临刑的早晨》在题材和表现手法上突破了当时学院派历史画以《圣经》和神话为中心的虚构和表面效果，具有历史认识的意义和高度的美学价值。苏里科夫在1878年着手起稿《近卫军临刑的早晨》。为了这幅画，苏里科夫花了3年时间，阅读了相关历史文献，在博物馆研究了大量的实物资料。

艺术特点

　　《近卫军临刑的早晨》以1698年近卫军反对彼得世俗改革的史实为题材，描绘的是兵变失败的近卫军临刑前的场景，刻画了俄罗斯民族的悲剧。画面上苏里科夫以近卫军和亲人们的诀别场面为中心，对彼得及他身旁的外国公使作了符合史实的描绘，充分表现了俄罗斯民族顽强的意志和勇敢斗争的精神。在这幅画中双方虽然是敌对

的，但在苏里科夫的心目中他们都是英雄，彼得是捍卫改革的英雄，而近卫军则是捍卫民族自尊的英雄。苏里科夫对每个人物都进行了深入细致的刻画，他们的相貌、肤色、穿着、行为、姿态、神色、表情各异，每个人物都个性十足。

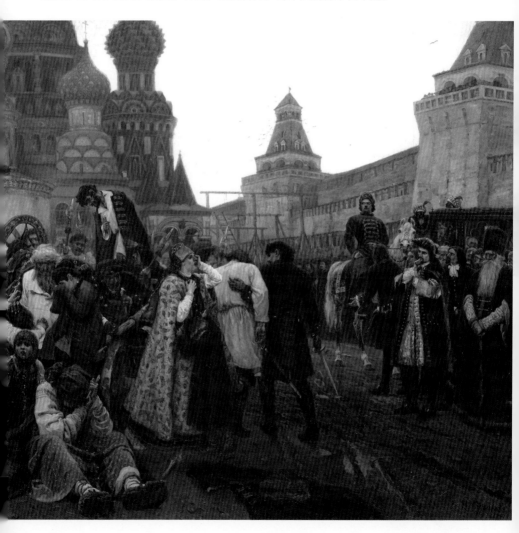

瓦西里·伊万诺维奇·苏里科夫《攻陷雪城》

作品概况

　　《攻陷雪城》是由俄国画家瓦西里·伊万诺维奇·苏里科夫于 1891 年创作的一幅布面油画，规格为 156×282 厘米，现藏于俄罗斯圣彼得堡国家博物馆。

　　这幅画描绘了在西伯利亚流行的一种哥萨克游戏，通常在谢肉节（又称送冬节，是一个从俄罗斯多神教时期就流传下来的传统俄罗斯节日）的最后一天进行。在克拉斯诺亚尔斯克长大的苏里科夫，在童年时代曾多次目睹。苏里科夫自己说过："攻

克雪城是我多次看到的情景，我想在画中表现出西伯利亚特有的生活现象，冬日大雪的美丽景色和哥萨克青年的勇敢。"

艺术特点

　　《攻陷雪城》是苏里科夫创作的一幅风俗画。画家通过对民间流行的冬天雪战游戏的描绘，表现俄罗斯人的生活情趣和勇敢行为。这幅画人物众多，情绪极为活跃，充满生活的欢乐。苏里科夫所塑造的人物中，每个人都具有鲜明的个性特征，这是他扣人心弦、魅力永恒之所在。艺术家和评论家谢尔盖·戈卢舍夫认为这幅画是苏里科夫作品的高潮点。

爱德华·蒙克《呐喊》

作品概况

《呐喊》是由挪威画家爱德华·蒙克于 1893 年在硬纸板上绘制的油画、蛋彩画和粉彩画，规格为 91×73.5 厘米，现藏于挪威奥斯陆挪威国家美术馆。

蒙克在 1892 年 1 月 22 日的一篇日记中记录了《呐喊》的灵感来源："我跟两个朋友一起迎着落日散步——我感受到一阵忧郁——突然间，天空变得血红。我停下脚步，靠着栏杆，累得要死——感觉火红的天空像鲜血一样挂在上面，刺向蓝黑色的峡湾和城市——我的朋友继续前进——我则站在那里焦虑得发抖——我感觉到大自然那剧烈而又无尽的呐喊。"

艺术特点

《呐喊》是表现主义绘画风格的代表作，表达了强烈的"存在性焦虑"。画面的主体是在血红色映衬下一个极其痛苦的表情，红色的背景源于 1883 年印尼喀拉喀托火山爆发，火山灰把天空染红了。画中的地点是从厄克贝里山上俯视的奥斯陆峡湾，有人认为这幅画反映了现代人被存在主义的焦虑侵扰的意境。《呐喊》中的人物或许是蒙克的自画像，或是在他 13 岁就去世的姐姐苏菲。艺术史学家还认为，《呐喊》中的人物或许还有另外一个来源，那就是蒙克在 1889 年巴黎世博会上看到的一具秘鲁木乃伊。

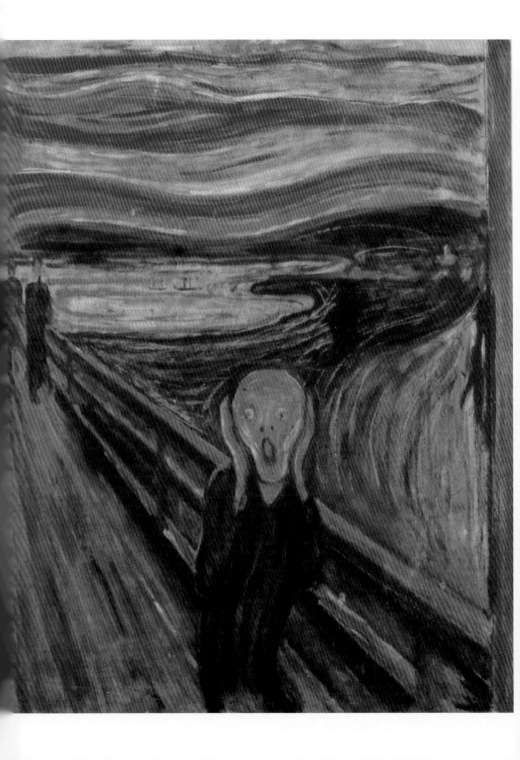

安坚《梦游桃源图》

作品概况

　　《梦游桃源图》是由朝鲜画家安坚于 1447 年创作的一幅绢本墨画，规格为 106.5×38.7 厘米，现藏于日本天理大学附属天理图书馆。

　　这幅画的内容是安平大君在梦中所见到的桃源。1447 年 4 月 20 日的夜里，安平大君做了一个与朴彭年在开满桃花的园中散步的梦。第二天，安平大君请安坚把梦中情景画出。"桃源"作为中国诗人陶渊明所比喻的理想世界，其概念也影响到了朝鲜，人们都把"桃源"当成自己心中的理想之乡。在接受了安平大君的请求后，安坚用了三天时间，完成了《梦游桃源图》。

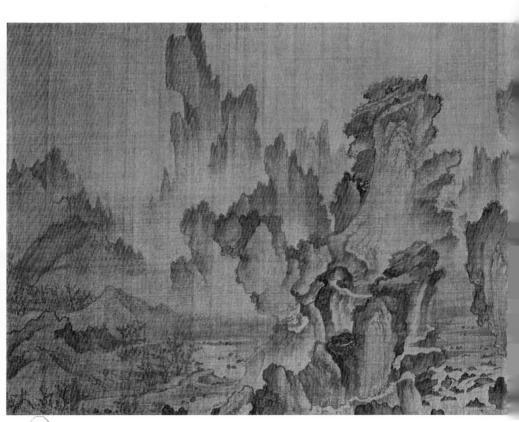

艺术特点

　　《梦游桃源图》是用墨与颜料在绸缎上画出来的，画中有几十棵桃树，在树的后方有几块奇形怪状的岩石，周围还有一条小溪和一个大的瀑布，这些元素构成了一幅平和的画面。另外与往常的画卷不同，画的主体从画布的左下方向右上方展开，左侧是现实世界，右侧则是桃源世界，两侧的内容形成了一个鲜明对比，引人入胜。

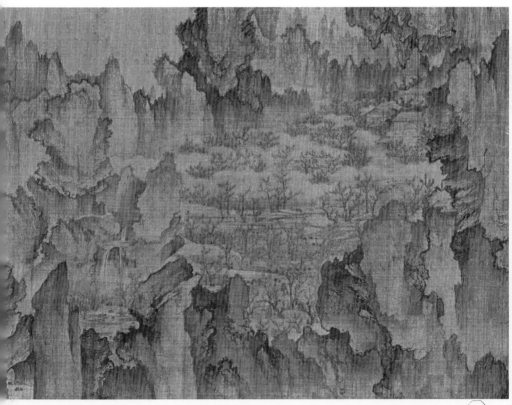

参 考 文 献

[1] 魏志成：《每天读懂一幅世界名画》，北京：化学工业出版社，2019。

[2] 陈履生：《中国名画 1000 幅》，南宁：广西美术出版社，2018。

[3] 青木：《世界名画·中国名画》，北京：中国华侨出版社，2013。

[4] 颜海强：《中国名画欣赏》，长春：长春出版社，2011。

[5] 徐志戎：《西方名画视点》，北京：中国青年出版社，2011。